명화들이 말해주는

그림 속 그리스 신화

| 이진숙 저 |

명화들이 말해주는
그림 속 그리스 신화

| 만든 사람들 |
기획 인문·예술기획부 | **진행** 윤지선 | **집필** 이진숙 | **편집·표지디자인** D.J.I books design studio 김진

| 책 내용 문의 |
도서 내용에 대해 궁금한 사항이 있으시면
저자의 홈페이지나 J&jj 홈페이지의 게시판을 통해서 해결하실 수 있습니다.
제이앤제이제이 홈페이지 www.jnjj.co.kr
디지털북스 페이스북 www.facebook.com/ithinkbook
디지털북스 카페 cafe.naver.com/digitalbooks1999
디지털북스 이메일 digital@digitalbooks.co.kr
저자 브런치 메아스텔라meastella

| 각종 문의 |
영업관련 hi@digitalbooks.co.kr
기획관련 digital@digitalbooks.co.kr
전화번호 (02) 447-3157~8

Ich widme dieses Buch meinem lieben Mann Michael und

meinen wunderschönen Kindern Jane und Davin.

사랑하는 남편 미하엘과 나의 보물 제인과 다빈에게 바칩니다.

Contents

Ⅲ. 신화 속 영웅들

Ⅳ. 트로이의 전쟁과 멸망

책을 내면서

이곳 유럽에서는 이미 오래전부터 '여행을 가기 위해 일한다'고 할 정도로, 여행은 현대인의 삶에 있어서 더 이상 떼려야 뗄 수 없는 중요한 한 부분이 되었다. 다행스럽게도 우리나라도 예전에 비해 '일하는 것만큼 휴식도 중요하다'는 인식이 많이 생긴 것 같다. 휴식을 취하는 방법도 다양하다. 어떤 이는 그냥 아무것도 하지 않고 무조건 쉬는 게 방법일 테고 어떤 이는 스포츠를 즐기거나 여행을 간다. 국내 여행을 가는 사람, 해외로 나가는 사람 등, 다양한 방법으로 삶의 여유를 찾고 있다.

해외여행, 특히 유럽을 찾는 한국 관광객들의 숫자는 과거와 비교해 실로 엄청나게 늘었다. 이러한 경향은 앞으로 더 커질 것이다. 외국을 여행하는 동안 자연히 그 도시의 사람과 문화를 보고 듣고 느끼게 된다. 이러한 관점에서 본다면 그곳의 박물관을 관람하는 것도 좋은 방법이다. 요즘은 박물관과 미술관만을 보기 위한 해외여행을 하는 이들도 많다고 들었다. 발달한 미디어와 엄청난 양의 정보로 이젠 적지 않은 일반인들도 전문가 못지않은 지식으로 완전 무장하고 박물관에 있는 작품들을 감상하기도 한다. 유럽의 유명한 박물관과 미술관을 둘러보고 원작과 '내가 알고 있는 정보'의 일치를 확인하는 순간, 그 만족감은 참으로 크다. 하지만 차이는 있겠으나 대부분의 많은 사람들은 사전

지식이 없는 상태로 가서 단지 유명하다는 이유만으로 그 그림 앞에서 '눈도 장'만을 찍고 오는 경우도 많다.

그나마 다행인 것은 미술관 측에서 발간한 간단한 내용설명을 읽고서 그림을 관람하는 것인데, 이러한 방법이 썩 만족스럽지는 않지만 그나마 없는 것보다는 다행이다. 그러나 진정 예술작품을 관람할 때, 이런 표면적인 것만을 알게 되었다고 해서 관람이 끝난 것일까? 화보를 통한 관찰이 아닌 원작을 눈 앞에 두고서도 그 '원작이 주는 묘미'를 느끼지 못한다면 얼마나 안타까운 일인가!

이러한 우를 범하지 않기 위해서는 어떻게 해야 할까? 답은 간단하다. 작품의 내용을 알고 그 정보를 바탕으로 내가 직접 분석해서 보는 것이다. 나의 이 대답에 '그 많은 그림들의 모든 내용을 알아야만 하는 건가?'라고 반문하는 사람도 있을 수 있다. 물론 그런 뜻은 아니다. 그림과 관련된 내용을 그때마다 책자를 읽지 않고서도 얼마든지 유추할 수 있다는 말이다. 그럼 어떻게 그 많은 그림들의 내용을, 개개의 관련된 이야기를 읽지 않고서도 알 수 있을까? 바로 이 질문에 관하여 나는 이야기 하고자 한다. 이곳 독일의 대학에서 서양미술사를 전공했다는 이유로 많은 이들로부터 질문을 받아왔다. 그 질문들은 나에게 이 글을 쓰게 만든 좋은 자극제이기도 했다. 그 대부분의 질문들은 이 것이었다.

"그림을 어떻게 보고 이해해야 하죠?"

이 질문은 단지 일반인들에게만 적용되는 것이 아니라 미술사를 전공하고 있는 이들에게도 서양미술을 연구하는 데 있어서 가장 기본이 되는 질문이다. 이 질문의 답은 질문하는 것처럼 그렇게 쉽지만은 않다. 이를 해결하기 위해서는 거쳐야만 할 몇 가지의 과정들이 있다.

그 과정들 중의 하나가 바로 그림의 내용을 아는 것이다. 자, 이제 눈을 감고 각자가 좋아하는 그림 한 점이 앞에 놓여있다고 상상해 보자. 그리고 무엇을 그린 것인지, 즉 그림의 내용이 무엇인지 유추해 보자. 어쩜 뜬구름 잡는 이야기처럼 들릴 수도 있다. 하지만 만약 우리가 위의 과정을 실천하기 위한 약간의 준비만 되어있다면 전혀 불가능한 일은 아니다. 이와 같은 방법, 즉 한 작품을 보면서 그 내용을 유추하는 것이 바로 그림을 이해하는 첫걸음이다. 그러나 그러기 위해서는 그 어떠한 단서가 필요한 것은 사실이다. 다시 말해서 만약 우리가 그림을 관찰할 때 이 작은 단서만 가지고 있다면 얼마든지 새로운 작품들의 내용을 충분히 혼자만의 힘으로 유추할 수 있으며, 더 나아가 그림을 해석할 수도 있다는 것이다.

그림을 유추하기 위해서 필요한 대부분의 단서들은 다행히 오랜 시간을 거치면서도 거의 변화없이 예술가들에 의해서 세대를 거쳐 전해져 왔다. 이 단서들 중의 하나를 서양미술사에서는 아트리부트^{Attribut}라고 부른다. 아트리부트란 그려진 대상이 누구인지 또는 무엇인지를 관람자가 쉽게 알 수 있도록 시각적으로 표현된 것이다. 주로 그려진 대상의 특징이며 그 대상과 함께 그려진다.

또 다른 단서 하나는 역시 서양미술사에서 이코노그라피^{Ikonographie}라고 부르는 것으로 어떤 대상의 전형적인 표현 방법을 의미한다. 천사 가브리엘로부터 성령으로 인해 임신하게 됨을 알게 된 마리아를 내용으로 한 〈수태고지^{L'Annonciation}〉를 예로 들어보자. 그림의 왼쪽에 위치한 천사 가브리엘과 그의 축복을 받으며 그림의 오른쪽에 위치한 마리아의 모습으로 항상 그려졌다. 이 이코노그라피는 작품을 해석하는 데도 중요한 단서이다. 이 두 가지 단서를 중심으로 해서 앞으로 우리는 그림들을 살펴 볼 것이다. 단언컨대 이 단서들만을 잘 염두에 두고 앞으로 우리가 살펴볼 내용들을 잘 따라와만 준다면 얼마든지 혼자서도 그림을 읽고 이해할 수 있을 것이다.

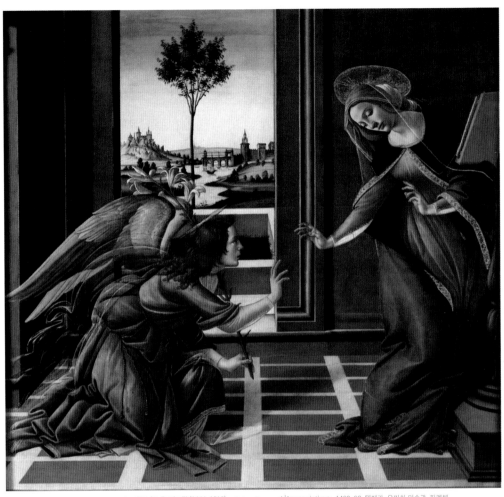

산드로 보티첼리Sandro Botticelli (1444~1510), 〈수태고지〉L'Annonciation〉, 1489~90, 템페라, 우피치 미술관, 피렌체

　　고대 그리스-로마를 거쳐 르네상스 그리고 현대에 이르기까지 대부분의 예술작품들은 그 제작 당시의 시대를 알 수 있게 하는 중요한 매개체이다. 그 시대의 정치적 그리고 사회적 현상의 산 증인이었음을 부정할 수 없다. 이 예술작품들은 항상 어떠한 목적에 의해서 제작되었고 이 목적을 통해서 당시의 여러 현상들을 유추해 볼 수 있기 때문이다. 그것이 개인적인 요구에 의한 것이든 또는 사회전체나 국가에 의한 것이든, 예술작품은 항상 그 목적을 이루게 하는 한 수단으로서의 역할을 충실히 해왔다.

과거 고대미술의 전성기라고 평가되는 그리스 고전(기원전 450-400) 페리클레스 시대의 대표적인 미술^{Kunst}인 파르테논 신전은 당시의 아테네와 스파르타 사이에 있었던 전쟁의 혼란기를 재정립하려는 페리클레스의 정치적인 야심의 결과물이었다. 또한 중세 교회를 장식한 기독교 미술은 당시 글을 모르는 평민들에게 기독교의 교리와 성경의 내용을 그림을 통해서 전하려는 것이었다. 이렇듯 과거의 미술은 그 목적을 이루기 위해서 많은 주제들을 표현의 방법으로 선택해 왔다. 그중 가장 기본이 되는 것들은 크게 세 가지로 나뉠 수 있다. 첫째 고대 그리스-로마신화, 둘째 로마제국 이야기, 마지막으로 성경의 내용이 그것이다. 이 성경의 내용은 다시 구약, 신약 그리고 성인들의 일화로 세분화하여 나눌 수 있다.

　인상주의 이전의 모든 서양미술이 이 세 가지만을 주제로 다루고 있다고 해도 과언이 아닐 것이다. 특히 유럽 여러 나라의 박물관이나 미술관에 보관되어 있는 많은 대가들의 작품들은 대부분 이 내용들을 표현의 수단으로 하고 있다. 그러므로 서양미술을 이해하기 위해서는 우선 먼저 이들 그림의 내용을 알고 있어야 함은 당연한 일일 것이다. 이 글에서 서양미술을 이해하기 위한 첫 번째 방법으로 그리스-로마신화를 내용으로 하는 작품을 선택하게 된 동기는 이미 우리가 알고 있듯이, 신화 내용이 서양미술의 핵심이 되는 주된 세 부류 중의 하나라는 이유이다. 그리고 그리스-로마신화는 그 전통이 서양미술의 출발점이라고 할 수 있는 고대 그리스로 거슬러 올라가기 때문에 고전고고학(Klassische Archäologie: 고대 그리스로마 만의 미술을 연구하는 학문)에 관심이 있는 이들에게도 큰 도움이 될 것이라는 믿음에서이다. 이후 기회가 닿는 대로 다른 주제, 즉 성경의 내용을 다룬 그림들에 대해서도 함께 살펴볼 수 있기를 기대한다.

　이 글을 씀에 있어서 우선 신화에 나오는 인물들, 즉 올림포스산의 신들과 그들과 관계되는 사건과 인물들을 기본 내용으로 선택했다. 이 신화를 주

제로 한 명화들을 선택해서 그 그림을 먼저 읽어(Beschreibung)보고 해석(Interpretation)하며 동일한 주제를 다룬 다른 작품들을 비교 분석해 볼 것이다. 화가의 삶과 그들의 미술사에 끼친 영향에 대해서도 알아봄은 물론이다. 이야기를 전개해 나가는 순서는 신화의 내용을 크게 4부분, Ⅰ 올림포스의 신들, Ⅱ 제우스의 여자들, Ⅲ 신화 속 영웅들, Ⅳ 트로이의 전쟁과 멸망으로 나누어 그 작품 속에 나타난 미술 양식과 화풍의 변화도 살펴볼 것이다. 이렇게 함으로써 자칫 기계적이고 건조해질 수 있는 '예술사조 흐름의 순례'가 되는 것을 피하고자 했다.

그림을 재미있게 읽으며 그 시대의 사회적 배경과 양식사적 변화가 자연스럽게 습득되도록 노력했으며, 그렇게 함에 있어서 가능한 한 전문적인 용어는 피하고 누구라도 쉽게 이해할 수 있는 표현으로 설명하고자 노력했다. 그러나 그림의 감상에 있어서 꼭 필요한, 그리고 미술사에서 일반화되어 이미 사용되고 있는 중요한 '개념'은 함께 사용했다. 더불어 한 가지 더 추가를 하자면, 나의 서술 방법은 내가 이곳 독일대학의 강의시간과 세미나에서 직접 경험하고 배운 방법, 즉 학생들과 교수님사이의 토론과 설명, 특히 한 주제의 발표를 통한 분석을 따르고 있다. 나의 이러한 노력이 그림을 사랑하고 '그림 감상'을 즐기고 싶은 모든 이들에게 조금이나마 도움이 되었으면 한다. 더불어 서양미술에 관심이 없던 이들도 새로운 세계와 만날 수 있게 하는 한 수단으로 이용되었으면 하는 바람이다.

2019년 8월
독일에서 이진숙

-I-
올림포스의
신들

헤라와 헤라클레스

은하수의 기원

헤라/유노^{Hera/Juno}는 제우스의 여동생이자 아내이며 결혼과 모든 어머니들의 수호신이다. 그녀를 상징하는 아트리부트^{Attribut}는 공작새다. 100개의 눈을 가진 아르고스가 죽은 후 그의 눈을 떼서 공작의 꼬리에 붙였는데, 이때부터 공작의 날개에 눈 장식이 생겼다 한다. 여신은 남편 제우스의 끝없는 바람기 때문에 질투의 화신으로서 신화에 묘사되어 있다. 제우스는 아내의 눈을 피하기 위해 항상 다른 모습으로 변해 바람을 피웠다. 그녀의 질투로 많은 여인들이 고통을 받았고 그 사이에서 태어난 자식들도 질투의 대상이 되었다. 헤라클레스에 대한 그녀의 질투는 특히 심했는데, 아기 헤라클레스가 아직 요람에 있을 때 두 마리의 뱀을 보내서 그를 죽이려고까지 했다. '헤라클레스'라는 이름은 헤라와 클레오스의 합성어로 '헤라의 영광'이라는 뜻이다. 이 둘에 관한 신화는 이미 고대부터 많은 예술가들에게 흥미 있는 테마였다.

인간 알크메네를 어머니로 둔 헤라클레스는 완전한 신이 아니라 '반쪽 신'이었기 때문에 불멸의 생명을 갖지 못했다. 그런 이유로 제우스는 사랑하는 아들에게 불멸의 생명을 주기 위해서 헤르메스(또는 아테나)에게 명하여 아기 헤라클레스를 잠자고 있는 헤라의 가슴 위에 놓게 했다. 헤라의 젖을 먹은 자는 비록 인간일지라도 불멸의 생명을 얻을 수 있기 때문이다. 배가 고팠던 아

기 헤라클레스가 젖을 물자마자 어찌나 강하게 빨았던지 이 아픔을 참지 못한 헤라가 그를 가슴으로부터 뿌리쳐 버렸다. 이때 헤라의 가슴에서 젖줄기가 뿜어져 나왔고 이것이 하늘에 펼쳐져 은하수(우유길)가 되었다 한다.

먼저 시간을 두고 그림을 자세히 관찰해 보자. 마치 책을 읽듯이 그림을 세세히, 작은 부분도 놓치지 않고 관찰하는 것이 서양화를 감상하는 첫 번째 단계라고 말할 수 있다. 이 과정을 통해서 우리가 미처 생각지 못한, 아니면 그냥 스쳐 넘겨버릴 수도 있는 아주 작은 부분까지도 고운 체에 걸러지기 때문에 이 과정은 정말 중요하다. 특히 이처럼 작은 세부묘사가 그림의 전체 내용을 해석하는 데 결정적인 역할을 하는 경우가 많다.

화가가 그림을 그릴 때는 단순히 공간을 메우기 위해서 그려 넣는 것이 아니다. 너무 작아서 한눈에는 볼 수 없는 것 하나하나가 모두 화가의 심사숙고에 의한 결과물인 것이다. 이와 같은 작은 화보로는 원작의 느낌을 맛볼 수는 없지만 그림을 보고 이해하기 위한 '눈의 훈련'이라는 관점에서 포기하지 말고 정성 들여 그림을 읽어보자.

자코포 틴토레토 $^{Jacopo Tintoretto (1518~1594)}$, 〈은하수의 기원〉$^{The Origin of the Milky Way}$, 1575년 경, 캔버스에 유화, 148 x 165cm, 내셔널 갤러리, 런던

그림의 중간에 나체의 여자가 구름 위에 있는 침대에 반쯤 누운 듯한 모습으로 비스듬히 기대 앉아있다. 그녀의 왼쪽 가슴에는 어린 아기가 젖을 물고 있다. 양쪽 가슴에서 황금색의 별빛이 빛나는 물줄기 같은 것이 뿜어져 나오고 있다. 이때 뒷모습만 보이는 붉은 천을 두른 남자가 두 팔을 뻗어 이 아기를 받치고 있다. 그 밑으로 번개의 묶음을 쥐고 있는 독수리와 두 마리의 공작

이 그려져 있고 사방에서 날개 달린 어린 아기들이 그림의 중앙에 있는 인물들 주위를 날고 있다.

지금까지 자세하게 그림을 관찰해 보았다. 이다음으로 할 과정은 신화와 그림을 접목시키는 것인데, 이제 우리가 가지고 있는 신화에 대한 지식이 필요할 때이다. 그런데 신화의 내용과 그림을 접목시키는 데에는 필요한 것이 있다. 이것이 바로 서두에서도 말했듯이 단서를 잡는 것이다. 이 단서의 역할을 하는 것을 서양미술사에서는 아트리부트^{Attribut}라고 한다. 그럼 어떠한 것들이 아트리부트가 될 수 있을까.

간단히 말하자면 신화와 관련된 모든 것이 다 아트리부트가 될 수 있다. 이들이 누군지는 번개와 독수리 그리고 공작새를 통해 알 수 있다. 모두 제우스와 헤라를 알려주는 단서, 즉 아트리부트이다. 바로 고통을 참지 못한 헤라가 헤라클레스를 그녀의 가슴으로부터 뿌리치는 순간을 묘사한 것이다. 아기 헤라클레스가 지금 막 그녀의 젖을 힘껏 빨고 있다는 것은 헤라의 양쪽 가슴으로부터 뿜어져 나오는 젖줄기를 통해 쉽게 알 수 있다.

자코포 틴토레토^{Jacopo Tintoretto (1518~1594)}는 이 그림을 신화의 내용과는 좀 다르게 해석해서 그렸다. 헤라클레스를 데려온 것을 헤르메스가 아닌 제우스로 표현했는데, 이를 증명이라도 하듯이 그 밑에 독수리가 떠억 하니 자리 잡고 있다. 그림의 전체 분위기는 역동성이 넘쳐 산만하다는 느낌마저 든다. 이 점은 틴토레토 그림의 중요한 특징 중의 하나이다. 앞으로 다룰 〈비너스와 마르스를 불시에 덮치는 불카누스〉에서도 이 특징을 잘 볼 수 있다.

그는 기존에 행해왔던 정확하게 계획해서 양쪽으로 균형을 이룬 구도나, 중앙을 향하는 전성기 르네상스의 기본 구도를 따르지 않고 사선의 구도를 이용했다. 특히 이와 같은 사선 구도는 그의 말년 작품인 〈최후의 만찬^{The Last Supper}〉속에서 더 뚜렷하게 볼 수 있는데, 이렇게 만들어진 깊은 공간감은 이전의 르네상스 화가와 확실히 구분할 수 있는 그만의 특징이다. 그림의 왼쪽 아래에

서 시작해 오른쪽 위로 향하는 큰 대각선의 구도는 최후의 만찬이 이루어지는 부엌을 열두 제자와 수많은 시종과 하녀들이 다 들어가고도 남을 정도로 거대한 공간으로 만들었다. 하늘의 빛으로 인해 투명하게 보이는 천사들까지도 이 대각선의 흐름을 연결시켜준다. <최후의 만찬> 같은 그의 말년 작품과는 다르게 중기의 작품인 이 <은하수의 기원>에서는 왼쪽 위에서 아래로 하강하는 선과 왼쪽 아래에서 오른쪽 위로 향하는 선을 교차해서 표현했었다. 제우스의 옆에 있는 에로스가 마치 아래로 고꾸라지듯 묘사된 예는 오른쪽의 <노예를 해방시킨 성 마가의 기적>에서도 볼 수 있다.

<은하수의 기원>에는 화면 전체를 절대적으로 지배하는 선명한 선의 움직임이 없고, 모든 움직임은 사방으로 퍼져있다. 그러나 틴토레토는 이 어지러운 선으로 인해 깨지기 쉬운 그림의 균형을 색을 통해 유지시켰다. 사선으로 누워있는 헤라의 몸을 기준선으로 해서 강한 인상을 주는 붉은 색으로 대칭을 이뤘다. 제우스의 넓고 옅은 색의 옷과 헤라가 있는 침대의 짙은 색 천을 통해서 이 균형을 잘 보여준다. 이러한 균형은 푸른색을 통해서 또 한 번 이뤄진다. 그림 오른쪽 하늘의 넓은 면을 완전히 지배하고 있는 옅은 푸른색과 비록 면적상으로는 작지만 짙은 푸른색의 천으로 대칭을 이루며 균형을 잘 잡고 있다. 여기에 사용된 기본 4가지 색, 파란색, 빨간색, 노란색, 흰색은 그림의 화려한 분위기를 만들어냈다. 이와 같은 모든 구도는 그림에 보다 깊은 공간감을 주고, 더 격정적이고 움직임이 강한 분위기를 만들어내기 위해 선택한 요소이다. 옆의 두 그림과 비교하면 초기작품에서 후기작품으로 변화되는 동안 공간의 깊이가 어떻게 발전했는지 한눈에 볼 수 있다.

헤라의 침대를 덮고 있는 붉은 천을 자세히 보면, 천의 가장자리에 꾸며진 구슬의 장식들이 마치 진짜처럼 반짝이고 있는 것을 볼 수 있다. 천의 무늬들도 아주 사실적으로 묘사되어 있는데, 빛이 빛나는 부분을 통해 이 천의 재료를 짐작할 수 있을 정도다. 금박이 새겨진 비단이 우리 눈앞에 있는 듯하다. 그

자코포 틴토레토 Jacopo Tintoretto (1518~1594), 〈최후의 만찬 The Last Supper〉, 1594, 캔버스에 유화, 365 x 568cm, S. Giorgio Maggiore, 베네치아 (위)

자코포 틴토레토 Jacopo Tintoretto (1518~1594), 〈노예를 해방시킨 성 마가의 기적 The Miracle of Saint Mark Freeing the Slave〉, 1548, 캔버스에 유화, 416 x 544cm, 아카데미아, 베네치아 (아래)

에 반해 제우스의 옷이나, 푸른 천 그리고 흰 베개, 이불 등은 자유로운 붓놀림으로 묘사되었다. 이렇듯 사물의 질감에 강약의 변화를 주어 그 고유의 재질감을 잘 살린 것이다. 하지만, 베네치아 화파의 이러한 자유로운 붓놀림은 당시의 전문가들에게서 신랄한 비평을 받았다. 사물과 사물의 경계선이 색을 통해서 자연스럽게 넘어가는 표현법이 이들 비평가 눈에는 '완전히 끝을 맺지 않은 그림(non finito)'으로 비쳤기 때문이다.

베네치아 화파와 그 영향

14세기 베네치아 미술은 지역적인 조건 덕분에 비잔틴 미술의 영향을 많이 받았다. 15세기에 들어서는 색채를 중심으로 한 새로운 경향을 갖게 되었고 전성기 르네상스 때에는 피렌체 화파와 확실히 구분되는 양식을 발전시켰다. 이처럼 베네치아 화파가 발전할 수 있었던 가장 큰 이유는 15세기 후반까지 이탈리아 르네상스의 주역이었던 피렌체의 영향력이 약화되었기 때문이다. 1494년 메디치 가문이 추방당하고 1498년 도미니크 수도사 사보나롤라 (1452-1498)가 화형을 당하는 등 정치적인 불안정으로 그 세력이 약화되면서 당시 르네상스 미술의 발전을 위한 절대적인 후원자가 부족했다. 비록 1512년 메디치 가문이 다시 피렌체로 돌아오기는 했지만 이전의 강력한 힘을 발휘하지는 못했다. 그 반면 베네치아는 정치와 경제적인 안정으로 기존의 봉건귀족들에 의해 미술작품의 주문이 계속되었다. 이들의 강력한 후원이 베네치아 미술 발전의 원동력이 되었던 것이다.

본격적인 베네치아 화파는 벨리니 일가로부터 시작되었다. 죠반니 벨리니 Giovanni Bellini (1430-1516)는 아버지 야코포 벨리니와 형 젠틸레 벨리니가 기초를 이룬 초기양식에, 보다 발전된 양식을 가미해 흔히 말하는 '베네치아 화파'의 틀을 잡았다. 이들은 기존의 인체와 주변 사물과의 경계를 명확한 선으로 표현했던 것을 색의 변화로 자연스럽게 이 경계선을 처리하는 기술로 발전시켰다. 이로 인해서 마치 서로의 경계선이 물고 물리어 자연스럽게 섞이는 듯한 인상을 주게 된다. 그림 배경의 처리로 중요시되어왔던 원근법으로 만들어진 공간의 표현은 이제 더 이상 관심사가 되지 못했다. 이들은 이와 같은 전통적인 방식을 택하지 않고 색의 명암으로 분위기를 강조한 그림을 완성했다. 그림의 분위기를 더욱 잘 살리기 위해서 그때까지 흔히 사용되어왔던 흰 종이를 쓰는 대신

주로 푸른색 종이 위에 스케치를 했다.

당시 벨리니의 명성은 실로 엄청난 것이었다. 뒤러는 그의 두 번째 이탈리아 여행(1506-7) 기간 중 친구에게 쓴 편지에 벨리니를 '최고의 화가'라 칭하기도 했다. 벨리니 일가의 뒤를 이어 정점을 이룬 인물이 죠르죠네Giorgione (1477/78-1510)와 티치아노이다. 그들은 벨리니 밑에서 함께 그림공부를 했고 다빈치의 그림을 연구하며 자신들만의 양식으로 발전시켜 나갔다. 비록 죠르죠네의 작품 활동은 짧았지만 그가 남긴 영향은 스승 벨리니의 후기 작품이나 티치아노의 그림에서 여실히 증명된다.

자연과 인물의 관계에 있어서, 자연은 단지 인물을 뒷받침 해주기 위한 배경으로만 다루어졌던 이전까지의 해석과는 달리 죠르죠네는 '자연' 그 자체를 주된 테마로 설정했다. 오른쪽의 그림에서도 볼 수 있듯이 그림 대부분의 공간을 자연(풍경)이 차지하고 있다. 그림의 왼쪽 위로부터 빛이 들어오고 있다. 이 빛은 사선으로 철학자들이 서 있는 바위 위에 떨어진다. 인간의 형상은 더 이상 관심의 주된 대상이 되지 못했다. 이들에게 인간은 단지 '대자연'을 이루는 일부분일 뿐이었다.

베네치아 화풍의 색채는 시간을 거치면서 변화를 일으켰다. 먼저 죠르죠네의 색채인 밝게 빛나는 선명한 빨간색, 노란색, 초록색, 파란색은 베네치아 화파의 특징적인 색채로서 굳건한 자리를 지키게 되었다. 벨리니와 죠르죠네가 일궈낸 색의 전통은 티치아노에게로 이어졌다. 티치아노의 초기와 중기 작품에서 볼 수 있듯이 선명한 색채와 섬세한 붓의 터치, 그로 인해 뚜렷하게 묘사되는 인물과 물체는, 후기 작품으로 가면서 색과 색들의 섞임, 크고 열정적인 붓의 터치로 변화되었다. 특히 빛을 받아서 빛나는 부분을 단순히 흰 물감으로 처리한 방법은 티치아노의 작품임을 알려주는 뚜렷한 특징이기도 하다. 티치아노 사후의 베네치아 미술은 베로네제와 틴토레토로 이어졌고, 이 '티치아노적 색채'는 이미 전성기 르네상스 시대의 매너리즘적인 요소를 띠고 있었

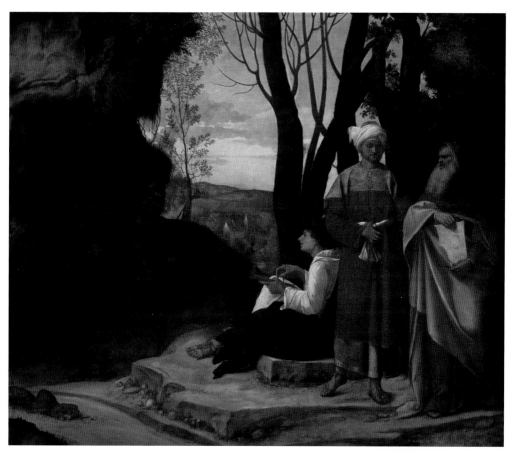

죠르죠네^{Giorgione} (1477/78-1510), 〈세 명의 철학자^{The Three Philosophers}〉, 1506-08, 캔버스에 유화, 123 x 144.5cm, 미술사 박물관, 비엔나

다. 그의 '인상주의적'이며 열정적인 붓의 터치는 이후 엘 그레코, 루벤스, 렘브란트의 그림에도 많은 영향을 미쳤다. 곧 다루게 될 이들의 작품을 통해 다시 한 번 살펴보자.

다음 그림에서, 루벤스는 동일한 신화 내용을 다르게 해석했다. 아픔을 견디지 못하고 매정하게 아이를 밀쳐내는 헤라가 아닌, 마치 젊은 엄마가 사랑스런 아기에게 모유 수유를 하듯 표현했다. 그림의 중앙에 하얀 면사포를 쓰고 비스듬히 앉은 헤라가 오른손으로 왼쪽 가슴을 쥐고 아기에게 내밀고 있다. 그녀의 가슴에서 몇 가닥의 젖줄기가 뿜어져 나오고 있고 아기 헤라클레스가 그

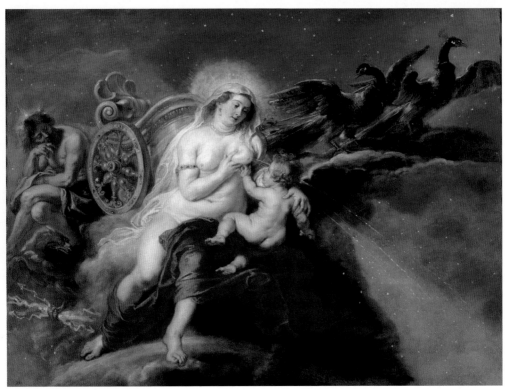

페테르 파울 루벤스^{Peter Paul Rubens (1577-1640)} 〈은하수의 생성^{Origin of Milky way}〉, 1636/37, 캔버스에 유화, 181 x 244cm, 프라도 박물관, 마드리드

젖을 마시고 있다. 마차 위에 한 남자가 웅크리고 앉아 이들을 쳐다보고 있는 데 그의 발밑에 있는 번개묶음으로 그가 제우스임을 알 수 있다. 그림 왼쪽 아 래 헤라의 다리와 마차를 끌고 있는 두 마리의 공작새가 사선의 구도를 만들 고 있다. 눈부시게 빛나는 헤라의 다리를 감싸고 있는 붉은색 천에서 '티치아 노적 색채'의 영향을 확인할 수 있다. 이런 헤라와 아기의 모습은 '마리아와 아 기 예수'의 모티브를 연상시킨다.

레오나르도 다빈치의 색채를 연구하여 발전시켰던 베네치아 미술은 독일의 미술에도 결정적인 영향을 주었다. 1496년과 1506/07년의 두 차례에 걸쳐 베 네치아를 여행했던 알브레히트 뒤러^{Albrecht Dürer (1471-1528)}는 죠반니 벨리니의 '색 을 통한 윤곽선' 표현법을 접하게 되었고 이를 독일에 소개했다. 이 영향은 마

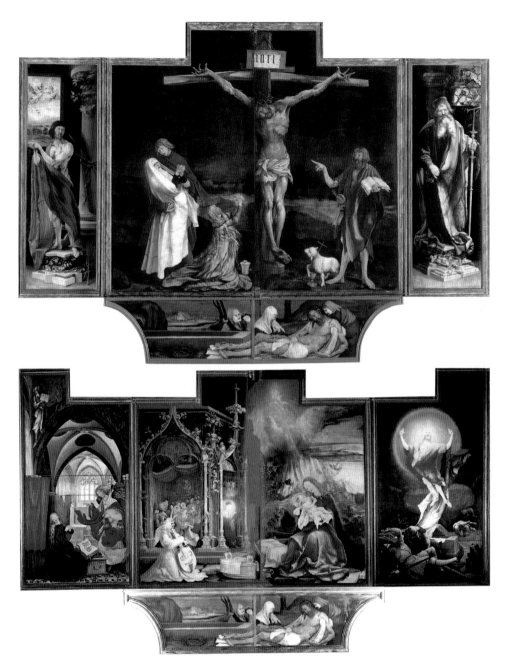

마티아스 그뤼네발트^{Mathis Grünewald (1475-1528)}, 〈이젠하임 제단화^{Isenheim Altarpiece}〉, 바깥면, 1514,
나무에 유화, 336 x 459cm, 운터린덴 박물관, 콜마르 (위)

마티아스 그뤼네발트^{Mathis Grünewald (1475-1528)}, 〈이젠하임 제단화^{Isenheim Altarpiece}〉, 안쪽면, 1514,
나무에 유화, 중앙 265 x 304cm, 운터린덴 박물관, 콜마르 (아래)

티아스 그뤼네발트Mathias Grünewald (1475-1528)의 <이젠하임 제단화Isenheim Altarpiece>에도 나타난다. 이 제단화의 다양한 색채와 윤곽선의 묘사는 이후 독일미술의 절대적인 표본이 되었고 이는 곧 루카스 크라나흐Lucas Cranach the elder (1472-1535), 알브레히트 알트도르퍼Albrecht Altdorfer (1480-1538)로 그 전통이 이어졌으며 이후 독일 로만틱의 기초를 이뤘다.

2

디오니소스와 아리아드네

|

배신당한 사랑과 구원의 사랑

그리스 신화에서 제우스만큼이나 유명세를 가지고 있는 신은 디오니소스/바쿠스^{Dionysus/Bacchus}일 것이다. 그의 출생에 대해선 두 가지 설이 있다. 제우스를 아버지로, 여신들(데메테르, 이오, 페르세포네, 레테) 중 한 명을 어머니로 뒀다는 설과 테베의 왕 카모도스의 딸 세멜레의 아들이라는 설이다. 이 중 '세멜레 설'이 유명하다.

제우스와 세멜레의 외도를 알게 된 헤라는 분노를 참지 못하고 복수를 결심한다. 여신은 직접 세멜레의 늙은 유모로 변신해 남편과 바람난 그녀에게 접근했다. 그리곤 모습을 숨기고 있는 제우스의 진짜 정체를 알아봐야 한다며 그녀를 충동질했다. 아름답기는 하나 현명하지 못했던 세멜레는 헤라의 말을 듣고 정말 궁금해졌다. 그래서 이전 스튁스 강을 걸고 자신의 소원을 무조건 들어주기로 했던 제우스의 약속을 이용해서 그에게 진짜 모습을 보여 줄 것을 간청했다. 이미 돌이킬 수 없는 약속을 해 버린 제우스는 어쩔 수 없이 세멜레 앞에서 모습을 드러냈고 그 순간 제우스의 번개를 피하지 못한 그녀는 그 자리에서 타죽었다. 이때 그녀는 이미 임신 중이었는데, 다행히 제우스가 그녀에게서 아기를 꺼내 자신의 허벅지 안에 집어넣었다. 이 부분에 대한 다른 이야기들이 전해지기도 하는데, 아기를 허벅지에 넣은 자가 제우스가 아니라 헤

르메스라는 설도 있다.

우여곡절 끝에 태어난 디오니소스는 요정의 손에 컸고 그에게서 농경, 포도나무 재배 등을 배웠으며 포도주 만드는 방법을 알게 되었다. 세멜레가 죽고 난 후에도 화가 풀리지 않은 헤라는 디오니소스를 미치게 만들었다. 광기에 사로잡힌 그는 이집트와 시리아 등을 방황하며 떠돌아다니다 다행히 프리기아 지방에서 레아 여신에게 치료를 받게 되었다. 그 이후에도 아시아 전역을 돌아다니며 포도 재배를 각지에 보급시켰다. 덕분에 그는 출신 성분에도 불구하고 '술의 신' 반열에까지 올랐다. 디오니소스는 포도주, 농경과 풍요의 신이자 그리스 연극의 창시자이며 수호신이기도 하다. 학자들 사이에서는 그리스 지역의 자연신과 타지방에서 유입된 신이 융합되어 만들어진 신이라는 주장도 있다. 그는 주신으로서의 자격을 인정받기 위해서 계속 세상을 돌아다니며 지중해를 거쳐 멀리 인도까지 여행했다고 한다.

다른 내용의 신화도 전해진다. 디오니소스는 제우스와 페르세포네의 아들이라는 것이다. 데메테르는 제우스의 눈을 피해 자신의 아름다운 딸을 동굴 깊숙이 숨겨놓았다. 그러나 신 중의 왕 제우스는 페르세포네의 방으로 가는 길을 알아냈고 그녀와 사랑을 나눴다. 이렇게 해서 태어난 아기가 디오니소스였는데, 역시나 헤라는 불타는 질투로 타이탄들을 시켜 아기 디오니소스를 죽이라 명했다. 그들은 죽은 자의 형상으로 분장해 아기를 놀라게 한 다음 일곱 조각으로 찢어서 삼켜버렸다. 제우스는 뒤늦게 이 사실을 알게 되었고 타이탄들을 번개로 죽여 버렸다. 그들이 아직 채 삼키지 않았던 아이의 심장에서 아들을 만들어 세멜레에게 집어넣었고 이후 디오니소스가 태어났다. 이런 이유로 '디오니소스 자그레우스Dionysus Zagreus'라는 별명을 얻게 되는데, 이는 곧 '두 번 태어난 자'라는 뜻이다.

식물의 신이기도 한 그는 죽음과 환생을 반복한다. 과거, 아폴론 신의 성지이기도 한 그리스의 도시 델포이에 디오니소스의 무덤이 있다고 여겨졌다. 델

포이 근방에 있는 파르나소스 산에서 격년제로 죽음의 세계에서 귀환(봄의 시작)하는 그를 축하하는 행사가 열렸는데, 이 행사를 바카날리아^{Bacchanalia}(디오니지엔)라 부른다. 이때 디오니소스는 그를 숭배하는 자들에겐 포도나무 재배를 통해 풍작의 축복을 내리지만 그렇지 않은 자들에겐 참혹한 파멸의 벌을 내린다.

또 하나, 그의 광기와 파괴에 관련된 유명한 일화가 전해져 온다. 헤라가 내렸던 광기를 치료한 후 그는 고향 테베로 돌아왔다. 당시 테베의 왕은 사촌 펜테우스였다. 디오니소스의 숭배가 점점 커지는 것에 두려움을 느낀 펜테우스는 이 행위를 공식적으로 금지했다. 그러나 그의 영향력은 왕의 어머니 아가베를 비롯한 나라의 많은 여자들이 그를 숭배하기 위해서 들판으로 모여들 정도로 이미 퍼져있었다. 술의 신은 자신에게 반대하는 왕을 벌주기 위해 그를 들판으로 꼬여냈고, 곧 펜테우스는 황홀경(엑스터시) 상태에 빠진 메나드(디오니소스를 숭배하는 여신도)들에 의해 죽임을 당했다. 또는 황홀경 상태에 빠져 아들을 알아보지 못한 어머니 아가베가 아들을 갈기갈기 찢어 버렸다고도 전해진다. 참으로 잔인한 신이다.

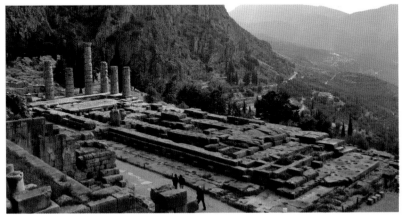

델포이의 성역 유적지. Photocredit ⓒ qwesy qwesy[*]

* https://commons.wikimedia.org/wiki/File:The_sanctuary_of_Apollo_in_Delphi_-_panoramio_(5).jpg

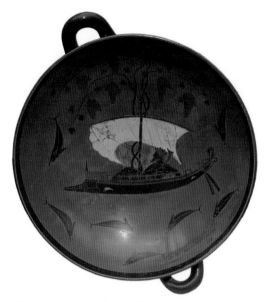

화공 엑세키아스^{Exekias}, 〈디오니소스-접시^{Dionysus Cup}〉, 그리스 아티카 지방의 검은 인물상 도자기, 기원전 540/530, 뮌헨. Photocredit ⓒ MatthiasKabe[*]

둥근 접시면^{Tondo} 안에 동물의 머리 모양을 한 하얀 돛을 단 배가 보인다. 배 안에 한 남자가 비스듬히 앉아있다. 배 중앙에서 뻗어 나오는 포도 덩쿨에 7송이의 포도가 달려있고 그 사이사이에 담쟁이 잎이 그려져 있다. 배를 중심으로 7마리의 돌고래가 원을 그리며 헤엄치고 있다. 이렇듯 디오니소스를 나타내는 아트리부트로 접시 안쪽이 꾸며져 있다. 이 그림은 아마도 그가 세계를 떠돌아다니는 모습을 나타낸 것으로 추측된다.

고대 로마인들은 그를 바쿠스^{Bacchus}라 불렀다. 그의 아트리부트는 주신(酒神)이라는 표식으로 포도 담쟁이와 포도 잎을 감은 지팡이다. 서양 회화에서 주로 고대 동양풍의 옷을 입고 표범이 이끄는 마차를 탄 상태로 자주 그려졌다. 이 바카날리아 축제에는 오직 메나드라고 불리는 여자들과 사티로스^{**}들만이 그와 동행할 수 있었다. 이들 중 제일 유명한 자가 실렌이라는 이름을 가진 자로, 그가 어린 디오니소스를 키웠다.

* https://commons.wikimedia.org/wiki/File:Exekias_Dionysos_Staatliche_Antikensammlungen_2044.jpg
** 납작한 코와 뾰족한 말의 귀를 가진 반인반수. 주로 호색한의 상징으로 묘사

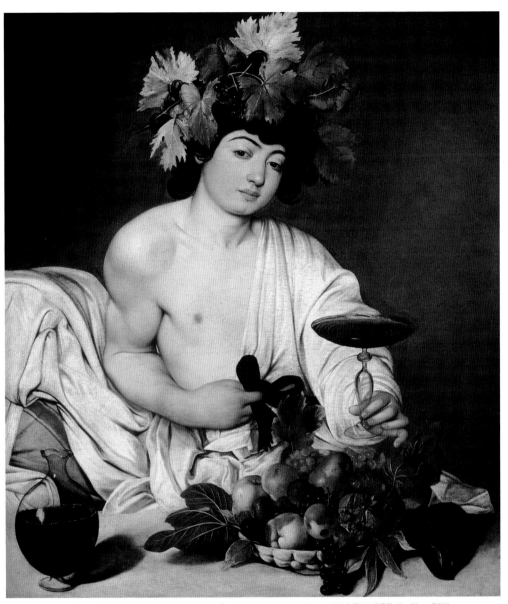

카라바조^{Michelangelo da Caravaggio (1573-1610)}, 〈젊은 바쿠스^{Bacchus}〉, 1595년, 캔버스에 유화, 95 x 85cm, 우피치 미술관, 피렌체

이 그림은 바로크 미술의 거장 카라바조^{Michelangelo da Caravaggio (1571-1610)}의 유명한 작품 중의 하나다. 그림을 꽉 채운 젊은 사내아이가 상체를 반쯤 가린 채 하얀 천으로 덮여있는 의자에 비스듬히 기대있다. 머리에는 포도송이와 잎으로 만든 화환을 쓰고 있고 왼손으로 포도주잔을 살포시 쥐고 있다. 그는 살짝 감긴 듯한 눈으로 우리를 지그시 바라보고 있다. 앞에 있는 테이블엔 포도주가 반쯤 채워진 둥근 유리병과 풍성한 과일이 담긴 바구니가 놓여있다. 이 과일들은 첫눈엔 싱싱한 것처럼 보이지만 자세히 들여다보면 이미 많이 시들어 있거나 상한 상태다. 이 젊은이가 누구인지 바로 알아 볼 수 있을 것이다. 포도주의 신 디오니소스가 지금 우리에게 포도주를 건네려 하고 있다. 이 그림은 디오니소스를 그린 수많은 작품 중 가장 유명할 것이다.

아리아드네^{Ariadne}는 크레타 섬 미노스 왕의 딸이었다. 제우스와 에우로페^{Europe}의 아들인 미노스 왕에게는 아름다운 황소가 한 마리 있었는데, 이것은 원래 바다의 신 포세이돈에게 바쳐질 제물이었다. 그러나 이 황소를 갖고 싶었던 미노스 왕은 다른 황소를 제물로 바쳤고, 나중에 이 사실을 알게 된 포세이돈은 그를 벌주기 위하여 음모를 꾸몄다. 그는 전령을 보내 미노스의 아내 파시파에^{Pashiphae}가 이 황소를 보는 순간 사랑에 빠지게 만들었다. 황소와 사랑을 나눈 파시파에는 황소의 머리와 사람의 몸을 가진 반인반수 미노타우로스를 낳게 되었다. 이후 이 괴물이 사람을 잡아먹으며 크레타 섬에 해를 가하자 미노스 왕은 건축가 다이달로스를 시켜 미궁을 짓게 하고

게오르크 프란츠 에벤헤흐^{Georg Franz Ebenhech (1710-1757)}, 〈바쿠스와 아리아드네^{Bacchus and Ariadne}〉, 1750, 왕들의 여름 별장, 상수시

이곳에 미노타우로스를 가두어 버렸다.

그 당시 아테네 사람들은 9년마다 전쟁의 배상금으로써 각각 일곱 명의 사내아이와 여자아이를 크레타 섬으로 보내야 했다. 그럼 미노스 왕은 이들을 미노타우로스에게 제물로 바쳐버렸다. 미노스 왕이 세 번째 배상금을 요구하자 아테네의 왕자 테세우스는 이를 물리치기 위해서 그 제물들 중의 한 명으로 가장하여 크레타 섬으로 떠났다. 크레타 섬에 도착한 이들을 마중 나온 자들 중에 이 섬의 공주 아리아드네도 있었다. 그녀는 테세우스를 보는 순간 미소를 지으며 사랑에 빠졌고 결국엔 아버지를 배신하고 그를 돕게 된다. 미술을 전공하는 학생이라면 누구라도 한 번쯤은 그녀의 석고상을 그려 보았을 것이다. 데생할 때 표현하기 힘들었고 레오나르도 다빈치의 '모나리자'가 연상되었던 입가의 미묘한 그 미소. 아리아드네가 테세우스를 처음 보고 사랑에 빠졌을 때 지었던 것이라 한다.

지금까지 이 미궁에서 살아 돌아 온 사람은 다이달로스뿐이었다. 사랑에 빠진 아리아드네는 테세우스로부터 그녀를 아테네로 데리고 가겠다는 약속을 받고 그에게 실뭉치 하나를 건네주었다. 제물로 바쳐진 소년소녀들과 함께 미궁 안으로 들어간 테세우스는 얼마 지나지 않아 미노타우로스를 물리쳤고 이 실뭉치 덕분에 길을 잃지 않고 무사히 빠져나올 수 있었다. 그는 약속대로 아리아드네를 데리고 크레타 섬을 떠나 아테네를 향해 출발했다.

그러나 테세우스는 긴 여행 도중에 잠깐 휴식을 취하기 위해 들린 낙소스 섬에 그녀를 내버려두고 일행들과 함께 떠나 버렸다. 이 부분에 대해서 여러 가지 설이 있는데, 하나는 테세우스가 의도적으로 그녀를 낙소스 섬에 버렸다는 것과 또 다른 하나는 우연한 사고로 그만 서로 떨어지게 되었고 결국 그녀를 찾지못한 테세우스 일행이 떠났다는 것이다. 어쨌든 아리아드네는 혼자 이 섬에 남게 되었다. 때마침 세상을 순회하던 디오니소스가 이곳을 지나게 되었고 잠들어있던 아리아드네의 아름다운 모습에 반해버렸다. 결국 테세우스로부터

버려졌던 아리아드네는 디오니소스의 아내가 되었고 나중엔 그와 함께 올림 포스로 올라가 신의 반열에까지 올랐다.

이들의 이야기는 마치 한 편의 멜로드라마를 보는 듯 드라마틱하다. 그저 그런 남자에게 버림받은 우리의 여주인공이 정말 우연히 더 잘난 '백마 탄 왕 자님'을 만나서 우여곡절 끝에 해피엔딩으로 끝을 맺는 이야기처럼 말이다.

이 모자이크는 테살로니키 고 고학 박물관에 소장되어 있는 작 품으로, 낙소스 섬 해안가에서 자 고 있는 아리아드네를 발견한 디 오니소스 일행을 표현한 것이다. 디오니소스가 첫눈에 그녀에게 반했던 이유는 혹 에로스의 장 난이 아닐까? 이를 증명이라도

〈아리아드네를 발견한 디오니소스〉 서기 200- 250, 모자이크, 테살로니키 고고학 박물관

하듯이 날개달린 작은 꼬마가 자고 있는 아리아드네를 가리키고 있다. 서기 200-250년경에 만들어진 이 모자이크 작품 속 아리아드네의 '잠자는 자세의 모티브'는 앞으로 살펴 볼 다른 작품들에서도 자주 보게 될 것이다.

다음 그림 역시 아리아드네와 디오니소스의 첫 만남을 표현한 것이다. 오른 쪽에서부터 왼쪽으로 들어오는 평범하지 않은 인물들, 사티로스와 탬버린을 손에 들고 경쾌하게 걷고 있는 메나드를 통해 이 그림이 무엇을 그린 것인지 이미 짐작했을 것이다. 바로 디오니소스가 자신의 추종자들을 이끌고 세계를 순회하며 여는 바카날리아 축제의 한 장면이다. 그림의 중앙, 디오니소스의 아 트리뷰트인 표범 두 마리가 이끄는 마차 위에, 펄럭이는 붉은 천을 두른 나체 의 디오니소스가 서 있다. 그의 오른발은 허공에 떠 있는 것처럼 보인다. 그리 고는 그림 왼쪽에 있는 푸른 옷을 아무렇게나 걸친 여자를 향해 마치 춤을 추 듯 몸을 돌리고 있다. 아리아드네 역시 오른발과 왼팔을 뒤로 쭉 뺌과 동시에

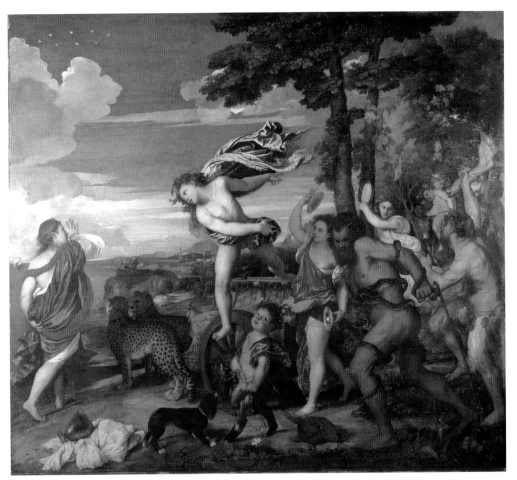

티치아노^{Vecellio Tiziano (1488-1576)}, 〈바쿠스와 아리아드네^{Bacchus and Ariadne}〉, 1522/23년경, 캔버스에 유화, 175 x 190cm, 내셔널 갤러리, 런던

둘의 시선이 만났다. 흥미롭게도 디오니소스 바로 아래, 중앙에 서 있는 꼬마 사티로스가 그림 안에서 그림 밖으로 시선을 돌려 우리, 즉 그림 관람자를 보고 있다. 마치 모자이크 그림 속의 에로스처럼 사랑의 매개체인 자신의 역할을 우리에게 뽐내며 알려주듯 말이다.

바카날리아 축제의 분위기에 어울리게 춤과 노래 그리고 술(술단지)과 고기도 함께 전경에 묘사되어 있다. 그림의 왼쪽 가장자리에서 디오니소스의 붉은 천과 대조를 이루는 푸른색의 옷을 입은 아리아드네가 이들의 갑작스런 행

렬에 놀랐는지 한 발짝 뒷걸음을 치고 있다. 그러나 몸의 움직임은 놀랐다기보단 춤을 추기 위한 동작처럼 보인다. 오른쪽에서 춤을 추는 인물들과 어울려 이들은 어쩌면 2인무를 추고 있는지도 모를 일이다

티치아노는 이 그림의 주제로 디오니소스와 아리아드네가 처음으로 만나는 바로 그 순간을 선택했다. 아주 극적인 순간이다. 테세우스에게서 버림받고 해안가에 홀로 남겨진 가련한 여인을 구원해 주는 술의 신 디오니소스. 현대판 멜로드라마 한 편이 만들어져도 전혀 이상할 것이 없는 소재다. 일행의 갑작스러운 출현으로 놀라는 아리아드네의 모습과 디오니소스의 움직임을 통해 이들의 첫 만남을 생생하게 느낄 수 있다. 표범이 이끄는 마차로부터 한 발짝 내디딘 디오니소스의 오른발은 마치 나는 듯이 공중에 떠 있고 그녀 쪽으로 돌려진 어깨와 머리 그리고 뒤로 향한 두 팔은 가볍게 움직이고 있다. 아리아드네의 몸동작, 즉 뒤로 뺀 오른발과 앞으로 향하여 뻗은 오른팔 그리고 옷을 쥐고 있는 왼팔이 만들어내는 선의 흐름이 우리의 시선을 끌어 그림 속으로 들어가게 한다. 우린 그저 그녀가 이끄는 대로 그림을 읽어나가면 된다.

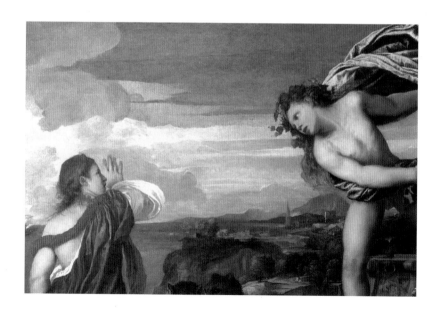

티치아노는 1518-1523년 페라라에 있는 에스터 궁전의 내부 장식을 위해 신화를 주제로 연작을 그렸다. <바쿠스와 아리아드네>는 그중의 한 작품이다. 이 연작들은 초기 베네치아 화파의 색채를 잘 보여준다. 꼼꼼하고 세심하게 작업을 한 '젊은 티치아노'의 화풍이 잘 표현된 그림이다. 특히 선명하고 밝으며 진한 색채, 그리고 그림 안으로 투영된 빛으로 인해 만들어진 섬세한 명암의 차이로 등장인물들은 보다 더 입체감 있게 묘사되었다. 이 밝고 청명한 색채는 축제의 분위기를 한껏 띄우고 있다. 또한 대부분의 모든 화가들의 초기 작품이 그러하듯이 티치아노 역시 아주 열심히 작은 부분까지도 성실하게 그렸다.

티치아노 전/후기 그림의 특징

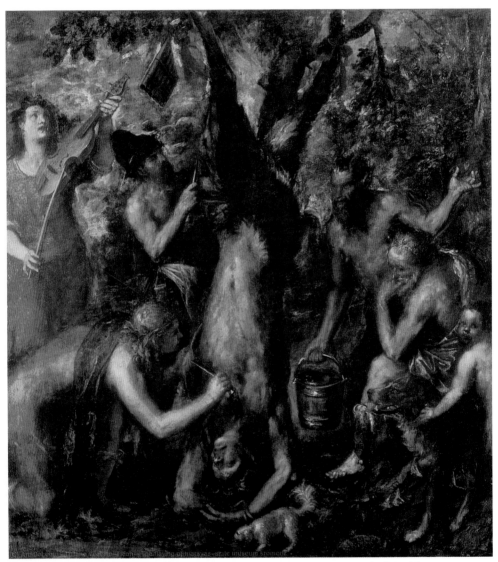

티치아노^{Vecellio Tiziano} (1488-1576), 〈마르시아스의 피부를 벗기는 아폴론^{The Flaying of Marsyas}〉,
1575-76, 캔버스에 유화, 212 X 207cm, 크로메르지시 국립박물관, 크로메르지시

이 그림은 티치아노의 테크닉 변천을 비교해 볼 수 있는 좋은 예로, 아폴론과 자튀어 마르시아스와 관련된 내용이다. 아테나 여신은 피리를 연주하는 동안 얼굴이 일그러진다는 이유로 자신이 발명한 이중피리를 버렸다. 때마침 이곳을 지나가던 마르시아스가 이 피리를 주워 불어보았다. 여신이 만든 피리는 마술의 힘을 가지고 있어 그 음이 너무나 아름다웠다. 이렇게 아름다운 음이 자신의 실력이라 여긴 그는 자만심에 넘쳤고 급기야 음악의 최고신인 아폴론에게 '누가 더 음악적 재능이 있는지 판가름하자'며 시합을 요구했다.

아폴론은 한 가지 조건을 걸며 그의 청을 받아들였는데, 그 조건은, '승리자는 패배자에게 무엇이든 자기가 원하는 것을 할 수 있다'는 것이었다. 시합이 시작되었고 당연히 아폴론 신이 이겼다. 승리자 아폴론은 자신에게 감히 경쟁을 요구했던 교만한 마르시아스를 산채로 가문비나무에 매달고는 그의 피부를 벗겨버렸다.

1576년 티치아노가 죽기 얼마 전 그린 이 작품은 초기작품에 비해 좀 더 유연하고 여유 있는 붓의 터치를 보여준다. 그러면서도 인체의 입체감을 표현함에 있어 전혀 부족함이 없다. 〈바쿠스와 아리아드네〉와 비교하면, 완성작품이라고 말하기 힘들 정도로 마치 스케치하듯 그려졌다. 세부묘사는 과감히 생략되었으며 마치 폭풍이 몰아치듯 열정적으로 붓의 놀림이 펼쳐져 있다.

그림 중앙에 마르시아스가 거꾸로 매달려 있다. 그의 앞에 한쪽 무릎을 굽히고 오른손에 날카로운 칼을 쥔 아폴론이 마르시아스의 피부를 벗기고 있다. 이들 뒤로 바이올린을 켜고 있는 붉은 옷을 입은 자와 마르시아스의 다리털을 벗기고 있는 검은 모자를 쓴 자가 자리하고 있다. 이 자의 머리 위 나뭇가지에는 이 사건의 원인이 되었던 피리가 붉은 끈에 매달려 있다. 건너편 나뭇가지에도 역시 붉은 끈으로 자튀어의 발을 묶어 놓았으며, 그 아래로 머리에 뿔이 난 자가 양동이를 들고 서 있다. 그림의 오른쪽 가장자리에 붉은 옷을 입은 자는 왼팔을 턱에 괴고 앉아 묵묵히 이 광경을 지켜보고 있다. 다만, 개와 함께 있는

작은 꼬마만이 그림 밖의 우리와 눈을 마주치고 있다. 그림 전경에 작은 강아지가 냄새를 맡고 있는 붉은 피에서 시작해, 아폴론의 외투, 바이올린을 연주하는 자의 붉은 옷, 나무에 매달린 붉은 끈, 땅에 끌리는 노인의 붉은 옷을 연결하면 원형의 구도가 만들어진다. 이렇듯 마르시아스를 중심으로 붉은색이 둥글게 원을 그리면서 피부가 벗겨지는 고통을 감당하고 있는 그의 절규를 대변하는 듯하다. 그의 작품에서 흔히 볼 수 없었던 회색, 초록색, 황색, 보라색 톤들이 함께 어우러져 그림 전체에 우울하면서도 위협적인 느낌을 만들어 낸다.

고령의 나이까지 작품 활동을 했던 티치아노는 점점 시력이 나빠졌고 손도 떨려서 이 전처럼 세밀한 표현을 하긴 힘들었다. 그래서 붓 대신에 부분적으로 손가락에 물감을 묻혀서 그리기도 했는데, 특히 이 그림에서 그 특징이 잘 나타난다. 마치 19세기에 발생했던 '인상주의' 작품을 보는 듯하다.

3

아폴론과 다프네
|
에로스의 장난

아폴론/아폴로^{Apollon/Apollo}는 제우스와 티탄 레토^{Leto}의 아들이며, 사냥의 여신 아르테미스^{Artemis}와 쌍둥이 남매지간이다. 그는 종종 태양의 신 헬리오스^{Helios}와 동일시되기도 하며 포이보스^{Phoibos}로 불리기도 한다. 그는 빛의 신이며 윤리적 질서의 신, 예언과 신탁의 신이며, 음악과 시, 예술을 위한 영감의 신이다. 또한 의술의 신이기도 하지만 이 권능은 주로 그의 아들 아스클레피오스^{Asclepius}에게로 전가되기도 한다. 아폴론의 아트리부트는 리라, 병과 죽음을 보내는 활과 화살 그리고 월계수이다.

레토가 제우스와의 사이에서 가진 아이들을 낳으려고 할 때, 질투심에 휩싸인 헤라는 태양 아래의 모든 대륙에 명령했다. 누구도 임신한 레토가 그들의 땅에 발을 밟지 못하게 하라는 것이었다. 안식처를 찾지 못한 레토는 떠돌다 결국은 델로스라는 섬에 도착하게 되는데, 이 당시 델로스 섬은 아직 튼튼하게 고정되어 있지 않았기 때문에 대륙으로 인정되지 않았다. 그러므로 그들은 헤라의 명령을 거역하지 않고도 레토를 도와줄 수 있었다. 또한 제우스는 레토가 아폴론과 아르테미스를 낳을 때 큰 파도를 일으켜 이 섬을 덮어 헤라의 질투로부터 안전하게 보호해 주었다.

누구에게나 운명적인 사랑은 있다. 그러나 나에겐 운명적인 사랑이 다른 이

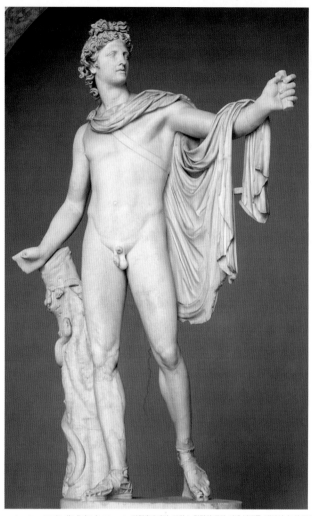

〈벨베데르의 아폴론^{Apollo Belvedere}〉 상, 기원후 2세기, 그리스 원작의 로마 시대 복제품, 대리석, 높이 224cm, 바티칸 박물관, 로마

에겐 끔찍한 일이라면 어떻게 될까? 아마 그 결말은 결코 아름답진 않을 것이다. 그러니 동시에 두 사람이 서로 사랑에 빠진다는 것은 어쩜 운명의 여신이 우리에게 특별히 선물한 축복일 것이다. 그러나 행운은 누구에게나 오진 않는다. 인간의 의지에만 달려있는 것이 아니기 때문이다. 가끔은 이 운명에 누군가 장난을 쳐서 얽히고설키게 만든다. 특히 사랑의 악동 에로스가 장난을 친다면, 신들조차도 그의 장난에서 자유로울 수 없다.

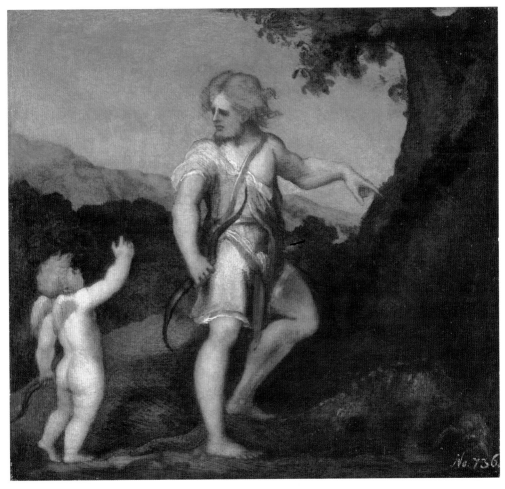

안드레아 스키아보네^{Andrea Schiavone (1522-1563)}, 〈아폴론과 에로스^{Apollo and Eros}〉, 1542/1544, 목판
예 유화, 30 x 32.4cm, 미술역사관, 빈

 델포이 섬에 살고 있던 거대한 뱀 퓌톤을 물리친 아폴론의 자신감은 하늘
을 찌를 듯 높았다. 세상의 모든 것을 다 할 수 있을 것 같았다. 이렇게 자만심
에 가득 찼던 아폴론은 마침 그곳을 지나가던 꼬마 에로스를 보고 그를 놀리
기 시작했다.

"야! 이 꼬마야, 화살은 나처럼 진짜 사나이들이 쓰는 물건이지, 너처럼 조그만 꼬마가 가지고 다닐 물건이 아냐!"

이 말에 자존심이 상할 대로 상한 에로스는 복수를 맹세했다. 그러던 중 드디어 기회가 왔다. 맞는 순간 누구든지 처음 본 사람에게 사랑에 빠지게 만드는, 금으로 된 끝이 뾰족한 화살을 아폴론에게 쐈다. 또 맞는 순간 겁을 먹고 상대에게서 무조건 도망가게 하는 납으로 된, 끝이 뭉툭한 증오의 화살은 숲의 요정 다프네^{Daphne}에게 쏘았다. 화살을 맞는 순간 다프네를 보게 된 아폴론은 불꽃같은 사랑에 휩싸였고, 자신을 피하는 다프네를 쫓았다. 반면 두려움에 떨며 무조건 도망치던 다프네는 급기야 아버지 강의 신 페네오스^{Peneus}에게 구해달라며 애원한다. 그러자 아폴론이 그녀를 잡으려는 순간 페네오스는 다프네를 월계수 나무로 바꾸어버렸다. 에로스의 복수가 이루어진 것이다.

이미 헤어날 수 없는 사랑에 빠진 아폴론은 월계수 나무로 변해버린 다프네를 안고 슬픔에 빠졌다. 그리고는 그녀에 대한 사랑을 언제나 간직하기 위해 월계수로 화관을 만들어 머리에 꽂았다. 이때부터 월계수관은 아폴론의 아트리부트가 되었다.

우리를 향해 한 여자가 달려오고 있다. 그녀의 뒤를 남자가 쫓고 있다. 벌거벗은 여자는 고통을 토해내듯 입을 벌리고 두 팔을 위로 뻗으며 달려오는 중이다. 벌거벗은 남자는 여자보다 더 큰 보폭으로 달려서 지금 '막' 그녀를 따라잡았다. 여자의 손가락 끝과 발가락 끝에 나뭇가지가 자라 있고 두 다리는 나무껍질로 덮여있다.

지금 살펴본 모든 것이 옆의 조각상을 이해하는 데 필요한 단서가 된다. 비록 벌거벗은 두 남녀만이 조각되어 있지만, 이 남자의 모습은 어디선가 본 듯아주 낯익다. 남자의 얼굴과 머리형은 앞에서 살펴본 〈벨베데르의 아폴론〉상의 것을 그대로 닮았다. 아폴론을 재현한 것이다. 그럼 이 여자는 지금 월계수나무로 변하고 있는 중인 다프네가 될 것이다.

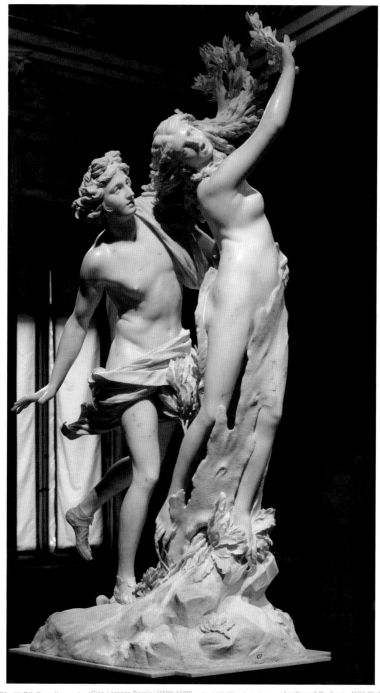

잔 로렌초 베르니니^{Gian Lorenzo Bernini (1598-1680)}, 〈아폴론과 다프네^{Apollo and Daphne}〉, 1622-25, 대리석, 높이 243cm, 보르게제 미술관, 로마

벨베데르의 조각상이 1490년경 발견된 후 많은 예술가들은 이 아폴론 상을 그들 작품의 기본 모티브로 삼았었다. 바로크 조각의 대표적인 인물인 베르니니도 역시 예외는 아니었다. 베르니니는 자신의 작품에서 특히 이 고대 작품을 충실히 재현했는데 헤어스타일과 걸치고 있는 외투 그리고 신고 있는 샌들을 그대로 인용했다. 다만 다프네와 아폴론의 움직임만을 새로 변형시켜 첨가한 것이다.

위의 작품은 아폴론이 다프네에게 손을 대자마자 월계수로 변하는 '순간'을 표현한 것이다. 다프네의 손발에서는 지금 나뭇가지들이 자라 뻗어 나오고 있다. 몸은 점점 나무껍질로 덮이고 두 발은 뿌리가 되어 땅에 박히고 있다. 그녀의 뻗은 두 팔과 얼굴 표정을 통해 당시의 절박함을 느낄 수 있다. 그녀의 얼굴에 나타난 표정은 자신의 몸이 점점 딱딱한 나무로 변해갈 때의 고통을 나타낸 것일까? 그렇지 않으면 아폴론에게 잡혔을 당시의 두려움을 나타낸 것일까?

베르니니가 오비드의 작품 〈메타모르포제:변형〉의 첫 번째 책에서 이 주제를 선택할 때, 그는 아폴론이 다프네를 잡는 순간, 그리고 이때 다프네가 월계수로 변하는 '바로 그 순간'을 포착했다. 이 이야기의 결정적인 순간을 마치 영화의 한 장면, 스틸 컷처럼 극적으로 표현한 것이다. 열정적으로 크게 움직이던 모든 동작들이 한순간에 멈춰져 있다. 달려오던 아폴론의 한쪽 다리, 다프네를 바라보는 표정, 그녀를 잡으려던 오른손 모두가 공중에 멈춰있다. 다프네도 고통과 두려움으로 일그러진 표정, 온몸을 감싸는 나무껍질의 움직임과 손가락, 발가락에서 자라나던 나뭇가지들의 움직임도 모두 멈춰 있다.

이 순간포착은 이미 80여 년 전의 작품에서도 볼 수 있다. 다음 그림은 베네치아에서 활동했던 안드레아 스키아보네Andrea Schiavone (1510-1563)가 1542년경 그린 〈아폴론과 다프네〉이다. 앞의 그림 〈아폴론과 에로스Apollo and Eros〉와 연작이기도 하다. 아폴론의 동작이 베르니니의 그것과 크게 다르지 않다. 다만 달려가던 다프네가 얼굴을 돌려 아폴론을 쳐다보고 있고 둘의 간격이 좀 더 떨어져

있을 뿐이다. 그림의 오른쪽 가장자리에 그림 읽기의 시선을 마무리하듯 다프네의 아버지가 자리하고 있다.

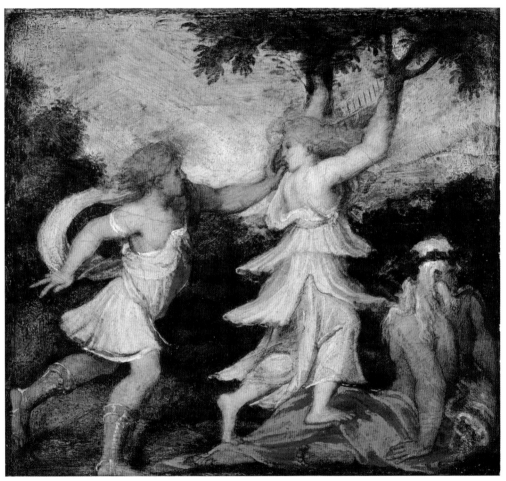

안드레아 스키아보네^{Andrea Schiavone (1510-1563)}, 〈아폴론과 다프네^{Apollo and Daphne}〉, 1542/44, 목판에 유화, 30 x 32.4cm, 미술역사관, 빈

르네상스와 바로크 시대의 조각

회화에 비해 단독작품으로서의 조각품은 상대적으로 그렇게 많은 편이 아니다. 대부분의 조각품들은 교회 건축물과 개인별장을 장식하는 부차적인 역할을 주로 담당했다. 또한 이름난 조각가도 화가에 비해 그렇게 많지는 않았다. 이탈리아의 첼리니, 조반니 볼로냐, 베르니니 그리고 프랑스의 피에르 퓌쉐, 독일의 안드레아스 슐터 정도 들 수 있겠다.

르네상스 시대의 조각이 안정된 구도와 S곡선의 조용한 움직임을 특징으로 한다면, 바로크 시대의 조각품은 극적인 효과를 강조했다. '바로크적인' 구도와 인물들의 열정적이고 다이나믹한 움직임은 회화가 아닌 조각품에서도 예외는 아니었다. 특히 매너리즘적인 나선모양으로 꼬이는 동작과 복잡한 구성 ^{Figura serpentinata}은 초기 바로크 미술의 가장 큰 특징 중의 하나이다. 베르니니의 작품 속에서도 볼 수 있듯이 어느 방향에서 보느냐에 따라서 각각의 움직임이 달라진다. 앞쪽에서 보면 뒤쪽의 움직임을 알 수 없고, 왼쪽에서 보이는 움직임은 오른쪽에서 볼 때와 또 달라 보인다. 이렇듯 어느 한 곳에서든 작품의 전체를 그려보기란 쉽지가 않다. 그런 반면 도나텔로의 작품은 어느 방향에서 보든 그 전체의 그림이 한 번에 그려진다.

초기 르네상스 조각의 대표작이라고도 할 수 있는 도나텔로^{Donatello (1386-1466)}의 〈다비드^{David}〉상은 고전 시대 이후 최초로 제작된 나체상이다. 더군다나 성경의 내용을 다룬 작품이면서도 더 이상 교회의 벽이나 기둥을 꾸미기 위해 제작된 것이 아니라 단독 작품이라는 것이 많은 것을 시사한다. '나체의 모습을 한 다비드'에 관한 기록은 구약성경 어디에서도 전해지지 않으며 전통적으로 그려졌던 모습(이코노그라피)에서도 볼 수 없는 완전히 새로운 해석이었다. 기독교의 정신이 지배하던 중세 때는 '나체'를 죄악시하여 금기시했다. 그러던

것이 고전 그리스 조각의 표본인 '카논'의 규칙과 콘트라포스트의 이론처럼 무게중심이 실려 있는 다리인 '직각', 그리고 옆에서 '놀고 있는 다리'인 '유각'을 재현한 나체상이 만들어진 것이다. 이로 인해 머리끝에서 발끝까지 연결되는 부드러운 S자 곡선이 그려진다. 도나텔로는 다비드가 골리앗과 싸워 이긴 영광의 순간을 재현했다. 잘려진 골리앗의 머리에 발을 올려놓고 왼팔을 허리춤에 올려놓은 모습은 마치 고대 그리스 시대의 어느 신이나 영웅의 모습을 연상시키기에 충분하다. 석공으로 이름을 알렸던 도나텔로는 1430년경 고대미술을 공부하기 위해 로마로 여행을 떠났다. 이때 습득한 기술과 지식은 피렌체에서 꽃핀 초기 르네상스의 조각 작품과 이후 미켈란젤로^{Michelangelo}의 〈다비드^{David}〉 상⁽¹⁵⁰¹⁾에 지대한 영향을 주었다.

1453년 메멧 1세 파티가 이끄는 오스만 제국이 콘스탄티노플(현재의 이스탄불)을 침략했다. 이로써 1000년 넘게 유지되었던 비잔틴 제국이 역사 속으로 사라졌다. 이때 비잔틴 제국의 지식인들은 오스만 제국의 통치를 피해 베네치아로 대거 이주하게 되었다. 이 과정에서 함께 가지고 온 방대한 양의 책과 문서들 덕분에 그동안 맥이 끊기다시피 한 고대의 지식들이 다시 부활하게 되었다. 특히 예술가들은 인체에 대한 관심이 컸고 르네상스에 들어 자연스럽고 완벽한 인체의 아름다움에 다시 관심을 갖게 되었다. 예술가들의 이러한 열정에 고대 그리스의 지식이 더해져 중세 시대에선 볼 수 없었던 완전히 다른 인간상이 만들어진 것이다.

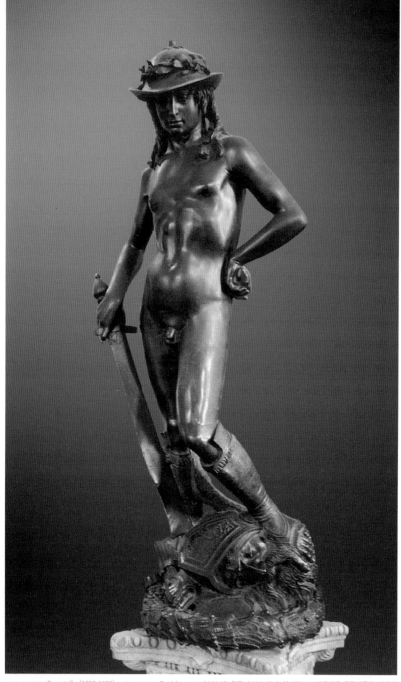

도나텔로^{Donatello (1386-1466)}, 〈다비드^{David}〉 상, 1444-46, 청동, 1444-46, 높이 158cm, 바르젤로 국립박물관, 피렌체

Photocredit ⓒ Patrick A. Rodgers*

* https://commons.wikimedia.org/wiki/File:David_Donatello_01.JPG

아프로디테

|

바다거품에서 태어난 여자

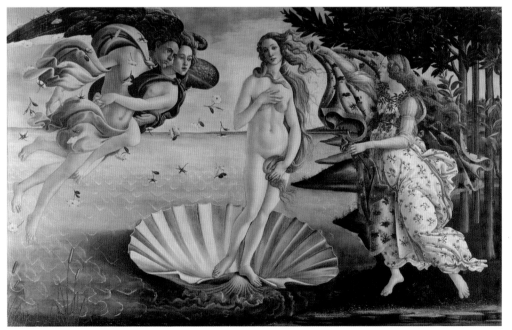

산드로 보티첼리^{Sandro Botticelli (1445-1510)}, 〈비너스의 탄생^{The Birth of Venus}〉, 1485년경, 캔버스에 템페라

화, 172.5 x 278.5cm, 우피치 미술관, 피렌체

이 그림은 산드로 보티첼리^{Sandro Botticelli (1445-1510)}가 그린 대표작 중의 하나로 비너스, 즉 아프로디테^{Aphrodite}의 탄생을 그린 것이다. 보통 아프로디테라는 이름을 들으면 미의 여신이라는 수식어가 먼저 떠오른다. 그녀가 바람기 많고 변덕스러우며 질투심이 많다는 것을 상상하기란 쉽지 않다. 그러나 그녀의 이런 다양한 성격은 고대로부터 많은 예술가들이 아프로디테를 소재로 수많은 작품을 만들도록 이끌었다. 특히 전쟁, 파괴의 신 아레스와 미의 여신인 아프로디테와의 불륜은 시대를 초월하여 많은 예술가들로부터 사랑을 받아왔다. 하지만 단순히 두 신의 불륜이 남의 이야기를 좋아하는 호사가들의 호기심을 자극했기 때문만은 아니다.

아프로디테는 올림포스 산에 사는 신들의 왕인 제우스의 딸이다. 그녀의 탄생에 대한 서술은 고대 그리스의 작가들에 의해서 오늘날까지 전해지는데, 두 가지 설이 있다. 그 중 하나는 〈일리아스〉와 〈오디세이〉로 유명한 호메로스의 설(일리아스. 5, 370)로서, 아프로디테가 제우스와 거인족 디오네 사이에서 태어난 딸이라는 것이다. 또 하나는 그녀가 바다 거품에서 태어났다는 설인데, 헤지오드는 그의 〈신통기〉에서 다음과 같이 전한다. 제우스의 아버지 크로노스^{Cronus}와 그의 아버지 우라노스^{Uranus}가 세상의 패권을 놓고서 싸움을 할 때 크로노스는 어머니 가이아^{Gaia}가 전해 준 낫으로 아버지를 거세했다. 그리고는 이 잘려진 성기를 바다에 던졌는데, 이때 바다에서 거품이 일며 아프로디테가 탄생하게 되었다는 것이다. 그동안의 서양미술에서 다루어진 내용은 이 두 번째의 설이 압도적으로 우세하다. 이 탄생설이 걸작으로 표현된 것이 바로 보티첼리의 〈비너스의 탄생〉이다.

한 여자가 그림의 중앙, 조개껍질 위에 서 있다. 그녀는 벌거벗은 상태이고 오른손과 팔로 가슴을, 황금색의 머리카락을 움켜쥔 왼손으로는 자신의 음부를 가리고 있다. 그녀의 양옆으로는 두 무리의 인물들이 있다. 그림의 오른쪽에 위치한 뭍에는 꽃무늬가 그려진 물결치는 치마를 입은 한 여자가 커다란 붉

은 천을 가지고 나체의 여자를 향해 반기듯 두 팔을 벌리고 있다. 그림의 왼쪽 하늘에는 등에 날개를 단 두 인물이 역시 그녀를 향해 부드러운 입김을 불며 바다 위에 떠 있다. 이들 주위로 붉은 꽃들이 바다로 떨어지고 있고 그림의 원경에는 저 멀리 수평선이 보이며 그 위로 드넓은 하늘이 펼쳐져 있다. 그림의 오른쪽에는 월계수인 듯한 나무들이 땅과 상하로 대칭을 이루며 이들을 감싸고 있고 바다의 표면은 잔물결들의 일렁임으로 가득 채워져 있다.

고대로부터 아프로디테의 아트리부트는 사랑과 미의 여신이라는 그녀의 특징을 강조한 것들이 사용되었다. 그 몇 가지 예를 들어보면, 비둘기, 참새, 은매화, 장미, 사과, 조개껍질과 그려지고, 백조도 함께 묘사된다. 또한 그녀는 많은 무리들을 거느리고 다니기도 하는데, 그녀의 어린 아들이자 사랑의 신인 에로스와 우미(優美)의 세 여신이 그들이다.

아트리부트라는 단서의 힘을 빌어 신화와 연결시켜 보자. 나체의 여자가 조개껍질 위에 서 있다. 우린 이 조개껍질이 아프로디테를 상징한다는 것을 이미 알고 있다. 그러한 이유로 서양에서는 이 조가비를 '아프로디테의 조개'라고도 부른다. 이 그림은 바로, 나체의 아프로디테가 우라노스의 성기가 던져졌던 섬 키프로스 해안의 바다거품에서 탄생해 크레타 섬에 상륙하는 바로 '그 순간'을 묘사한 것이다.

바다 위에는 미풍으로 인해 물결이 잔잔히 일렁이고 있다. 아프로디테의 일행인 바람의 신 세피아와 미풍의 신 아우라가 육지로 갈 수 있도록 여신에게 입김을 불고 있다. 육지에서는 계절의 여신인 호렌이 옷을 입히기 위해 그녀를 기다리고 있다. 이 모든 것은 아프로디테의 탄생 장면을 글자 그대로 묘사한 것이다. 이 아프로디테의 탄생은 무엇으로 해석할 수 있을까? 그것은 곧 봄의 탄생이며 사랑의 탄생이다. 이를 증명하기 위해 보티첼리는 떨어지는 활짝 핀 장미꽃들을 그림 배경에 그려넣었다. 그는 이 그림을 위해 이탈리아의 시인 안젤로 폴리치아노[1454-1494]가 쓴 같은 주제로 한 시에서 기본 모티브를 차

용했다고 한다.

아프로디테가 고대인들에게 사랑과 미의 여신으로서 많은 사랑을 받은 반면, 중세 때에는 '쾌락과 성욕으로 인한 고통스런 삶'처럼 부정적인 의미로 의인화되기도 했다. 한 가지 흥미로운 점은 보티첼리의 다른 그림 속의 인물, 특히 성모 마리아의 얼굴에서 이 아프로디테의 얼굴을 찾을 수 있다는 것이다. 또한 성모 마리아의 머리 위쪽에 가리비 조개껍질이 장식되어 있다. 미의 여신이 타고 온 조개와 똑같은 모양이다. 조개껍질은 이미 알고 있듯이 아프로디테의 아트리부트이다. 여자의 생식기와 닮았다는 이유로 희열과 성욕의 상징으로 인식되기도 했는데, 서로 정반대의 인물에게 동일한 상징물을 사용하고 있다.

〈비너스의 탄생〉 부분화

산드로 보티첼리^{Sandro Botticelli (1445-1510)}
〈성 바르나바스 제단화^{St. Barnabas Alpterpiece}〉 부분화, 1488, 우피치 미술관, 피렌체

누드화의 탄생

　그림의 제목은 〈비너스의 탄생〉이지만, 사실 그려진 것은 탄생 순간이 아니라 그 이후 육지에 도착하는 모습이다. 비너스의 그리스 이름인 아프로디테는 '바다거품에서 태어난 여자'라는 뜻이다. 이름에서부터 탄생설을 설명하고 있는 것이다. 1482년에 완성된 〈봄, 프리마베라 Primavera〉처럼 봄의 탄생으로 해석하는 학자들도 있다. 이 그림이 1485년 완성되어 처음으로 세상에 나왔을 때 벌거벗은 여인의 모습 때문에 많은 충격과 화제를 불러일으켰다 한다. 최초의 누드화가 탄생한 것이다. 물론 보티첼리의 비너스는 보통의 여인이 아니라 신화 속의 인물, 그것도 사랑과 미의 여신이다. 21세기를 살아가는 우리들에게는 나체로 그려졌다고 해서 별반 새롭다거나 충격적이라 여기진 않는다. 그러나 이 그림이 그려진 당시가 15세기였다는 사실을 잊어서는 안 된다. 아직 중세 기독교적 이념이 지배하던 사회였고 또한 이와 같은 벌거벗은 여인의 모습을 한 '충격적인 예술'을 이해하기에는 그들의 세계관이 너무나 달랐다. 이 점을 염두에 둔다면 그와 같은 반응은 어쩜 당연한 것인지도 모르겠다. 특히 당시 그림을 접할 수 있었던 일부 계층에게는 엄청난 충격이었음이 틀림없다.*
당시까지만 해도 벌거벗은 여자의 형상은 단지 제한된 성경 이야기, 예를 들면 에덴의 동산에서 쫓겨나는 아담과 이브에 한해서만 가능했기 때문이다. 그 외의 여성 나체는 기독교에서 엄격히 금지하고 있었다.

　이미 40여 년 전 도나텔로에 의해서 남자의 나체인 다비드 상이 조각되기는 했지만 여자의 나체상은 고대 그리스·로마 시대 이후로부터 보티첼리 이전까지는 그려지거나 조각되지 않았다. 그러나 보티첼리의 비너스가 이와 같은 큰 충격에도 많은 사람으로부터 인정을 받을 수 있었던 것은, 당시 새로 유

*오늘날과는 다르게 그 시대의 미술은 모든 사람들에게 공개되지 않았고, 일부 지배계층만 관람이 가능했다.

입된 사람을 중심으로 하는 인본주의 사상 덕분이었다. 이 사상은 사회지배계급으로 점점 널리 확산되었고, 예술가들 또한 이러한 영향을 받게 되었다. 고대 그리스·로마 미술의 부활을 의미하는 '르네상스'는 이제 신의 존재보다는 인간 자체에 더 많은 관심을 갖게 되었고, 바로 이때 예술가들은 인간의 모습을 시각적으로 묘사하는 것에 전념했다. 그 첫 결과물이 바로 이 〈비너스의 탄생〉인 것이다. 서양미술사를 살펴보면 이와 같이 '벌거벗은 여인'의 모습 때문에 야기되는 충격과 화제는 종종 있어왔다. 이 충격은 19세기 프랑스의 인상주의 화가 마네의 그림 〈풀밭 위에서의 식사〉[1863]로 인해 다시 한번 발생한다.

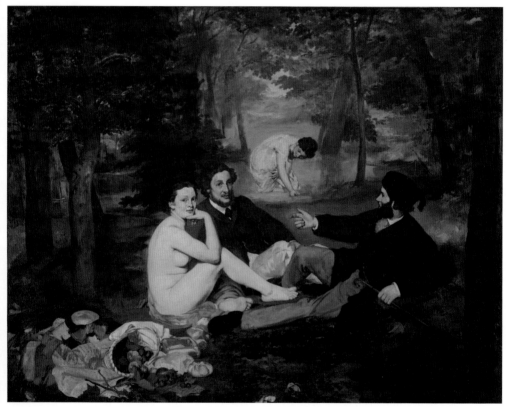

에두아르 마네[Edouard Manet (1832-1883)], 〈풀밭 위의 점심[Luncheon on the Grass]〉, 1863, 캔버스에 유화, 208 x 264.6cm, 오르세 미술관, 파리

보티첼리 이후의 많은 화가들은 여자의 나체를 그리고자 할 때면 항상 신화 속의 인물을 이용해서 표현했다. 물론 실제로 그리고자 한 것이 신화적 인물이나 내용이 아니더라도 그것을 표현하는 방법으로는 신화적 인물의 전형(이코노그라피)을 이용한 것이다. 그러던 관례가 마네에 의해서 무자비하게 무너져 버렸다고 당시의 비평가들은 혹평했다. 원래 이 그림은 당시 유일한 화가 등용문이었던 '살롱'전에 출품한 것이었다.

하지만 비평가들은 마네뿐만 아니라 다른 화가들의 출품작들 중 절반 이상을 낙선시켰다. 이에 반발한 낙선자들을 위해서 나폴레옹 3세가 그들의 작품을 모아 전시할 기회를 준 것이 바로 '낙선 전시회'이다. 마네는 〈풀밭 위의 식사〉를 위한 모티브를 이탈리아 르네상스의 대가 라파엘의 그림 〈파리스의 심판〉에서 따 왔다.

나체의 여자와 두 남자의 자세는 라파엘의 모티브를 그대로 따랐으나 그려진 인물들은 더 이상 이상화된 아름다움을 가진 신화적인 인물이 아니었다.

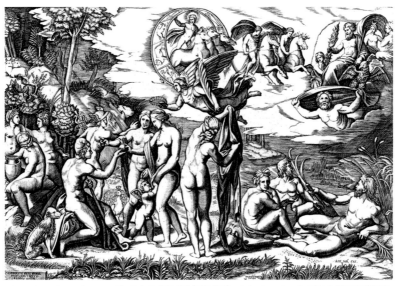

마르칸토니오 라이몬디^{Marcantonio Raimondi (1475-1534)}, 〈파리스의 심판^{The Judgment of Paris}〉, 1516, 28 x 44cm, 라파엘 그림의 복제품, 파인아트 미술관, 샌프란시스코

더 이상 '신화라는 옷'을 입지 않고 실제 피와 살을 가지고 있는 인간의 육체를 적나라하게, 아니 오히려 더 추악하게 묘사한 것으로 평가되었다. 특히 나체 여인의 몇 겹으로 겹친 복부와 비평가들의 눈에 비친 그녀의 얼굴, 즉 부끄럼도 없이 '뻔뻔하게도' 관람자들을 '뚫어져라' 쳐다보고 있는 그녀의 눈은 더 큰 비판의 대상이 되었다. 더군다나 그림 속 여자는 당시 프랑스의 유명한 고급 창녀 빅토린의 얼굴을 그대로 가졌다 한다. 마네의 이러한 파격적인 시도를 비평가들은 관람자들에 대한 모욕이라 여기며 신랄하게 비판했다. 또한 17세기 이후 초상화, 역사화, 신화화는 고급스런 장르로, 풍경화나 정물화는 저급한 장르로 취급되었다. 피크닉과 같은 평범한 일상적인 장면에 저급한 정물(빵바구니와 옷가지들)이 회화의 대상이 된다는 것을 그들은 인정하기가 힘들었던 것이다.

이렇듯 시대를 막론하고 새로운 것을 시도하는 것은 언제나 비판과 환호가 함께 존재해 왔다. 보티첼리는 도나텔로와 마찬가지로, 〈비너스의 탄생〉에서 그동안 잊혀져왔던 고대 그리스 조각가 폴리클레이토스와 프락시텔레스에 의해 만들어진 예술이론 카논(모범, 표본)에 의한 조화와 이상미를 그대로 재현하려 했다. 도나텔로의 다비드나 비너스의 다리는 고대의 혁명적인 표현 방법인 직각(체중이 실려있는 다리)과 유각(체중이 실려있지 않은 다리)을 그대로 재현했다. 몸의 균형을 잡기 위해 '직각' 쪽의 골반이 옆으로 도출되어 나오고 동시에 어깨가 아래로 내려간다. 이때 머리는 비스듬히 기울어지며 중심을 잡는다. 이를 콘트라포스트contrapposto라 부른다. 이와 같은 방법이 조각상에 얼마나 큰 변화를 가져왔는지는 고대 이집트나 아르카익Archaic 시대의 작품들과 비교해서 살펴보면 쉽게 알 수 있다.

기원전 615경에 만들어진 〈클레오비스와 비톤 형제Kleobis and Biton Statue〉를 보

자. 이들은 한결같이 직립의 부동자세를 하고 있다. 현대인의 눈에는 마치 로버트와 같은 뻣뻣함과 무표정한 표정 등 전혀 살아있는 느낌이 없다. 말 그대로 '석상'일 뿐이다. 이랬던 것이 혁명과도 같은 카논이라는 이론에 의해, 더 이상 정적인 부동의 자세가 아니라 마치 살아서 걸음을 떼어놓듯 움직이고 있다. 여기에 한 번 더 움직임을 주어 그들 대상의 몸 전체를 단순히 정면을 향하게 한 것이 아니라 부드러운 S 곡선을 만들며 더 살아 숨 쉬게 했다. 여전히 표정이 그렇게 풍부하진 않지만, 비톤 형제와 비교해 본다면 많은 변화가 있다.

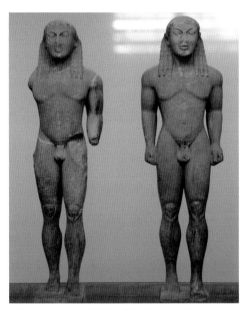

아르고스의 폴리메데스^{Polymedes}, 〈클레오비스와 비톤 형제^{Kleobis and Biton Statue}〉, 기원전 615-590, 대리석, 높이 218cm, 델포이 박물관

Photocredit ⓒ Berthold Werner*

폴리클레이토스^{Polykleitos}, 〈도뤼포로스^{Doryphoros}; 창을 들고 있는 남자〉, 대리석, 기원전 5세기, 로마 시대 복제품, 나폴리 고고학 박물관

Photocredit ⓒ Marie-Lan Nguyen*

* https://commons.wikimedia.org/wiki/File:Delphi_BW_2017-10-08_09-24-58.jpg

* https://commons.wikimedia.org/wiki/File:Doryphoros_MAN_Napoli_Inv6011.jpg

신체의 전부와 부분과의 관계, 또 그로 인해서 만들어지는 비례 등 직각, 유각만이 강조된 것이 아니라 머리부터 발끝까지의 모든 정, 반의 움직임들이 큰 관심의 대상이었다.

정과 동, 휴식과 움직임, 긴장과 이완, 상승과 하강 등 서로 반대의 개념들로 함께 만들어 내는 조화로움이다. 도뤼포로스는 창을 들고 있는 남자라는 뜻으로 원래 그는 왼손에 창을 들고 있었다. 원작은 기원전 5세기 폴리클레이토스가 청동으로 만들었던 것을 로마 시대에 대리석으로 복제한 작품이다.

보티첼리는 비너스 손의 자세와 몸의 형태를 프락시텔레스가 기원전 350/40년에 완성한 〈카피톨의 비너스〉와 거의 흡사하게 묘사했다. 이처럼 모방된 고대작품의 모티브를 통해 보티첼리의 고대 미술에 대한 높은 관심과 지식을 짐작할 수 있다. 〈비너스의 탄생〉은 부드럽고 감성적인 보티첼리의 그림 양식을 대표하는 좋은 예이다. 비록 여신이 나체의 모습을 하고는 있으나 이는 육체적인 것이 아니라 정신적인 사랑을 상징한다고 해석하기도 한다. 비너스가 취한 자세를 '베누스 푸디카 Venus Pudica'라고 부르는데 이는 '수줍은 비너스'라는 뜻이다. 하지만 다음 장에서 다뤄질 아레스와의 연애 사건을 생각해 보면, 수줍거나 부끄럽다는 단어가 그녀와 그렇게 썩 어울려 보이진 않는다.

지나치게 긴 목이나 해부학적으로 맞지 않는 그녀의 왼쪽 어깨는 전성기 르네상스의 대가 레오나르도나 라파엘이 보여주는 사실적인 묘사력에서 많이 벗어나지만, 이는 다른 한 편으로는 앞으로 다가올 매너리즘을 미리 선보인 것으로 평가되기도 한다. 카피톨의 비너스는 부끄러운 듯 몸을 가리면서 고개도 숙여 상체가 앞으로 조금 구부러졌다. 하지만 보티첼리의 비너스는 비록 어깨가 인체 구조에 맞지는 않지만 상체를 꼿꼿이 세우고 있다. 오른쪽 어깨를 살짝 올려 앞으로 내밀고 옆으로 돌출된 엉덩이의 자세에서는 상체를 숙일 수 없기 때문이다. 그 결과 부끄러워하기보단 오히려 당당하게 자신을 내보이는 것처럼 보인다.

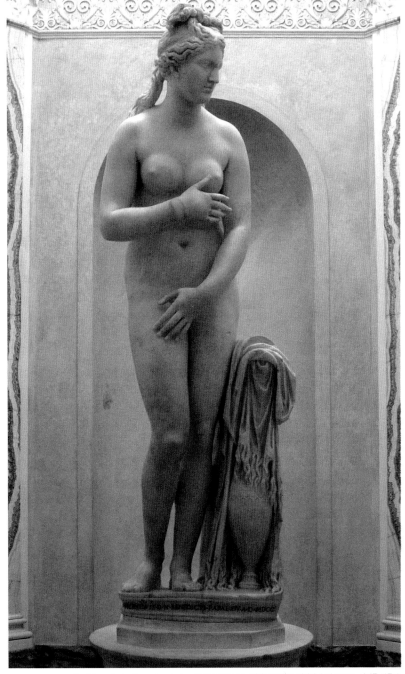

프락시텔레스^{Praxiteles}, 〈카피톨의 비너스^{Venus Capitole}〉, 기원전 350/40, 대리석, 높이 194cm, 카피톨 박물관, 로마. Photocredit ⓒ Jean-Pol GRANDMONT*

* https://commons.wikimedia.org/wiki/File:0_Aphrodite_du_Capitole.JPG

아레스와 헤파이스토스

바람난 미의 여신

아레스^{Ares}는 제우스와 헤라의 아들이며, 광란의 전쟁터에서 모든 것을 초토화시키는 잔혹한 전쟁의 신이다. 고대 로마인들은 아레스를 마르스^{Mars}라고 불렀다. 그들은 그리스인보다 마르스에게 더 큰 의미를 부여하고 사랑했는데, 그 이유를 찾기 위해서는 트로이 전쟁까지 거슬러 올라가야만 할 것 같다. 트로이가 멸망하자 트로이의 장수 아이네이아스^{Aeneas}(아프로디테와 트로이의 안키세스의 아들)는 그의 늙고 병든 아버지 안키세스와 어린 아들 율루스를 데리고 새로운 보금자리를 찾아 트로이를 탈출했다. 갖은 고생 끝에 신으로부터 선택받은 땅 이탈리아에 도착했다. 이

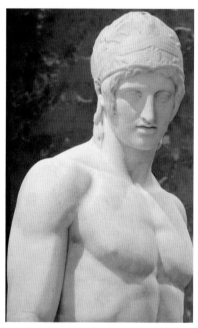

〈아레스 보르게제^{Ares Borghese}〉, 로마 시대의 복제품, 1-2세기, 루브르 박물관, 파리

Photocredit ⓒMarie-Lan Nguyen*

* https://commons.wikimedia.org/wiki/File:Ares_Borghese_Louvre_Ma_866_n01.jpg

후 아이네이아스의 아들 율루스는 장성하여 알바 롱가^{Alba Longa}라는 도시를 건설했고 또 율루스의 후손인 쌍둥이 로물루스와 레무스에 의해 도시 로마가 건설되었다. 이들에 관한 내용은 앞으로 '트로이의 전쟁과 멸망'에서 더 자세히 알아보도록 하자.

바로 이 쌍둥이의 아버지가 아레스였다. 앞의 조각상은 청동으로 만들어졌던 그리스의 원작을 기원후 1-2세기에 대리석으로 복제한 작품이다. 요즘은 어떤지 모르겠지만, 이전 대학 입시 준비를 할 때 연습했던 석고상 중 하나가 바로 이 아레스 상이었다. 아이네이아스의 아들 율루스의 또 다른 후손이며 알바 롱가의 왕인 누미토르에게는 레아 질비아라는 딸이 있었다. 호시탐탐 왕위를 넘보던 누미토르의 동생은 조카딸을 아레스 신전의 제사장으로 만들어 버렸다. 이들의 전통에 의하면, 신전을 지키며 제사를 지내는 제사장은 결혼을 할 수 없기 때문이다. 이 점을 노린 삼촌은 조카딸이 제사장이 되면 누미토르의 직계 후손이 없을 것이고 그러면 자신이 형의 뒤를 이어 알바 롱가의 왕이 될 거라 생각한 것이다.

그러나 운명이란 그렇게 쉽게 마음대로 변화시킬 수 있는 것이 아니었다. 어느 날 밤, 아레스는 레아 질비아를 찾아와 사랑을 나누었고 그 결과 쌍둥이가 태어났다. 삼촌은 쌍둥이가 태어나자 자신의 자리가 위태로움을 느끼곤 아무도 모르게 아기들을 내다 버렸다. 이 사실을 알게 된 아레스는 그를 상징하는 동물이자 아트리부트인 늑대 암컷을 보내 버려진 갓난아기들을 보호하고 나이 든 양치기 부부가 나타날 때까지 젖을 물리며 돌보게 했다. 즉, 아레스는 로마인들의 시조신인 것이다. 이런 이유로 고대 로마인들은 그들의 조상신인 아레스와 여신 아프로디테를 사랑했다.

이 두 신과 교황 율리우스 2세에 관련된 재밌는 이야기가 있다. 1502년 교황 율리우스 2세가 권력을 잡게 되자 로마의 지배자로서의 정당성을 주장하기 위해서 그들의 시조신인 이 두 신의 조각상을 교황청에 배치했다. 그의 주

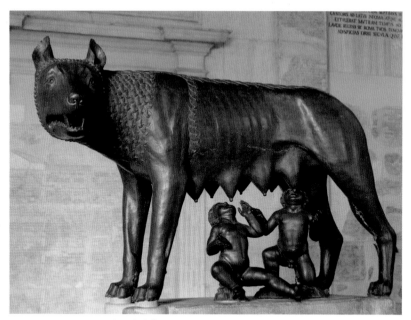

〈카피톨리누스의 늑대^{Lupa Capitolina}: 늑대의 젖을 물고 있는 쌍둥이 형제 로물루스와 레무스〉, 기원전 500년경, 카피톨 박물관, 로마

장은 이러했다. 교황 율리우스 2세는 가이우스 율리우스 카이사르의 후손이고, 카이사르는 바로 아이네이아스의 아들이며 로마를 건설한 율루스의 후손이라는 것이다. 그런고로 자신은 로마의 정당한 후계자라고 여겼다. 이 정당성을 주장하기 위해 그는 이 두 신상을 교황청에 배치했던 것이다.

미의 여신 아프로디테의 남편이기도 한 대장장이의 신 헤파이스토스/불카누스^{Hephaistos/Vulcanus}는 못생겼고 절름발이였다고 한다. 그의 출생에 대해서도 두 가지의 설이 있다. 헤파이스토스는 아레스와 마찬가지로 제우스와 헤라의 아들이었지만, 갓 태어난 아기가 너무 못생기고 더군다나 절름발이여서 어머니 헤라는 아기를 올림포스 산에서 대양으로 던져 버렸다. 그 버려진 아기를 거인족의 딸이며 물의 요정인 테티스가 구해내어 9년간 아무도 모르게 동굴 속에서 키웠고 바로 그때 금속 세공 기술을 배웠다 한다. 이 인연으로 트로이 전

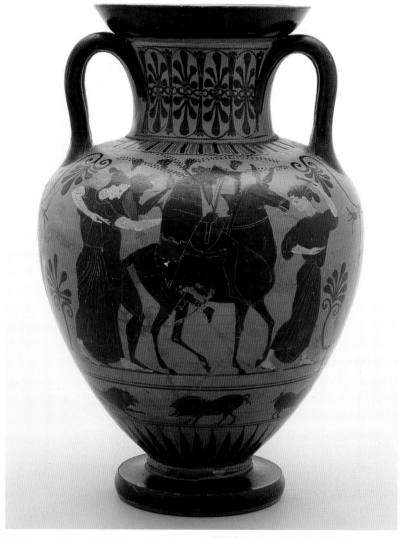

〈올림포스 산으로 돌아가는 헤파이스토스〉 검은 인물상 그리스 도자기, 기원전 6세기 말. 빈

쟁에서 사용될 아킬레우스의 방패를 만들어 주기도 했다. 또 다른 설은, 한 번은 제우스와 헤라가 심하게 부부싸움을 했는데, 그때 헤파이스토스가 헤라의 편을 들어 여기에 분노한 제우스가 그를 올림포스 산에서 던져버렸고 이 사고

로 절름발이가 되었다는 것이다.

늙고 못생겼고 더군다나 절름발이인 남편에게 전혀 매력을 못 느낀 아프로디테는 남편과는 비교도 안 될 만큼 젊고 아름다운 아레스와 바람을 피웠다. 이 두 신의 부도덕한 사랑을 테마로 하는 예술품들은 특히 르네상스를 거쳐 바로크와 로코코 미술에서 많은 사랑을 받았다. 사랑과 미의 여신 아프로디테와 전쟁의 신 아레스의 사랑 얘기는 예술가들의 상상력을 불러일으키기에 충분했을 뿐더러, 이 두 신 사이에서 태어난 딸의 이름이 그리스어로 '조화'를 뜻하는 하르모니아Harmonia다. 전쟁과 사랑의 합작이 조화, 결국은 평화라는 상징적인 의미 또한 상상력이 풍부한 예술가들에게는 무한한 소재가 되었을 것이다.

16세기 베네치아의 교양 있는 상류층은 신화 내용과 알레고리를 다룬 회화들을 좋아했다. 여기에 힘입어 당시의 예술가들은 오랜 전통에 구속되지 않은 주제에 한해 자유롭게 그들의 기량을 마음껏 발휘할 수 있었다. 틴토레토의 이 그림 역시 당시 사람들의 기호에 맞는 그림들 중의 하나였다. 그림의 내용은 호메로스의 〈오디세이〉 여덟 번째의 시에서 언급된 것으로 이 세 명의 신과 관련된 일을 묘사한 것이다. 헤파이스토스는 이들의 불륜 사실을 아폴론에게 전해 들어 알게 되었다. 처음엔 아폴론의 말을 믿지 않았지만 결국 함정을 만들어 그들의 부정을 밝히게 된다.

그는 자신이 만든 보이지 않는 황금 사슬을 침대에 미리 설치해 놓고 평소와 다름없이 대장간으로 일을 하러 갔다. 이 사실을 모르는 아프로디테와 아레스는 그 침대 위에서 늘 그러했듯 사랑을 나눴고, 헤파이스토스가 돌아올 시간이 되자 침대에서 일어나려고 하지만 일어날 수 없었다. 빠져나오려고 발버둥을 치면 칠수록 그물은 더욱 조여들었다. 결국 이들은 그 황금 사슬에 묶인 채로 헤파이스토스에게 발각되었고, 벌거벗은 상태로 끌려가 올림포스 신들 앞에서 망신을 당하게 된다. 이 내용을 오비드 또한 〈메타모르포제〉에서 노래했다.

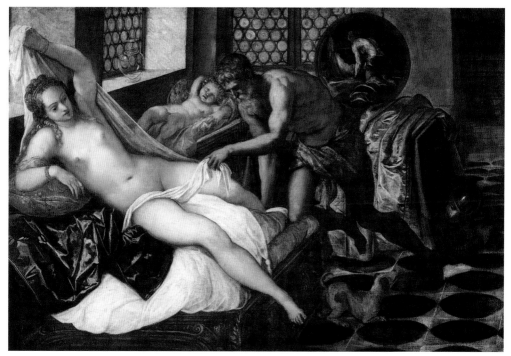

자코포 틴토레토^{Jacopo Tintoretto (1518~1594)}, 〈비너스와 마르스를 놀라게 하는 불칸^{Vulcan surprising Venus and Mars or Venus, Mars, and Vulcan}〉, 약 1555년, 캔버스에 유화, 135 x 198cm, 알테피나코텍, 뮌헨

이 그림은 〈은하수의 기원〉을 그렸던 틴토레토의 작품이다. 그는 티치아노, 베로네제와 함께 후대의 예술가들에게 많은 영향을 준 베네치아 화파의 3거성 중 한 명이다. 헤파이스토스가 이 두 남녀를 발견하는 순간을 묘사하면서, 틴토레토는 내용에 변화를 주었다. 이 그림의 배경은 더 이상 올림포스 산이 아니라 평범한 한 가정의 실내로 변했다. 그림의 배경에 그려져 있는 창문과 바닥의 타일은 당시 베네치아의 가정에서 흔히 볼 수 있는 장식이다.

그림의 전경 왼쪽에는 나체의 여자가 왼팔을 높이 들고 침대에 비스듬히 누워있다. 그 침대 앞에는 허연 수염을 길게 늘어뜨린 노인이 상체를 굽혀 이불을 들추고 있다. 이 노인 뒤로는 붉은색의 이불이 덮여 있는 탁자가 있고 그 밑에 투구를 쓴 한 남자가 머리만을 내놓고 숨어 있다. 이 남자를 본 작은 개 한 마리가 사내를 향해 짖고 있다. 창문 옆에 놓여있는 작은 침대 위에는 손에 활

을 쥔 채 잠들어 있는 날개 달린 작은 사내아이가 있다. 우린 이 날개 달린 작은 사내아이가 누구인지 또 그가 어느 신의 아트리부트인지 알고 있다. 이것을 단서로 나체의 여자가 누구인지, 또 방금 눈으로 읽었던 내용이 무엇을 말하는지 짐작할 수 있다.

투구를 쓴 사내　　　　　날개 달린 사내 아이

의심에 찬 헤파이스토스는 불륜의 현장에 불시에 들이닥쳤고 헤파이스토스의 예기치 않은 출현에 놀란 아레스는 머리에 투구를 쓴 채로 붉은 천이 덮여 있는 탁자 밑에 숨어버렸다. 그의 이와 같은 행동에는 천하를 두려움에 떨게 만드는 잔혹한 전쟁의 신이 갖춘 위용은 어디에도 찾아볼 수가 없다. 단지 불륜의 현장을 들켜버린, 그래서 숨을 수밖에 없는 꼴사나운 정부의 모습만이 있을 뿐이다. 아프로디테의 얼굴 표정 또한 볼만하다. 부끄러움이나 죄책감이라고는 조금도 찾아 볼 수 없는 아주 태연한 얼굴로 능청스럽게 남편의 요구에 따라 이불을 들추고 있다. 이처럼 무죄를 주장하는 그녀의 행동에도 아직 의심이 가시지 않은 헤파이스토스는 아프로디테가 덮고 있는 얇은 천을 직접 들쳐보고 있다. 여기에서 긴장감은 더욱 고조된다. 틴토레토는 이 부분에 헤파이스토스의 불신에 찬 심리상태를 더 치밀하게 묘사했다. 헤파이스토스의 시선은 정확히 그녀의 음부 쪽을 향하고 있다.

이들 뒤쪽에는 작은 침대가 사선으로 놓여있고 에로스가 잠을 자고 있다. 여기서 에로스의 역할은 아주 중요하다. 우선 아프로디테의 아트리부트로서

의 역할 때문이기도 하지만, 에로스는 '남녀간 사랑의 행위'를 대표하기도 한다. 이 사랑의 상징이 지금 잠을 자고 있는 것이다. 보통 눈을 감고 있으면 잠든 것을 연상하게 되지만, 장님을 의미하기도 한다. 왜 화가는 하필 눈을 감고 있는 에로스를 그렸을까? 사랑에 눈먼 연인들? 그리고 그 결과는? 해석의 여지가 남아있다.

틴토레토는 이 신화 내용의 해석에 상상의 날개를 더했다. 아프로디테와 아레스의 불륜의 현장은 신화에서 말하듯, 황금 사슬에 묶인 상태로 발견된 것이 아니라 마치 영화의 한 장면을 보여주듯 아주 극적으로 묘사했다. 원경에 그려진 벽에는 둥근 거울이 걸려있는데 그 속을 자세히 들여다보면 헤파이스토스의 뒷모습이 그려져 있는 것을 알 수 있다. 이를 통해 우리가 볼 수 없는 반대쪽의 모습을 마치 조각상을 둘러보며 관찰하듯 보여주고 있다. 많은 화가들은 그들의 그림 속에 흔히 거울을 그려 넣었는데 이는 장식적인 효과뿐만 아니라

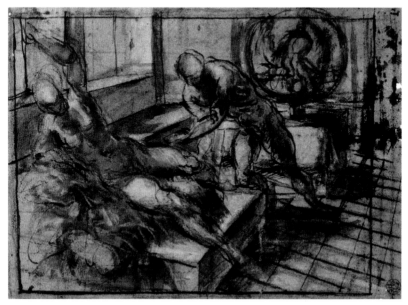

〈비너스와 마르스를 놀라게 하는 불칸〉의 스케치

다른 기능을 가지고 있는 경우가 많다. 이처럼 거울을 통해서 2차원적인 평면에 3차원적인 입체를 제시하면서 회화의 세계에 조각의 세계를 접목한 것이다. 하지만 이것은 어디까지나 2차원 그림 속에 존재하고 있다. 이러한 시도는 근대미술의 한 흐름인 입체파들에게서도 볼 수 있다.

이 그림은 틴토레토가 본격적으로 그림을 그리기 전, 구도를 중점으로 그린 스케치이다. 자고 있는 에로스, 탁자 밑에 숨어있는 아레스와 침대 앞의 작은 강아지는 보이지 않는다. 대각선으로 만들어진 중심구도가 두드러져 보이는데, 거울 속 헤파이스토스의 뒷모습은 완성 그림과는 다르게 반대방향으로 스케치되어 있다. 이는 그가 사물을 직접 얼마나 자세히 연구했는지 알 수 있는 한 예라 하겠다.

틴토레토 그림의 특징인 강한 빛의 효과와 역동적으로 움직이는 사선형의 구도는 그림 속에 깊은 공간감(깊이)을 주는 동시에 등장인물들의 움직임을 보다 다이나믹하게 만든다. 이것은 미술사에서 아주 중요한 전환점으로, 이전까지의 관례적인 수평 구도에 의한 평온하고 조용한 분위기의 르네상스의 회화가 보다 역동적이며 부산한 분위기로 바뀌었음을 말한다. 이러한 현상은 매너리즘의 큰 특징이기도 하다. 이렇듯 그림의 모든 요소들은 이 '한순간'을 위하여 잘 짜여 있다. 아주 긴장되는 순간이다. 이 긴장감을 더욱 고조시키기 위해 아레스의 존재를 알리듯 꼬리를 바짝 세우고 열심히 짖고 있는 '주인에게 충실한 강아지'를 그려넣었다. 이 강아지로 인해 더 이상 신들 간의 사랑이 아닌 평범한 남녀 간의 사랑으로 변화된 것이다.

다음에 볼 그림은 베네치아 화파 중 가장 나이가 어린 베로네제 Paolo Veronese (1528-1588)가 그린 같은 주제의 작품이다. 틴토레토의 작품보다 25년 뒤에 그려진 것으로 선배 화가와는 다른 부분에 초점을 맞췄다.

개인공간을 위한 은밀한 작품

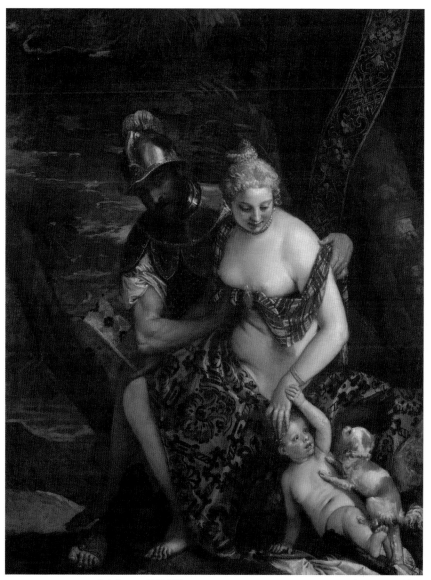

파올로 베로네제^{Paolo Veronese (1528-1588)}, 〈마르스, 비너스, 큐피드^{Mars, Venus and Cupid}〉, 1580, 캔버스에 유화, 165 x 124.5cm, 내셔널 갤러리, 스코틀랜드

그림 속에 헤파이스토스는 보이지 않는다. 다만 화면 전체를 꽉 채운 반라의 아프로디테와 아레스만이 보일 뿐이다. 그들이 앉아 있는 공간이 실내인지 실외 숲속인지 정확하게 구분이 되지 않는다. 갑옷과 투구를 쓴 채로 앉은 아레스의 무릎 위에 반라의 아프로디테가 앉아있다. 어깨와 두 가슴을 다 드러내놓고 무거운 느낌의 금빛 천으로 엉덩이 부분을 덮었다. 그녀는 왼손으로 앞에 기대고 있는 날개 달린 작은 사내아이, 에로스의 머리를 만지며 지긋이 바라보고 있다. 그녀의 눈빛은 아마도 아래에서 짖고 있는 작은 강아지에게로 쏠렸을 것이다.

베로네제는 무슨 말을 하고 싶었을까? 만약 날개 달린 에로스만 없었다면 신화를 주제로 한 그림이라고 보긴 힘들다. 등장인물의 복장이나 머리 스타일이 16세기 당시의 모습을 하고 있기 때문이다. 특히 아레스의 투구와 복장에서 고대의 모습은 전혀 보이지 않는다. 그저 평범한 연인 사이의 은밀한 만남 같은 인상을 준다. 남자가 여자의 옷을 벗기고 있는 중인지, 아님 입히고 있는 중인지도 정확하게 알 수 없다. 보다 가벼워 보이는 금빛 천을 양손으로 잡고 그림 밖으로 시선을 돌려 우리를 보고 있다. 빛을 받아 하얗게 빛나는 여자의 풍만한 육체는 더 이상 매끄럽고 결점이 없는 몸매가 아니다. 그녀의 복부엔 여러 겹의 주름이 잡혀있고 아랫배는 볼록하기까지 하다.

사랑하는 남녀의 은밀한 현장이 참으로 조용하다. 사랑을 나누는 격정이라든지 그 행위를 알려주는 어떤 움직임도 보이지 않는다. 오히려 두 사람이 이 조용한 정적을 즐기고 있는 듯하고, 여자는 반라의 모습이 전혀 불편하지 않은 듯 평온한 표정을 하고 있다. 특히 남자는 눈빛과 표정을 통해 자기 무릎 위에 앉아있는 여자의 풍만한 몸매를 우리에게 보여 주려는 것 같다. 마치 현대의 '세미 누드화보집' 느낌이다.

그도 그럴 것이, 보티첼리의 〈비너스의 탄생〉 이후로 신화를 주제로 한 그림에 한해서 여자의 나체를 그리는 것은 좀 더 자유로워졌다. 대부분의 예술가

들이 이와 같은 방법을 통해 여자의 아름다운 육체를 표현했다. 이것은 물론, 그림 제작을 의뢰한 의뢰인의 요구이기도 했다. 아름다운 여자의 나체를 보고 싶어 '신화'라는 안전장치를 통해 그 욕구를 충족한 것이다. 지금은 이런 그림을 대부분 박물관이나 갤러리에서 보고 있지만, 원래 이 그림들은 개인공간을 위한 작품들이었다. 그러니 어떤 의도에서 '여신과 관련된 신화'를 주제로 한 그림들이 제작되었는지 알 수 있을 것이다.

베로네제는 당시 베네치아 화가들 중에서도 옷감과 천, 사물의 질감 묘사력이 뛰어났다. 그래서 그의 작품을 보면 이런 물건이 정밀하게 그려진 것들이 많다. 아레스가 쓰고 있는 투구나 목의 장식에서 잘 닦여진 철제의 표면이 그대로 느껴지고 아프로디테를 감싸고 있는 천도 각각 다른 무게감을 짐작할 수 있도록 묘사했다. 또 이 천들의 무늬는 당시의 유행했던 것을 그대로 재현한 것이라 한다. 아프로디테의 뒤에 보이는 커튼도 언뜻 어울리지 않는 장소에 걸려있는 것 같지만, 자신의 묘사능력을 한껏 표현하고자 했던 베로네제의 의지에서 비롯된 것이다.

당시 베네치아에는 수많은 화가가 있었다. 의뢰인을 확보하기 위해서는 자신의 장기를 마음껏 뽐내 그들과 경쟁해야 했다. 이런 사정은 베로네제뿐 아니라 틴토레토도 마찬가지였다. 그는 대단한 야망가였는데, 작은 키와 준수하지 못한 외모, 낮은 신분에서 비롯하는 열등감을 만회하기 위해 그 누구보다 치열하게 그림을 그렸다. 작품의뢰를 받기위해 다른 경쟁자들에게 정당하지 못한 행동도 일삼았고, 분쟁도 많았다 한다. 그의 이런 불같은 성정은 그의 작품에서도 고스란히 드러난다. 틴토레토 작품의 특징인 격정적이고 번다한 움직임은 그의 성격을 그대로 반영한 것이리라.

아르테미스와 악타이온
|
여신의 분노

아르테미스/다이아나^{Artemis/Diana}는 제우스^{Zeus}와 거인족 출신의 레토^{Leto} 사이에서 아폴론과 쌍둥이로 태어났다. 그녀는 동물들의 보호자이자 지배자이며, 사냥의 여신이자 순결의 여신이다. 그녀를 따르는 무리는 물의 요정 님프로 이루어졌는데, 아르테미스는 이 요정들에게도 순결을 요구했다. 아르테미스의 아트리부트는 사냥의 여신임을 나타내는 화살과 화살통, 햇불이며 가끔 사냥개가 그녀를 따르기도 한다. 종종 달의 여신 루나와 동일시되기도 하는데 그런 이유로 달 모양 머리 장식을 한 상태로 그려지기도 했다. 아르테미스와 관련된 신화로는 악타이온과 칼리스토 이야기가 유명하다.

악타이온은 이름난 사냥꾼들 중의 한 명이었다. 그는 사나운 사냥개들을 데리고 숲속을 누비며 사냥을 즐겼다. 그러던 어느 날 우연히 숲속 연못에서 목욕하는 아르테미스와 물의 요정들을 보게 되었다. 순결의 여신 아르테미스가 목욕을 할 때에는 어느 누구도 이 모습을 보아서는 안 되며 만약 그 모습을 보았다면 처참한 벌을 받게 된다. 악타이온도 예외는 아니었다. 예기치 않은 갑작스러운 출현에 분노한 아르테미스는 그를 그 자리에서 사슴으로 만들어 버렸고 악타이온은 자신의 사냥개에 물어뜯겨 비참한 최후를 맞는다. 인간에 대한 신의 복수는 이렇듯 잔인하다.

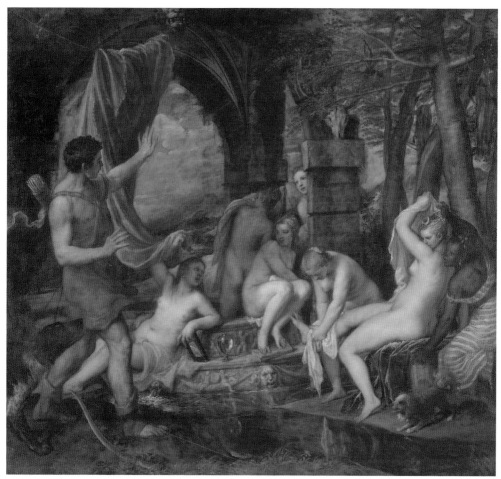

티치아노^{Vecellio Tiziano (1488-1576)}, 〈디아나와 악타이온^{Diana and Actaeon}〉, 1558년경, 캔버스에 유화, 190.5 x 207cm, 내셔널 갤러리, 스코틀랜드

　그림 왼쪽에 검은 개와 함께 한 남자가 왼팔을 높이 치켜든 상태로 놀란 듯 뒤로 약간 주춤한 자세를 하고 있다(티치아노의 〈바쿠스와 아리아드네〉에서 살펴봤던 아리아드네의 자세와 거의 일치한다). 그의 앞쪽으로는 다양한 자세를 취한 세 명의 벌거벗은 여자들이 부조로 장식된 돌 위에 앉아있고, 돌기둥 뒤에는 한 여자가 숨어서 이 남자 쪽을 바라보고 있다. 그 앞에는 흰 천을 손에 든 여자가 앉아 있는 다른 여인의 발을 닦기 위해 몸을 앞으로 웅크리고 있다. 붉은 천이 깔린 돌 위에 초승달 모양의 머리 장식을 한 여자가 흑인 여자의 시

중을 받으며 마치 몸을 가리려는 듯 흰 천을 잡은 왼팔을 높이 들고 있다. 그녀 앞의 작은 강아지가 이 침입자들을 향해 꼬리를 바짝 세우고 맹렬히 짖고 있다. 남자와 이 여인들이 있는 장소는 작은 개울로 갈라져 있고 아치형의 돌기둥 사이로 멀리 구름이 떠 있는 푸른 하늘과 산들이 보인다.

초승달 모양 머리 장식　　　　　화살통　　　　　　　　　활

　티치아노가 제시한 힌트로 그려진 인물들이 누구인지 알아보자. 주인공을 알려주는 결정적인 힌트가 바로 초승달 모양의 머리 장식인데, 이게 바로 아르테미스의 아트리부트다. 그녀의 표정은 아주 담담하다. 아니, 오히려 날카로운 눈매에서 분노를 읽을 수 있다. 이 여자가 바로 인간에게 자신의 신성한 목욕 장면을 들켜버린, 그래서 불같이 분노하는 아르테미스이다. 건너편에 서 있는 남자는 바닥에 놓여있는 활과 등에 걸고 있는 화살통을 통해서 사냥꾼이라는 것을 쉽게 알 수 있다. 아르테미스와 사냥꾼. 이런 힌트로 이 남자가 악타이온이며 나체의 여인들이 샘물의 님프라는 것을 알게 된다. 님프들은 갑자기 나타난 침입자의 눈으로부터 자신들을 보호하기 위해 주위에 있는 천으로 몸을 가리고 있다.

　그림의 구도는 가운데에 서 있는 건물의 기둥을 중심으로 양옆으로 균형을 이루고 있다. 그림 왼쪽에 있는 건물의 한 벽면과 오른쪽에 있는 나무 기둥으로 인해서 경계가 만들어지고 그 안에 인물들이 자리 잡고 있다. 이 인물들은 그림의 중앙 어둠에서 등을 돌리고 있는 여인을 꼭짓점으로 해서 나지막한 삼

각형을 이룬다. 그러면서도 엄격한 삼각 구도가 아닌 변화를 주었는데, 밑변의 꼭짓점에 해당하는 악타이온과 아르테미스의 위치에 변화를 줬다. 특히 왼쪽으로부터 그림 속으로 우리의 시선을 인도하는 악타이온의 등 돌린 자세와 팔의 동작으로 이 움직임을 더욱 강조하고 있다. 손이 만들어내는 선을 따라서 우리의 시선은 빛을 받아 밝게 빛나는 아르테미스에게로 옮겨진다. 이 빛은 머리 뒤쪽의 나뭇가지 사이에서 아르테미스에게로 바로 쏟아지는데, 빛을 받는 몸이 부분적으로 밝게 빛나고 있으며 이를 통해 빛의 방향을 알 수 있다. 건물의 기둥 사이로 보이는 푸른 하늘에는 흰 구름이 엷게 떠 있다. 시간상으로 정오쯤으로 보인다.

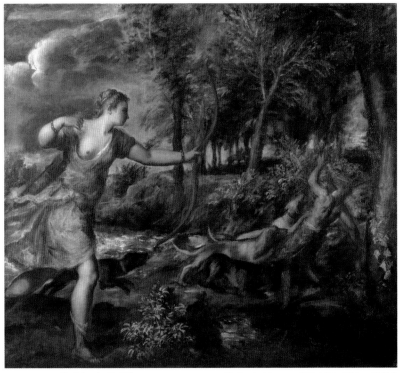

티치아노^{Vecellio Tiziano (1488-1576)}, 〈악타이온의 죽음^{The Death of Actaeon}〉, 1559, 178.4 x 198.1cm 내셔널 갤러리, 런던

앞의 그림 역시 아르테미스와 악타이온의 신화를 다룬 것으로 그림의 왼쪽에 시위를 당기고 있는 아르테미스와 그림의 오른쪽에 자신의 개들에게 공격을 받고 있는 악타이온이 묘사되어있다. 이 그림은 앞의 그림과 함께 스페인의 왕 필립 2세를 위해서 아르테미스 여신과 관련된 신화를 주제로 한 연작으로, 티치아노⁽¹⁴⁸⁸⁻¹⁵⁷⁶⁾가 70세의 나이로 그린 것이다. 꼼꼼한 붓 터치의 초기 작품보다 붓놀림이 훨씬 자유로워졌고, 색채 또한 채도가 낮아졌음을 알 수 있다. 이 두 가지가 티치아노의 중후기 작품임을 알 수 있는 큰 특징이다. 앞에서 살펴봤던 작품들 <바쿠스와 아리아드네>, <마르시아스의 피부를 벗기는 아폴론>와 비교를 해 본다면 그림 양식의 변화를 한눈에 파악할 수 있을 것이다. 그렇다고 해서 그의 테크닉이 퇴보되었다는 것은 아니다.

강에 비친 사물들

유리병과 거울

첫 그림의 중간을 흐르는 작은 물줄기 위에 비친 것을 보면 알 수 있듯이 모든 디테일이 그려져 있다. 또 분수대에 놓여있는 빛을 받아서 물빛이 반사되는 유리병과 그 유리병이 비친 옆의 작은 거울 등 모든 세부적인 것을 놓치지 않고 묘사했다. 티치아노는 많은 그림들 속에 그 그림의 내용과 직접적으로는 관계가 없는 내용들을 돌이나 대리석 같은 곳에 장식하기를 즐겼다. 주로 에로스를 연상시키는 작은 사내아이들이나 고대 그리스·로마 시대를 연상시키는 의상이나 물건, 장식들을 즐겨 그려 넣었다.

다음 그림은 한 눈에도 알 수 있듯이 티치아노의 작품을 모방한 그림이다. 단순히 그림 공부의 일환으로 모방해서 그렸는지, 아니면 이미 그 당시 유명

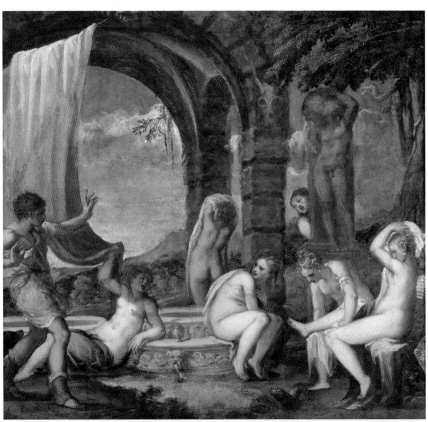

안드레아 스키아보네^{Andrea Schiavone (1522-1563)}, 〈디아나와 악타이온^{Diana and Actaeon}〉ca. 1563, 캔버스에 유화, 93 x 97cm, 미술역사박물관, 빈 (위)

〈악타이온의 죽음〉, 그리스 도자기, ca 기원전 450-440, 크라테아, 루브르 박물관, 파리 (아래)

해진 작품을 의뢰인의 주문으로 '복사'했는지는 정확하게 알려지진 않는다. '복사를 통한 테크닉' 공부는 미술사에서 그 예를 흔히 찾을 수 있다. 그 대표적인 사례가 루벤스이다. 그는 이탈리아에서 티치아노를 중심으로 베네치아 화파의 많은 그림들과 전성기 르네상스의 대가들의 작품을 복사라는 과정을 통해 테크닉을 연마했고 이후 자신만의 독특한 그림양식을 만들어냈다. 비록 루벤스만큼의 큰 명성은 얻지 못했지만, 스키아보네는 루벤스 이전부터 대가의 작품을 복사하며 나름 자신만의 영역을 구축해 냈다. '모방은 창조의 어머니'라는 말이 결코 틀린 말은 아니지 싶다.

두 번째 사진은 기원전 450-440년경 그려진 그리스의 '붉은 인물상 도자기'에 묘사된 악타이온의 이야기이다. 아직 사슴으로 변하지 않은 나체의 악타이온이 자신의 개들로부터 공격당하고 있다. 그의 오른손에는 몽둥이가 들려있고, 왼손으로는 달려드는 개를 붙들고 있다. 이와 달리 위의 그림에서 티치아노는 같은 부분을 신화 내용 그대로 해석해 악타이온이 '이미' 사슴으로 변했고 그 변한 모습 그대로 개들에게 공격을 당하고 있다. 그런데도 두 그림의 묘사된 악타이온의 '비스듬히 쓰러지면서 오른팔을 머리 위로 올리는 자세'가 비슷한 점이 흥미롭다.

1785년에 그려진 다음 작품은 오스트리아 출신의 마르틴 요한 슈미트^{Martin Johann Schmidt (1718-1801)}가 그린 것이다. 그는 오스트리아의 후기 바로크와 로코코 미술을 대표하는 화가로서 베네치아 화파와 렘브란트의 영향을 많이 받았다. 같은 주제를 다루면서도 그는 티치아노와는 다른 구도를 선택했다. 그림의 왼쪽에서 우리의 시선을 안내하는 인물은 악타이온이 아니라 등을 돌리고 앉아 있는 님프이다. 그녀의 시선을 따라서 가다보면 침입자의 등장에 놀란 여신과 다른 님프들이 부산하게 움직이고 있다. 그들의 팔동작은 오른쪽 침입자에게로 우릴 안내한다.

여신의 목욕 장면을 훔쳐보고 있는 악타이온은 전혀 놀란 기색이 없다. 오히

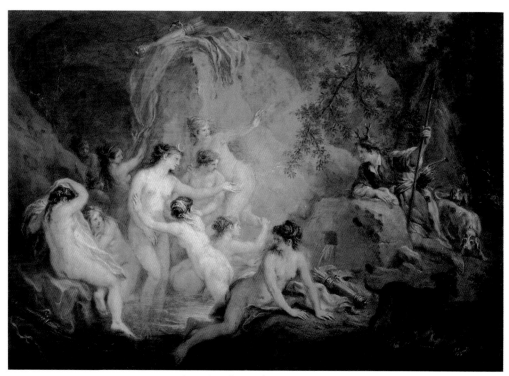

마르틴 요한 슈미트^{Martin Johann Schmidt (1718-1801)}, 〈디아나와 악타이온^{Diana and Actaeon}〉, 1785, 내셔널 갤러리, 슬로베니아

려 여유롭게 팔을 기대고 그 광경을 지켜보고 있다. 불같이 분노하던 티치아
노의 여신은 더이상 존재하지 않는다. 슈미트의 여신은 수줍어 보일 정도로 반
응이 다소곳하다. 그녀의 서 있는 자세와 치부를 가리고 있는 팔의 위치가 보
티첼리의 비너스를 닮았다. 악타이온의 모습도 사뭇 다르다. 티치아노처럼 사
슴의 머리를 그대로 묘사한 것도 아니고 그리스 도자기 그림처럼 완전한 사람
의 모습으로 묘사하지도 않았다. 베네치아 화파의 부드럽고 따뜻한 분위기를
띠면서도 렘브란트에게서 영향을 받은 밝고 어둠이 잘 드러나는 색채를 사용
했다. 이 덕분에 그는 '남부 오스트리아의 렘브란트'라는 별칭을 얻기도 했다.

노령의 화가와 그의 라이벌

티치아노$^{Tiziano (1488-1576)}$는 죠르죠네와 함께 죠반니 벨리니로부터 그림을 배웠는데, 1510년 죠르죠네가 세상을 등지고 뒤이어 1516년 벨리니가 사망하자 베네치아의 미술계를 주도하는 유일한 인물이 되었다. 그는 풍부한 표현의 그림을 많이 남겼는데 그중 특히 선정적인 내용을 다룬 다양한 신화화와 후기 작품들의 깊은 신앙심을 담은 종교화, 초상화들을 꼽을 수 있다. 또한 당시의 유럽의 지도자들, 프랑스의 왕 프란츠 1세$^{(1494-1547)}$, 칼 황제 5세$^{(1500-1558)}$, 교황 파울 3세$^{(1534/1549)}$ 그리고 스페인 왕 필립 2세$^{(1527-1598)}$의 주문으로 많은 그림을 그렸다.

티치아노의 화풍은 오랜 기간 화가로서 활동하며 크게 변화하는데, 그의 초기작품과 후기작품은 한 화가의 작품이라고 볼 수 없을 정도이다. 이미 앞에서도 알아봤듯이, 후대의 많은 화가들에게 미친 티치아노의 영향은 실로 엄청난 것으로 16세기 중반 이후부터의 미술사 연구에 있어서 아주 중요한 역할을 한다. 즉, 티치아노 작품 연구가 선행되지 않는 바로크 미술의 연구는 거의 불가능한 것이다. 생애 말년의 티치아노는 손이 마비가 되어 붓을 쥘 수가 없어 손가락에 물감을 묻혀 바로 캔버스 위에 그림을 그렸다. 이때의 작품들은 마치 '19세기의 인상주의' 화가들이 그린 것처럼 보이기도 한다. 그러나 사실은 새로운 것을 찾던 일련의 화가들이 티치아노의 후기작품들, 특히 그의 열정적이고 격렬한 색채의 변화에서 영감을 얻어 '인상주의'를 만들어 냈던 것이다.

자코포 틴토레토$^{Jacopo Tintoretto (1518-1594)}$의 본명은 자코포 로부스티였지만 염색공(틴토레tintore)이었던 아버지의 직업 때문에 틴토레토, 즉 작은 염색공이라는 별명이 붙여졌다. 그의 예술적 재능은 일찍이 그의 부모가 알아봤다고 한다. 전해지는 일화에 의하면, 침실 벽을 그림으로 장식한 아들의 재능을 알아

보고 당시 베네치아 화파의 대가인 티치아노 밑에서 그림 공부를 하도록 보냈다고 한다. 하지만 틴토레토는 그의 작업장에 오래 있지는 않았는데, 그 이유가 이 재능 있는 젊은 제자를 티치아노가 질투했기 때문이라 한다. 레오나르도 다빈치와 그의 스승 베로키오 사이의 갈등처럼 스승보다 뛰어난 제자는 그렇게 환영을 받지 못했던 것 같다.

틴토레토는 일생동안 대부분의 시간을 베네치아에서 활동했으며 이곳에서의 명성은 티치아노와 쌍벽을 이룰 정도였다. 이와 같은 명성은 그의 뛰어난 그림들 덕분이기도 하지만 남과 다른 그의 기이한 행동들 때문이기도 하다. 거의 대부분의 예술가들이 그러하듯이 그도 작품을 할 때는 남다른 습관과 특징이 있었다. 남들이 자신의 작업장을 출입하는 걸 원치 않았고 작업하는 자신의 모습을 보지도 못하게 했다. 아무리 친한 친구일지라도 예외는 아니었다. 이렇듯 특이한 그의 행동은 많은 사람들의 호기심을 자극했고 그를 더욱 신비롭게 만들었다. 어쩜 의도적으로 '신비주의 마케팅'을 했는지도 모르겠다.

그의 초기작품의 성격은 스승이었던 티치아노와 동료였던 베로네제로부터 영향을 받았고 1540년경부터는 미켈란젤로의 영향을 크게 받았다. 그의 작품 양식은 동시대의 화가들의 작품과 비교해서 눈에 띄게 다름을 알 수 있다. 색채의 강한 명암대비를 통해서 대상을 크게 강조했으며, 물체들의 재질감을 실감나게 표현했다. 그림의 배치에 있어서는 '비대칭과 대각선'을 통해 그림 전체에 강한 움직임을 주었고 탁월한 빛의 효과와 역동적으로 움직이는 그림의 구도는 그의 그림임을 증명해주는 중요한 특징이다. 이 사선 구도로 인해서 그림 속에는 깊은 공간이 만들어진다. 이 같은 특징은 다음 세대로 이어지는 바로크 미술의 대가 루벤스에게 많은 영향을 미쳤다.

파올로 베로네제^{Paolo Veronese (1528-1588)}는 북부 이탈리아의 도시 베로나에서 석공의 아들로 태어났다. 그의 원래 이름은 파올로 칼리아리이지만 그의 고향 베로나에서 유래한 '베로네제'라는 이름이 붙었다. 13살 때 삼촌 안토니오 바

딜레에게서 그림을 배운 지 얼마 되지 않아 화가로서의 명성을 얻기 시작했다. 그는 당시의 많은 화가들의 작품을 분석하고 연구해 자신의 그림에 적용했는데, 특히 파르미자니노Parmigianino (1503-1540)와 줄리오 로마노Giulio Romano (1499-1546)의 영향을 많이 받았다. 1553년경 베네치아로 거주지를 옮겨 활동했는데, 그의 후기 르네상스의 양식을 따르는 전 작품들은 주로 성화, 신화의 내용을 빌린 역사화, 천장화, 초상화들로서 이는 다음 세대를 이어갈 바로크와 로코코 미술의 기초가 된다. 그는 티치아노, 틴토레토와 함께 16세기 베네치아 미술의 3대 거장으로 평가되며 실제와 착각을 할 정도로 정교하게 그려진 질감과 공간표현을 특징으로 한다. 그가 죽고 난 이후 동생 베네데토와 그의 두 아들이 그의 전통을 이어갔다.

이 세 사람은 서로에게 없어서는 안 될 선의의 경쟁자였다. 스승과 제자 사이이기도 했지만, 경쟁하고 때로는 시기하고 질투하며 치열하게 활동했다.

 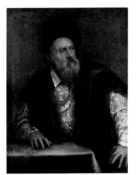 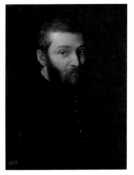

자코포 틴토레토Jacopo Tint-oretto (1518~1594), 〈자화상 Self Portrait〉, 16c, 캔버스에 유화, 62 x 52cm, 루브르 박물관, 파리

티치아노Vecellio Tiziano (1488-1576), 〈자화상 Self Portrait〉, 1550-1562, 캔버스에 유화, 96 x 75cm, 게멜데 갤러리, 베를린

파올로 베로네제Paolo Veron-ese (1528-1588), 〈자화상 Self Portrait〉, 1558-1563, 캔버스에 유화, 63 x 51cm, 에르미타주 미술관, 상트페테르부르크

7

하데스와 페르세포네

|

계절의 순환

하데스/플루토^{Hades/Pluto}는 크로노스^{Cronus}와 레아^{Rhea}의 아들로 제우스와 포세이돈과는 형제지간이다. 포세이돈과 마찬가지로 아버지 크로노스를 물리쳤을 때의 공로로 죽은 자들의 땅인 지하세계의 권력을 차지하게 되었다. 그의 아내는 제우스와 대지의 여신 데메테르^{Demeter}의 딸 페르세포네^{Persephone}이다. 아내와 더불어 그를 따르는 무리로는 쌍둥이 형제 타나토스^{Thanatos}(죽음)와 휘프노스^{Hypnos}(잠), 에리니에스^{Erinyes}(복수의 여신) 등이 있다.

하데스가 지배하는 지하세계에는 카론^{Charon}이라는 사공이 있는데, 그는 '오볼로스^{Obolos}'로 불리는 적은 돈을 받고 죽은 자의 영혼을 자신의 작은 배에 태워서 아케론^{Acheron} 강과 스튁스^{Styx} 강을 건너서 하데스에게로 인도한다. 그곳 지하세계에는 뱀의 머리카락과 세 개의 머리를 가진 케르베로스^{Kerberos/Cerberus}가 출입문을 지키고 있다. 한 번 이 문을 통해 지하세계로 들어온 자는 다시는 지하세계를 벗어날 수 없다. 단지 황금의 나뭇가지나 활만을 이용해 지하세계의 문을 열 수 있을 뿐이다. 지하세계에는 또한 레테^{Lethe}라는 강이 있는데, 이 물을 마신 자는 이전의 모든 기억을 잃게 된다. 그래서 죽은 자의 세계로 들어가기 전에 이 물을 마시고 이전의 모든 인연과는 작별하게 되는 것이다. 얼마 전 인기리에 방영되었던 드라마 <도깨비>에서 저승사자가 죽은 자들에게 마지막 차를 권하는데, 아마도 작가는 여기에서 모티브를 따왔지 싶다.

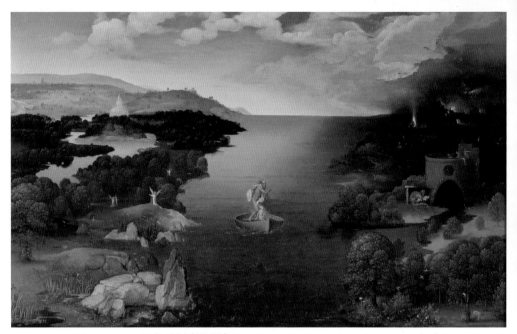

요아힘 파티니르 Joachim Patinir (1480-1524), 〈스튁스 강을 건너는 카론이 있는 풍경 Landscape with Charon Crossing the Styx〉, 1515/24, 목판에 유화, 64 x 103cm, 프라도 박물관, 마드리드

스튁스 강을 건너온 죽은 영혼들을 심판하기 위해서 하데스는 미노스 Minow, 라다만튀스 Rhadamantys, 아이아코스 Aiakos라는 세 명의 재판관들을 수하에 두고 있는데, 이 재판을 통해서 앞으로 그들이 갈 곳이 정해진다. 대부분은 '아스포델로스 Asphodelos'라는 곳으로 떨어지며 이곳에는 기쁨도 고통도 없다. 그곳에서 이들은 단지 그림자로서만 지내게 된다. 극소수의 영혼만이 '에뤼시온 Elysion'이라는 선량한 자들만을 위한 섬에 머물게 되며, 악인들은 '타르타로스 Tartaros'라는 곳으로 떨어져서 영원히 고통에 시달리게 된다. 이곳으로 온 영혼들 중 유명한 자들로서는 탄탈로스 Tantalos, 시시포스 Sisyphus, 익시오 Ixio, 티튀오스 Tityos 그리고 다나이덴 Danaiden이 있다. 이 중 우리에게 많이 알려져 있는 시시포스는 에퓌라 Ephyra의 왕으로 모든 인간들 중에서 가장 영리하고 재치 있는 자였다.

어느 날 도둑질의 일인자인 아우톨리코스 Autolykos가 시시포스의 가축을 훔치는 사건이 발생했다. 도둑은 이 사실을 숨기려고 훔친 가축에게 색을 칠해 다

른 동물의 모습으로 바꿔 알아볼 수 없게 만들었지만, 시시포스는 그 가축의 발자국 표시로 자신의 가축임을 증명한다. 아우톨리코스는 이 사건 이후 자신의 딸 안티클레이아Antikleia와 영리한 시시포스를 짝지어 주었는데, 이들 사이에서 태어난 아들이 바로 트로이 전쟁에서 재치로 그리스군을 승리로 이끈 영웅 '오디세우스Odysseus'이다.

어느 날 독수리로 변한 제우스가 강의 신 아소포스Asopos의 딸 아이기나Aegina

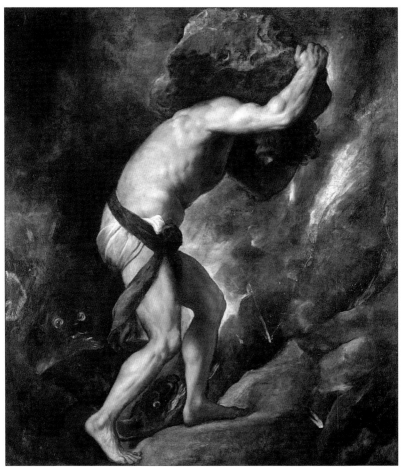

티치아노Vecellio Tiziano (1488-1576), 〈시시포스Sisyphus〉, 1548-1549, 캔버스에 유화, 237 x 216cm, 프라도 박물관, 마드리드

를 납치해 간 일이 있었다. 우연히 이것을 보게 된 시시포스는 딸을 찾기 위해서 그의 도움을 요청하는 아소포스에게 자신이 본 것을 알려주게 된다. 결국 신의 일을 일개 인간이 누설한 죄로 지하세계로 끌려가게 되었다. 제우스의 명령을 받은 죽음의 사자 타나토스가 그를 죽음의 세계로 데려가기 위해서 찾아왔을 때 잠시 타나토스를 속여 죽음에서 모면하기도 했다. 하지만 결국은 제우스의 개입으로 시시포스는 지하세계로 끌려갔다.

시시포스는 제우스의 비행을 고자질한 죄로 지하의 산 정상에 바위를 올려놓는 벌을 받았는데, 이 돌을 간신히 정상에 올리려는 순간 다시 산 밑으로 굴러떨어진다. 자신의 죄를 사하기 위해서 시시포스는 이처럼 끝없이 반복되는 일을 계속해야 했다. 시시포스의 바위는 주로 둥근 공 모양으로 묘사되는 것이 일반적이었다. 하지만 티치아노는 공의 모양이 아닌, 자연석의 투박한 바위덩이로 표현했다. 그가 사해야 할 중죄의 무게와 그 고단함을 마치 채석장에서 돌덩이를 나르는 노예와 같이 묘사한 것이다. 제우스가 아이기나를 납치해간 섬은 그녀의 이름을 따서 아이기나라고 불리며, 그녀는 제우스와의 사이에서 '아이아코스'라는 아들을 낳는다. 그는 바로 일리아스의 영웅 아킬레우스의 할아버지이다. 이후 아이기나는 악토르라는 자와 결혼을 해서 '메노이티오스'라는 아들을 낳는데 그는 아킬레우스의 영원한 친구 파트로클로스의 아버지이다.

사랑스러운 페르세포네/프로세르피나^{Persephone/Prosephina}는 제우스와 데메테르의 딸이었다. 오비드는 모녀와 하데스의 이야기를 〈메타모르포제 5, 332-571〉에서 상세하게 서술했다. 데메테르는 곡식 재배를 인간들에게 전해 준 대지의 여신이다. 그녀가 내린 축복으로 모든 생물이 싹이 나고 성장한다. 식물의 여신인 까닭에 자주 디오니소스와 동일시되어 숭배되기도 했다. 하루는 데메테르의 딸 페르세포네가 그녀의 일행들과 함께 초원에서 꽃을 꺾고 있었다. 많은 꽃들 속에서 한 송이의 아름다운 수선화를 보게 된 그녀는 이 아름다움에

매혹되어 이 꽃을 따러 가다 일행들로부터 멀리 떨어지게 되었다. 이때 갑자기 지하세계의 지배자 하데스가 그녀 앞에 나타난다. 장난꾸러기 에로스가 쏜 화살을 맞은 후 그녀를 사랑할 수밖에 없었기 때문이다. 에로스가 쏜 화살의 운명은 비록 신일지라도 피해갈 수 없다. 이 운명의 화살을 맞은 하데스는 그녀를 자기의 아내로 삼기 위해서 마차에 태워 지하세계로 납치했다.

　이 사건 이후 슬픔에 젖은 데메테르는 잃어버린 딸을 찾기 위해 인간의 세계를 오랫동안 헤맸지만 끝내 찾지 못했다. 그러다 모든 것을 내다보는 태양의 신으로부터 그녀의 딸이 어디에 있는지를 알게 되었고 딸을 데려올 수 없다는 것을 알게 된 어머니는 절망했다. 결국 슬픔에 빠진 데메테르는 세상으로부터 완전히 등을 져버렸고 더 이상 식물과 곡식들을 돌보지 않았다. 땅에서 자라는 모든 식물들은 성장을 멈추고 죽어버렸고 세상은 황폐해져만 갔다.

　올림포스의 최고의 신 제우스는 세상이 황폐해져만 가는 것을 더 이상 모른 체 할 수 없었다. 그는 신들의 전령인 헤르메스를 하데스에게 보냈다. 페르세포네를 다시 지상으로 대리고 와야 할 임무를 가진 헤르메스는 제우스의 명을 하데스에게 전했고, 제우스의 명을 거역할 수 없는 하데스는 페르세포네에게 석류 하나를 주어 먹게 했다. 이 석류는 그녀가 지상으로 가더라도 남편에 대한 사랑을 잊지 않고 항상 그리워하게 하는 마술의 힘을 가지고 있었다. 얼마 후 페르세포네는 엄마 품으로 돌아왔지만, 이번에는 남편에 대한 그리움으로 슬픈 나날을 보내게 되었다. 결국 제우스의 주선으로 이들 사이에 하나의 타협이 이루어지는데, 곧 페르세포네는 일 년의 1/4은 지하세계 그녀의 남편 곁에, 나머지 3/4는 지상에서 그녀의 어머니 곁에 머무는 것이다. 그녀가 지상의 어머니 곁에 머무는 동안은 세상의 모든 식물들은 싹이 틔며(봄) 꽃을 피우고(여름) 열매가 열며(가을), 그녀가 지하세계로 내려갈 때부터 겨울이 시작되어 그 어떠한 식물들도 자라지 않았다.

　그러다 다음 해에 '지상으로의 귀환'과 함께 세상은 다시 봄을 맞는다. 이렇

게 함으로써 데메테르의 딸 페르세포네는 지하세계의 지배자 하데스와 더불어 죽음의 세계의 사실상의 여주인이 되며 해마다 다시 부활한다. 한편 페르세포네는 하데스에게 석류를 전해준 아스칼리포스를 그에 대한 벌로서 수리부엉이로 변신시켜 버렸다.

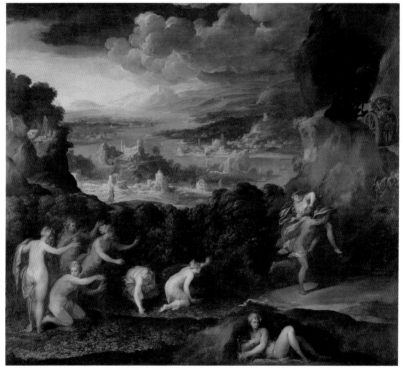

니콜로 델 아바테^{Niccolò dell' Abbate (1509-1571)}, 〈페르세포네의 납치^{The Rape of Proserpine}〉, 1552-70, 캔버스에 유화, 196 x 21cm, 루브르 박물관, 파리

반나체의 여성들이 그림의 왼쪽 전경에 모여 있고, 그들의 시선을 따라 맞은편에 남녀 한 쌍이 보인다. 그들 뒤로 무성하게 자란 낮은 나무들과 바위 언덕이 배경을 이루고 있다. 중경에는 도시의 모습과 해안, 그리고 더 멀리 원경에는 작은 마을들이 보이고 그 위로 먹구름이 낀 드넓은 하늘이 펼쳐져 있다. 이

그림은 지금까지 우리가 앞에서 보아온 그림들과는 다르게 등장인물들에 비해서 풍경에 많은 부분을 할애했다. 등장인물들은 이제 더 이상 그림의 중심테마가 아닌 것처럼 보인다. 더욱이 인물들은 완벽한 풍경을 이루기 위한 한 일부분에 지나지 않는다. 전경 오른쪽에는 붉은 천으로 몸을 감싼 검은 피부의 남자가 한 여자를 어깨에 메고서 그림 오른쪽의 중경에 위치한 마차를 향하여 달려가고 있다. 이들 뒤로 작은 꽃들이 무성하게 자란 초원에서 반나체의 여자들이 이 두 남녀를 좇듯 움직이고 있으며, 그림의 바로 앞쪽 땅속에는 한 명의 여자가 반쯤 드러누운 상태로 있다.

이 그림에는 관람자들이 한 눈에 쉽게 알아 볼 수 있는 명확한 아트리부트가 없는 대신, 그림전체가 신화의 내용을 알려주는 단서가 된다. 한 남자가 여자를 납치해가고 있고 검은 말들이 이끄는 한 대의 마차가 그들을 기다리고 있다. 꽃을 꺾고 있는 여자들이 놀란듯 이들을 향해 외치고 있고 땅 속의 여자는 지하세계를 암시한다. 이 모든 요소로 인해 이 신화의 내용을 짐작할 수 있다.

지금 하데스가 페르세포네를 납치하는 중이다. 인물들의 바로 뒤 배경을 이루는 양쪽의 암벽과 무성한 나무들은 마치 무대세트와 같은 효과를 내고 있다. 원경에 묘사된 마을들과 이 마을들을 가르는 강줄기, 그리고 점점 다가오는 먹구름 등 불길한 분위기를 자아내는 이 모든 것이 마치 한 편의 연극과도 같다. 이 그림 전체를 지배하고 있는 색채의 어두운 톤과 여인들의 다양하고 복잡한 몸의 움직임은 이 장면을 더욱 극적으로 강조한다. 네덜란드 미술로부터 많은 영향을 받은 아바테의 풍경화, 특히 후기 작품은 아주 사실적인 묘사를 보여준다. 원경에 조그마하게 그려진 건물들을 자세히 보면 작은 디테일까지 그려져 있다. 아바테가 선택한 이 납치 장면의 모티브, 복잡한 몸의 형태로 여자를 어깨 위로 올리는 자세는 한 세기 후의 조반니 다 볼로냐$^{Giovanni\ da\ Bologna}$ $^{(1529-1608)}$의 조각품 〈사비나 여인의 납치〉 상과 잔 로렌초 베르니니$^{Gian\ Lorenzo\ Bernini}$ $^{(1598-1680)}$의 〈페르세포네의 납치〉 상에서도 볼 수 있다.

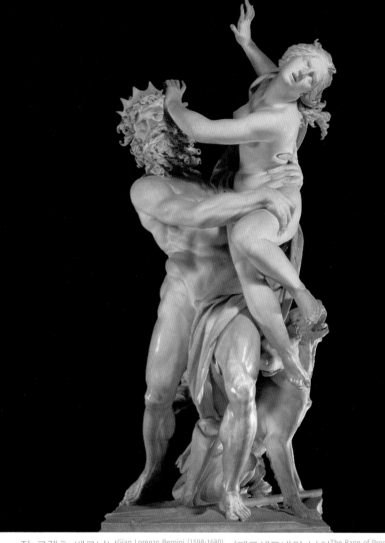

잔 로렌초 베르니니^{Gian Lorenzo Bernini (1598-1680)}, 〈페르세포네의 납치^{The Rape of Proserpine}〉,
1621-22, 대리석, 높이 255cm, 보르게제 미술관, 로마. Photocredit ⓒ Int3gr4te*

15세기의 도나텔로와 16세기의 미켈란젤로의 뒤를 이어 17세기 이탈리아
조각의 맥을 이은 잔 로렌초 베르니니^{Gian Lorenzo Bernini (1598-1680)}는 일찍이 아버지
피에트로 베르니니의 밑에서 그림과 조각의 기초를 다졌다. 그의 나이 겨우 8
살 때였다. 그의 천재성은 이미 13살 때 완성한 〈아기 제우스에게 젖을 먹여

* https://commons.wikimedia.org/wiki/File:RapeOfProserpina.jpg

키운 아말테아 염소>에서 증명되었다. 자식이 태어나면 바로 삼켜버리는 크로노스로부터 갓 태어난 제우스를 구해낸 어머니 레아는 크로노스의 눈을 속여 어린 아기를 이다 산 동굴에 숨겼다. 이곳에서 제우스는 아말테아라는 이름을 가진 염소의 젖을 먹고 성장한다는 신화 내용을 담은 작품이다.

1618-1625년까지 보르게제 빌라를 위한 네 작품을 완성했고 이때부터 그는 '제 2의 미켈란젤로'라 불리며 명성을 얻기 시작했다. 특히 죠반니는 고대의 시와 작품들을 깊이 분석연구하였고 이는 그의 많은 작품에 그대로 반영되었다. 1623년 교황 우르반 8세의 명으로 로마의 베드로 성당과 베드로 광장의 장식을 담당했으며 70세의 나이로 베드로 성당의 건축책임자가 되었다. 생전의 명성과는 다르게 그가 죽고 난 뒤 바로 '예술을 망친 자'라는 악평을 받기도 했으나 19세기에 들어 그의 업적은 재평가되었다.

같은 주제, 다른 해석

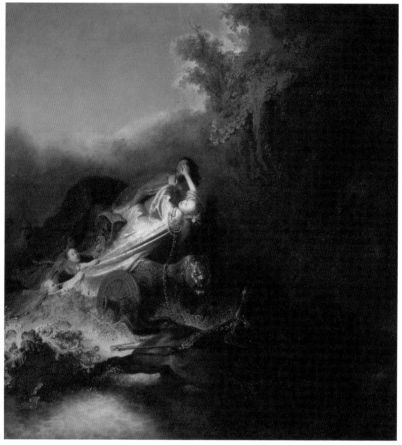

렘브란트^{Rembrandt (1606-1669)}, 〈페르세포네의 납치^{The Rape of Proserpine}〉, 1631, 캔버스에 유화, 79.7 x 84.4cm, 베를린 미술관, 베를린

　위의 그림은 렘브란트^{Rembrandt (1606-1669)}가 그의 나이 25살에 그린 것으로 동일한 주제를 다룬 작품이다. 아바테와는 달리 페르세포네가 납치되는 그 사건 자체가 이 그림의 중심테마가 되었다. 렘브란트는 그림의 구도를 사선 방향으로

선택했다. 페르세포네를 안고서 마차를 급히 몰고 있는 하데스의 움직임은 그림의 왼쪽 아래에서 오른쪽으로 상승하는 사선을 만들고 있다. 이 선을 경계로 푸른 하늘의 지상 세계와 검은 말들이 이끄는 지하세계가 대비를 이룬다. 지금 검은 말들이 지하세계의 입구에 막 들어섰다. 발버둥치는 페르세포네의 황금빛 옷자락을 맹렬히 움켜쥐고 있는 일행들의 표정이 간절하다. 하지만 그녀의 운명을 예고라도 하듯이 저 멀리서 먹구름이 푸른 하늘을 서서히 덮고 있다.

이 그림에서도 티치아노의 경우처럼 젊은 화가의 성실한 그림 양식이 고스란히 드러난다. 모든 요소들을 꼼꼼하게, '열심히' 묘사했다. 황금빛 마차 장식의 꼼꼼하고 세밀한 부분은 실제의 차갑고 단단한 철제의 질감을 느낄 수 있을 정도다. 마치 사진을 찍은 듯 정밀하다. 페르세포네의 옷감 또한 그 비단의 질감이 느껴진다. 강한 빛을 받아 번쩍이는 중심인물들이 입체적으로 화면 밖으로 돌출되어 보이는 반면 어둠에 싸인 부분은 가볍게 윤곽만을 주어 그림 속으로 사라진다. 렘브란트 작품의 큰 특징인 '명암'의 대조가 이미 만들어지고 있는 과정임을 이 그림을 통해 알 수 있다.

다음 그림은 렘브란트와 함께 바로크 미술의 쌍두마차라 할 수 있는 루벤스 Rubens (1577-1640)의 작품으로 비슷한 시기에 그려진 동일한 주제를 다룬 것이다. 렘브란트의 작품이 그의 초기작품인 것에 비해 루벤스의 이 작품은 그가 죽기 4년 전인 59살에 그린 후기 작품이다. 루벤스 역시 그림의 구도를 사선으로 선택했다. 등장인물들이 일렬로 그림의 왼쪽에서 시작해 오른쪽으로 우리의 시선을 이끈다. 투구를 쓰고 완전 무장을 한 아테나 여신이 적극적으로 하데스를 만류하고 있다. 하지만 에로스의 화살을 맞은 하데스를 저지할 수는 없었다. 아테나 여신 뒤 상체를 드러내고 있는 아프로디테가 아테나를 잡고 있고 아르테미스가 그 뒤를 따른다.

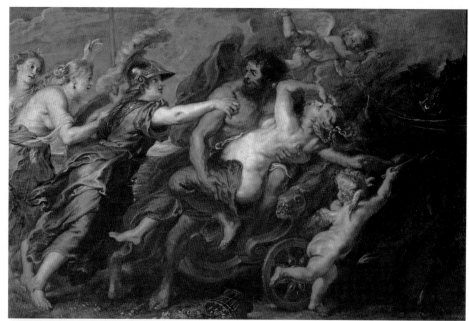

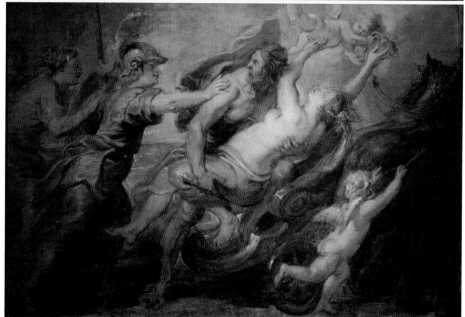

페테르 파울 루벤스^{Peter Paul Rubens (1577-1640)}, 〈페르세포네의 납치〉^{The Rape of Proserpine}, 1636-
1637, 캔버스에 유화, 프라도 박물관, 마드리드 (위)

〈페르세포네의 납치〉 유화 스케치 (아래)

루벤스는 그림에 담을 내용으로 그리스 버전이 아닌 로마 시인 오비드의 버전을 선택했다. 오비드에 의하면, 사랑의 여신인 아프로디테에겐 아직도 처녀성을 가지고 있는 아름다운 페르세포네가 눈의 가시였다. 그러던 차 지상세계로 나온 하데스를 보게 되었고, 사랑의 힘을 과시하고 싶었던 그녀는 아들 에로스를 시켜 하데스에게 '사랑의 화살'을 쏘게 명했다. 이 화살을 맞은 하데스는 사랑에 빠졌고 급기야 그녀를 납치하게 된다. 이때 이 페르세포네를 도우려는 여신들이 있었으니, 바로 아테나와 아르테미스이다. 이 두 여신은 처녀성의 수호신으로 그녀를 지켜야만 했다.

렘브란트와 마찬가지로 라틴어를 배웠던 루벤스는 분명 오비드의 〈메타모르포제〉를 알고 있었고 그 내용을 충실히 그림으로 표현했다. 8년간의 이탈리아 유학 생활을 마치고 고향으로 돌아온 루벤스는 곧 큰 명성을 얻는다. 이탈리아에서 갈고 닦은 전성기 르네상스의 테크닉과 그림 양식은 큰 반향을 일으

아테나

아프로디테

아르테미스

에로스

켰다. 그 결과 그림 제작 주문이 쏟아졌고 유명세가 더해질수록 혼자서는 그 많은 주문을 다 소화할 수 없게 되었다. 결국 자신의 공방에 많은 제자와 조력자들이 모여들었고 그림의 일부는 그들이 그리게 된 것이다.

앞의 두 그림은 루벤스의 공방에서 어떤 식으로 그림이 그려졌는지 비교해 볼 수 있는 좋은 예이다. 그림의 주문이 들어오면 먼저 루벤스가 유화로 스케치를 한다. 테마에 맞는 구도와 색채를 마이스터가 직접 유화 스케치를 하면, 공방의 조력자들이 그 스케치를 보고 그대로 캔버스에 옮긴다. 이렇게 조력자들이 그림을 완성하면, 마이스터가 그 그림 위에 직접 수정과 추가를 해서 마무리를 하는 것이다. 이런 '화룡점정'의 마무리 과정을 통해 그 그림은 루벤스의 이름으로 주문자에게 전해졌다.

이런 이유로 현재까지 루벤스의 이름으로 알려진 많은 명작들, 특히 후기 작품들을 순수 그의 작품이라 말할 수 있을지 의문이다. 오히려 '유화 스케치'가 100% 그의 손으로 직접 그린 '순수' 그의 작품이다.

포세이돈과 암피트리테

|

신을 사로잡은 요정

포세이돈/넵튠^{Poseidon/Neptune}은 크로노스^{Cronus}와 레아^{Rhea}의 아들로 제우스, 하데스와는 형제지간이다. 아버지 크로노스와 싸워 이긴 제우스가 하늘과 세상의 권력을 가졌을 때 그는 바다의 통치를 위임받았다. 이 바다의 신이 화가 났을 때는 삼지창을 가지고 바다의 바닥을 마구 흔들어 벌을 주기도 하고 깊은 바다 속에서부터 바다괴물을 내보내기도 한다. 그 한 예로, 트로이 전쟁 당시 포세이돈은 천기를 누설한 죄로 바다뱀을 보내어 트로이의 신관 라오콘과 그의 두 아들을 죽이기도 했다.

그는 주로 바다 깊숙한 곳에 위치한 수정으로 만들어진 궁정에서 지내

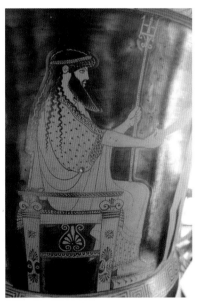

syriskos 화가, 〈왕좌에 앉아있는 포세이돈〉, 붉은 인물상 그리스 도자기, ca. 기원전 490-470

Photocredit ⓒ Marie-Lan Nguyen[*]

[*] https://de.m.wikipedia.org/wiki/Datei:Poseidon_enthroned_De_Ridder_418_CdM_Paris.jpg

는데 가끔은 아내 암피트리테와 함께 말이 이끄는 마차를 타고 파도 위를 여행을 하기도 한다. 이때 많은 바다의 신들과 트리톤이 동행을 하는데 트리톤은 포세이돈의 아들로 인간의 상체와 물고기의 하체를 가졌다. 서양회화에서는 포세이돈과 암피트리테의 순회장면을 그림의 주제로 자주 사용했다. 포세이돈의 아트리부트는 삼지창, 말, 그리고 돌고래이다.

암피트리테Amphitrite는 네로이스, 바다의 요정이었다. 그녀가 우아하게 춤을 추는 모습을 우연히 본 포세이돈은 그녀에게 첫눈에 반했다. 이 바다의 신이 암피트리테를 아내로 삼으려 하자 겁먹은 그녀는 거인족 아트라스에게로 가

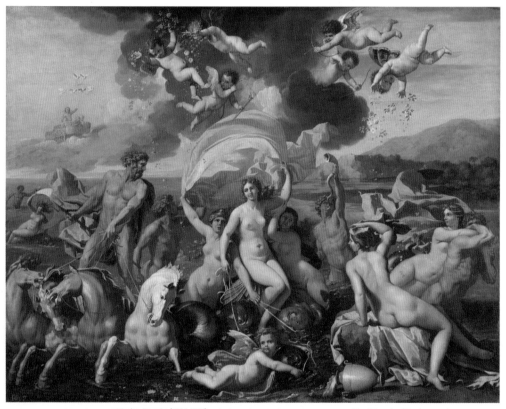

니콜라 푸생Nicolas Poussin (1594-1665), 〈넵튠과 암피트리테의 승리The Triumph of Neptune and Amphitrite〉, 1634, 캔버스에 유화, 114.5 x 146.6cm, 필라델피아 미술박물관, 필라델피아

숨어버린다. 꼭꼭 숨어버린 그녀를 찾을 길이 없자 포세이돈은 바닷속의 모든 생물들에게 그녀를 찾을 것을 명했다. 얼마 후 한 마리의 돌고래가 그녀를 찾아냈고 또한 바다의 제왕과 결혼하도록 설득시켰다. 결국 마음을 돌린 암피트리테는 그 돌고래를 타고서 포세이돈에게로 와 그의 아내가 되었는데, 이에 대한 고마움의 표시로 포세이돈은 그 돌고래를 별자리로 만들어 하늘에 올려주었다고 한다.

그림의 전경을 나체의 인물들이 꽉 채우고 있다. 물 위를 힘차게 달리고 있는 네 마리의 말 뒤에 푸른 망토를 걸친 남자가 왼손으로 말의 고삐를 잡고서 그의 옆에 있는 여인들을 향하여 어깨너머로 얼굴을 돌리고 있다. 그의 뒤에는 역시 나체의 남자가 옆모습으로 서 있고, 이들 바로 옆에는 세 명의 여자가 돌고래가 이끄는 조개로 된 마차 위에 앉아 있다. 중앙의 여자는 정면을 향하여 몸을 돌리고 있는데 왼팔을 우아하게 올려서 자신의 머리 위에 펄럭이고 있는 붉은 천을 잡고 있다. 양옆으로 마치 그녀를 시중들 듯이 두 명의 여자가 몸을 기울이고 있다.

이들 앞으로는 노란 망토를 걸친 에로스가 바다 위에 배를 깔고서 날 듯 누워있는데 그도 역시 돌고래의 고삐를 잡고 있다. 에로스의 앞에는 우리 쪽으로 등을 돌리고서 오른팔을 자신의 머리위로 올려놓은 여인이 푸르고 노란 천이 깔려있는 암석에 왼팔을 짚고서 앉아있다. 그녀의 앞쪽으로 두 남녀가 보이는데 남자가 여자를 등에 업고서 달려가고 있는 중이다. 등에 업힌 여인의 얼굴은 뒤쪽에서 일어나는 일에 관심을 보이듯 뒤로 향하고 있다. 그녀의 시선을 따라서 또 다른 남자가 구불구불한 뿔을 하늘로 향해 불고 있다. 이들이 자리한 바다 뒤쪽으로 멀리 수평선이 펼쳐져 있다. 저 멀리 구름 속에 새들이 이끄는 구름 마차를 타고 있는 인물이 보인다. 이 마차가 있는 구름은 그림의 전경으로 진행하고 있다. 검은 구름 속에는 아기 에로스들이 활, 꽃, 불꽃을 가지고 아래에 있는 인물들로 향하여 뿌리거나 쏘고있다.

이 그림이 무엇을 그린 것인지 이젠 어느 정도 쉽게 파악할 수 있을 것이다. 그림의 왼쪽에 푸른 천을 두르고 있는 자가 오른손에 삼지창을 들고 있다. 의문의 여지없이 그가 바로 네 마리의 말이 이끄는 마차, 크바드리가Quadriga를 타고서 바다를 여행하는 포세이돈이다. 그의 왼쪽으로 암피트리테가 붉은 천을 마치 낙하산처럼 펼쳐들고서 남편 쪽을 향하고 있다. 그들의 주위에는 바다의 요정들과 트리톤, 하늘에는 어린 에로스들이 이들을 축복하고 있다. 그런 이유로 이 그림은 포세이돈과 암피트리테의 결혼식으로 해석하는 학자들도 있다.

삼지창

포세이돈을 조준하는 에로스

남녀를 쏜 에로스

오른쪽 하늘 위에 떠 있는 에로스들을 한 번 살펴보자. 이 두 에로스가 쏘는 화살의 방향을 주의 깊게 살펴보면, 한 명은 바로 포세이돈을 향해서, 다른 한 명은 그림 오른쪽 밑의 한 쌍의 남녀를 향해서 정확히 조준하고 있다. 그리고 이 화살은 벌써 시위를 떠나고 없다. 바다의 요정을 등에 업고 빠른 속도로 달려가는 트리톤을 보고서 짐작할 수 있듯이 이미 이 화살은 그의 심장을 맞힌 것이다. 이것은 하나의 암시이기도 하다. 화살이 포세이돈을 맞히고 난 뒤에 일어날 이야기를 푸생은 여기서 은근히 보여주고 있는 것이다. 이미 잘 알고 있듯이, 에로스는 자신의 화살로 남녀를 사랑에 빠지게도 하고, 두려움으로 도망가게 하기도 한다. 서양화에서 등장하는 에로스는 여러 가지를 상징하지만, 남녀가 등장하는 그림에서는 대부분 사랑의 상징으로 이해된다.

이 그림에서 푸생은 이야기의 전체를 하나의 복합체로 표현했다. 포세이돈

을 향한 에로스의 화살은 아직 활에 조준되어 있는 상태인 반면에 포세이돈
은 벌써 사랑에 빠졌고 암피트리테는 이미 돌고래가 이끈 마차를 타고 있다.

프랑스 고전주의의 선구자

프랑스 출신 니콜라 푸생Nicolas Poussin (1594-1665)은 이탈리아 로마에서 사망했다. 1612년 파리에서 그림공부를 시작했고 1624년에는 당시 많은 화가들이 그러하듯 로마로 유학을 갔다. 1640-1642년, 짧은 기간의 파리여행을 제외하고는 그의 생애 마지막까지 로마에서 활동을 했다. 미술사에 남긴 푸생의 업적으로는 프랑스 고전주의의 기초를 이룩했다는 것이다. 그의 초기 그림 스타일은 티치아노의 영향을 많이 받았으며 점점 자신만의 독특한 스타일을 만들어 나갔다. 이것은 또한 앞으로 200년 후에 발생될 프랑스 아카데미 미술의 기초가 되었다. 그가 다룬 그림의 주제는 주로 고대 그리스-로마 미술, 이탈리아 르네상스를 바탕으로 하는 종교, 신화 내용을 담은 역사화, 초상화 그리고 풍경화들이다.

푸생이 이탈리아에 온 지 10년 후에 그린 앞의 그림에서 볼 수 있듯이 티치아노를 비롯한 베네치아 화파의 영향은 매우 컸다. 하늘에서 꽃과 화살을 쏘고 있는 에로스의 무리는 우리가 앞으로 보게 될 티치아노와 베로네제의 그림 〈에우로페〉 속의 그들과 거의 흡사하다. 또한 그림 전경에 등을 돌리고 있는 여자가 깔고 앉은 천의 색과 그 뒤에서 있는 여인이 들고 있는 붉은 천을 보면 이 화파의 영향을 더욱 확실히 알 수 있다. 사물의 명암을 표현하는 데 있어서 검은색 등의 어두운 색을 칠한 것이 아니라 차가운 느낌을 가진 파란색과 그와 반대의 따뜻한 느낌의 붉은색으로 명암의 대비를 주어 사물의 입체감을 살렸다. 그림 전체의 색감도 두 〈에우로페〉와 매우 비슷하다.

로마에서 그를 더욱 바쁘게 만들었던 것은 고대 로마 미술에 관한 연구였다. 20여 년 전 루벤스가 로마에서 했던 것과 마찬가지로 그도 또한 고대 로마 미술과 대가들의 작품을 모사하면서 분석했다. 그렇게 함에 있어서도 단순히 테

크닉만을 답습한 것이 아니라 고대의 정신도 함께 살리는 데 전념했다. 특히 그의 후원자 포조 Pozzo 가 희귀하고 귀한 고대 로마예술품을 많이 소유하고 있어서 푸생은 이 작품들을 쉽게 접할 수 있었고 이것들을 많은 스케치로 남겼다. 특히 고대의 의상과 머리 모양 그리고 인물들의 자세에 관하여 많은 관심을 가졌음을 알 수 있다.

그의 관심 분야는 대가들의 작품이나 고대의 조각상에만 미친 것이 아니라 건축물, 음악, 무기 그리고 문학과 철학에 이르기까지 광범위했다. 그는 고전문학에서 그림의 소재를 많이 선택했는데, 이렇게 선택한 테마를 그림으로 옮기기 전에 우선 먼저 왁스로 아주 작은 모델을 만들어 이들을 마치 연극무대처럼 꾸며진 작은 상자 속에 배치했다. 그곳에 조명처럼 빛을 비추어 구도와 명암 그리고 원근법을 연구하고 나서 그림으로 옮겼다. 그런 이유로 그의 그림들은 마치 무대 위에서 펼쳐지는 연극과도 같은 느낌을 준다.

이와 같은 효과는 화려하고 풍부한 색채와 배경으로 그려진 전원풍경으로 인해 한층 더해진다. 또한 그의 그림 속에는 여러 의미가 복합적으로 묘사되어 있기도 하다. 이러한 경향은 특히 그의 후기 작품에서 잘 나타나고 이후 프랑스의 아카데미 미술의 기초가 되었다. 푸생이 그린 인물들의 피부색은 주로 붉은 빛을 띤 갈색인데, 이는 고대 테라코타 작품들에서 영향을 받은 것이다.

다음은 푸생의 작품과 거의 동일한 시점에 그려진 루벤스의 그림이다. 역시나 그림의 왼쪽 아래에서부터 읽어보자. 나체의 여인이 우릴 쳐다보며 그림 속으로 안내한다. 그 옆에 두 명의 여인이 마차를 부여잡고 있고 그 마차 위에는 삼지창을 들고 있는 포세이돈이 멀리 바다 위 높은 곳을 향해 왼팔을 뻗어 올렸다. 팔을 따라 가다보면 날개달린 팔을 가진, 형체를 정확하게 알 수 없는 남자가 구름 위에 떠 있다. 그 남자 뒤에서 두 명의 어린아이가 입으로 바람을 일으키고 있고 한 아이의 손에는 번개의 묶음이 쥐어져 있다. 붉은색과 짙은 푸른색으로 강조된 포세이돈은 푸생과는 다르게 더 이상 근육질의 젊은 신이 아

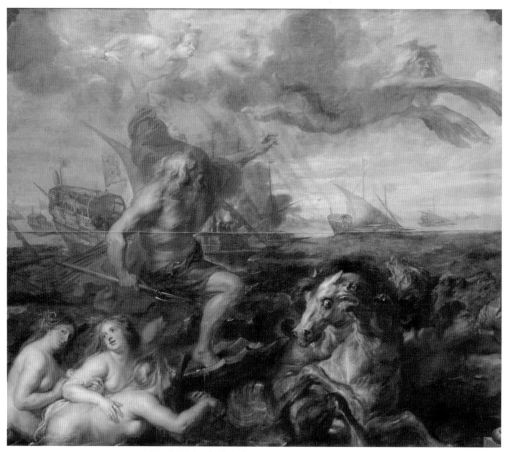

페테르 파울 루벤스 Peter Paul Rubens (1577-1640), 〈Quos ego! 넵튠, 파도를 잠재우다 Neptune, calming the Waves〉, 1635, 캔버스에 유화, 326 x 384cm, 알테 마이스터, 드레스덴

번개 묶음

안내자

니라 노인의 모습을 하고 있다. 바다의 신이 타고 있는 마차를 끄는 말들은 격렬하게 달리고 있다. 포세이돈의 동행자인 트리톤이 소라나팔을 불고 있고 멀리 바다에는 17세기의 범선이 거친 파도와 맞서고 있다.

이 그림은 〈Quos ego! Neptun die Wogen beschwichtigend〉라는 제목으로 독일 드레스덴의 회화갤러리Gemäldegalerie Alte Meister에 있다. 우리말로 해석하자면 〈너희들을 내가! 넵튠, 파도를 잠재우다〉 정도가 된다. 앞의 라틴어 Quos ego!는 로마시인 베르길리우스Vergilius의 작품 〈아이네이아스 I, 135〉에서 빌려온 것으로 바다의 신 포세이돈이 파도를 잠재우며 바람에게 경고하는 말이다.

트로이가 멸망한 후 이탈리아로 출발한 아이네이아스 일행들은 드디어 시칠리아에 도착했다. 하지만 트로이인을 미워했던 헤라는 바람을 지키는 에올루스에게 님프 중의 한 명을 그의 아내로 주겠다고 약속하고 아이네이아스 일행을 방해하라 명했다. 에올루스는 가지고 있던 쳅터로 산허리를 쳐 일순간에 거대한 바람을 일으켰고 아이네이아스 일행이 탄 배들은 위험에 빠지게 되었다. 이때 자신의 영역을 침범한 헤라에 분노한 포세이돈이 나타났다. 그리곤 바람들을 불러 모아 당장 멈출 것을 명한다.

이 그림은 원래 안트베르펜에 있는 개선문을 위해 그려진 것들 중의 하나로, 당시 남부 네덜란드의 총독이 된 스페인 왕자 페르디난트의 임명식을 위한 것이었다. 이 행사가 끝나고 몇 주 지나지 않아 안트베르펜 시가 개선문을 장식했던 그림들을 팔거나 선물했고, 현재 여러 박물관에 흩어져 있다. 잘생기고 교양 있고 언어에도 뛰어났던 루벤스는 자신의 특기를 살려 외교관으로서도 활발한 활동을 했다 한다. 왜 이와 같은 주제로 그림을 그렸는지 충분히 이해할 수 있을 것이다. 포세이돈이 거센 파도를 잠재워 이탈리아로 향하는 아이네이아스를 지켰듯이 새로운 총독의 앞날을 축복하는 메시지로 이보다 더 적절한 것은 없지 싶다. 베르길의 작품을 통해 축복받은 아이네이아스처럼 루벤스 자신의 작품으로 새로운 총독을 축복하고 싶었을 것이다.

야콥 요르단스^{Jacob Jordaens (1593-1678)} 또한 〈넵튠과 암피트리테^{Neptune and Amphitrite in} ^{the storm}〉를 주제로 유화작품을 남겼다. 루벤스의 작품을 잘 아는 사람이라면 좀 의아하게 여길 수도 있을 것이다. 그의 작품이라고 해도 믿을 수 있을 정도로 유사점이 많다. 앞에서도 잠시 알아봤듯이, 루벤스의 공방에는 많은 제자들이 있었는데 요르단스 또한 그들 중 한 명이었다. 마이스터의 영향이 고스란히 느껴지는 작품이다.

다음의 두 그림은 복원 전, 후의 모습이다. 2015년 1년 동안의 복원작업이 끝나고 대중들에게 모습을 드러낸 〈넵튠과 암피트리테〉는 복원 이전과는 너무나 다른 색채를 보였다. 이전 시스티나 예배당의 천장화 〈천지창조〉만큼은

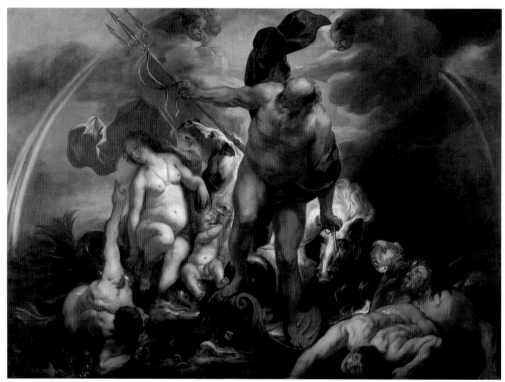

야콥 요르단스^{Jacob Jordaens (1593-1678)}, 〈넵튠과 암피트리테^{Neptune and Amphitrite in the storm}〉, 복원 전, 1644, 목판에 유화, 루벤스 하우스, 안트베르펜

아니었지만, 대중들에게 충격을 주기에는 충분했다. 1644년 작품이 만들어진 이래로 세월의 때가 쌓이고 더러워졌던 그림의 표면을 말끔히 제거하고 나니 아래의 사진처럼 완전히 다른 분위기의 그림이 탄생한 것이다. 이 복원 과정에서 알게 된 새로운 사실이 몇 가지 있다. 첫째로, 이 그림은 캔버스 위에 그려진 것이 아니라 나무를 이어 붙여 그 위에 그린 것이다. 아마도 처음부터 이렇게 구성한 것이 아니라 그리다가 추가적으로 덧붙인 것으로 판단한다.

이렇게 생각하게 된 근거는 그림의 구도를 보면 알 수 있다. 복원된 그림 속 오른쪽 소라나팔을 불고 있는 트리톤의 원래 위치가 바뀌었다. 자세히 보면 하얀 말 옆, 지금의 트리톤이 있는 곳 바로 뒤에 희미하게 이전의 모습이 보인

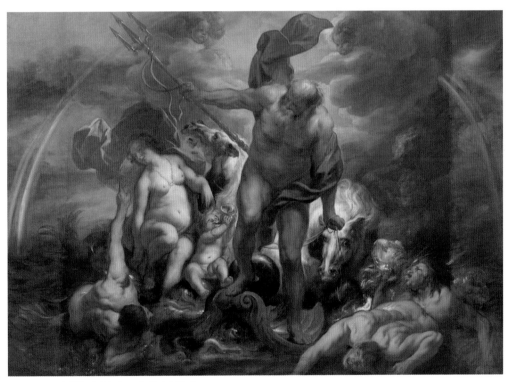

〈넵튠과 암피트리테〉 복원 후

다. 그리고 그 옆과 맞은편 왼쪽에도 나무를 이어붙인 흔적인 긴 직선이 보인다. 원래의 크기를 생각하며 그림의 구도를 유추해보면, 화면에 여백없이 인물로 꽉 들어찼을 것이다. 하지만 이렇게 화면을 더 넓혀서 좀 더 여유 있는 공간과 트리톤, 넵튠 그리고 그의 뻗은 팔로 쥐고 있는 삼지창의 끝을 잇는 대각선의 구도가 완성되었다. 이 구도는 복원 이전의 그림과 비교해 보면 더 확실하게 알 수 있을 것이다.

요르단스는 그리는 과정에서 변경된 구도를 지우기 위해 이 특정부분을 검게 덧칠했다. 그 때문에 복원 그림에서 느낄 수 있는 따뜻하고 부드러운 색채와 색감은 차갑고 어두운, 뭔가 불행한 일이 닥칠 것만 같은 분위기로 뒤바뀌었다.

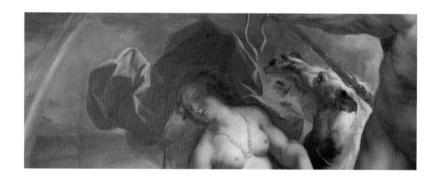

또 바뀐 한 가지는, 암피트리테가 두르고 있는 붉은 천이다. 복원된 그림 속을 자세히 보면, 그녀의 오른쪽 어깨 뒤까지 희미하게 붉은 천이 둘러져있다. 하지만 이 부분도 하늘색으로 덧칠했다. 이 작은 사진으로는 그 차이점을 거의 확인할 수는 없겠으나, 요르단스는 특히 이 그림에 적은 색을 사용했고 빠른 붓놀림으로 채색했다고 한다.

아테나와 아레스

지혜와 파멸

아테나/미네르바^{Athena/Minerva}는 평화의 여신이며 전투를 성공적으로 이끌게 도와주는 승리의 여신이다. 반면 아레스/마르스^{Ares/Mars}는 모든 것을 파괴하는 전쟁의 신이다. 아테나는 지혜와 현명함의 여신이며, 용기와 아름다움의 여신이기도 하다. 또한 쟁기, 베틀, 피리를 발명했다. 그녀의 아트리부트는 창과 에기스이며, 에기스는 염소 가죽으로 된 상체를 두르는 갑옷과 같은 것으로 가장자리는 뱀으로 장식되어 있고 가슴 앞부분에는 메두사의 머리가 달려있다.

그녀의 신성한 동·식물은 부엉이와 올리브나무이며 전쟁, 운동, 음악의 경쟁에서 승리를 가져다준다는 이유로 승리의 여신 니케(빅토리아)와 함께 자주 묘사되었다. 또한 난폭함과 관능적 쾌락을 제어하는 미덕의 전형으로 묘사되기도 했다. 서양회화에서의 아테나 여신에 관한 독자적인 묘사는 극히 드물며, 헤르메스와 마찬가지로 다른 이야기들과 혼용되어 주로 다루어졌다.

기원전 6세기경에 만들어진 검은 인물상 그리스 도자기 그림은 아테나의 탄생을 묘사한 것이다. 오른손에 번개 묶음을 쥐고 의자에 앉아있는 제우스의 머리 위에 완전무장을 한 아테네가 그려져 있다. 지금 막 제우스의 머리에서 나오고 있는 중이다.

자신을 보다 더 영광스럽게 해줄 딸 아테나를 제우스는 각별히 사랑했다. 이

〈아테나의 탄생〉 검은 인물상 도자기, 기원전 550-525, 루브르 박물관, 파리

'딸바보' 아버지에 대한 에피소드가 하나 있다. 아테나와 팔라스는 원래 어린 시절부터 자매처럼 자란 죽마고우였다. 하루는 둘이 훈련을 하던 중 창술이 뛰어났던 팔라스에게 아테나가 몰리는 상황이었다. 딸의 안위가 걱정이 되었던 제우스는 팔라스 앞에 자신의 모습을 보였고, 그 빛에 잠시 주춤거리던 그녀를 아테나가 찔러 죽이게 되었다. 그녀의 슬픔은 실로 엄청났다. 이후 아테나는 자신의 이름 앞에 친구의 이름을 더해 '팔라스 아테나'라 불렸고, 영원히 순결을 지킬 것을 맹세했다.

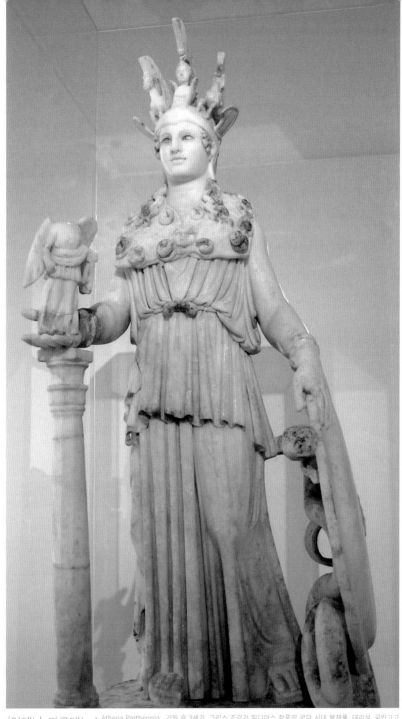

〈아테나 파르테노스^{Athena Parthenos}〉, 기원 후 3세기, 그리스 조각가 피디아스 작품의 로마 시대 복제품, 대리석, 국립고고학 박물관, 아테네

앞의 조각상은 기원전 447-432년에 만들어진 그리스의 조각가 피디아스의 작품을 로마 시대 때 복제한 대리석 작품이다. 아크로폴리스의 파르테논 신전을 위해 제작된 이 조각상은 높이가 무려 11미터나 되었다 한다. 전체는 나무로 만들어졌고 그 위를 금으로 도금했다. 피부는 상아로 만들었으며 방패와 갑옷 등을 화려하게 칠하고 눈은 보석으로 만들었다 전해진다. 전쟁터에서 언제나 승리함을 상징하는 니케를 손바닥 위에 올려놓고 있다. '동정녀 아테나', 아테나 파르테노스라는 별칭으로 불리기도 하는 여신을 나타내는 여러 가지 유형이 있는데 그중 '선두에서 싸우는 아테나 Athena Promachos'라는 모티브로 완전 무장을 한 모습이다.

아테나 여신과 파르테논 신전

그리스의 수도 아테네의 아크로폴리스에 있는 파르테논 신전은 팔라스 아테나를 위한 신전으로 그리스 고전양식의 대표건물이다. 파르테논 신전의 외부 프리즈*는 지금은 많은 부분이 분실되고 일부분만이 남아있는데, 해마다 있었던 아테나 여신의 축제가 묘사되어 있었다고 한다. 동쪽의 박공**에는 아테나 여신의 탄생 내용이 조각되어 있으며, 서쪽의 박공에는 도시 아테네를 놓고 일어난 아테나와 포세이돈 사이의 경쟁이 묘사되어 있다. 이 경쟁에서 아테나는 올리브나무를, 포세이돈은 소금을 얻을 수 있는 바닷물을 그리스인들에게 제안했다. 결국 그리스인들은 여신의 제안을 받아들였고 그녀를 도시의 수호신으로 삼았다. 이 대가로 아테나는 약속대로 올리브나무를 그리스인들에게 선사했다 한다. 페르시아와의 전쟁에서 여신의 도움으로 승리했다고 여긴 아테네 시민들은 이에 대한 고마움의 표시로 그녀를 위한 파르테논 신전을 건설했다.

현존하는 가장 유명한 고대 그리스 건축물 중의 하나인 파르테논 신전은 시대가 변하면서 다른 용도로 사용되었다. 6세기경에는 성모마리아를 위한 교회로 사용되었고 오스만족이 지배를 했을 당시엔 이슬람의 성전으로 사용되었다. 그러다가 베네치아와의 전쟁 때 폭탄 등 무기를 보관하는 장소로 사용하던 중 1687년 총탄이 이곳에 떨어지면서 폭발했고 파괴되어 현재까지 이른다. 하지만 그리스 정부의 복원 사업으로 이전의 모습에 가까워지고 있고 이 사업은 아직도 진행 중이다. 건축물을 장식하고 있던 많은 작품들은 1801년 엘긴 경에 의해 영국으로 반출되었고 현재 영국 박물관에 보관 중이다.

오스트리아의 화가 클림트 또한 팔라스 아테나를 다루었다. 그는 전신상 대

* 신전의 지붕 밑에 위치한 띠 모양을 한 벽장식의 일종.

** 지붕과 건물의 몸체가 만나서 건물 앞과 뒤에 만들어지는 삼각형의 넓은 벽면.

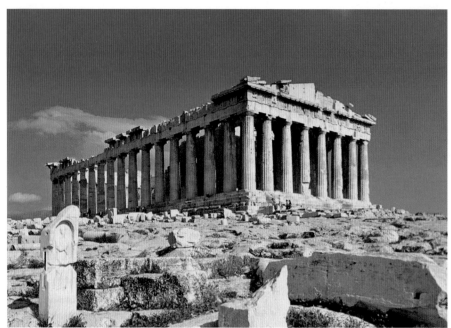

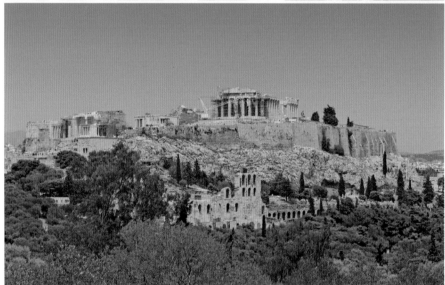

파르테논 신전. Photocredit ⓒ Steve Swayne* (위)

아크로폴리스. Photocredit ⓒ A.Savin**(아래)

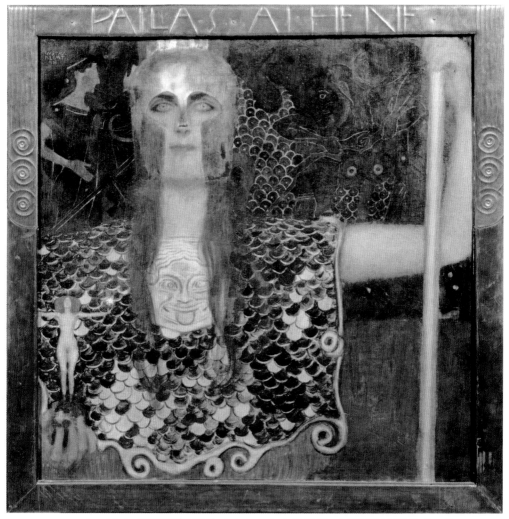

구스타프 클림트 Gustav Klimt (1862-1918), 〈팔라스 아테나 Pallas Athena〉, 1898, 캔버스에 유화, 75 x 75cm, 미술사박물관, 빈

신에 에기스까지 보여주는 상반신만을 주제로 선택했다. 창을 쥐고 왼팔을 지탱하는 자세가 강렬하게 다가온다. 마치 무언가 선언이라도 하는 듯하다. 이 느낌은 그녀의 굳은 표정으로 더 강조된다.

오른손에 쥐고 있는 작은 구슬 위에 나체의 여인이 있다. 피디아스의 아테나

에서 볼 수 있듯이 고대로부터 전통적으로 승리의 상징인 니케가 손 위에 올려진 채 묘사되고는 했다. 하지만, 클림트는 신화 속의 여신 니케가 아니라 진짜 살과 피가 흐르는 붉은 머리의 나체 여인을 선택했다. 그의 다른 작품 〈벌거벗은 진실들^{Nuda Veritas}〉 (독어: die nackte Wahrheit)에서 그 모티브를 따왔는데 '진실'을 뜻하는 라틴어 '베리타스^{Veritas}', 독일어 '봐아하이트^{Wahrheit}'는 모두 여성형 명사다. 그는 이렇게 오른손을 내밀며 문자 그대로 '벌거벗은 진실'을 말하고 싶었던 것은 아닐까. 그 벌거벗은 진실은 무엇일까.

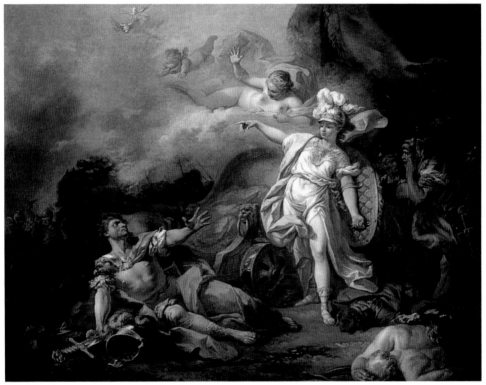

자크 루이스 다비드^{Jacques-Louis David (1748-1825)}. 〈마르스와 미네르바의 전쟁^{The combat of Mars and Minerva}〉, 1771, 캔버스에 유화, 114 x 140cm, 루브르 박물관, 파리

이 그림은 아테나 여신을 주요 인물로 한 아주 드문 예 중의 하나이다. 내용은 이러하다. 전쟁의 신 아레스가 떠난 싸움터에서 그리스 연합군들의 장수들은 각자의 상대 트로이군들을 크게 물리쳤다. 그리스 연합군 장수 중 한 명인 아르고스의 왕 디오메데스는 용감히 싸우다가 판다로스가 쏜 화살에 부상을 당하지만, 아테나 여신의 도움으로 적장 판다로스를 죽이고 거기다 미의 여신 아프로디테의 아들 아이네이아스까지 부상입힌다. 아테나 여신은 디오메데스에게 불굴의 용기를 주고 신과 인간을 구분할 수 있도록 맑은 눈도 주었다. 한편 부상을 당한 아이네이아스는 다행히 어머니에 의해서 구출되었으나, 아들을 위해 싸움터에 뛰어든 여신은 디오메데스에게 부상을 입기도 했다. 디오메데스는 트로이를 돕는 아레스와의 싸움에서 다시 아테나의 도움으로 전쟁의 신인 그를 부상입혔다. 트로이 전쟁에서 아레스는 트로이를, 아테나는 그리스를 도왔다.

그림의 왼쪽 아래의 모퉁이에 갑옷과 투구, 칼로 완전 무장한 붉은 외투를 걸친 남자가 자신의 오른팔로 땅을 짚고서 비스듬히 앉아있다. 그는 방어하듯 왼팔을 뻗었고 얼굴은 왼쪽으로 향하고 있다. 맞은편에는 왼팔에 방패를 쥐고 투구를 쓰고 있는 여전사가 오른팔을 뻗은 상태로 서 있다. 그녀가 입고 있는 옷은 긴 치마 형태이며 한쪽이 트여있다. 그녀의 뒤쪽으로 부상자와 시체가 있고 이 여인의 머리 위쪽으로는 배를 깔고 누운 나체의 여인이 구름을 타고 아기 에로스의 동행을 받으며 아래에서 벌어지고 있는 일을 살펴보고 있다. 그림의 중경에는 마차가 보이고 그 뒤로 형태를 정확하게 구분할 수 없는 인물들이 서로 얽혀있다.

이 여전사의 어깨를 감싸고 있는 메두사의 머리가 장식된 에기스를 통해 이들이 누구인지 쉽게 알 수 있을 것이다. 그림의 전경에 빛나는 갑옷을 입은 아레스가 쓰러져 있고 그 앞쪽에 그의 투구와 칼이 놓여있다. 다비드는 이 칼을 사선으로 비스듬히 그려 넣어서 그림 읽기의 시작을 알렸다. 그의 시선과 팔

에기스 칼 투구

의 방향을 따라가다 보면 그림 중앙에는 완전무장을 하고 그를 향하여 서 있는 아테나를 만날 수 있다. 구름 위의 여인은 아마 디오메데스로부터 부상을 입은 아프로디테일 것이다.

이들은 지금 한창 치열한 싸움이 벌어지고 있는 전쟁터의 한 가운데에 있는 것이다. 이미 몇 명의 전사들이 죽어 땅에 쓰러져 있으며 그 뒤로 부상자들이 그들의 무기에 몸을 기대어 아테나 여신의 보호 아래에 서있다. 그들은 아마 그리스 연합군들일 것이다. 그림의 왼쪽 원경에는 인간들과 말들이 얽힌 치열한 전투 장면이 묘사되어 있다. 각각 다른 편을 돕는 이 두 신들과의 싸움에서 지혜의 여신 아테나는 전쟁의 신 아레스를 제압했다. 그녀의 조용한 몸의 움직임에 비해서 그녀를 감싸고 있는 외투(히마치온)는 마치 강한 바람에 펄럭이듯 묘사되어 있으며 그녀의 긴 치마(히톤, 페플로스)는 그녀의 왼쪽 허벅지 위에서 벌어진 상태로 역시 바람에 나부끼고 있다. 아직 장식적인 로코코 양식을 보여주는 다비드의 초기 작품이다.

그는 그림의 구도를 사선으로 선택했는데 이 선은 그림의 왼쪽에 있는 칼에서 출발해 아레스의 오른팔을 따라 그의 시선과 왼팔을 거쳐 아테네의 오른팔로 이동되며 그녀의 머리 그리고 왼팔을 따라 끝을 맺는다. 그림의 중앙은 두 인물 사이의 거리를 짐작케 하는 빈 공간이 있다. 왼쪽으로부터 빛을 받아 밝게 빛나는 아테나의 몸은 어두운 그림의 표면에서 강조되어 우리의 시선을 끌

어들이고 있다. 역시 왼쪽으로부터 약한 빛을 받아 강조된 아레스의 붉은 외투
는 아테나의 황금빛 히톤과 균형을 이룬다. 이렇게 만들어진 무게 중심은 이들
뒤의 어두운 배경으로 더욱 견고해졌다.

자크 루이스 다비드^{Jacques-Louis David (1748-1825)}는 프랑스 고전주의/상고주의^{Klassi-}
^{zismus}의 대표자이다. 고전주의란 1750/60–1820년 사이 발생한 미술의 한 흐름
으로 고대 그리스–로마 미술과 이탈리아 르네상스의 미술을 지향했다. 대칭,
조화, 이성적인 정신, 객관성, 엄격함을 중시했다. 1775년부터 1780년에 걸친
이탈리아에서의 생활은 그의 작품에 가장 중요한 자극제가 되었다. 바로크 미
술의 거장 카라바조와 고대 로마 미술에서 큰 영향을 받았다.

그의 초기 작품은 여전히 로코코 회화의 전통을 유지했지만 이탈리아 여
행 이후 루이 14세 시대의 피상적인 미술에 대한 거부운동을 이끌기도 했다.
1784년에는 프랑스 아카데미의 회원이 되었고 자코뱅 당의 일원으로서 프랑
스 혁명에 적극적으로 가담했다. 이후 나폴레옹 1세를 지지하다 그가 퇴위하
자 1816년 벨기에로 망명해 1825년 77세의 나이로 그곳에서 숨을 거뒀다. 다
비드는 그의 미술을 의식적으로 철저하게 정치적인 수단으로 이용했다.

반전(反戰) 그림

이렇게 신들까지 참여한 전쟁의 결과는 어떤 모습일까. 1618년부터 1648년, 유럽은 30년간 지속된 전쟁으로 초토화되었다. 처음엔 로마 카톨릭교를 믿는 국가들과 개신교를 믿는 국가간의 종교전쟁이었으나, 전쟁이 지속되면서 종교적 색채는 옅어졌고 유럽의 정치구도가 바뀌는 양상으로 변했다. 30년 전쟁으로 독일 전역은 기근과 질병으로 파괴되었고 그 결과 독일을 비롯한 남부 네덜란드, 이탈리아는 인구가 급감했다.

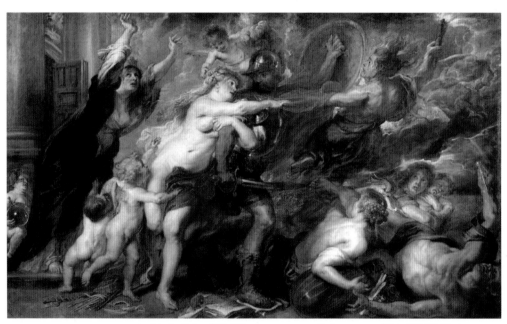

페테르 파울 루벤스^{Peter Paul Rubens (1577-1640)}, 〈전쟁의 결과^{The Consequences of War}〉, 1637, 캔버스에 유화, 206 x 345cm, 피티 궁전, 피렌체

30년 전쟁이 한창이던 그때, 루벤스는 그의 작품 <전쟁의 결과The Consequences of War>를 완성했다. 그는 당시 메디치 가문의 궁정화가였던 유스투스 수스테르맨스Justus Sustermens에게 편지를 보내 그림에 대해 직접 설명했다. 그림의 주인공은 야누스 신전의 열린 문을 통해 나오고 있는 아레스이다. 이 야누스 신전의 문은 평화의 시기엔 굳게 닫혀있다. 아레스의 손에는 피가 뚝뚝 떨어지고 있는 칼이 쥐어져 있고 아프로디테가 아레스를 달래보지만 소용이 없다. 아레스의 팔을 붙잡고 이끄는 복수의 신 알렉토Alecto가 오른손에 횃불을 들고 앞을 밝히고 있다. 복수의 신 앞엔 이미 괴물의 형상을 한 전쟁의 광기가 휘몰아친다. 이 광기의 결과물은 굶주림과 흑사병이다. 그 광기 아래 공포에 질린 어머니와 아이, 손에 각도기를 쥐고 땅에 쓰러져있는 건축기술자, 부러진 만돌린을 감싸고 웅크리고 있는 예술을 상징하는 여인, 이 모두가 전쟁의 광기가 남긴 흔적이다.

| 구슬 | 풀어진 화살 묶음 | 짓밟힌 종이 |

아레스의 오른발 밑엔 펼쳐진 책과 그림이 그려진 종이가 놓여있다. 이는 전쟁의 신으로 인해 학문과 그 외의 '아름다운 것들'이 다 망쳐졌다는 것을 의미한다. 아프로디테의 다리를 부여잡고 있는 아기천사들 발 아래엔 풀려 있는 화살의 묶음이 보인다. 전쟁 초기에 이루어졌던 참전 국가 간의 일치단결의 모습이 더 이상 보이지 않음을 상징하는 것이라 한다.

평화를 상징하는 뱀이 감겨있는 지팡이와 올리브 나뭇가지도 아무렇게나

땅에 널브러져 있다. 가졌던 보석도 다 뺏기고 옷마저 찢겨버린 검은 옷의 절망에 빠진 여인은 하늘을 향해 간절히 기원하고 있다. 전쟁의 상처만 남은 유럽의 모습이다. 그녀의 검은 옷 뒤로 앉아있는 작은 사내아이가 보인다. 무릎위에 '기독교 세상'을 상징하는 십자가가 붙은 둥근 구슬이 올려져있다.

이렇게 루벤스는 최초의 '반전 그림'을 그린 것이다. 사선으로 이루어진 구도를 통해 전쟁의 잔혹성을 더 강렬하게 표현했다. 그림 왼쪽 아래에서 출발해 아기천사들의 다리를 따라 아프로디테의 허벅지를 지나고 아레스의 어깨로 흐르는 붉은 망토와 그 망토를 따라 알렉토의 횃불로 이어지는 사선 구도는 강렬한 움직임을 만들어냈다. 전쟁의 광풍이 휘몰아치고 있는 것이다. 이 붉은 선을 중심으로 또 작은 사선의 흐름이 위아래로 펼쳐져 있다.

이 최초의 반전 그림은 정확히 300년 후, 또 다른 반전 그림의 모티브가 되었다. 1937년 4월 26일 오후, 스페인 북부의 작은 마을인 게르니카에 비행기 융단폭격이 있었다. 폭탄과 전투기의 성능시험과 다리의 파괴가 목적이었던 나치독일의 콘도르 군단으로부터 폭격을 당한 것이다. 마침 박람회에 스페인의 대표로 출품을 준비하던 피카소는 이 소식을 듣고 7미터가 넘는 대작을 그렸다. 바로 〈게르니카〉이다.

아쉽게도 저작권 상 책에 그림을 싣지는 못했으나 두 그림을 비교해서 보면 알 수 있듯이, 피카소는 그림의 구도를 루벤스의 것과 거의 비슷하게 선택했다. 다만 좌우를 바꿨을 뿐이다. 왼쪽 아래에서 출발해 오른쪽 위로 흐르는 사선의 구도는 한눈에 알아 볼 수 있다. 그 외 아기를 안고 있는 어머니, 바닥에 누워있는 사람들, 두 팔을 하늘로 향하고 있는 여자, 마르스의 방패처럼 타원형의 모티브까지 거의 동일한 위치에 유사한 모티브를 그렸다. 피카소는 그의 비판자들에게 이 말을 남기며 자신을 변론했다. "훌륭한 예술가는 모방을 하고, 위대한 예술가는 훔친다."라고.

헤르메스
|
신들의 전령

 헤르메스/머큐리^{Hermes/Mercury}는 제우스와 요정 마이아^{Maia}의 아들이다. 영리하고 행동이 민첩해서 고대 그리스인들로부터 도둑들의 수호신으로 숭배되었고 여행자와 상업의 수호신이다. 또한 리라/칠현금의 발명자이자 신의 전령으로서 죽은 자를 지하세계로 안내하기도 했다. 서양미술에서 헤르메스는 주로 날씬한 체형의 젊은이로 그려졌다. 그의 아트리부트는 날개가 달린 모자와 날개 달린 신발이다. 손에는 마술의 힘이 있는 황금지팡이를 쥐고 있다.

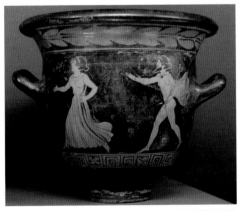

Dolon 화가, 〈헤르제와 헤르메스^{Herse and Hermes}〉, 그리스 붉은 인물상 도자기, 기원전 390-380년, 18.1 x 15.9cm, 루브르 박물관, 파리

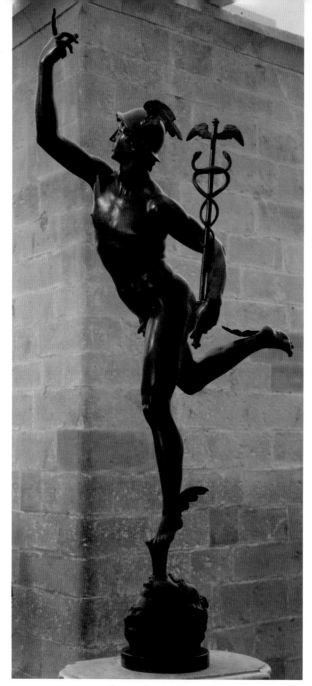

조반니 다 볼로냐Giovanni da Bologna (1529-1608), 〈머큐리Mercurio〉, 1564-65, 브론즈, 높이 180cm, 보르게제 국립 박물관, 피렌체. Photocredit ⓒ Rufus46*

* https://hr.m.wikipedia.org/wiki/Datoteka:Mercurio_volante,_Giambologna,_Bargello_Florenz-01.jpg

서양미술에서 헤르메스에 대한 비중은 그렇게 크지 않아서 독립된 주제로 다루어진 경우는 극히 드물다. 그와 관련된 그림들은 신의 전령으로서의 역할 때문에 다른 이야기들 속의 한 작은 부분으로 주로 다루어졌다. 이 조각상은 그만을 주제로 다룬 몇 안 되는 작품으로, 후기 르네상스 시대에 청동으로 제작되었다. 날개 달린 모자를 쓴 나체의 남자가 머리만 묘사된 한 인물의 입으로부터 뿜어져 나오는 바람 위에 발끝으로 살포시 서 있다. 그는 머리를 들어 위로 뻗은 오른손을 쳐다보고 있다. 그의 왼손에는 두 마리의 뱀과 날개로 장식된 지팡이가 쥐어져있다. 두 발목에도 역시 날개가 달려있다.

이 남자가 바로 머큐리, 즉 헤르메스임을 충분히 짐작할 것이다. 날아가기 위해 '지금 막' 발을 떼고 있는 〈머큐리〉 상은 메디치 가문의 별장에 있는 분수를 장식하기 위해 제작되었다. 볼로냐의 최고 작품 중 하나이다. 그는 이 작품을 만들기까지 20여 년 동안 많은 습작과 모델 작업을 하며 깊게 연구했다 한다. 오랜 연구의 결정체가 바로 이 작품이다. 조각상의 움직임은 단지 하나의 '몸의 중심축', 즉 아주 작은 표면을 딛고 있는 왼발 끝에서 위를 향하고 있는 오른손의 검지까지 이르는 선을 기준으로 하고 있다. 이와 같은 시도는 보는 각도에 따라서 몸의 동선이 변하는 '바로크적인 요소'를 보여주고 있는 것이다.

높이가 180cm나 되는 청동으로 된 이 등신상은 자신의 모든 체중을 오로지 왼발 끝에만 싣고 있다. 그러면서도 전혀 무겁게 느껴지지 않는다. 아니 오히려 무게가 전혀 없는 듯, 아주 가볍게 발밑에서 불어오는 서풍에 의해 비상하고 있는 것처럼 보인다. 헤르메스의 이 움직임은 후기 르네상스의 매너리즘적인 요소를 구체화시킨 좋은 예이다.

플랑드르 출신 쟝 볼로냐(1529-1608)는 1550년 로마로 유학을 갔다. 여느 유학생들과 마찬가지로 먼저 고대 그리스-로마미술을 중심으로 공부했다. 이후 이름을 죠반니 다 볼로냐로 바꾸고 본격적으로 작품 활동을 시작했다. 주로 로마에서 활동한 그는 이곳에서 대 선배 조각가 미켈란젤로를 만난 후 작품에 큰 변

화를 갖게 되었다. 이들과 관련된 한 일화에 의하면, 로마에 도착한 지 얼마 되지 않은 볼로냐는 최고의 정성과 노력을 기울여 만든 밀랍모델을 노령의 대가 앞에 자신 있게 내보였다. 아무 말 없이 잠시 이 밀랍작품을 바라만 보던 대가가 몇 군데를 간단히 수정했다. 그러자 그동안 느껴지지 않았던 '가벼움'과 '운동감'이 살아났다. 변화된 결과물을 인정한 볼로냐는 이 사건 이후 미켈란젤로의 제자가 되어 그의 가르침을 충실히 따랐다 한다. 그 결과를 이 〈머큐리〉 상에서 잘 보여주고 있다. '복잡하고 어려운 동작'과 미켈란젤로의 〈다비드〉 상에서 볼 수 있는 것처럼 날씬하고 매끄럽게 발달된 근육을 잘 표현했다고 평가된다. 머큐리의 이 오른손 동작과 틀어진 몸의 상체, 그리고 머리의 방향만을 따로 떼놓고 본다면, BTS의 〈Fake Love〉 뮤직비디오 마지막 장면, 진이 취한 자세가 연상된다. 처음 이들의 뮤직비디오를 보는 순간 이 작품이 떠올랐다. 혹, '미학과 출신인 대표가 이 작품을 인용한 것은 아닐까' 추측해 본다.

헤르메스는 아테네의 왕 케크롭스의 딸 헤르제를 보고는 사랑에 빠졌고 그녀의 사랑을 얻기 위해 뒤를 쫓는다. 이를 눈치챈 헤르제의 언니 아글라우로스는, 만약 황금을 자신에게 준다면 그를 헤르제의 방으로 들어갈 수 있게 해주겠다는 제안을 했다. 이를 응낙한 헤르메스는 황금을 가지러 떠났고, 헤르제의 행운에 질투가 난 언니는 동생을 죽이고 자신이 헤르제의 방에서 헤르메스를 기다린다. 황금을 가지고 돌아온 헤르메스는 이 사실을 알게 되었고 분노한 그는 황금지팡이로 아글라우로스를 돌로 만들어 버렸다.

다음 그림은 헤르메스가 헤르제를 처음 보는 순간을 묘사한 그림이다. 이야기의 흐름상으로 본다면 맨 처음 살펴본 도자기 그림 이전의 사건이 되겠다. 1650-1655년 사이에 그려진 이 그림은 일반인들에겐 잘 알려지지 않은 독일의 바로크 화가 요한 보크호어스트Jan Boeckhorst (1604-1668)의 작품이다. 독일 뮌스터Münster의 유복한 가정에서 태어난 그는 비교적 늦은 나이인 1626년 경 그림을 그리기 시작했다. 이 도시의 시장이었던 할아버지와 법률가였던 아버지의 뒤

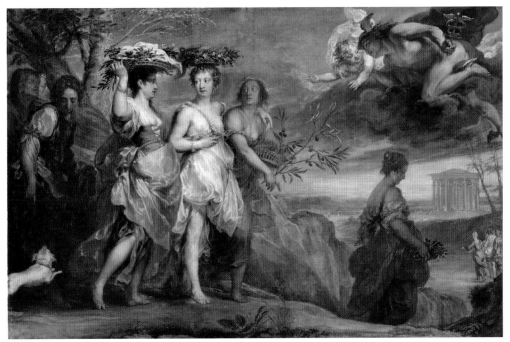

요한 보크호어스트 Jan Boeckhorst (1604-1668), 〈머큐리가 헤르제를 보다 Mercury beholds Herse〉,
1650-1655, 캔버스에 유화, 118 x 178.5cm, 빈 미술사 박물관, 오스트리아

를 따라 '안정적인' 직업을 갖길 원했지만, 그림에 대한 그의 열정을 막을 순 없
었다. 얼마 지나지 않아 안트베르펜에 있는 야콥 요르단스 Jacob Jordaens의 아틀리
에에서 그림 공부를 시작했고, 안톤 반 다이크 Anthon van Dyck 밑에서 역사화를 배
웠다. 1634년 루벤스를 알게 되면서 주로 그와 함께 작업했다.

바위를 깎아 만든 듯한 비탈길에 왼쪽에서부터 여자들이 일렬로 서 있고, 그
들의 맞은편엔 한 남자와 사내아이가 하늘에 떠 있다. 이들 밑으로는 저 멀리

날개 달린 모자

케리케이온

발목의 날개

신전이 보이고 그 뒤로 드넓은 풍경이 펼쳐져 있다. 이 그림이 누구와 관련된 것인지는 어렵지 않게 알 수 있을 것이다. 하늘에 떠 있는 나체의 남자는 날개 달린 모자를 쓰고 있고 발목엔 날개가 달려있다. 그리고 손에는 케리케이온 Kerykeion 지팡이를 쥐고 있다. 이 모든 것이 누구의 아트리부트인지 우린 알고 있다. 바로 헤르메스와 관련된 이야기이다. 앞에서도 잠시 언급했듯이 서양미술에서 헤르메스만을 단독 이야기로 다룬 예는 드물다. 다뤄져도 주로 전령사로서의 역할만이 다뤄졌는데, 화가는 이 점을 염두에 두고 그의 옆에 사내아이를 함께 그려넣었다. 하늘을 나는 나체의 사내아이는 전통적으로 사랑의 장난꾸러기 신 에로스이다. 헤르메스의 사랑과 관련된 내용이라는 것을 그를 통해 알려주고 있다. 그럼 맞은편의 이 여인들 중에 헤르제가 있을 것이다.

그림 왼쪽 아래 하얀 강아지가 우리를 그림 속으로 안내한다. 앞발을 치켜든 강아지에게 한 여자가 반응을 보인다. 그녀 앞에는 무리를 이루고 있는 세 명의 여자가 서로 정담을 나누듯 눈빛을 교환하고 있다. 이들로부터 좀 떨어진 앞쪽에는 붉은 치마를 걸친 여인이 비탈길을 내려가고 있다. 저 멀리 또다른 한 무리의 여자들이 보인다. 이들은 모두 신전으로 향하고 있고 각자 신전에 바칠 제물들을 가지고 있다. 이들 반대편 하늘위에서 에로스가 헤르메스를 안내하고 있는데, 그의 검지가 그림 중앙의 하얀 옷을 입고 한쪽 가슴을 열어젖힌 여인을 가리키고 있다. 바로 헤르제이다. 하얀 피부와 드레스로 인해 양옆의 두 여인 사이에서 두드러져 보인다. 헤르제와 눈을 마주치고 있는 여인은 그녀의 언니 아글라우로스일 것이다. 두 여인이 걸치고 있는 의상의 번쩍임을 통해 빛이 오른쪽 앞에서 들어오고 있다는 것을 알 수 있다.

그림의 구도나 이야기를 전개해 나가는 방식, 색채에서 주는 첫인상이 루벤스의 작품처럼 보인다. 특히 헤르메스와 그 외 인물들의 피부묘사나 옷감의 재질을 표현하는 테크닉이 루벤스의 작품과 많이 유사하다. 그런 이유로 그의 작품들은 오랫동안 루벤스의 작품으로 평가되기도 했다. 하지만 얼굴의 묘사와

표정에서 큰 차이가 있다. 루벤스의 여인들은 둥그스름한 얼굴 형태를 가지고 있는 반면, 보크호어스트의 여인들은 계란형의 얼굴을 가지고 있다.

보크호어스트, 〈머큐리가 헤르 루벤스, 〈파리스의 심판〉 부분
제를 보다〉 부분

창조주와 화가

폴란드의 크라카우에 헤르메스가 등장한 다른 작품이 소장되어 있다. 그림의 오른쪽에 꽃으로 장식한 한 여자가 달려와 무릎을 꿇었다. 그녀의 팔 동작과 얼굴표정이 무언가 하고 싶은 말이 있는 듯하다. 그 앞 바위에 앉아있는 나체의 남자가 손을 입술에 대고 그녀에게 조용히 하라는 주의를 준다. 왼쪽에는 붉은 옷을 입은 남자가 캔버스에 나비를 그리고 있다. 캔버스 위로 노란색의 밝은 빛이 둥근 선을 그리며 비친다. 그 너머에는 구름이 옅게 낀 하늘과 바

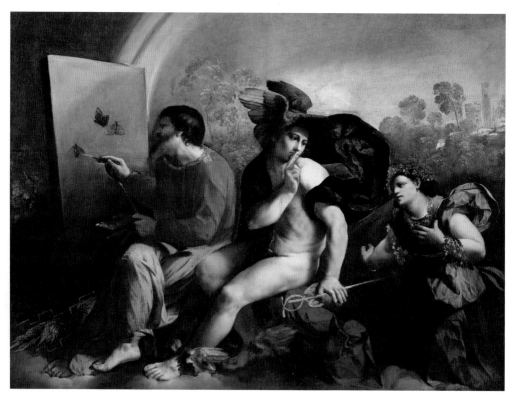

도소 도시^{Dosso Dossi (1479-1542)}, 〈주피터, 머큐리와 덕의 여신^{Jupiter Mercury and the Virtue}〉, 1524, 캔버스에 유화, 111.3 x 150cm, 바벨성, 크라쿠프

위 언덕에 고성이 우뚝 서 있다. 이렇듯 이 작품은 지금까지 읽어왔던 '읽기 방향', 즉 왼쪽에서부터가 아니라 그림의 흐름상 오른쪽에서부터 읽어야 한다. 이 작품은 도소 도시Dosso Dossi (1490-1542)가 1524년경에 그린 것으로, 내용은 이러하다. 어느 날 미덕의 여신과 행운의 여신이 크게 싸우게 되었다. 싸움의 결론이 나지 않자 미덕의 여신이 제우스에게 도움을 요청하러 왔다. 그녀는 황급히 달려와 무릎을 꿇고 간절하게 만나길 원했다. 하지만 제우스에게 바로 뜻을 전할 수는 없었다. 헤르메스가 중간에서 그녀의 접근을 막았기 때문이다.

헤르메스는 미덕의 여신에게 조용히 할 것을 요구했다. 지금 제우스가 그림을 그리느라 바쁘기 때문이다. 제우스는 팔레트와 여러 개의 붓을 이용해 캔버스 위에 나비를 그리고 있다. 이미 그려진 두 마리의 나비는 당장이라도 날아갈 듯하다. 그림을 그리고 있는 제우스의 모습이 예사롭지 않다. 신화를 주제로 한 그림 속에서 보아왔던 모습과는 달라 보인다. 제우스만 떼고 본다면 어느 화가의 아틀리에라고 해도 전혀 이상할 게 없다. 일부 학자들은 이 제우스의 얼굴에 화가 자신의 얼굴을 그려넣었다고 주장하기도 하는데, 실제 도소 도시의 자화상인지는 알 수 없다. 그럼 도소 도시는 왜 제우스의 모습을 화가의 모습으로 표현했을까?

캔버스에 그려진 나비는 그리스어로 psyche, 즉 영혼을 상징한다. 초자연적인 힘으로 영혼을 불어넣어 '자연'을 만들어내는 제우스처럼 그와 똑같은 작업을 하는 화가 역시 자연과 예술을 만들어 내고 있는 것이다. 즉, 이 작품은 "회화"의 알레고리라 하겠다. 또한 화가를 제우스와 동급에 올려서 화가 = 창조자라는 자부심을 표현했다. 이와 같은 자부심은 이전 독일의 화가 뒤러가 보인 바 있다. 페라라의 궁정화가였던 도소 도시의 성장 과정이나 교육과정에 대해 알려진 것은 많지 않다. 다만, 티치아노와 죠르죠네의 영향을 강하게 받았다는 것과 그의 성공이 베네치아에서 시작했다는 정도이다. 앞에서 살펴본 죠르죠네의 〈세 명의 철학자〉와 색채를 비교해 보면 유사점을 많이 찾을 수 있다.

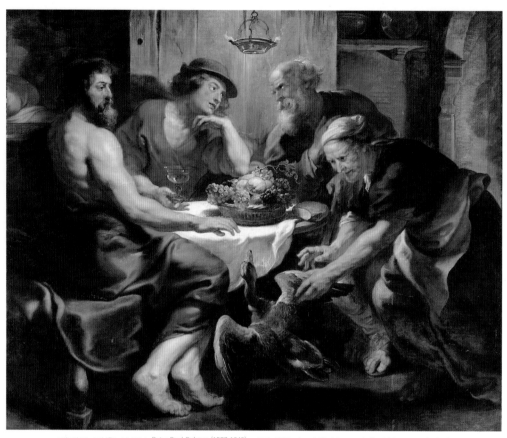

페테르 파울 루벤스^{Peter Paul Rubens (1577-1640)}, 〈필레몬과 바우시스 집에 있는 주피터와 머큐리^{Jupiter and Mercury at Philemon and Baucis}〉, 1620/25, 캔버스에 유화, 153.5 x 187cm, 미술사박물관, 빈

위의 그림 역시 오비드가 〈메타모르포제〉에서 전하는 내용을 주제로 하고 있다. 제우스와 헤르메스는 신분을 숨기고 프리지아 지방을 여행하고 있었다. 밤이 되자 하룻밤 묵을 곳을 청했지만 가는 곳마다 거절을 당했다. 그러던 중 나이 든 노부부 필레온과 바우시스의 집에 도착하게 되었고 그들은 흔쾌히 이 노숙자들을 집안으로 들여 음식까지 대접을 했다. 신기하게도 시간이 지나도 이들이 제공한 와인은 줄어들지 않았다. 이를 예사롭지 않게 여긴 그들은 초라한 음식을 미안해하며 유일한 거위를 대접하려 했다. 이때 제우스는 자신들의

신분을 밝히며 불친절했던 이웃들을 벌할 것을 예고했고 친절한 이 노부부는 홍수로부터 대피시켜줄 거라 알렸다. 이들의 낡은 오두막은 홍수에도 잘 견딘 끝에, 곧 화려한 신전으로 바뀌었다. 그 신전의 제사장이 된 그들은 오랫동안 행복하게 잘 살다, 보리수와 떡갈나무로 변했다 한다.

루벤스는 신의 계시가 있기 직전의 모습을 다뤘다. 그림의 중앙에 음식이 놓여있는 식탁을 배치했고 헤르메스가 보란 듯이 손가락으로 '기적의 와인잔'을 잡고 있다. 밝게 빛나는 식탁의 흰 천과 헤르메스의 붉은 색이 관람자들의 시선을 바로 이 와인잔으로 이끈다. 지금 기적이 이루어지고 있는 것이다. 동시에 신들은 자신의 정체를 밝혔다. 헤르메스와 눈을 맞추며 가슴에 손을 올리고 있는 필레몬의 동작에서 이것을 짐

기적의 와인잔

작할 수 있다. 그에 반해 바우시스는 아직 이 사실을 인지하지 못한 채 거위를 잡는 일에 열중이다. 그런 그녀를 제우스는 조용히 바라보며 오른팔을 들어 자신에게로 도망오는 거위에게 뻗었다. 루벤스는 시간순으로 일어나는 신화 내용을 이 그림 한 장면에 모두 재구성했다. 특히 이런 표현법은 바로크 시대의 예술가들이 노력했던 주된 관심사이기도 했다.

-Ⅱ-
제우스의
여자들

1

제우스

|

완벽하지 않은 절대자

제우스/주피터 Zeus/Jupiter 는 크로노스와 레아의 아들로 하데스, 포세이돈, 헤스티아, 데메테르, 헤라와는 형제남매 지간이다. 자신이 아버지 우라노스에게 했던 것처럼 아들에게 거세당할 것을 두려워한 크로노스는 자식들이 태어날 때마다 삼켜 버렸다. 막내로 태어난 제우스까지 그렇게 놔둘 수 없었던 레아는 남편 크로노스에게 강보에 싸인 돌덩이를 주며 갓 태어난 아기라 속였고 그 덕분에 제우스는 목숨을 구할 수 있었다. 크로노스 몰래 숨어서 성장한 제우스는 형제들을 삼켜버린 아버지를 물리치고, 올림포스 산과 인간세상에서 일어나는 모든 일을 통치하는 최고의 신이 되었다. 고대 그리스인들은 제우스가 올림포스 산에 있는 왕좌에 앉아서 구름을 조절하여 비를 내리게 하고, 또한 사악한 인간들을 벌주기 위하여 비와 우박 그리고 천둥과 번개를 세상으로 내려보낸다고 믿었다. 이렇듯 고대 그리스인들에게 있어 제우스는 단지 기후를 관할하는 역할을 할 뿐 아니라 그들의 삶과 죽음을 결정하는 무서운 존재였다. 그러나 흥미로운 것은, 고대 그리스인들은 절대자 제우스를 결점이 없는 완벽한, 단지 경외의 대상인 신의 모습으로만 묘사하진 않았다는 것이다. 오히려 그들 인간들과 가까운 모습으로 묘사했다.

제우스는 때론 실수도 하고 비이성적으로 행동하기도 하며 또한 자신의 잘

못을 뉘우칠 줄도 알았다. 이렇게 고대 그리스인들은 자신들과 신들 사이에 큰 거리를 두지 않았다. 그러한 신들의 모습을 재현하는 데 있어서 자신들의 모습과 유사하게 묘사한 것은 어쩜 당연한 것일지도 모르겠다. 고대 그리스인들이 그러했듯이 제우스는 서양미술에서 주로 수염이 있는 모습으로 그려졌다. 또 조각되고 그려진 자가 제우스임을 쉽게 알아볼 수 있도록 그의 아트리부트를 함께 표현했는데, 바로 올림포스 산의 제왕임을 상징하는 지팡이와 번갯불, 그리고 신성함을 상징하는 독수리이다. 이것들은 직간접적으로 그의 주변에서 항상 볼 수 있다.

제우스는 많은 연애 사건으로도 유명하다. 그래서 친누이이자 아내인 헤라의 속을 참 많이도 끓였다. 시대를 거쳐 많은 예술가들이 헤라의 질투를 그들의 작품에서 다룬 것은 결코 우연이 아닐 것이다.

다음의 그림은 제우스의 위엄이 잘 표현된 그림 중의 하나이다. 인물상들이 화면 전체를 꽉 채우고 있다. 왼쪽에서 달려와 무릎을 꿇고 있는 반나체의 여인이 오른팔을 제우스의 무릎에 얹고, 왼팔을 뻗어 그의 턱에 난 수염을 만지고 있다. 목을 길게 빼고 올려다보는 그녀의 눈빛이 간절하다. 황금빛의 왕좌에 구름을 팔걸이 삼아 앉아있는 제우스는 오른손에 신들의 왕임을 상징하는 황금빛 긴 창을 짚고 있다. 여인의 행동이 조금도 거슬리지 않은 듯 정면을 응시하고 있다. 황금빛 왕좌 옆에는 제우스의 아트리부트인 독수리가 그녀 쪽을 쳐다보고 있다. 그림의 왼쪽 상단부분, 모아진 두 팔 위에 머리를 올린 여자가 살짝 보인다. 황금관과 지팡이를 가지고 있는 것으로 보아 헤라일 것이다. 바람기 많은 남편을 오늘도 감시하고 있다.

바다의 님프인 테티스는 세상의 모든 남자들이 사랑에 빠질 만큼 아름다웠다. 올림포스 신들도 마찬가지였는데, 제우스와 포세이돈도 이에 합세했다. 어떻게든 테티스의 마음을 얻기 위해 경쟁을 하던 두 신은 프로메테우스가 전하는 신탁, 테티스의 아들이 아버지보다 더 강해질 거라는 예언을 듣고

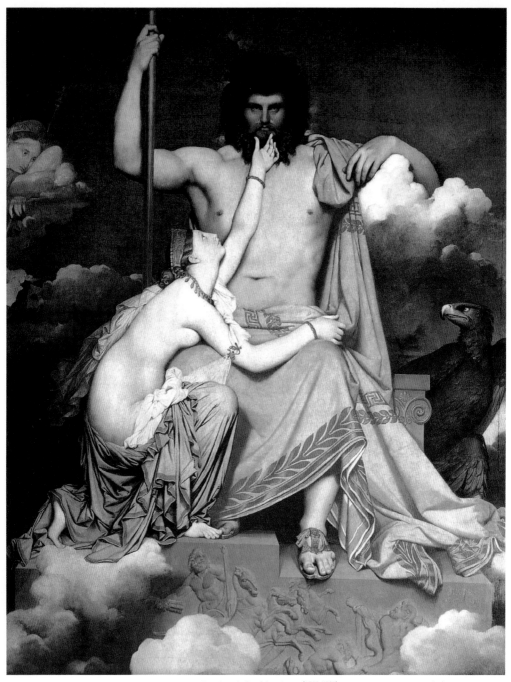

장 오귀스트 도미니크 앵그르 Jean-Auguste Dominique Ingres (1780-1867), 〈주피터와 테티스 Jupiter and Thetis〉, 1811, 캔버스에 유화, 327 x 260cm, 그라네 박물관, 엑상 프로방스

난 뒤 테티스를 포기했다. 결국 그녀는 두 신의 주선으로 인간인 펠레우스와 결혼했으나 얼마 지나지 않아 인간에게 싫증을 느끼고 남편과 갓난아기를 남겨둔 채 바다 깊숙이 숨어버렸다. 이 아기가 바로 트로이 전쟁의 영웅 아킬레우스^{Achilles}이다.

하지만 어린 자식을 떼어놓고 떠난 것에 대한 미안함일까? 그녀는 항상 아들을 물심양면으로 도왔다. 트로이 전쟁에서 아들이 죽음을 맞이할 것이라 예감한 테티스는 제우스에게 달려와 아들을 전쟁에서 구해 달라 탄원하기도 했다. 대장장이 신인 헤파이스토스에게 부탁해 아들의 새 갑옷과 투구를 구하기도 했고 헥토르를 죽인 자는 곧 본인도 죽을 것임을 알고는 아들이 헥토르를 죽이지 않도록 애도 썼다. 하지만 신탁이 전한 예언은 그 누구도 비껴갈 수 없다.

장 오귀스트 도미니크 앵그르^{Jean-Auguste Dominique Ingres (1780-1867)}가 1811년에 완성한 이 작품은 호메로스의 〈일리아스〉에서 전하는 바로 이 내용을 묘사한 것이다. 테티스가 트로이 전쟁에 출정하는 아들 아킬레우스가 유리할 수 있도록 제우스에게 청을 하는 모습이다. '그의 앞에 무릎을 꿇고 왼팔로 신의 무릎을 감싸고, 동시에 자신의 오른팔로 그의 턱밑을 만지며'라는 시구를 좌우 방향만 달리해서 글자 그대로 묘사했다. 앞에서도 보아왔듯이 전통적으로 그림의 출발점은 왼쪽에서 시작한다. 보통 책읽기의 방향과 같다. 그런 이유로 철저하리만치 그림의 전통을 따랐던 앵그르는 신화 내용과는 다르게 방향을 바꿔 구성했던 것이다.

앵그르가 묘사한 두 인물은 크기와 색채를 통해 강한 대조를 이루고 있다. 제우스는 그 어느 영웅보다도 더 건장한 근육질의 사나이로 묘사되었다. 올림포스 산의 제왕임을 과시하듯 여유로우면서도 근엄한 표정으로 정면을 보고 있다. 이에 반해 테티스는 관능적인 몸매의 곡선을 강조했다. 제우스의 허벅지 위에 올린 그녀의 팔, 밀착된 가슴과 흘러내릴 듯 엉덩이에 걸쳐져 있는 초

제우스의 턱을 만지는 테티스　　　　황금 관과 지팡이를 가진 헤라

록색 의상을 통해 에로틱한 분위기를 연출했다. 그림의 중심축에 제우스의 턱을 만지고 있는 테티스의 왼손이 자리했다. 앵그르가 재현한 이 모티브는 올림피아의 제우스 신전에 있었던 제우스 상의 모습을 인용했다. 이 거상은 이미 고대 시대 때부터 세계 7대 불가사의 중의 하나였고 조각가 피디아스가 기원전 432년에 만들었다고 한다. 이미 고대 시대 때 파괴되었지만 동전이나 작은 크기의 복제품 등을 통해서 조각상의 원래 모습이 전해졌다. 다만 앵그르는 모티브를 재현하면서 발의 위치만 반대로 바꿨다. 피디아스의 제우스는 오른발을 앞으로 내딛고 있고 왼발을 뒤로 살짝 뺐으나, 앵그르는 황금 지팡이를 잡고 있는 오른팔은 그대로 인용하면서도 왼팔은 구름에 걸칠 수 있도록 높이는 살짝 올렸다. 1811년 파리의 살롱전에 출품하기도 한 이 그림에 상당한 애착을 갖고 있던 그는 1834년까지 본인이 소유하고 있다가 국가에 팔았다.

　1775년, 피우스 6세Pius VI (1717-1799)의 명으로 오트리콜리Otricoli 지방에서 있었던 발굴 작업에서 제우스의 흉상이 발견되었다. 앵그르가 표현한 제우스의 얼굴은 이 흉상보다는 젊게 표현되었지만 머리와 수염이 아주 흡사하다. 앵그르가 장학금을 받아 로마에 체류하던 시기에 완성된 이 작품은 당시 유행하던 양식을 충실히 살린 작품으로 평가되고 있다. 다비드의 밑에서 그림을 공부하던 앵그르는 1808-1824년 피렌체와 로마에서 생활을 했고, 다시 1835-1841년까지 로마의 아카데미를 방문했다. 처음엔 다비드의 영향으로 정확한 소묘

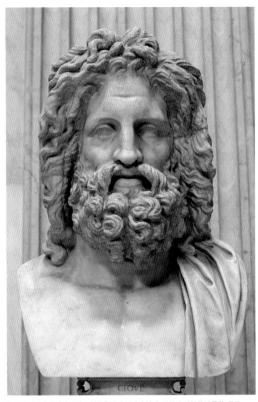

〈제우스의 흉상〉· 기원전 4세기 때의 그리스 원작을 로마 시대에 복제, 대리석, 바티칸 박물관, 로마

와 깔끔한 선 처리에 더 집중했지만 이후 이탈리아 르네상스, 특히 라파엘, 홀
바인, 티치아노의 영향을 받아 색채에도 변화가 생겼다. 덕분에 그림에서 테
티스의 초록색 의상과 제우스의 붉은 의상이 서로 대조를 이루며 강하게 부각
되었다. 촘촘한 붓을 이용해 그려진 표면은 매끄럽고 부드럽게 명암을 만들어
낸다. 그림의 대담한 구성과 요소들간의 조화, 사물의 표면, 특히 피부색 등은
그의 작품임을 나타내는 큰 특징들이다. 후기 신고전주의의 대표자였던 앵그
르와 틀에 박힌 아카데믹한 그림을 거부했던 소위 낭만주의의 대표자였던 들
라크루아와 대척점을 이루기도 했다. 그가 사망하고 난 후 신고전주의의 미
술은 쇠퇴의 길로 접어 들었고 반면 낭만주의 미술은 전성기가 시작되었다.

안티오페

|

북부 이탈리아의 르네상스

안티오페^{Antiope}는 그리스에 있는 도시 테베^{Thebes} 왕의 딸이었다. 우연히 그녀를 보게 된 제우스는 아름다움에 반해 그녀가 잠든 사이에 사티로스*로 변하여 접근해 임신시킨다. 뒤늦게 임신 사실을 알게 된 안티오페는 가족들에게 알려질까 두려워 이웃 도시 시키온^{Sikyon}으로 도망을 가기도 했지만 오빠 리코스에게 끌려 테베로 돌아온다. 이렇게 끌려오던 중 그녀는 아들 쌍둥이를 낳게 되는데, 이들이 바로 암피온^{Amphion}과 제토스^{Zetus}이다. 고향에 끌려온 안티오페는 오빠의 아내인 디르케의 노예가 되어 갖은 학대와 모멸을 받았다. 세월이 흘러 장성한 이 쌍둥이들은 어머니의 원한을 갚고 도시 테베를 통치하게 되었다.

암피온의 칠현금 타는 솜씨는 아주 유명하다. 현실적이고 부지런한 제토스는 한 여름날의 베짱이처럼 온종일 칠현금만을 타고 노는 암피온을 비웃으며 못마땅하게 여겼다. 그러던 중, 부지런한 제토스가 테베 주위에 성벽**을 쌓을 때였다. 갑자기 쌓아 올렸던 돌무더기가 굴러 떨어졌고 제토스가 큰 돌에 깔리게 되었다. 이때 칠현금을 뜯으며 놀고만 있던 암피온이 멋들어지게 연주했다. 그러자 그때까지 제토스를 덮고 있던 돌무더기가 아름다운 소리에 감동을

* 반은 사람이고 반은 짐승인 괴물
** 이 성벽은 이후 오이디푸스와 스핑크스 이야기의 주된 배경이 된다.

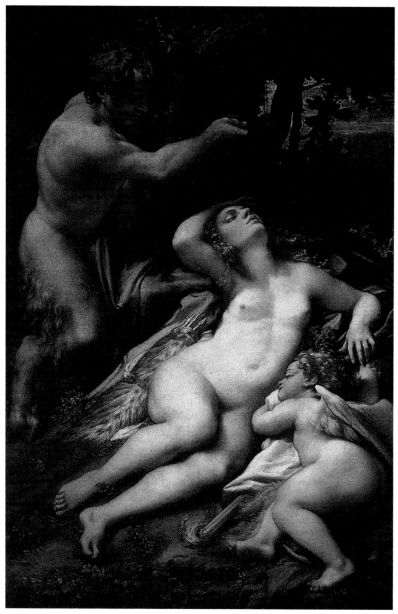

안토니오 다 코레조^{Antonio da Correggio (1489-1534)}, 〈주피터와 안티오페^{Jupiter and Antiope}〉, 1524/25
년경, 캔버스에 유화, 188 x 125cm, 루브르 박물관, 파리

받아 스스로 움직여 원래의 위치인 성벽 위로 올라갔다. 이렇듯 암피온의 칠현금 타는 솜씨는 무생물인 돌까지도 감동을 받을 정도로 대단했다고 한다. 그리스 신화에는 암피온과 마찬가지로 칠현금, 즉 리라 솜씨가 뛰어난 또 다른 한 명인 오르페우스가 있다. 이 둘의 이야기를 종종 혼동하는 경우가 있는데, 엄연히 다른 신화 내용이다.

그림 중간에 여자와 날개달린 사내아이가 잠을 자고 있고, 왼쪽에서부터 반인반수의 남자가 접근해 오고 있다. 그는 푸른 천을 양손으로 거둬내며 여자를 내려다본다. 짙은 나무숲 뒤로 푸른 하늘이 조금 보인다. 아마도 나무가 울창한 깊은 숲속에서 잠을 청하고 있는가 보다. 우선 이들이 누구인지부터 생각해 보자. 나체의 여자와 날개를 가진 남자아이는 전통적으로 아프로디테와 에로스로 이해된다. 그럼 이 그림 속의 인물들도 아프로디테와 에로스일까? 이때 중요한 역할을 하는 것이 아트리부트라는 것, 우리는 이미 알고 있다.

다시 한번 자세히 보면 이 잠자고 있는 여자의 엉덩이 뒤쪽에 '번개 묶음'이 그려져 있는 것을 발견할 수 있을 것이다. 이것은 제우스의 아트리부트. 즉 이 남자는 제우스이다. 그런 이유로 이 그림은 제우스와 관련된 신화 내용으로 압축된다. 그럼 정확하게 어떤 내용일까? 지금 잠자고 있는 벌거벗은 여자와 날개를 단 꼬마에 대한 정확한 관찰이 필요하다. 한 가지 확실한 것은 이 꼬마가 사랑을 표현한다는 것과 이 여자가 아프로디테는 아니라는 사실이다. 왜냐하면 그리스 신화에서 제우스와 아프로디테 사이의 연애 놀음은 묘사되어 있지 않기 때문이다. 이 두 가지 내용과 이미 앞에서 말한 신화 내용과 종합하여 본다면 쉽게 답을 얻을 수 있다. 이 그림에서 '제우스가 잠자고 있는 안티오페에게 접근했다'라는 신화 내용을 유추할 수 있을 것이다.

코레조는 이 신화를 글자 그대로 묘사했다. 신화에 의하면 제우스는 안티오페가 '잠든 사이 몰래' 임신을 시켰다고 전한다. 사랑의 행위를 '증명'하기 위해서 화가는 잠자고 있는 에로스를 함께 그려넣었다. 이렇게 함으로써 시간적 순

서대로 발생되는 신화의 내용을 마치 이야기하듯 한 장면 속에 모두 그려넣어 내용을 설명하고 있다. 코레조는 이 그림에 자신이 로마에서 접한 새로운 요소들을 시도했다. 그림의 한가운데를 중심으로 양쪽으로 균형을 이루는 전성기 르네상스의 고전적인 구도를 선택하는 대신, 불균형과 복잡한 몸의 자세를 선택했다. 특히 안티오페의 모습에서 이 예를 잘 볼 수 있다. 이 복잡한 몸의 자세는 미켈란젤로의 시스티나 천장화인 〈천지창조 The Creation of Adam〉나 〈톤도 도니 Tondo Doni〉에서 아기 예수를 안아 올리는 마리아의 몸의 형태에서도 볼 수 있다.

미켈란젤로 Michelangelo (1475-1564), 〈성 가족〉 일명 〈톤도 도니 Tondo Doni〉, 1504-1506, 나무위에 템페라와 유화, 지름 120cm, 우피치 미술관, 피렌체

동시대 화가들에게 미친 미켈란젤로의 영향은 엄청난데, 당대에 그의 경쟁자였던 라파엘의 그림에서도 그 예를 찾아 볼 수 있을 정도이다. 미켈란젤로의 그림들에 묘사된 복잡한 몸동작은 후기 르네상스와 앞으로 전 유럽에 퍼지게 될 매너리즘 미술에 지대한 영향을 미쳤다. 당연히 코레조도 이 영향을 받았음은 물론이다.

안토니오 다 코레조Antonio da Correggio (1489-1534)는 이탈리아 르네상스의 양 산맥을 이뤘던 베네치아와 피렌체 지방이 아닌, 북부 이탈리아의 파르마라는 작은 마을 출신이다. 그의 원래 이름은 안토니오 알레그리인데 태어난 곳의 이름을 따서 코레조로 불렸다. 고향에서 명성을 얻은 후 로마에서 활발하게 활동을 했다. 당시의 로마는 모든 문화와 예술, 특히 미술의 중심지였으며 누구든 미술과 관계된 사람이라면 한 번쯤은 다녀와야만 하는 장소로 여겨졌다. 이미 많은 대가들이 그곳에서 활동했고 그들의 작품이 있는 곳이며, 과거 로마인들이 이루어 놓은 많은 유적이 남아있는 곳이기 때문이다. 코레조도 여느 다른 화가들과 마찬가지로 로마에 머물러 있는 동안 대가들의 그림을 관찰 연구했다. 특히 안드레아 만테냐Andrea Mantegna (1431-1506), 레오나르도 다빈치Leonardo da Vinci (1452-1519), 라파엘Raphael (1483-1520), 미켈란젤로Michelangelo (1475-1564)의 영향을 많이 받았고 이후 그의 그림에서도 대가들의 영향을 찾아볼 수 있다. 코레조는 신화를 주제로 한 다수의 그림을 그렸으며 이 그림 〈제우스와 안티오페〉 그리고 앞으로 살펴볼 〈제우스와 이오〉, 〈가니메데스의 납치〉가 많이 알려졌다.

이와 같은 노력의 결과로 그는 전성기 르네상스의 미술을 대표하는 대가 중의 한 사람으로 인정을 받게 되었다. 그의 후기 그림 양식은 빛과 색채를 이용한 균형 잡힌 형태를 이루며, 이와 같은 표현 방법은 새로운 '명암의 효과'로 이후 크게 발전한다. 이 세밀한 명암은 인물들을 보다 입체적으로 보여주고, 이로 인해 그려진 형상들은 더 이상 평면적인 것이 아니라 실제 조각과 같은 효과를 내게 되는 것이다. 특히 극단적인 명암의 효과는 이탈리아 초기 바

로크 미술의 대가 카라바조^{Michelangelo da Caravaggio (1573-1610)}에 의해서 크게 발전하게 되며, 카라바조의 영향은 이후 그의 추종자들과 모방자들의 그림에서 흔히 볼 수 있다. 네덜란드 바로크 미술의 대가 렘브란트^{Rembrandt (1606-1669)} 또한 카라바조의 영향을 받았음은 물론이고 이를 자신의 독특한 양식으로 변화, 발전시켰다.

코레조의 안개가 낀 듯한 부드러운 색채는 레오나르도 다빈치와 16세기 초의 베네치아 화파, 특히 죠르죠네^{Giorgione (1477/78-1510)}의 영향을 받았음을 알 수 있다. 이 그림과 앞에서 이미 만나본 보티첼리의 〈비너스의 탄생〉을 색채와 형태의 윤곽선을 중심으로 비교, 관찰해 보자.

보티첼리의 그림은 마치 윤곽선을 먼저 그려넣고 다음으로 그 안을 채색한 것처럼 윤곽선이 선명하다. 이 반면 코레조의 그림은 형태 하나하나의 정확한 경계선이 없다. 마치 두 외곽선이 혼합된 듯하다. 이 이유로 색채 또한 불분명해 보이며 더욱이 점차적으로 변하는 명암의 효과로 색채는 더욱 부드러워졌다. 이러한 기법을 '스푸마토^{sfumato}'라고 하는데 이 기법은 레오나르도 다빈치의 그림들에서 흔히 볼 수 있다.

이렇듯 정확한 묘사에 의한 선명한 외곽선을 특징으로 하는 보티첼리(피렌체 화파)와 색채와 부드러운 명암을 중점으로 하여 색과 색들의 혼합에 의한 묘사력을 기초로 하는 코레조의 그림은 전체적으로 부드러우면서도 '안개가 낀 듯한 분위기'를 그 특징으로 하며, 또한 피렌체 화파의 정확한 묘사력을 함께 구사하여 그만의 독특한 양식을 만들어 낸 것이다.

에로틱한 그림

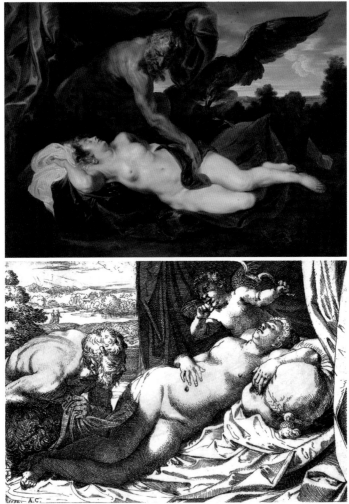

안토니 반 다이크^{Anthony Van Dyck (1599-1641)}, 〈주피터와 안티오페^{Jupiter and Antiope}〉, 1620, 캔버스에 유화, 150 x 206cm, 겐트 미술관, 벨기에 (위)

아니발레 카라치^{Annibale Carracci (1560-1609)}, 〈주피터와 안티오페^{Jupiter and Antiope}〉, 1592, 에칭 동판화, 15.1 x 22.2cm, 스타틀리쉬 미술관, 카를스루에 (아래)

옆의 두 그림도 동일한 주제를 다룬 작품으로, 코레조의 작품과는 짧게는 70년 길게는 100년의 차이가 나는 작품이다. 카라치의 작품은 유화가 아닌 에칭 작업을 한 동판화이다. 두 작품 속 안티오페의 자고 있는 자세를 보면 코레조의 안티오페와 많이 닮았다. 두 다리를 모아 구부린 자세와 팔을 옆으로 걸쳐 놓은 것이며, 더욱이 반 다이크는 오른팔을 머리 위로 올려놓은 자세까지 그대로 인용했다. 불편해 보이는 꼬인 자세를 취한 세 여인들은 너무나 평온하게 잠들어 있다. '코레조의 잠들어 있던 에로스'는 더 이상 잠들어 있지 않거나 그 현장에 없다. 조심스럽게 접근했던 제우스는 더 적극적으로 행동을 취했다. 천을 걷어내는 '반 다이크의 제우스'는 심지어 혀를 날름거리고, 이미 천을 걷어낸 '카라치의 제우스'는 더 노골적으로 그녀의 음부를 쳐다보고 있다. 잠든 안티오페의 얼굴과 몸매는 더욱 완숙미가 넘쳐난다. 더욱이 '반 다이크의 안티오페'는 얼굴을 제우스 쪽으로 향해 돌렸다. 그녀가 이때 눈을 뜬다면, 두 사람의 눈이 마주칠 것이다. 사건이 발생하는 공간도 더 이상 깊은 숲속이 아니다. 암벽처럼 펼쳐진 커튼이 있는 정원이거나 발코니 문을 활짝 열어놓은 침실로 변했다. 앞에서도 잠시 언급했듯이, 이 그림들은 전시회나 박물관에서 여러 사람들에게 보여주기 위해 그려진 것들이 아니다. 그림 제작을 주문한 사람의 개인 공간을 위해서 제작된 것이다. 그런 이유로 대부분의 '나체그림'들은 더욱 에로틱해졌다. 두 사람만의 은밀한 공간을 만들어 낸 것이다.

이후 둘만의 공간에 구경꾼들이 등장했다. 1650년 야콥 요르단스^{Jacob Jordaens} (1593-1678)는 기존 신화 내용에 자신만의 상상력을 더해 재해석했다. 무대의 세트처럼 꾸며진 붉은 커튼으로 드리워진 배경으로 나체의 여자가 바위 위에 잠들어있고 눈부시게 빛나고 있다. 하얀 피부와 흰 천 덕분에 관람자들의 시선은 제일 먼저 그녀에게로 향한다. 잠들어 있는 그녀에게 한 사내가 다가온다. 이 사내를 따라 대각선으로 횃불을 들고 있는 에로스와 그 위로 두 명의 호기심 어린 남자들이 보인다. 그중 한 남자는 숲 위로 상체를 내밀며 노골적으로

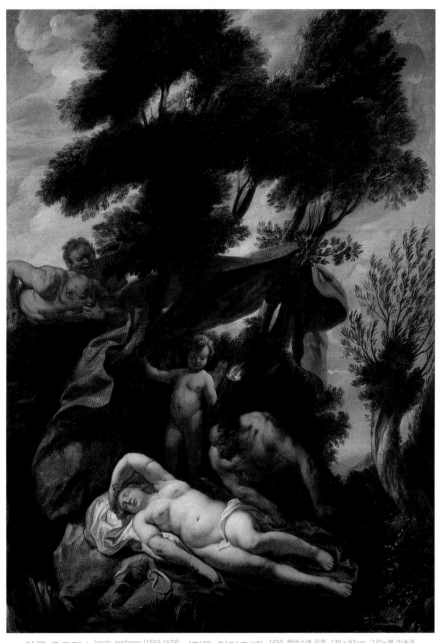

야콥 요르단스 Jacob Jordaens (1593-1678), 〈잠든 안티오페〉, 1650, 캔버스에 유화, 130 x 93cm, 그르노블 미술관, 그르노블

관심을 보이고 있다. 뒤쪽 남자의 표
정 또한 단순한 호기심을 넘어서 음
흉하기까지 하다.

 기존의 화가들은 신화의 내용과
일치하도록 사티로스로 변한 제우스
의 온전한 모습을 다 표현했다. 하지
만 요르단스는 사티로스로 변한 제우스의 상체만을 보여줄 뿐 다리 부분은 우
리들의 시선에 노출시키지 않았다. 신들의 이야기를 차용하면서도 인간들의
이야기로 바꿔버린 것이다. 에로스가 무심한 얼굴로 이들을 내려다보고 있다.
허리를 구부려 여자를 쳐다보고 있는 사내의 옆에 서 있는 나무의 모습이 예
사롭지 않다. 안티오페의 오른팔 팔꿈치가 아주 부자연스럽게 묘사되어 있는
데, 해부학적 지식의 미숙함이 보인다.

 11명의 형제자매 중 첫째로 태어난 요르단스는 루벤스, 반 다이크와 함께
벨기에 바로크 미술의 대표주자 중 한 명이다. 루벤스의 스승이기도 했던 아
담 반 누트의 제자였고 그의 딸과 결혼을 했다. 다른 동료들과는 다르게 이탈
리아에서 그림공부를 하지 않았고 장르 그림(일상생활을 다룬 그림)을 그린
다는 이유로 그의 작품들은 지적이지 않고 고전 지식이 부족하다는 평가를 받
기도 했다. 하지만 그도 루벤스와 마찬가지로 교회의 제단화, 신화를 내용으
로 하는 그림, 알레고리를 주제로 하는 그림들을 그렸다. 특히 오비드의 〈메타
모르포제〉에서 많은 영감을 얻었다. 1640년 루벤스가 죽고 난 후 그가 남겨놓
은 미완성의 작품들을 마무리했고, 안트베르펜의 가장 중요한 화가로 인정받
았다. 1644년에 제작된 〈넵튠과 암피트리테〉도 이때 완성된 작품이다. 이 명
성에 힘입어 개인들로부터도 작품의 의뢰가 쏟아졌다 한다.

다나에

|

전통과 계승

다나에^{Danae}의 아버지는 아르고스라는 도시의 왕 아크리시오스다. 그는 예언을 통해서 먼 훗날 다나에가 낳은 아들에게 죽게 될 운명이라는 것을 알게 된다. 이 운명을 피하기 위해서 그는 딸을 탑 안의 청동으로 된 방에 가뒀다. 이때 마침 세상을 두루 둘러보던 제우스는 방 안에 갇혀있는 아름다운 다나에를 보게 되었고 여느 때와 마찬가지로 사랑에 빠진다. 그리고는 황금의 비로 변해 탑 속에 갇혀 있는 그녀에게 접근했다. 이후 다나에는 다리 사이로 떨어진 황금비에 의해서 임신하게 되었고, 이렇게 하여 낳게 된 아기가 바로 괴물 메두사를 물리칠 페르세우스다. 그의 출생에 대해 오비드는 이렇게 노래했다.

... genusque

non putat esse deum, neque enim Iovis esse putabat

Persea, quem pluvios Danae conceperat auro

... 그는 그가 신의 자손이라는 것을 믿지 않았다.

그리고 또한 다나에가 황금의 비를 맞아들여 낳은

페르세우스도 주피터(제우스)의 아들이 아니라 여겼다.

-메타모르포제, 4, 609-611-

딸이 임신했다는 사실을 알게 된 아버지는 두려움에 떨며 그녀와 아기를 함 속에 넣어서 바다에 던져 버렸다. 그러나 다행히도 이들 모자의 신세를 불쌍히 여긴 제우스에 의해서 구출되었고 페르세우스는 건강하게 잘 자랐다. 세월이 흘러 건장한 청년으로 성장한 페르세우스는 우연한 기회에 출생의 비밀을 알 게 되었고 결국 할아버지를 만나기 위해서 아르고스를 향한 여행길에 올랐다. 이 여행 도중 그는 운동 시합에 참가하게 되는데, 예상치 못한 사고가 발생했 다. 페르세우스가 던진 원반이 그만 이 경기를 구경하고 있던 한 노인에게 떨 어진 것이다. 그런데 그 노인이 바로 다나에의 아버지, 아크리시오스였다. 인 간이란 존재는 신에 의해 이미 만들어진 운명 앞에선 어쩔 수가 없나 보다. 자 신의 '죽을 운명'을 피하고자 딸과 손자를 내다 버렸던 비정한 할아버지는 운 명이 정한 대로 결국 손자의 손에 죽고 말았다. 아크리시오스는 페르세우스가 자신을 만나러 아르고스로 온다는 소식을 전해 듣고는 그를 피하여 급히 이웃 나라인 이곳으로 피신을 와 있다가 이런 봉변을 당한 것이다.

Glocken Krater, 〈황금비를 몸으로 받고 있는 다나에〉, 기원전 450년, 붉은 인물상 그리스 도자기, 루브 르 박물관, 파리

제우스의 연애사건을 묘사한 그림들은 이미 고대부터 유행했다. 특히 다나
에의 이야기는 앞에서 살펴봤던 안티오페의 이야기와 함께 많은 예술가들에
게 좋은 소재거리를 제공했다. 앞의 그림은 기원전 450년경에 만들어진 그리
스 도자기에 묘사된 다나에의 이야기이다. 이 도자기는 양쪽에 손잡이가 달린
종 모양의 몸체에 검은색 바탕과 붉은색 인물상이 그려진 것으로, 주로 와인
과 물을 섞을 때 사용한 일종의 큰 항아리이다. 이 항아리는 주로 심포지움에
서 많이 사용되었는데, 현대에서 사용되는 개념의 심포지움과는 다르게 고대
그리스에선 주로 연회의 마지막에 이루어졌다. '함께 마신다'라는 의미의 심
포지움은 식사가 다 끝난 후, 음악과 함께 술을 마시며 담화를 즐기는 것을 말
한다(우리식으로 한다면 '2차'쯤 되겠다). 이때 주로 그리스의 철학이나 문학
에 대한 이야기가 오고 갔다. 자유연애와 동성애가 일반적이었던 당시 그리스
에선 심포지움에 남자들만이 참가할 수 있었다. 그런 남자들만의 모임에 제우
스의 연애이야기는 아주 재미난 이야깃거리였을 것이다. 이 점을 당시의 화가
들은 놓치지 않았다.

　등받이 의자에 앉아 양손으로 상체를 열어젖히고 있는 다나에가 위에서 떨
어지고 있는 황금비를 온몸으로 받고 있다. 자신의 몸 위로 떨어지는 황금비
를 똑바로 바라보고 있는 그녀의 표정은 지금 무슨
일이 발생하고 있는지를 정확히 알고 있는 듯하다.
몸의 실루엣이 비치는 옷과 풍만한 그녀의 가슴은
에로틱함을 더욱 강조시킨다. 그녀의 입가에는 점
이 찍혀있는데, 이미 고대부터 야한 여자의 상징처
럼 입가에 점을 찍었다는 것이 흥미롭다.

　2000여 년 후 그려진 그림에서 이와 유사한 구성을 발견할 수 있다. 이 작
품은 북부 유럽 출신의 화가 얀 호사르트Jan Gossaert (1478-1532)가 그린 다나에 그림
이다. 타원형을 그리며 서 있는 코린트식 기둥으로 장식된 작은 공간 안에 옷

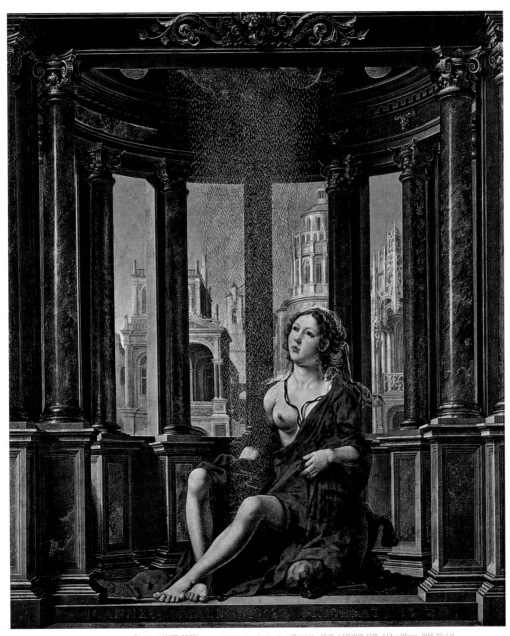

얀 호사르트 Jan Gossaert (1478-1532) — 마부제, 〈다나에 Danae〉, 1525, 나무위에 유화, 114 x 95cm, 알테 피나코
텍, 뮌헨

을 반쯤 벗은 상태의 여자가 앉아있는데, 마치 그녀가 두르고 있는 푸른색의 천 이외에는 아무것도 입고 있지 않은 듯이 보인다. 그녀의 오른쪽 가슴 위로 입고 있던 천이 흘러내리고 두 다리는 X자를 그리며 교차되어 있다. 붉은색의 두툼한 방석을 깔고 앉아있는 그녀는 지금 자신의 푸른 옷을 펼쳐서 위로부터 떨어지는 황금비를 받고 있는 중이다. 두건을 두른 올림머리와 더불어 두 그림엔 유사점이 많다. 물론 얀 호사르트가 이 도자기 그림을 알고 있었다고는 말하기 힘들지만, 2000년의 세월을 사이에 둔 두 화가가 같은 주제를 유사하게 해석했다는 점이 흥미롭다.

그녀의 뒤, 기둥과 기둥 사이로 이웃한 건물들이 펼쳐져 있다. 마부제는 이 신화의 내용을 다루면서 남과는 다른 특징을 보이는데, 그림의 주제로서 신화의 내용뿐만 아니라 '건축물' 그 자체를 다뤘다는 점이다. 지금까지 앞에서 보아왔던 그림들과는 다르게 이 그림은 온통 건축물들로 둘러싸여 있다. 그때까지 전통적으로 그려왔던 드넓은 자연의 끝없이 펼쳐진 풍경은 과감히 생략되었고, 대신 그 자리에 대리석 기둥들과 건물들만이 있을 뿐이다. 그녀의 양옆에 서 있는 두 개의 대리석 기둥은 마치 실제의 것을 보는 듯하다. 대리석의 표면은 매끄러워서 빛을 받으면 광택이 난다. 건물 밖에서 들어오는 빛, 그리고 황금비에서 오는 강한 빛은 대리석의 구석구석을 비추고 있다. 이 빛의 방향은 다나에의 얼굴과 두 다리에 드리워진 빛과 그늘을 통해 충분히 짐작할 수 있다. 마부제가 이렇듯 건축물의 묘사에 탁월할 수 있었던 것은 건축물에 대한 그의 철저한 연구 덕분이다. 특히 1508-09년 로마에서 생활하는 동안 고대 로마건축을 보다 정확하게 연구할 수 있었기 때문이다. 이 한 예로, 이 그림의 배경을 장식하고 있는 건물들은 고대 그리스·로마 건축의 요소를 기본 바탕으로 하는 이탈리아 르네상스를 그대로 반영하고 있다.

다나에에 대한 해석은 시대를 거치면서 변화하기도 했다. 때로는 성모 마리아와 같이 동정녀(황금비＝성령)로 비교되기도 했고, 때로는 순결의 타락에

대한 상징적인 의미로도 다루어지기도 했다. 이 점은 이미 앞에서 살펴봤던 아프로디테에 대한 이미지와 비슷한 것이기도 하다. 더욱 흥미로운 것은 보티첼리와 마찬가지로 동일한 화가에 의해서 이 두 가지의 상징적인 의미가 같이 나타난다는 것이다. 마부제는 이 그림에서 마리아를 연상시키는 파란색과 붉은색을 주된 색으로 사용했는데, 이 두 가지 색은 전통적으로 성모 마리아상

마부제, 〈아기 예수를 안고 있는 마리아The Virgin of Louvain〉, 1527, 나무 위에 유화, 63 x 50cm, 프라도 박물관, 마드리드

을 그릴 때 사용된 색이다. 이와 같은 모티브는 그가 2년 뒤에 그린 <아기 예수를 안고 있는 마리아>에서도 볼 수 있다

자신에게로 내려오는 신의 기적, 즉 황금의 비를 담담히 받아들이는 젊은 여인의 모습으로 그려진 이 그림은 또한 마리아의 수태고지를 다룬 그림에서 가브리엘 천사가 마리아에게 성령에 의한 임신사실을 알릴 때, 마리아의 방안으로 쏟아져 들어오는 황금의 빛을 연상시킨다. 이 그림을 통해 마부제는 이교도적인 요소와 기독교적인 요소의 은근한 접촉을 시도한 것이다. 성스러우면서도 거리를 둔 '에로틱', 그리고 섬세한 예술적 표현은 당시를 지배하고 있던 국제적인 취향과 정신적 견해를 잘 보여주고 있다.

북유럽 출신의 화가들은 이탈리아 출신의 화가들에 비해 일반인들에게 그렇게 많이 알려지지 않은 것 같다. 얀 호사르트는 얀 반 에이크, 부르겔, 루벤스, 렘브란트, 고흐 등의 대가들에 비해 잘 알려지지 않은 화가이다. 이처럼 일반인에게는 많이 알려지지는 않았지만 당연히 시대가 흘러가는 동안 크고 작은 이름을 가진 무수한 화가들이 존재했다. 특히 네덜란드인들은 그들의 탄탄한 경제력을 바탕으로 많은 화가들을 길러냈다.

얀 호사르트Jan Gossaert (1478-1532)는 1508-09년에 이탈리아에서 고대 로마미술을 공부하기 시작한 초기 네덜란드 화가 중의 한 명이었다. 16세기 당시 고대 그리스·로마와 이탈리아 르네상스의 인본주의에 영향을 받은 많은 네덜란드 화가 사이에서는 이탈리아로 건너가 이 새로운 흐름을 직접 체험하는 것이 크게 유행했다. 이와 같은 방법을 통해서 북유럽과 이탈리아간의 미술교류가 자연스럽게 이루어졌던 것이다. 그는 이탈리아에서 라틴어화 시킨 고향의 이름을 따라서 말보디우스 또는 마부제로 불렸으며, 현지에서 고대의 건축물을 연구하면서 자신만의 독특한 그림세계를 만들었다. 이 그림의 배경을 이루는 건축물들은 그의 이탈리아 생활의 결실이라 볼 수 있다. 이탈리아 유학생활을 마친 후 안트베르펜, 브뤼게 등 주로 북유럽에서 활동을 했으며, 초상화가로

서도 인정을 받았다.

　마부제는 비록 이탈리아에서 공부하고 이탈리아 르네상스의 영향을 많이 받았지만, 자신의 고향인 북유럽의 전통을 계속 유지했다. 극사실주의적인 묘사력을 자랑하는 북부 유럽의 미술은 특히 실제와도 같은 사물의 재질감 묘사와 옷 주름의 뛰어난 묘사가 두드러진 특징이다. 빛에 번쩍이는 대리석, 빛을 받아 빛나는 붉은 비단 방석, 앉은 자세에 따라서 자유롭게 형성된 옷 주름 등에서 마부제의 완벽에 가까운 테크닉을 읽을 수 있다.

티치아노의 은근한 에로티즘과
클림트의 적나라한 에로티즘

 다나에와 황금의 비는 이렇듯 시대를 거치면서 많은 화가들이 다룬 주제 중
의 하나였다. 이는 근대 미술에 와서도 예외는 아니었다. 다만, 그 시대 정신에
맞는 해석을 달리할 뿐이었다. '은근한 에로티즘'과 '적나라한 에로티즘'이라
는 두 해석을 두고 비교해 보는 것도 재미있지 싶다. 그 예로 후기 르네상스의
대가이자 베네치아 화파의 3 거성중 한 명인 티치아노와 현대인들로부터 많은
사랑을 받는 오스트리아 출신의 클림트를 비교하면서 살펴보자.

티치아노 Vecellio Tiziano (1488-1576), 〈다나에 Danae〉, 1544-46, 캔버스에 유화, 120 x 172cm, 카포디몬테 박물관, 나폴리

두 그림을 각각 읽어보자. 앞 그림의 전경에는 화면의 거의 반을 차지할 정도로 밝은 색의 큰 침대가 대각선 방향으로 놓여있고, 그 위에 나체의 다나에가 반쯤은 눕고 반쯤은 앉은 자세를 하고 있다. 그녀의 맞은편에는 활을 쥔 에로스가 서서 지금 막 하늘에서 떨어지고 있는 황금의 비를 쳐다보고 있다. 다나에 역시 이 황금의 비를 보며 마치 두 다리로 받을 것 같은 자세를 하고 있다. 그녀의 뒤쪽에는 커튼이 옆으로 펼쳐져 있고 그림의 오른쪽, 에로스 뒤쪽에는 푸른 하늘이 펼쳐져 있다. 이 커튼과 푸른 하늘 사이의 공간은 어둠에 싸여있는 것 같다. 그러나 자세히 들여다보면 아주 큰 기둥의 아랫부분이 자리

구스타프 클림트 Gustav Klimt (1862-1918), 〈다나에 Danae〉, 1907/08, 캔버스에 유화, 82 x 86cm, 개인 소장

하고 있다는 것을 알 수 있을 것이다. 이 기둥은 건물의 내부 공간과 바깥의 공간을 자연스럽게 서로 연결하고 있다. 커튼과 침대를 통하여 그녀가 있는 곳이 실내공간임을 알 수 있지만, 이 그림 어디에서도 실내공간과 실외공간과의 확실한 경계선을 찾기는 어렵다.

두 번째 그림은 클림트가 1907/08에 〈입맞춤〉을 완성하고 난 직후에 제작한 것으로 화면 전체를 다리를 높이 들고 웅크린 상태의 벌거벗은 여인이 홀로 꽉 채우고 있다. 그녀의 머리는 깊숙이 몸 안쪽으로 기울어져 있으며 두 눈은 감겨있다. 그에 반해 붉은 입술은 반쯤 열려있는 상태이며, 갈퀴 모양처럼 펼쳐진 그녀의 오른손은 오른쪽 가슴 위에 놓여있다. 그림의 위쪽으로부터 황금색의 무수한 작은 원들이 흰색을 띤 길쭉한 선과 섞여서 이 여자의 다리 사이로 떨어지고 있는 중이다. 지금 그녀가 누워있는 곳이 어딘지 정확히 확인할 수는 없지만 그림의 오른쪽 아래에서 볼 수 있듯이 둥근 무늬가 그려진 천을 반쯤 덮고 있다는 것을 알 수 있다. 이 천을 통해서 다나에의 등과 엉덩이선을 볼 수 있는데, 아마 속이 훤히 비치는 옷감일 것이다.

티치아노는 다나에의 그림을 총 3점 그렸고, 매 그림마다 약간의 변화를 주었을 뿐 거의 같은 구도를 이용해 제작했다. 클림트가 다나에를 그릴 때 티치아노의 이 그림을 염두에 두었다는 것을 쉽게 짐작할 수 있을 것이다. 티치아노의 그림과 클림트 그림의 기본적인 모티브는 둘 다 '벌거벗은 여인이 누운 상태에서 두 다리를 벌려 황금의 비를 받는 것'이다.

단지 클림트는 자신의 그림에 주제를 제외한 배경과 부차적인 것 모두를 생략했다는 것뿐이다. 클림트에겐 무엇보다도 중심 주제만이 중요했던 것이다. 그는 이 중심주제의 전달과 묘사에 전력을 다했을 뿐이다. 즉, 제우스가 다나에를 찾아온 그 순간, 그 '사랑의 황홀경'만을 다나에의 표정으로 나타냈다. 눈을 감고 반쯤 벌린 붉은 입술, 상체를 덮고 있는 불타는 듯한 붉은 머리카락, 이와 대조적으로 눈부신 흰 가슴, 비정상적이리만치 과장된 허벅지, 그리고 흰색

으로 묘사되어 황금비와 섞여있는 정자. 이렇듯 주제를 다룸에 있어 티치아노의 간접적이며 '부드러운' 표현에 비해 클림트의 표현은 아주 직접적이며 강렬하다. 같은 주제 '다나에'는 시대와 화가의 개인적인 해석에 따라 너무나 다른 느낌을 준다. 결국은 그들이 무엇에 중심 초점을 맞추었느냐를 알아내는 것이 그림 해석의 시작이라 할 수 있을 것이다.

에우로페

|

유럽의 납치

페니키아의 왕에게는 에우로페Europe라는 딸이 있었는데 얼마나 아름다웠던 지 주변 이웃나라에는 물론이고 올림포스 산의 신들에게까지 소문이 날 정도 였다. 올림포스 산 자신의 왕좌에 앉아서 세상을 둘러보던 제우스도 이 소문을 들었고 결국 그녀의 미모를 확인하기 위해서 인간 세상으로 내려왔다. 에우로 페가 그녀의 일행들과 함께 바닷가에서 놀고 있는 것을 본 제우스는 바로 사랑 에 빠졌다. 욕망에 불탄 제우스는 궁리 끝에 아름다운 흰 황소로 변하여 그녀 에게 접근했다. 어떻게 납치할까 고민하던 그는 에우로페에게 다가가 자신을 쓰다듬을 수 있게 무릎을 굽혀서 자세를 낮췄다. 그러자 호기심에 찬 에우로페 는 황소를 쓰다듬었고 결국에는 등 위에 올라탔다. 이때 기다렸다는 듯 황소는 재빨리 일어나 바람과 같이 바다로 향해 달렸다. 그리고는 그녀를 태운 채로 바다를 건너 크레타 섬으로 데려가 자신이 제우스임을 밝혔다. 이후 이들 사 이에서 세 명의 아들이 태어났는데 그들 중 한 명이 크레타 섬의 왕이자 아리 아드네의 아버지인 미노스이며, 또 한 명은 지하세계에서 죽은 자들을 심판하 는 라다만튀스이다. 오늘날의 유럽 대륙은 그녀의 이름에서 유래되었다 한다.

유럽의 납치를 다룬 작품 역시 16세기의 르네상스 화가들에게 많은 사랑을 받았다. 특히 티치아노는 1553-1562년에 걸쳐서 신화를 주제로 한 많은 그

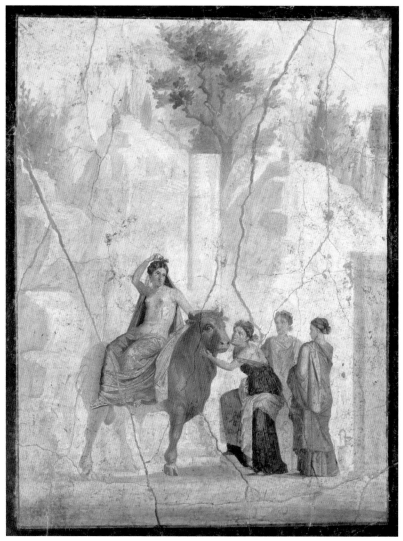

야손의 집^{Haus des Jason}, 〈황소 등에 탄 에우로페^{Europe seated on a bull}〉, 폼페이 벽화, 약 기원전 79년, 나폴리 국립고고학박물관, 나폴리

림들을 시리즈로 남겼는데 이 그림은 〈다나에〉와 더불어 그 연작 그림들 중의 하나이다. 다음의 두 그림은 똑같은 작품이다. 정확히 말하자면, 티치아노의 원작을 루벤스가 그대로 베낀 것이다. 다만 다른 점이 있다면 색채인데, 두 작

티치아노^{Vecellio Tiziano (1488-1576)}, 〈유럽의 납치^{Rape of Europa}〉, 1559-1562년경, 캔버스에 유화, 185 x 205cm, 이
사벨라 스튜어트 가드너 박물관, 보스턴 (위)

페테르 파울 루벤스^{Peter Paul Rubens (1577-1640)}, 〈유럽의 납치^{Rape of Europa}〉, 1628-1629, 캔버스의 유화,
182.5 x 201.5cm, 프라도 박물관, 마드리드 (아래)

품을 실제로 보진 못했기 때문에 이 화보에 나오는 색채의 차이가 어느 정도인지는 확실히 단정할 수는 없지만, 두 도판이 보여주는 각각의 전체적인 색감은 원작품과 크게 다르지 않을 것이다.

1628년 루벤스는 자신이 관여했던 스페인과 영국간의 외교문제 때문에 스페인에서 9개월간 머물게 되었다. 이 기간 스페인 왕 필립 4세가 개인적으로 모아 두었던 티치아노의 많은 작품들을 볼 기회가 있었는데 대략 50여 점이 넘었다 한다. 루벤스는 주로 신화를 주제로 한 에로틱한 그림에 많은 관심을 가졌고 최대한 자주 기회를 살려 적지 않은 작품들을 복사했다. 1629년 이 복사품들을 안트베르펜으로 가지고 와 이후 그의 작품에 적극적으로 활용했다. 1640년 루벤스가 죽은 이후 필립 4세는 루벤스가 소장하고 있던 신화화들을 수집하기도 했다. 현재 프라도 미술관에 있는 루벤스의 많은 작품들은 이때 모은 것이라 한다.

먼저 그림의 구도Komposition를 살펴보자. 이 신화의 주요 인물인 에우로페와 흰 황소를 그림의 전경에 거의 반을 차지하는 크기로 배치했다. 티치아노는 등장인물을 최소한 줄여서 표현했다. 쭉 뻗은 그녀의 팔과 다리, 그리고 그녀가 쥐고 있는 붉은 천, 그림 왼쪽 전경에 물고기를 타고 있는 작은 에로스, 이 요소들이 모이면서 긴 사선의 구도를 이루어 그림에 보다 큰 움직임을 주고 내용을 더욱 극적으로 표현하고 있다. 만약 누워있는 에우로페의 몸을 똑바로 세워서 본다면, 그녀의 동작은 앞에 실은 기원전 1세기쯤에 그려졌던 폼페이 벽화 속의 에우로페와 많이 닮았다. 티치아노가 이 그림을 그릴 때는 아직 폼페이 유적이 발견되기 전이었다. 하지만 두 예술가가 동일한 주제를 비슷하게 표현했다는 점이 참으로 흥미롭다. 특히 한 팔을 머리위로 올리는 모티브와 두 다리를 X 모양처럼 교차시키는 자세 또는 구부리고 있는 자세 등의 모티브는 전 시대를 막론하고 흔하게 차용된 모티브이다. 이런 자세는 안티오페나 다나에의 자세 등에서도 이미 살펴봤었다. 그럼 어떻게 고대로부터 사용되었던 이런 모

티브가 계속 전해질 수 있었을까? 그 답은 '고대 동전'이나 옷을 고정하는 데 사용한 '작은 브로치' 등 조각과 회화 이외의 작은 공예품에서 찾을 수 있다.

그림의 중경에는 해안가에 서 있는 에우로페의 일행들을 배치했는데 이들의 크기는 전경의 인물보다 아주 작다. 이를 미루어 해안가와 에우로페가 있는 바다와의 먼 거리를 짐작할 수 있다. 원경에는 형태를 정확히 알 수 없는 산의 풍경이 확실하지 않은 바다와의 경계를 이루며 자리하고 있다. 그림의 전체적인 분위기는 붉은 색채로 인해 마치 해 질 무렵인 듯 보인다. 석양에 붉게 물든 구름이 이 분위기를 더욱 강조한다. 〈유럽의 납치〉를 그대로 복사함에 있어서 루벤스는 자신만의 해석된 색채를 선택했다. 티치아노의 붉은색이 주는 따뜻한 느낌이 아니라 푸른 빛깔의 다소 차가운 느낌이 강하다. 하늘에 사용된 색을 비교해 보면 그 차이점을 더 정확히 알 수 있을 것이다.

수상도시 베네치아의 하늘에 펼쳐지는 장관, 즉 햇빛과 구름, 여기에 물기 먹은 공기가 서로 어우러져서 만들어지는 색채의 다양한 변화를 티치아노의 그림에서 충분히 간접적으로 느낄 수 있다. 굳이 시간상으로 따져 본다면 노을이 지는 저녁 무렵쯤 될 것이다. 여기에 비해 루벤스는 해가 높이 뜬 화창한 가을의 하늘을 보는 듯하다. 이렇듯 한눈에 거의 차이점이 없는 두 그림일지라도 색감이 주는 분위기의 차이점은 참으로 크다.

다음 그림은 같은 내용을 다룬 베로네제의 작품이다. 티치아노의 작품과 비교해 본다면, 주요 사건이 오른쪽과 왼쪽에 서로 달리 배치되었다. 흰 구름이 엷게 펼쳐진 푸른 하늘과 경계를 이루고 있는 나무 두 그루가 마치 출입문처럼 서 있다. 그러나 무엇보다도 두 그림의 큰 차이점은 사건이 발생하는 주요 장소에 대한 두 화가의 시점이 다르다는 것이다. 티치아노의 그림과는 다르게 베로네제는 관람자의 시선을 바닷가 아닌 깊은 숲속으로 끌어들였다. 이야기가 순차적으로 이어지듯 한 화면 속에 그 전개를 함께 볼 수 있게 했다. 흰 황소를 타고 바닷가로 나아가는 에우로페의 모습을 점점 작게 여러 번 그려 넣어

파올로 베로네제^{Paolo Veronese (1528-1588)}, 〈유럽의 납치^{Rape of Europa}〉, 1580-1585년경, 캔버스에 유화, 240 x 303cm, 도제의 궁전, 베네치아

서 신화 내용의 텍스트를 읽는 것처럼 친절히 묘사했다.

그림 왼쪽의 전경에는 에우로페가 시녀들의 도움으로 황소에 올라타는 모습이 보이며, 그림 오른쪽 중경과 원경에는 이 이야기의 전개가 순서대로 그려져 있다. 노란 옷을 입은 에우로페와 황소를 따라 관람자들의 시선도 가까운 육지로부터 먼바다를 향하게 된다. 즉, 우리는 이 등장인물들보다 더 깊은 숲속에서 이 사건을 지켜보고 있는 것이다. 이에 비해 티치아노는 앞의 내용을 생략하고 이미 바다를 건너고 있는 모습을 선택했다. 우리의 시선은 바다로부터 해안가로 향하게 된다. 티치아노의 이러한 해석은 오비드의 설명을 글자 그대로 따랐음을 보여준다.

...메오너 여자는 어떻게 에우로페가 거짓된 황소의 모습에
속았는지를 설명한다. 그것은 진짜 황소와 바다로 여겨질 정도였다.
사람들은 자신이 납치되었던 곳을 향하여 되돌아보는,
그리고 거센 파도에 두려움을 느껴 그냥 그곳에 서 있는
일행들을 향하여 외치는 에우로페를 보았다....
– 메타모르포제, 6, 103-107

티치아노는 70이 넘은 나이에, 베로네제는 50대에 이 그림을 그렸다. 이 두 그림을 자세히 관찰하면 할수록 많은 유사점을 발견할 수 있는데 이는 베로네제가 티치아노의 그림을 기초로 하여 구성했다는 것을 알 수 있다. 그림 전체를 지배하는 구도는 좌우가 바뀐 사선의 구도이다. 티치아노는 왼쪽 아래에서 오른쪽 위로 향하는 삼각형의 면적에 주인공들을 그려넣었고 베로네제는 오른쪽 아래에서 왼쪽 위로 향하는 삼각형의 면적에 이들을 그려넣었다. 그 삼각형 빗변의 위쪽 하늘에는 두세 명의 에로스가 그려져 있다. 이들의 움직임이나 공중에 떠서 아래를 향하고 있는 자세, 더욱이 크기까지 비슷하게 그려져 있다. 단지 변화를 준 것은 티치아노의 에로스들은 활과 화살을 갖고 있는 반면에 베로네제의 에로스들은 화환과 꽃을 들고 있는 것이다. 두 황소 또한 아주 비슷하게 그려졌는데, 머리 위와 귀에 각각 화환을 걸고 있다. 다만 티치아노의 소는 큰 눈으로 우리 쪽을 보고 있고 베로네제의 소는 눈을 내려 뜨고 있을 뿐이다.

에우로페의 묘사에 있어서도 차이가 있다. 티치아노의 그녀는 그림 주문자였던 필립 4세의 개인적 취향이 많이 반영된, 속이 훤히 드러나 보이는 반나체의 모습이지만, 베로네제의 그림에서는 당시 베네치아 여인들의 복식을 하고 있다. 앞의 그림에서도 살펴봤듯이 여전히 다양한 옷감의 질감을 표현하는 뛰어난 묘사력이 돋보인다. 이 그림 구성은 후대의 많은 화가들이 모티브로 즐

겨 이용했다. 또 흰 황소의 등에 타고 있는 우아한 에우로페와 독특한 분위기를 내는 색채는 무엇보다도, 이후 베로네제의 뒤를 잇는 티에폴로^{Tiepolo (1696-1770)}의 작품에 많은 영향을 주었다.

렘브란트^{Rembrandt (1606-1669)}, 〈유럽의 납치^{Rape of Europa}〉, 1632, 나무에 유화, 62 x 77cm, 폴 게티 박물관, 캘리포니아

1632년에 그려진 렘브란트의 〈유럽의 납치〉 역시 베로네제와 마찬가지로 납치가 이루어지는 물가를 중심 배경으로 삼았다. 렘브란트의 물가는 바닷가라기보단 오히려 강가처럼 보인다. 흰 황소에 올라탄 에우로페는 놀라고 두려운 마음이 섞인 표정으로 강가의 동료들을 향해 고개를 돌렸다. 강가에 있는

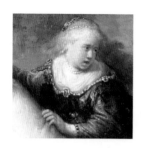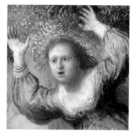

일행들의 행동은 티치아노나 베로네제의 그림에서보다 다소 소극적이다. 양 팔을 뒤로 올리고 있는 푸른 옷을 입은 여자를 제외하고는 너무나 조용하다. 양손을 기도하듯 깍지 끼고 있는 여인이나 그 뒤의 마치 허공을 쳐다보고 있는 듯한 여자, 그리고 마차 위에서 벌어지고 있는 일을 멍하니 쳐다만 보고 있는 마부 등. 모두 납치될 때의 급박함이 보이지 않는다. 지금 무슨 일이 일어나고 있는지 아직 인지를 못 하고 있는 것처럼 보인다.

후기 렘브란트 그림의 큰 특징인 '극단적인 명암의 차이'는 아직 보이지 않는다. 다만 그림의 왼쪽과 오른쪽을 확연하게 구분지어 명암을 강하게 대비시켜 표현했다. 나무들로 만들어진 어둠이 드리워진 그림의 오른쪽에 무게를 두고, 그림의 거의 반을 차지하는 왼쪽 공간을 밝고 간소하게 표현해서 흰 황소가 거침없이 가볍게 달릴 수 있도록 구도를 잡았다. 이미 앞에서 티치아노의 초기작품 〈디오니소스와 아리아드네〉에서 살펴보았듯이 렘브란트도 아주 세밀하게 하나도 놓치지 않고 모든 것을 정밀하게 묘사했다. 여인들이 걸치고 있는 화려한 옷과 장식품, 황금빛의 마차와 인물들의 표정 하나하나까지 정성들여 꼼꼼히 묘사했다. 이들이 입고 있는 복식은 베로네제가 그의 작품에서 그러했듯 화가가 살던 그 시대의 네덜란드에 유행하는 복식이다.

이 복식은 1635년에 제작된 〈플로라 사스키아〉에서 다시 볼 수 있다. 사스키아는 렘브란트의 첫 번째 아내로, 루벤스가 그러했듯 렘브란트도 그림에 자신의 아내를 자주 그려넣었다. 에우로페의 모습이 이 사스키아와 많이 닮았

다. 마차 앞에 서 있는 작은 체구의 여자도 왠지 익숙하다. 서 있는 자세나 크기, 얼굴 표정 등, 1642년에 그려진 〈야경〉 속에 나오는 흰색 옷을 입고 관람자를 쳐다보고 있는 여자와 비슷하다.

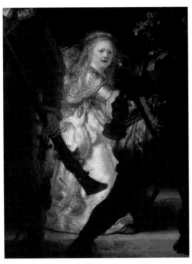 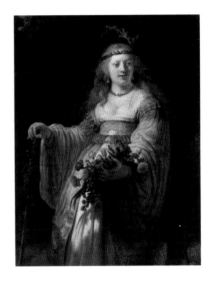

렘브란트Rembrandt (1606-1669)
〈야경The Night Watch〉 부분화, 1640-1642, 캔버스에 유채, 363 x 437cm, 암스테르담 국립박물관 (왼쪽)
〈플로라 사스키아Saskia as Flora〉 부분화, 1635, 캔버스에 유채, 97.5 x 123.5cm, 내셔널 갤러리, 런던 (오른쪽)

루벤스는 암스테르담에서 활동하던 당시의 대가 피테르 라스트만Pieter Lastman 밑에서 6개월 정도 수련을 하고 라이덴으로 와서 동료와 함께 작업실을 운영했다. 얼마 지나지 않아 그의 명성은 날로 높아졌고 30살도 되기 전 스승과 같은 위치에 오르게 된다. 특히 1632-33년 사이 엄청난 수량의 그림을 그렸는데, 주로 초상화들이었다. 대략 50여점에 달한다. 이때 제작된 것 중 가장 유명한 것이 바로 〈유럽의 납치〉와 같은 해에 그려진 〈니콜라스 튈프 박사의 해부학 강의〉이다.

같은 해에 그려진 그림이지만 두 그림의 테크닉과 분위기는 너무나 다르다. 물론 '단체 초상화'와 '신화 그림'이라는 주제에서부터 다르기는 하지만, '명암

의 표현'에 있어서 크게 차이가 난다. 중심인물과 사물에 강한 빛을 줘 주변의 어둠 속에서 강조된 것과는 다르게 에우로페는 밝은 빛으로 감싸져있다. 세부적으로 치밀하게 묘사된 '에우로페'의 전경과는 다르게 '해부학 강의'에서는 붓의 터치가 보다 크고 과감하다. 에우로페의 원경 디테일을 생략하고 과감하게 윤곽선만으로 표현했지만, 해부학 강의의 배경은 비록 선명하진 않지만 디테일을 살려서 표현했다.

렘브란트^{Rembrandt (1606-1669)}, 〈니콜라스 틸프 박사의 해부학 강의^{The Anatomy Lesson of Dr Nicolaes Tulp}〉, 1632, 캔버스에 유화, 169.5 x 216.5cm, 마우리트하위스 왕립미술관, 헤이그

나치에 고통 받는 유럽

막스 베크만^{Max Beckmann (1884-1950)}, 〈유럽의 납치^{Rape of Europa}〉, 1933, 목탄, 과슈 수채화, 51.1 x 69.9cm, 개인소장

이 그림은 독일출신 표현주의 화가로 알려진 막스 베크만^{Max Beckmann (1884-1950)}의 작품이다. 그는 생전에 자신을 '표현주의'라는 카테고리로 구분 짓는 것을 원치 않았다. 소위 말하는 '표현주의' 활동도 거절했음은 물론이다. 1884년 작센 주의 라이프치히에서 태어난 그는 1904년 베를린과 뮌헨의 예술 아카데미에서 그림공부를 하는 동안 루벤스 등 이전 고전주의 대가들의 영향을 많이 받았다. 중심테마 역시 종교와 신화를 다룬 작품들이 많았고 아카데미를 졸업한 후엔 여러 미술관과 박물관을 다니며 다양한 근대 미술사조를 접하기도 했다. 베를린에서 작품 활동을 시작한 그는 〈바닷가의 젊은 남자들^{Junge Männer am}

Meer⟩(1905)이란 작품으로 미술계에서 큰 주목을 받기 시작했고 미술가협회에서 주는 Vila Romana상을 받기도 했다.

세계 1차 대전(1914·18)이 발발하자 그는 위생병으로 군에 자원입대한다. 군에 복무하는 동안 동료들의 처참한 주검들을 옆에서 지켜보면서 몸과 정신은 피폐해졌고, 결국은 신경쇠약으로 일찍 전역하게 되었다. 이때의 트라우마로 아카데믹했던 이전의 화풍은 완전히 달라졌다. 일그러진 형태와 공간, 강렬한 색채 등으로 자신과 인류에 대한 깨져버린 환상 그리고 야만적이고 비극적이기까지 한 현실을 드라마틱하게 표현했다.

〈유럽의 납치〉는 1933년에 그려진 작품으로, 고통으로 인해 혼절한 반나체의 '에우로페'(유럽 대륙)가 '음흉하고 거대한 권력'인 검은 소(히틀러와 나치)의 등에 거꾸로 매달려 있다. 예전의 회화에서 보아왔던 사랑하는 여인을 유혹하기 위해 조심스러우면서도 부드러운 표정을 가진 황소의 모습은 더 이상 없다. 그와는 반대로 강제적이고 강압적인 분위기를 물씬 풍기는 표정과 자세를 가진 검은 황소만이 있을 뿐이다. 황소등 위의 에우로페도 더 이상 스스로 매달려 있거나 올라탄 것이 아니라 강압에 의해 '올려져' 있다. 그녀는 지금 고통을 호소하고 있다.

그해 독일의 권력을 장악했던 히틀러와 나치는 프랑스의 인상주의와 후기 인상주의, 독일의 표현주의, 다다이즘, 러시아의 아방가르드 등 다양한 사조의 미술들을 퇴폐 미술로 간주하며 그 화가들도 탄압하기 시작했다. 작품들은 몰수되어 해외로 팔려나가거나 소각되기도 했고 화가들은 더 이상 작품을 제작할 수 없게 되어 재능 있는 많은 현대 미술가들이 해외로 피신하기도 했다. 한때 화가가 되기를 원했던 히틀러는 현대미술 화가들을 '사회적, 도덕적으로 타락한 정신의 소유자'들이라 비난했고 그들이 만들어 낸 작품 또한 '건강하지 않은 것'이므로 반드시 척결해야 할 '퇴폐예술 Entartete Kunst'이라 매도했다. 1933년 나치가 집권하면서 괴벨스를 앞세워 가장 먼저 행했던 탄압은 박물관

의 인력을 통제하는 것이었다. 현대미술을 지원했다는 이유로 베를린 회화관 관장을 해임시켰고 베크만은 프랑크푸르트 아카데미의 교수직을 박탈당했다.

　나치는 1937년 〈독일미술대전〉과 〈퇴폐미술전〉을 함께 개최했는데, 이는 두 전시의 비교를 통해 건강한 인물을 묘사한 '아리안의 독일미술'이 변형된 인물들이 아무렇게나 그려진 '퇴폐적인 현대미술'보다 더 우월하다는 것을 가시화하려는 의도에서였다. 7월 18일 뮌헨에 있는 독일예술의 전당Haus der Deutschen Kunst에서 열린 퇴폐미술전Entartete Kunst의 전야제 개막 라디오 연설에서 히틀러는 많은 화가들과 그 작품들을 '타락한 정신'이라고 비난했다. 이 연설을 듣고 위협을 느낀 베크만은 그 다음 날 바로 네덜란드로 망명했고 몇 번의 시도 끝에 1947년 미국으로 건너가 활동하다 1950년, 생을 마감했다.

칼리스토

|

밤하늘의 큰 곰 자리

칼리스토Callisto는 아르테미스 여신으로부터 가장 많은 사랑을 받았던 님프였다. 순결을 강요받는 이들 님프는 언제나 아르테미스의 보호 아래 숲속에서 평화롭고 안전하게 지내고 있었다. 그러던 어느 날 아르테미스 여신으로 변한 제우스가 이 숲속에 들어와서는 칼리스토를 임신시켰다. 이후 그녀는 임신 사실을 숨겨왔지만 목욕 도중 아르테미스에게 발각이 되었고, 분노한 아르테미스는 그녀를 곰으로 만들어버렸다.

이 사건을 알게 된 제우스는 미안한 마음에 곰으로 변한 그녀에게서 아직 태어나지 않은 아기를 구해냈다. 그리고 15년의 세월이 흘렀다. 성장한 칼리스토의 아들은 사냥을 하러 왔다가 곰으로 변한 칼리스토를 만나게 되었는데 불행히도 이 곰이 자신의 엄마라는 것을 알지 못했다. 급기야 그는 이 곰을 잡게 되었고 죽이려 했지만 다행히 제우스에 의해서 저지되었다. 두 모자의 운명에 동정심을 갖게 된 제우스는 이 곰과 아들을 함께 하늘로 올려보내, 별자리인 큰 곰 자리와 작은 곰 자리로 만들었다 한다.

그림 왼쪽 아래의 모퉁이쯤에 화살이 가득 든 화살통이 사선으로 놓여있다. 이 통 위에 오른손을 짚고서 비스듬히 몸을 뒤로 젖힌 나체의 여자가 붉은 천 위에 다리를 꼬고 앉았다. 고개를 약간 숙인 상태로 눈을 치켜떠 맞은편에 앉

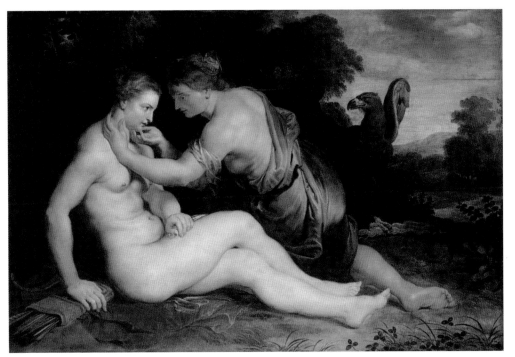

페테르 파울 루벤스 Peter Paul Rubens (1577-1640), 〈주피터와 칼리스토 Jupiter and Callisto〉, 1613년경,
나무위에 유화, 126.5 x 187cm, 카셀 미술관, 카셀

아 있는 여자를 쳐다보고 있다. 한쪽 어깨와 가슴을 드러내고 맞은편에 엉거
주춤 앉은 여자는 두 손으로 그녀의 얼굴을 만지고 있다. 그녀의 몸은 사선을
이루며 길게 뻗어있고, 그 뒤로 독수리가 보인다. 두 여자 뒤에는 덤불과 나무
숲이 어둡게 자리를 잡고 있고 오른쪽에는 멀리 풍경이 펼쳐져 있다. 높고 낮
은 둥그스름한 산봉우리들과 그 앞에 평원이 펼쳐져 있고, 저녁노을이 진 하
늘은 붉게 물들어 있다. 이 그림은 나무 위에 유화로 그려진 루벤스의 1613
년 작품이다.

이 두 여자의 모습에서 특이한 점을 발견할 수 있는데, 피부색이 서로 다르
다. 한 명은 아주 밝은 흰 피부를 가지고 있는데, 피부 속의 푸른 핏줄이 비쳐
보일 정도이다. 그녀의 맞은편에서 들어오는 빛으로 더욱 희게 빛난다. 그에
비해 반쯤 일어나있는 여자의 피부색은 빛을 받아 밝게 변한 왼팔을 제외하고

는 아주 어둡다. 거의 갈색에 가까운 피부색이다. 이것은 우연히 그렇게 그려진 것이 아니라 루벤스의 철저한 계획 아래에서 그려진 것이다. 여자의 피부색 묘사에 있어서 루벤스는 그의 모든 작품에서 탁월한 대가의 솜씨를 보이는데, 지나치게 과장된 감도 없진 않다. 이 또한 그의 그림을 구분할 수 있는 큰 특징이다. 루벤스는 자신의 그림에 고대 이집트로부터 내려오는 전통을 따라 여자는 흰 피부로 남자는 갈색 톤의 피부로 묘사했다. 이 점은 앞으로 다룰 〈레우키포스 딸들의 납치〉에서도 확인할 수 있다. 그러므로 이 갈색 톤의 피부색은 관람자들로 하여금 이 그림을 이해할 수 있게 하는 하나의 암시인 것이다.

갈색 피부톤을 가진 여자의 뒤쪽에 번개를 움켜쥐고 있는 독수리가 자리하고 있다. 독수리와 번개는 고대 그리스 때부터 제우스임을 알려주는 아트리부트였다. 즉, 이 그림은 바로 아르테미스의 모습을 한 제우스가 칼리스토에게 접근하는 순간을 그린 것이다. 이

들의 얼굴 표정을 보자. 수줍은 듯 눈을 치켜들고 제우스를 보는 칼리스토와 그녀의 입술을 향한 제우스의 유혹하는 듯한 눈빛. 얼굴의 옆모습도 비교해 보자. 칼리스토의 부드러운 이마의 선과 콧날 그리고 둥근 턱, 그에 비해 제우스의 쭉 뻗은 콧날과 강한 턱선. 이에 더해 세심한 표정 묘사는 이때의 분위기를 적절히 잘 전해준다. 루벤스는 이들의 은밀한 '사랑의 시작'을 표현했다. 앞으로 다른 그림들을 접할 때 그 그림들 속에 그려진 옷들이나 정물들 그리고 표정 같은 작은 부분까지 신경 써서 꼼꼼히 비교하며 보는 습관을 갖는다면 그림을 관람하고 관찰하는 데 또 다른 즐거움을 줄 것이다.

그림의 전체 분위기는 석양빛의 불그스레함으로 인해 따뜻하다. 이 석양빛

은 칼리스토의 다리 부분과 디아나로 변한 제우스가 입고 있는 짙은 자줏빛의 옷에 비친 빛의 반사로 시각화되었다. 그림의 구도상 왼쪽으로 치우쳐져 그려진 인물들로 인해 자칫 잃을 수 있었던 무게중심을 칼리스토가 깔고 앉아 있는 붉은 천으로 잡아준다. 이와 더불어 독수리의 발밑에 있는 붉은색의 번개 묶음도 역시 이 그림의 무게 중심을 유지하는 데 큰 역할을 한다.

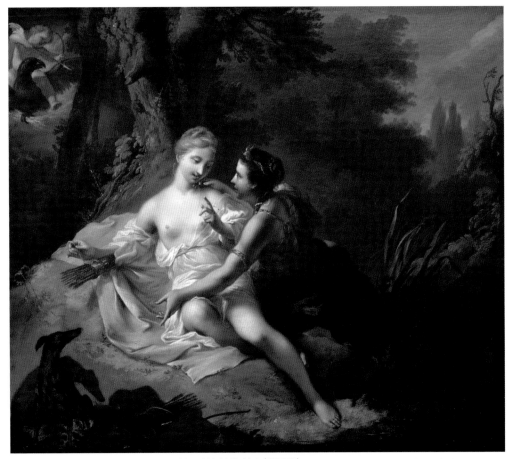

요한 하인리히 티쉬바인Johann Heinrich Tischbein (1722-1789), 〈디아나의 모습으로 변해 칼리스토를 유혹하는 주피터Jupiter in the Guise of Diana Seducing Callisto〉, 1756, 캔버스에 유화, 41 x 47cm, 카셀 미술관, 카셀

산양 머리 장식 사냥개

　이 그림은 독일의 화가 티쉬바인^{Tischbein (1722-1789)}이 그린 동일한 주제의 작품
이다. 두 마리의 사냥개가 그림의 왼쪽으로부터 우리의 시선을 두 사람에게로
이끈다. 왼쪽 위에서부터 비치는 빛으로 칼리스토의 하얀 피부는 더욱 빛을 발
하고 있다. 속이 훤히 들여다보이는 하얀 셔츠는 반쯤 벗겨져 상체가 드러나
있고 연한 장밋빛의 천 위에 빛이 떨어지고 있다. 이 강렬한 빛은 아르테미스
로 변한 제우스의 얼굴 위에도 그대로 떨어졌다. 제우스가 입고 있는 호피무
늬 옷과 푸른 천은 몸이 만들어낸 그늘로 어둠이 드리워졌다. 보통 아르테미
스를 묘사할 땐 그녀의 아트리부트이기도 한 초승달 모양의 머리 장식과 함께
표현해 왔는데, 티쉬바인은 초승달 대신 황금색의 산양 머리 장식으로 묘사했
다. 제우스가 아르테미스로 변신했음을 암시하고 있는 것이다. 등장인물들은
마치 무대의 세트처럼 펼쳐진 풍경 속에 자리 잡고 있다.

　티쉬바인이 루벤스의 작품을 잘 알고 있었고 또 '인용'했다는 것을 알 수 있
다. 보다 저돌적으로 칼리스토의 얼굴과 턱을 두 손으로 잡고 있는 '루벤스의
제우스'와는 다르게 '티쉬바인의 제우스'는 오른손으로 부드럽게 칼리스토의
턱을 스치고 있다. 그와 동시에 칼리스토의 허벅지 위에 올려놓은 왼손은 마
치 무언가를 가리키듯 손짓한다. 칼리스토는 오른손으로 괜스레 끈을 만지작

거리며 무어라 대답을 하듯 왼손의 검지를 올린 채 제우스를 쳐다보고 있다. 제우스의 손끝을 따라가면 붉은 천으로 강조된 화살통이 보인다. 바로 그 옆에 두 마리의 사냥개가 자리하고 있다. 사냥개가 있는 곳의 위쪽 하늘에는 번개 묶음을 쥐고 있는 독수리를 타고서 화살을 쏘려고 조준하고 있는 에로스가 보인다. 이 에로스를 통해 올림포스 신들의 왕 제우스의 의도를 가시적으로 보여주고 있다.

이 모든 요소들이 은밀하면서도 과하지 않게 요염하고 에로틱하다. 밝고 맑은 색채와 칼리스토의 '도자기'처럼 매끈한 피부와 은근하게 표현된 주제 등, 당시 유행하던 '프랑스 로코코 회화'의 전통을 잘 보여주고 있다. 특히 프랑수아 부셰Francois Boucher(1703-1770)의 영향을 많이 받았다. 그는 화면 속에 인물을 배치하기 위해 많은 대가들의 작품을 공부하고 연구했다 한다.

다음의 두 그림은 루벤스와 티쉬바인이 다룬 신화의 다음 이야기가 묘사된 그림이다. 제우스와의 만남 후, 임신하게 된 칼리스토는 그 사실을 숨겨오다 아르테미스 여신의 목욕 중 발각되고 만다. 티치아노는 그 발각된 순간을 포착했다. 그림의 중간지점에 자리한 초승달 머리 장식을 한 아르테미스 여신이 오른팔을 올려 검지로 왼쪽을 향해 가리키고 있다. 그 손가락 끝을 따라가다 보면 왼쪽에 위치한 나체의 님프가 팔을 들어올려 황금빛 천을 들추고 있고 세 명의 님프가 바닥에 비스듬히 누워 허우적거리는 님프를 온 힘을 다해 붙들고 있다. 발목 위까지 오는 붉은 신을 신고 있는 님프의 배가 빛을 받아 주변에 그늘을 만들며 볼록해 보인다. 그녀가 바로 칼리스토이다. 다른 님프들과는 다르게 신을 신고 있는 것으로 보아, 아마 칼리스토는 목욕을 할 생각이 없었나 보다. 이것을 수상하게 여긴 여신이 그녀의 옷을 벗겨보라 명령했고, 결국 임신 사실이 발각되고 말았다. 티치아노는 발각되는 과정에 개연성을 주기 위해 칼리스토에게 신발을 신겼고, 그 개연성을 관람자가 놓치지 않도록 붉은색으로 강조했다.

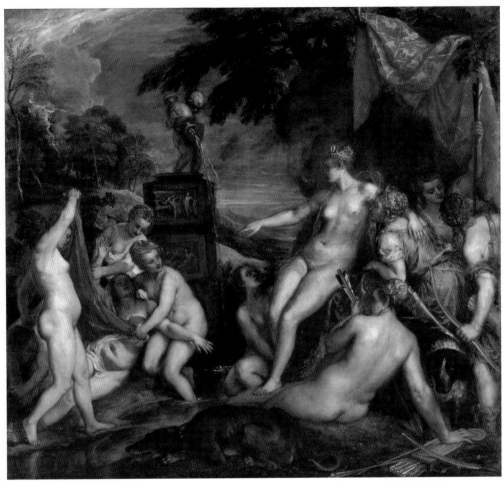

티치아노 Vecellio Tiziano (1488-1576), 〈디아나와 칼리스토 Diana and Callisto〉, 1556-59, 캔버스에 유화, 187 x 205cm, 내셔널 갤러리, 스코틀랜드

　　이 작품은 〈디아나와 악타이온〉, 〈에우로페의 납치〉와 더불어 스페인의 왕 필립 2세의 주문으로 제작된 '시문학연작' 중의 하나이다. 그리고 두 번째 그림은 티치아노가 10년 후 다시 그린 작품으로 대부분 비슷하지만 디테일 몇몇이 다르게 묘사되어 있다. 분수의 모양이 달라졌고, 천을 들쳐 올리고 있는 님프는 더 이상 나체가 아니며 자세도 달라졌다. 칼리스토의 배도 맨살이 드러난 것이 아니라 속이 훤히 비치는 천으로 덮여있다. 그림의 전경에 엎드려 있던 큰 사냥개는 작은 애완용 개로 바꿨고 여신의 오른쪽 다리 뒤에 웅크리고

티치아노^{Vecellio Tiziano (1488-1576)}. 〈디아나와 칼리스토^{Diana and Callisto}〉, 1566, 캔버스에 유화, 183 x 200cm, 미술사박물관, 빈

있던 님프는 사라졌다. 우리로부터 등을 돌려 앉아 있는 님프의 오른손은 화살통이 아닌 작은 돌 위에 놓여있다. 님프 중 한 명이 잡고 있던 긴 창은 이제 여신이 붙잡고 있다. 아직 채 옷을 벗지 못하고 그림 오른쪽에서 들어오는 님프들의 옷 색깔이 변했고, 나무에 걸쳐진 커튼의 폭도 달라졌다.

세바스티아노 리치(Sebastiano Ricci (1659-1734)) 〈디아나와 칼리스토(Diana and Callisto)〉, 1712-16, 캔버스
에 유화, 아카데미아 미술관, 베네치아

위의 그림은 18세기 초 이탈리아의 바로크 화가인 세바스티아노 리치가 그
린 작품이다. 한눈에도 알 수 있듯이 티치아노의 작품을 리메이크를 했다고 해
도 과언이 아닐 정도로 많은 요소가 닮았다. 두 주요인물의 배치가 똑같다. 다
만, 비스듬히 앉아있던 여신은 직각과 유각을 이용해 창을 들고 서있다. 이 자
세는 〈도리포로스, 창을 들고 있는 조각상〉과 유사하다. 사방에 퍼져있는 빨
강, 파랑, 노랑, 주황, 보라, 흰색은 티치아노의 색채에 비해 선명하고 차갑다.

티치아노는 전성기 르네상스의 많은 화가들과는 다르게 '실제 인간의 신체
구조와 골격'에 더 많은 관심을 가졌다. 미켈란젤로나 라파엘의 많은 작품들

이 '이상적인 세상'을 보여줬다면, 죠르죠네와 마찬가지로 그의 작품 속에는 '인간적인 따뜻함'을 느낄 수 있다. 큰 유화작품들을 그렸던 티치아노를 비롯한 베네치아 화가들은 매끈한 나무판 위에만 그림을 그린 것이 아니라 제작이 간단하고 가격도 저렴한 캔버스 위에도 그림을 그리기 시작했다. 수상도시인 베네치아는 지형의 특성상 바다의 습기와 공기로 인해 프레스코로 그린 벽화들에 훼손이 심각했기 때문이다. '베네치아 화파의 첫주자'이기도 한 벨리니가 캔버스를 사용한 첫 주자이다.

살색Inkarnat : 피부의 재현

루벤스는 여자의 피부 묘사에 지나칠 만큼 집착했는데, 이 노력의 결과로 그는 자신만의 독특한 스타일을 만들어냈다. 루벤스의 그림 속 여자들은 흔히 생각하기 쉬운 '부드럽고 매끄러운 아름다운 피부를 가진 이상화된 미인'이 아니라 현대인들의 눈엔 오히려 추하다고 느껴질 정도로 과장된 감이 있다. 부드러움이 지나쳐 마치 점토가 눌린 것 같은 느낌마저 든다. 앞에서 살펴본 작품들, 특히 티쉬바인의 그림과 비교를 해 본다면 그 차이점은 더 두드러진다.

특히 '피부색의 묘사'에 있어서 다른 화가들과는 확실히 다른 특징을 보이는데, 실제의 피부색을 재현하기 위해서 빨강-파랑-노랑-흰색의 혼합을 이용했다. 이후 미술학자들은 이 색의 혼합을 살색(Inkarnat)이라 불렀다. 라틴어 carnis(육체의)를 어원으로 '살의 색', '피부의 색'을 의미한다. 이 용어는 처음엔 조각상의 표면을 색칠하는 것에서 출발했고 점점 회화의 영역으로 발전되었다. 의상으로 덮이지 않은 신체 부위, 즉 피부를 칠하면서 보다 더 인간에 가깝게 표현하기 위해 다양한 색채를 섞어가며 만들어 냈다. 주로 붉은색과 흰색을 섞어 만들었는데 여기에 황토색, 갈색, 파란색이나 초록색이 추가되기도 한다. 이 피부색은 시대, 양식, 화가들에 따라 많은 변화를 보였고 각자 자기만의 고유의 색을 만들어냈다. 특히 후기 바로크 시대까지 이 피부색만을 칠하는 수공업자들이 따로 있을 정도로 전문적인 영역이었고 대우도 아주 좋았다 한다.

다음의 두 그림은 1618년쯤에 완성된 여자아이의 얼굴로, 루벤스의 살색을 관찰하기에 적당한 예이다. 어린아이 얼굴의 피부에서 모든 색의 흔적을 눈으로 직접 확인할 수 있다. 모든 작품이 그러하겠지만, 특히 루벤스의 작품을 감상할 때는 무엇보다도 색채의 묘미를 즐겨야 하는데, 그러기 위해서는 가능한 원작을 감상해야 한다. 그러나 모든 작품을 원작으로 감상하기란 거의 불가능

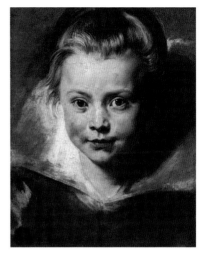

페테르 파울 루벤스 Peter Paul Rubens (1577·1640), 〈어린 소녀의 초상 Portrait of a Young Girl〉, 1618, 캔버스에 유화, 37 x 27cm, 리히텐슈타인 박물관, 비엔나

한 일이고, 차선책으로 인쇄된 그림을 보고 감상할 수밖에 없는데, 이것에는 아주 결정적인 단점이 있다. 그 결점을 잘 보여주는 예가 바로 이 두 그림이다.

이 두 그림은 첫눈에도 알 수 있듯이 동일한 작품을 찍은 것이다. 그러나 이렇듯 완전히 다른 색채를 보여주고 있다. 원작의 색채가 사진이라는 매개체를 통하게 되면 얼마나 왜곡될 수 있는지를 잘 보여주는 예다. 이 두 그림은 완전히 다른 그림이 돼버렸다. 어떤 것이 더 원작에 가까운지는 이 그림만으로는 알 수 없으며, 이는 사진으로 작품을 감상할 때 흔히 발생하는 아쉬움이다. 유감스럽게 나도 이 그림을 아직 원작으로 보진 못했다. 요즘 아무리 사진과 인쇄술이 발달하였다 해도 원작의 색채를 그대로 담기란 그렇게 쉬운 일이 아닌가 보다.

6

이오
|
백 개의 눈을 가진 감시자

이오[10]는 아르고스의 첫 번째 왕인 강의 신 이나코스의 딸이었다. 강가에서 놀고 있는 그녀를 우연히 보게 된 제우스는 언제나처럼 사랑에 빠졌고, 그녀의 사랑을 얻기 위해 기회를 엿보고 있었다. 그러던 어느 날 이오가 어둡고 울창한 숲을 지날 때 자신이 그녀를 보호해 주겠다고 제안을 했다. 그가 제우스임을 알 리 없는 이오는 낯선 이가 두려워 도망을 쳤지만 결국은 제우스에게 붙잡히고 만다.

질투심이 많은 아내 헤라에게 들키지 않고 이오와 사랑을 나누기 위해서 제우스는 그들이 있는 곳의 주변을 아주 짙은 구름으로 덮었다. 그러나 이 짙은 구름이 심상치 않음을 눈치챈 헤라는 이곳으로 내려온다. 갑작스러운 헤라의 출현에 깜짝 놀란 제우스는 재빨리 이오를 아름다운 암소로 변화시키고는 시치미를 뗐다. 그러나 언제나처럼 그의 불륜을 알아차린 헤라는 이 아름다운 암소가 보통의 암소가 아니라는 것을 알고는 자신에게 선물로 줄 것을 요구한다. 제우스는 그녀의 요구를 거절할 수 없었다. 그래서 울며 겨자 먹기로 그녀에게 선물로 주게 된 것이다.

암소로 변한 이오는 헤라에 이끌려 가던 도중 그녀의 아버지와 언니들을 만나기도 했지만 자신이 이오라는 것을 전할 길이 없어 도움을 요청할 수 없었

다. 이 암소가 이오라는 사실을 이미 알고 있던 헤라는 백 개의 눈을 가진 아르고스에게 이오가 제우스와 다시는 만나지 못하도록 지킬 것을 명령했다.

한편 자신 때문에 고생하는 이오에게 미안함을 느꼈던 제우스는 헤르메스를 보내어 그녀를 아르고스로부터 구출하라 명한다. 그러나 백 개의 눈을 가진 아르고스 몰래 그녀를 구출하기란 그리 쉬운 일이 아니었다. 백 개의 눈 중 몇 개는 항상 깨어 있어서 그의 눈을 피해서 일을 처리하기는 거의 불가능했기 때문이다. 결국 헤르메스는 목동으로 변장하고 나타나 마술의 힘이 있는 아름다운 노래와 피리 연주로 그를 완전히 잠재우고 이오를 구해냈다. 그러나 구출된 이후에도 이오는 질투에 불탄 헤라에게 계속 쫓기게 되고 결국 제우스에 의해서 다시 소녀의 모습을 되찾게 되었다. 한편 자신의 의무를 다하지 못한 아르고스는 화가 난 헤라에게 (또는 이오를 구출한 헤르메스에게) 죽음을 맞았다. 헤라는 죽은 아르고스의 백 개의 눈을 떼어내 그녀의 상징이자 신성한 동물인 공작의 꼬리에 장식했다. 이때부터 공작의 아름다운 꼬리 장식이 생겼다고 한다.

다음 그림은 지금까지 봐 왔던 그림과는 다르게 세로로 긴 화면을 가진 작품이다. 1531년 만투아의 대공 뻬데리꼬 곤자가의 주문으로 '제우스의 불륜'에 관한 내용을 연작으로 제작했던 작품들 중의 하나이다. 등을 돌린 나체의 여자가 자신의 피부색처럼 하얀 천 위에 앉아있다. 고개를 뒤로 살짝 넘겨 무언가를 응시하고 있는 그녀의 얼굴 표정이 보인다. 살짝 벌린 입술과 지긋이 뜬 눈, 발그레해진 뺨도 읽을 수 있다. 두 팔을 벌려 마치 무언가를 안고 있는 듯하다. 앞으로 올린 오른발과 겨우 왼발 끝으로 땅을 딛고 있는 몸의 자세가 곧 뒤로 넘어질 듯 보이나, 다행이 오른팔을 옆의 언덕에 올려 기대고 있어 쓰러지진 않았다. 그녀의 코 부분을 따라가다 보면 앞에 있는 구름 속에서 희미하게 사람의 얼굴을 볼 수 있는데, 바로 구름으로 변해 이오를 찾아온 제우스 되겠다. 지금 막 그녀에게 부드럽고 달콤하게 입맞춤을 하고 있다. 그녀의 왼

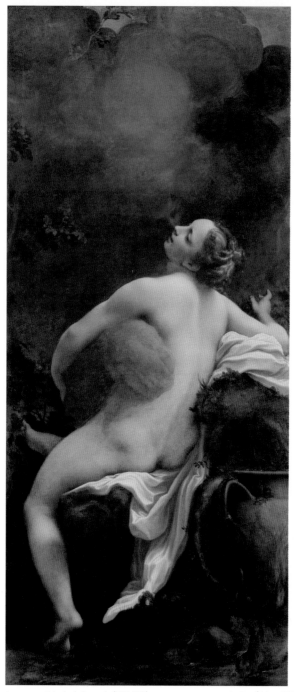

안토니오 다 코레조^{Antonio da Correggio (1489-1534)}, 〈주피터와 이오^{Jupiter and Io}〉, 1531/32, 캔버스에 유화, 163.5 x 74cm, 미술사박물관, 빈

쪽 겨드랑이 밑을 지나서 등을 덮고 있는 구름 속에서도 자세히 보면 제우스의 손을 찾을 수 있다.

제우스와 이오의 얼굴

제우스의 손

코레조는 대각선으로 배치한 이오를 중심으로 사선 아래는 황토색으로 땅을 표현했고 그 반대편엔 구름을 꽉 채워 배치해 땅과 하늘의 경계가 맞닿아 있도록 구성했다. 두 영역 사이엔 어떤 공간도 보이지 않는다. 마치 처음부터 땅과 하늘이 하나였듯 그들도 하나가 되었다. 앞에서 살펴봤던 다른 작품들과는 사뭇 다르게 제우스의 불륜현장이 지나치게 선정적이거나 직접적이지 않다. 오히려 은근하면서도 로맨틱하게까지 보인다. 구름을 움켜잡고 있는 그녀의 왼팔과 홍조를 띠며 고개를 옆으로 살짝 돌린 행동에서 그녀도 싫지만은 않은 듯하다.

곤자가의 주문으로 제작된 4편의 연작은 이 그림 〈주피터와 이오〉, 〈가니메데스의 납치〉, 〈레다와 백조〉, 〈다나에〉인데, 현재는 세계 각국의 박물관과 미술관에 흩어져 있다. 앞의 두 그림은 오스트리아 빈의 미술사박물관에, 〈레다와 백조〉는 독일의 게멜데 갤러리에, 〈다나에〉는 이탈리아 로마의 갈레리아 보르게제에 소장되어 있다.

이번에는 다른 그림을 살펴보자. 어둠을 배경으로 그림의 중앙에 피리를 불고 있는 젊은이와 그 옆에 수염이 허연 노인 그리고 그들의 왼쪽 뒤로 흰 황소의 머리 일부분이 보인다. 이 황소의 머리 위쪽으로 무엇을 그린 것인지 알아

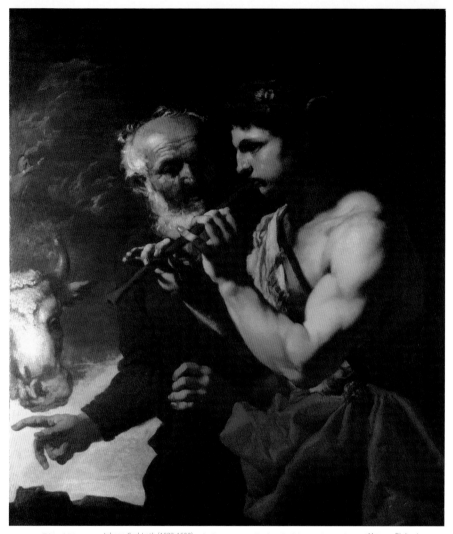

요한 카를 로트^{Johann Carl Loth (1632-1698)}, 〈아르고스에게 피리를 부는 머큐리^{Mercury Piping to}
Argus〉, 1660, 캔버스에 유화, 117 x 100cm, 국립미술관, 런던

보기가 힘든 물체가 있고 이를 제외한 대부분의 배경은 어둠으로 채워져 있
다. 이 젊은이는 붉은 모자를 쓰고 있는데 자세히 들여다 보면 귀 뒤쪽으로 한
쪽 날개가 보인다. 날개 달린 모자는 헤르메스의 아트리부트이다. 즉, 이 젊은
이가 제우스의 명을 받고 온 헤르메스라는 것을 알 수 있다. 피리 부는 헤르메
스와 흰 황소, 바로 이오의 이야기가 연상될 것이다.

간혹 흰 소때문에 '이오의 신화'와 '에우로페의 신화'를 혼동하는 경우가 있는데, 이를 피할 수 있는 방법이 바로 신화 내용과 그와 관련된 아트리부트를 정확히 아는 것이다. 이 내용이 이오의 이야기를 다룬 것이라면 분명 이 노인은 백 개의 눈을 가진 아르고스여야 한다. 그러나 그 어느 곳에도 그를 암시하는 힌트가 드러나 있지 않다.

그럼 이번엔 헤르메스를 보자. 그의 볼은 피리를 불기 위해 공기가 가득 들이마셔 부풀어 있다. 이로 인해서 그가 지금 막 피리 연주를 하고 있다는 것을 알 수 있다. 헤르메스의 팔과 상체는 강한 빛과 그림자의 대비로 우람한 근육이 강조되어 있다. 가축을 지키는 목동이라고 하기에 그의 근육은 '너무' 발달되어 있다. 마치 육체미 선수의 근육처럼 보인다. 그리고 그 팔 아래에 있는 붉은색의 옷은 빛을 받아 주위의 어둠과 크게 대비를 이루며 그의 상체가 더욱 강조되었다.

그에 비해 옆의 노인은 머리 중앙까지 벗겨진 이마, 이마와 눈가의 깊은 주름, 흰 콧날, 이가 없는 듯이 보이는 입 그리고 흰 수염. 이 모든 것이 아주 세밀하게 묘사되어 있다. 특히 빛을 받은 헤르메스의 몸은 마치 그림 속에서 튀어져 나와 보이는 반면, 아르고스의 몸은 어두운 색의 옷으로 인해 그림의 배경으로 숨어 버린다. 그 대신 빛을 받은 그의 얼굴과 수염은 강조되어 두드러져 보인다. 로트는 신화 속의 끔찍한 장면을 전원적인 목동들의 장면으로 연출했다. 그러나 헤르메스의 붉은 옷을 자세히 들여다보면 그의 허리춤에 단검의 자루 끝이 보일 것이다. 비록 이 그림이 한가하게 음악을 연주하고 감상하는 목가적인 장면을 묘사한 듯하지만, 이 단검을 통하여 곧 발생될 살인을 암시하고 있는 것이다.

독일 뮌헨 출신인 요한 카를 로트Johann Carl Loth (1632-1698)는 독일 출신의 다른 동료들처럼 베네치아에 정착하여 활동했으며, 특히 카라바조의 영향을 많이 받았다. 벨라스케스를 포함하여 지금까지 앞에서 보아 온 그림들과 로트의 그림

에는 큰 차이점이 있다.

첫째, 로트의 그림에는 한눈에 알아볼 수 있는 배경, 즉 풍경이 없다. 둘째, 그려진 인물들은 전신상이 아니라 반신상이며 그림 전체가 단지 등장인물들의 상체로만 꽉 차 있다. 이와 같은 반신상의 그림은 주로 초상화에 즐겨 사용된 구도였다. 셋째, 강한 명암의 대비이다. 로트는 신화를 내용으로 한 그림에 새로운 것을 시도했다. 과거 신화 내용을 보다 충실히 설명하기 위하여 흔히 그래왔던 것처럼 장황한 설명을 하는 대신, 그는 첫눈에 무슨 내용인지 알아보기 힘들 정도로 내용을 축소했다. 로트는 카라바조 사후 그의 '강한 명암 대비 화풍'을 따르는 많은 추종자들 중의 한 명이었는데, 이 그림을 통해서 로트가 얼마나 강하게 카라바조의 영향을 받았는지 충분히 짐작할 수 있을 것이다. 로트는 카라바조와 마찬가지로 반신상 그림을 현대화했는데, 풍속화와 신화를 주제로 하는 많은 그림들에서 반신상의 인물들을 즐겨 다루었다.

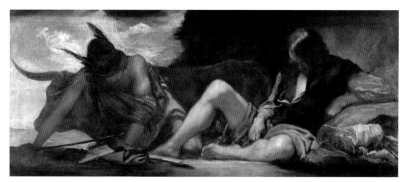

디에고 벨라스케스Diego Rodríguez de Silva Velázquez (1599-1660) 〈머큐리와 아르고스Mercury and Argus〉, 1659, 캔버스에 유화, 83 x 248cm, 프라도 박물관, 마드리드

한편 벨라스케스는 피리 소리에 이미 잠들어 버린 아르고스를 묘사했다. 사건 순서를 본다면 시간상으로 로트의 그림에서 묘사된 사건 이후의 모습이 될 것이다. 왼쪽에서 접근 중인 헤르메스와 그의 뒤에서 측면으로 서 있는 황소, 그리고 잠에 취하여 고개를 푹 떨구고 있는 아르고스를 차례로 읽을 수 있다.

벨라스케스는 등장인물들을 옆으로 나란히 그려 넣어 이야기의 진행과 이 진행에 어울리는 움직임을 동시에 표현하였다. 옆으로 긴 그림의 틀 때문에, 영화 화면에 익숙한 현대인들의 눈에는 마치 클로즈업되어 그 장면을 강조한 듯 보인다. 왜 그가 이 형태의 그림을 선택했는지에 대해서는 전해지는 것이 없지만, 이 그림이 원래 걸려있던 곳이 거울 방인 것을 감안한다면 어느 정도 예상은 가능하다. 벽면의 많은 자리를 차지하지 않는 길고 좁은 공간을 메우기 위하여 제작되었을 가능성이 크다. 벨라스케스는 이 그림을 포함하여 총 4 작품의 신화 내용을 그렸는데 1734년에 발생한 화재로 이 작품을 제외한 나머지 3 작품은 모두 소실되었다.

국왕 필립 4세의 총애를 받았던 스페인이 낳은 화가 벨라스케스 Diego Rodríguez de Silva Velázquez (1599-1660)는 약관 20살의 나이로 이미 큰 명성을 얻었고 4년 후 필립 4세의 궁정화가가 되었다. 이를 기점으로 그의 그림 양식과 주제가 크게 변하게 되었는데, 주로 국왕과 국왕의 가족, 궁정 귀족들의 초상화 그리고 궁정의 광대와 난쟁이들의 초상화들이 주를 이뤘다. 특히 그의 초상화 작품에 나타난 인물들은 '이상화된 아름다움'이 아니라 '풍부하고 다양한 얼굴 표정'을 통하여 실제 인물에 가까운 그리고 그 인물의 개성과 내면을 함께 묘사한 것들이었다. 1628년 외교적인 임무로 마드리드에 와 있던 루벤스와 깊은 친분을 쌓으며 티치아노의 그림을 연구하게 되었고 이는 그의 그림 양식에 있어서 또 한 번의 새로운 전환점이 되었다.

이것을 계기로 1629년부터 1631년까지 이탈리아에 머물면서 라파엘, 미켈란젤로 등 많은 대가들의 원작을 연구하며 공부했고 고향으로 돌아온 뒤 활발한 활동을 했다. 1660년 열병으로 61살의 나이에 마드리드에서 사망했다. 궁정화가가 되기 이전의 벨라스케스의 그림양식은 다음 그림에서도 볼 수 있듯이 부드러운 명암으로 마치 조각품을 보듯 입체감과 볼륨이 강조된 것이었다. 또한 물체의 재질감을 그대로 살린 사실적인 묘사력, 예를 들면 전경에 그려

디에고 벨라스케스 Diego Velázquez (1599–1660), 〈세비야의 물장수〉 The Waterseller of Seville, 1619-20, 캔버스에 유화, 106.5 x 82cm, 웰링턴 박물관, 런던

진 도기로 만든 물독과 방금 물이 묻어서 붉게 변한 부분 그리고 이곳에 맺혀 있는 물방울, 나무로 된 테이블과 그 위에 놓여있는 빛을 받아서 반짝이는 도자기, 물이 가득 찬 유리잔, 전경에 위치한 물장수 노인과 사내아이의 얼굴 표정묘사 등, 이 모든 것은 화가로서의 뛰어난 묘사력을 보여주는 것으로 많은 화가들의 초기작품 특징이라고 할 수 있다. 그들은 부지런하고 성실하게 묘사했다. 그림의 소재 역시 달랐는데 주로 일하는 중인 일반 백성들의 모습을 사실적으로 다루었다. 이러한 초기의 스타일이 1623년 궁중 화가가 되면서 변하게 되었고 이후 이탈리아 미술의 영향으로 더 큰 변화를 갖게 되었다. 다음의 두 그림은 그의 후기 작품을 비교 분석할 수 있는 좋은 예이다.

약 100년의 차이가 있는 다음 두 그림은 굳게 다문 입술로 만들어지는 얼굴

티치아노^{Vecellio Tiziano (1488-1576)}, 〈바오로 3세의 초상^{Portrait of Paul III}〉, 1545, 캔버스에 유화, 국립 카포티몬테 미술관, 나폴리

디에고 벨라스케스^{Diego Rodríguez de Silva Velázquez (1599-1660)}, 〈교황 이노센스 10세의 초상^{Portrait of Innocent X}〉, 1650, 캔버스에 유화, 140 x 120cm, 도리아 팜필리 갤러리, 로마

표정과 관람자 쪽으로 향한 얼굴과 눈길, 앉은 자세와 양팔의 위치 그리고 팔걸이 의자 등, 첫눈에도 거의 똑같다고 할 정도로 닮은 점이 많다. 티치아노의 이 그림 형식은 이후 많은 후배 화가들이 충실히 따랐던 교황의 초상화를 위한 표준 모델이 되었고, 벨라스케스 역시 이 전형^{Ikonographie}를 따랐다. 1628년 벨라스케스는 루벤스와 함께 티치아노를 본격적으로 분석 연구했었다. 티치아노의 영향, 특히 '티치아노적인 색채'는 벨라스케스의 많은 초상화 작품에서 자주 볼 수 있는데, 이 〈교황 이노센스 10세의 초상〉에서는 티치아노의 영향과 이를 좀 더 발전시켜 자신의 스타일로 만든 흔적을 찾을 수 있다.

빛을 받아서 반짝이는 붉은 외투를 살펴보자. 티치아노는 빛을 그림의 왼쪽 앞에서부터 오는 것으로 묘사했는데 그런 이유로 팔걸이에 올려진 교황 파울 3세의 오른팔과 붉은 외투의 부분이 빛을 받아서 강하게 번쩍이고 있다. 붉은 외투에 보이는 강한 빛의 반사를 티치아노는 몇몇의 흰 선으로만 표현했다. 그

반면에 벨라스케스는 빛이 그림의 오른쪽, 다시 말해 교황 이노센스의 정면에서 오는 것으로 묘사했다. 이 빛은 '티치아노의 빛'과는 다르게 붉은 외투의 앞면 전체를 비추고 있다. 비단처럼 보이는 옷감의 표면이 빛을 받아 번들거린다. 티치아노의 빛이 저녁 무렵의 태양 또는 달빛이라면, 벨라스케스의 빛은 한낮에 쬐는 태양 빛이라 말 할 수 있을 것이다. 그 결과 두 사람이 걸치고 있는 외투의 재질이 각각 다름을 알 수 있다.

아래 작품은 네덜란드 출신 서스트리스Lambert Sustris (1515-1590)가 그린 제우스와 이오의 이야기이다. 바람피우는 제우스의 연애사를 묘사할 때 많은 화가들은

램버트 서스트리스Lambert Sustris (1515-1584), 〈주피터와 이오Landscape with Jupiter and Io〉, 1557, 캔버스에 유화, 275 x 205cm, 에르미타주 미술관, 상트페테르부르크

주로 변신한 모습의 제우스를 화폭에 담았다. 이처럼 제우스를 직접적으로 그려넣은 것은 보기 드물다. 그림 왼쪽 큰 나무가 만들어낸 그늘 아래 나체의 남녀가 붉은 천을 깔고 앉아 있고 시선은 맞은편 하늘을 향하고 있다. 남자의 손이 여자의 어깨와 가슴에 놓여 있는 것으로 봐선 방금까지 서로 사랑을 나누고 있었나 보다. 그러다 깜짝 놀라 하늘을 쳐다본 것이다. 그들의 시선을 좇아가니 구름 위에 여자가 보인다. 그녀는 이들이 있는 쪽을 향해 오른팔을 길게 뻗어 들어 올렸고 왼손은 자신의 가슴 위에 올렸다. 무언가 하고 싶은 말이 많은 듯 보인다.

이 여자가 바로 제우스의 불륜현장에 들이닥친 헤라이다. 헤라의 갑작스런 출현에 놀란 이오는 천을 손으로 움켜쥐고 있는데, 자신의 부끄러움을 가리려고 하고 있다. 빛을 받아 희게 빛나는 그녀의 하얀 피부가 더욱 적나

구름 속의 헤라

라해 보인다. 서스트리스는 친절하게도 이오를 시작으로 그림의 중앙을 흐르는 낮은 개울물과 그 위에 떠 있는 구름의 하얀색으로 악센트를 주면서 우리들의 시선이 좇을 수 있도록 안내했다. 만약 헤라 여신을 못 보고 그냥 스쳐지나갔다면, 이 그림은 화창한 어느 날 초원에서 사랑을 나누는 그저 그런 평범한 남녀의 이야기가 되었을 것이다. 하지만 구름 위의 헤라를 등장시킴으로 해서 '평범한 남녀의 사랑이야기'에서 '제우스와 이오의 불륜 이야기'가 되었다.

그들이 앉아 있는 곳을 시작으로 드넓은 초원이 보인다. 한가로이 풀을 뜯고 있는 소들, 몇몇의 사람들도 각자의 볼일을 보고 있다. 첩첩이 쌓인 산등성이 건너 저 멀리 태양의 빛을 받아 붉게 물든 하늘도 보인다. 약간 붉은 기가 도는 그림 전체의 색감에 의해 어느 나른한 봄날의 오후 같은 분위기를 만들어 내고 있다. 드넓은 풍경의 화풍이 티치아노의 그것과 많이 닮았는데, 그도

그럴 것이 그는 1542-44년 티치아노의 공방에서 함께 작업을 했다. 특히 풍경을 그리는 데 아주 뛰어났다고 한다. 티치아노의 작품 〈마리아의 교회 가는 길〉 속의 풍경도 서스트리스가 그렸다고 추측되고 있다. 그는 당시 칼 5세의 궁중화가였던 티치아노과 함께 아우크스부르크 등 여러 곳에서 함께 작업을 했다. 그러니 이 그림에서 티치아노의 느낌이 나는 것은 어쩜 당연할 것이다.

7

레다

잃어버린 원작과 복사품

아름다운 레다 Leda는 아이톨리엔 왕의 딸이었으며, 스파르타에서 쫓겨난 왕 틴다레오스의 아내였다. 어느 날 우연한 기회에 목욕을 하고 있는 아름다운 그녀를 보게 된 제우스는 순간 사랑에 빠졌고, 언제나 그랬듯이 이 아름다운 여자를 취하기 위해서 고심한다. 결국 하얀 백조로 변해 접근에 성공했다. 제 우스에 의해 임신한 레다는 이후 두 개의 알을 낳게 되는데 그중 하나에서 트 로이 전쟁의 원인이 되는 '아름다운 헬레나'가 태어났고 나머지의 다른 알에 서 쌍둥이 형제 카스토르와 폴룩스가 태어났다. 헬레나와 이 쌍둥이 형제에 관한 내용은 각각 〈헬레나의 유괴〉와 〈레이키포스 딸의 유괴〉 편에서 살펴볼 것이다.

이 그림은 지금은 존재하지 않는 레오나르도 다빈치의 원작을 그의 제자인 체사레 다 세스토 Cesare da Sesto (1477-1523)가 그린 것이다. 이미 다빈치의 생전에 복 사된 것으로, 원작의 구도를 짐작케 하는 중요한 작품이다. 이 그림이 무엇을 내용으로 하는지 한눈에 명확하게 알 수 있을 것이다. 그림의 한가운데에 수 줍은 듯 고개를 숙인 레다가 백조와 함께 화면을 꽉 채우고 서 있다. 그녀의 오 른쪽에는 지금 막 알에서 깨어난 네 명의 아기들이 레다와 백조를 향해 바라 보고 있다. 이들의 뒤쪽 배경에는 멀리 겹겹이 쌓인 산들과 숲이 보인다. 산 중

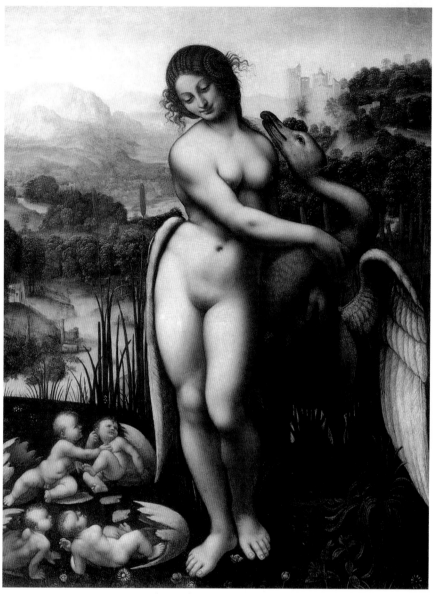

체사레 다 세스토^{Cesare da Sesto (1477-1523)}, 〈레다와 백조^{Leda and the Swan}〉, 1506·1510년경, 목판에 유화, 96.5 x 73.7cm, 윌튼 하우스, 솔즈베리

턱에 위치한 아름다운 성으로 꾸며진 풍경이 원경으로 가면서 희미하게 채색

되어 펼쳐져 있다. 이것을 공기원근법이라 부르는데, 이런 방법을 통해 화면에

공간감을 만들어낸다. 레다는 두 눈을 수줍게 내려뜨고 입가에 미소를 지으며

못 이기는 척 두 팔로 백조를 감싸 안고 있다. 그녀의 몸은 부드러운 S 곡선을 그리며 '폴리클레트의 카논' 이론처럼 오른쪽 다리에 체중을 모두 싣고 있으며 (직각, Standbein), 왼쪽 다리는 뒤쪽으로 살짝 빼 발끝으로 (유각, Spielbein) 서 있다. 몸의 윤곽은 레오나르도 다빈치 그림의 특징인 스푸마토 기법으로 날카롭지 않고 자연스럽게 배경으로 스며든다. 레다를 향한 백조 또한 S 곡선을 그리며 날개를 펼쳐서 그녀를 감싸 안으려는 중이다.

레오나르도 다빈치의 제자 다 세스토는 이 그림을 그 당시 남아 있던 원작 스케치를 보고서 복사했다 한다. 원작이 왜, 언제 분실되었는지 알려지진 않지만, 일부 학자들은 다빈치가 살아 있는 동안에 이미 분실되었을 가능성이 크다고 보고 있다. 이 그림의 제작 연도인 1506부터 1510년은 다빈치가 밀라노에서 활동하던 시기인데 당시 복사품이 그려졌다는 사실은 '이미 원작이 분실되었을 수도 있다'라는 의견에 대한 간접적인 증거가 될 수 있기 때문이다. 비록 다빈치의 원작이 지금은 전해지지 않지만 세스토의 묘사력을 다빈치의 다른 작품과 서로 비교해 보면 원작이 어떠했을지 충분히 짐작할 수 있다. 비슷한 시기인 1508년에 제작된 다빈치의 〈성 안나와 성 모자 Virgin and Child with St. Anne〉에서도 레다의 표정과 원경의 풍경을 볼 수 있다. 마리아를 자신의 무릎에 앉힌 어머니 안나를 자세히 살펴보자. 내려 뜬 두 눈과 '모나리자의 웃음' 그리고 숙인 머리, 레다의 모습과 거의 똑같다. 몸의 형태를 보자. 비록 안나는 앉아있는 자세이지만, 그녀가 그 자리에서 그대로 일어섰다고 가정한다면 그 결과 몸의 형태 또한 레다와 비슷하다는 것을 알 수 있을 것이다.

이 둘은 정면을 향한 듯이 보이나 그렇지가 않다. 아주 복잡하게 꼬여 있다. 레다의 상체는 그녀의 왼쪽을 향하고 있고, 하체는 그녀의 오른쪽을 향하고 있다. 이렇게 함으로써 허리 부분에 심한 뒤틀림이 생긴다. 안나 역시 상체와 하체가 서로 반대 방향(Contrapposto)을 향하고 있다. 이미 앞에서도 살펴봤듯이, 이와 같은 '신체의 복잡한 구조나 형태'는 같은 시대의 젊은 화가 미켈란

레오나르도 다빈치^{Leonardo da Vinci (1452-1519)}, 〈성 안나와 성 모자^{Virgin and Child with St. Anne}〉,

1508, 나무 위에 유화, 168 x 130cm, 루브르 박물관, 파리

젤로, 또 이 두 대가(다빈치, 미켈란젤로)에게서 영향을 받은 라파엘, 그리고 매너리즘 미술의 핵심적인 특징이다. 아기들의 자세 또한 복잡한 형태를 하고 있으며 각각 다른 방향에서의 시점을 보여주고 있다. 정면, 측면, 뒤면 등 모든 방향에서의 관찰된 모습으로 그려져 있다. 약간 구부린 상태의 다리, 천진한 표정 등을 통해서 아기의 오동통한 귀여운 모습이 잘 전해진다. 제우스가 변한 백조의 긴 목도 레다의 상체 움직임을 따라 같은 방향으로 구부러져 있다. 만족한 표정의 백조는 레다를 향해 머리를 돌리고 날개를 펼쳐 그녀의 엉덩이를 살포시 감싸 안았다. 수줍은 그녀의 미소와 더불어 은근히 에로틱하다.

다음 두 그림도 역시 위의 신화를 내용으로 하는 작품이다. 둘 다 레다와 그녀의 다리 사이로 들어와 안겨있는 백조를 그림의 중심에 배치했다. 이처럼 중심 모티브는 같지만 그 외 많은 부분을 서로 다르게 해석해서 묘사했다. 루벤스는 은밀하게 숲의 한 귀퉁이에 두 주인공을 배치했다. 주변은 어둠이 깔려 있고 저 멀리 하늘에 석양이 물들어 있다. 반면 코레조는 환한 대낮에 강가 큰 나무 아래에서 물놀이(목욕)를 하고 있는 여인들과 풍경을 함께 묘사했다. 마치 안개가 낀 듯한 부드러운 색채와 신체의 정확한 묘사력. 그리고 이야기의 드라마틱함을 보여준다. 그러면서도 등장인물들은 시끄럽지 않게 조용히 움직인다. 이러한 고요하고 안정적인 느낌은 레다 뒤에 위치한 그림을 뚫고 하늘을 향하여 당당히 서 있는 거대한 나무를 통해 더욱 강조된다. 오른쪽 위에서부터 내리쬐는 태양빛으로 레다와 백조는 두드러지게 강조되고 이 빛으로 인물들이 더 입체적으로 드러난다.

백조와 단둘이 있는 것이 아니라 그녀도 물놀이(목욕)를 하러 온 일행들 중의 한 명처럼 보인다. 하지만 자세히 보면 화면 오른쪽 나체의 두 여인 모습이 그림 중앙에 자리하고 있는 레다와 똑 닮았다. 중간가르마를 한 금발의 쪽머리와 얼굴이 바로 레다의 얼굴이다. 코레조는 한 화면에 이야기의 전개 과정을 쭉 나열했는데, 이런 방식은 이미 앞에서 베로네제의 〈유럽의 납치〉에서

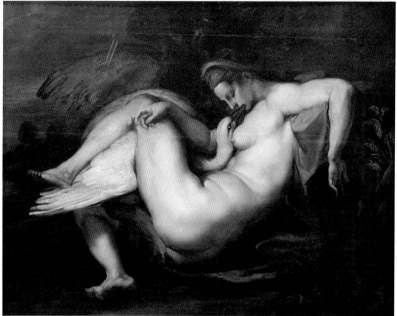

안토니오 다 코레조^{Antonio da Correggio (1489-1534)}, 〈레다와 백조^{Leda and the Swan}〉, 1531/32, 캔버스에
유화, 152 x 191cm, 게멜데 갤러리, 베를린 (위)

페테르 파울 루벤스^{Peter Paul Rubens (1577-1640)}, 〈레다와 백조^{Leda and the Swan}〉, 1600, 나무 위에 유화,
122 x 182cm, 루브르 박물관, 파리 (아래)

도 본 바가 있다. 다만 다른 점은, 베로네제는 앞에서부터 뒤로 가면서 순차적으로 이야기의 전개를 펼쳤다면, 코레조는 이야기의 시작인 목욕중인 레다에 접근하는 백조의 모습을 가장 오른쪽에, 그리고 이 신화에서 가장 중요한 대목인 레다와 제우스가 사랑을 나누는 장면을 화면의 정중앙에 배치했다. 화면 왼쪽, 이들과 가까운 곳에 에로스를 배치한 것도 이런 이유에서이다. 이 사랑의 행위가 끝난 뒤 날아가는 백조와 이를 바라보고 있는 레다를 화면 오른쪽 뒤쪽으로 살짝 물렸다.

이렇듯 코레조는 한 화면에 많은 스토리를 보여주고 있는 반면, 루벤스의 그림에는 단순히 이 두 주인공만을 이야기하고 있다. 실제 이 루벤스의 그림은 원작이 아니고, 지금은 존재하지 않는 미켈란젤로의 작품을 복사한 것이다. 이미 언급했듯이 루벤스는 대가들의 작품을 복사하며 이야기의 해석과 테크닉을 연마했다. 이 그림에 묘사된 레다의 신체를 본다면, 기존의 루벤스 그림에 나오는 여자들의 신체조건과는 많이 다름을 알 수 있다. 부드럽고 볼륨감 있는 여성이 아니라 오히려 어딘지 모르게 건장한 남자와 같은 느낌이다. 미켈란젤로의 〈천지창조〉에 그려진 인물들이 연상된다. 사랑을 나누고 있는 모습을 은근하게 표현한 코레조와는 달리 미켈란젤로는 보다 적극적으로 묘사했다. 첫눈에는 잘 보이지 않지만, 백조의 날개가 레다의 음부에 닿았고 부리로는 레다와 입맞춤을 하고 있다. 레다의 지그시 감은 눈과 긴장한 듯 구부러져 있는 손가락을 통해 이에 반응하고 있음을 알 수 있다.

시스티나 예배당의 〈천지창조〉를 연상케 하는 레다의 건장한 신체는 루벤스 특유의 피부색과 또 주변 환경의 분위기를 만들어내는 색과 어우러져서 보다 격정적이다. 근육질의 레다나 〈천지창조〉의 인물들은 〈라오코온 군상〉과도 많이 닮았다. 시스티나 예배당의 천청화가 그려진 시기는 1508년부터 1512년 사이인데, 이때 미켈란젤로는 이 군상을 이미 알고 있었을 것이다. 이 조각상은 1506년 1월 14일 로마에서 발견되었는데, 당시 최고의 실력자가 교황

의 명으로 천장화를 그리면서 이 군상을 모르고 있었다는 것이 오히려 더 말이 안 되는 가설이다. 이로서 천장화에 묘사된 인물들의 자세와 또 이와 유사한 이 그림 속 레다의 신체조건이 어디서 출발했는지 충분히 짐작할 수 있다.

전성기 르네상스의 두 천재

대부분 미켈란젤로Michelangelo (1475-1564)를 위대한 화가이며 건축가, 조각가로 알고 있지만 그는 시인이기도 했다. 그의 명성과는 다르게 가난한 삶을 살았고 대단히 소심하고 외로운 사람이었다. 특히 60이 넘은 나이에 만난 한 여인에 대한 '플라토닉한' 사랑은 아주 유명하다. 비토리아 콜로나라는 유명한 여류 시인으로, 그녀와의 주고받은 편지로 당시 미켈란젤로의 심리상태와 상황을 간접적으로 알 수 있다. 그녀와의 관계는 '영적인' 영역의 우정으로 이해된다. 1564년 미켈란젤로가 죽은 후 그의 조카는 시체를 훔쳐서 피렌체로 옮겼고 그

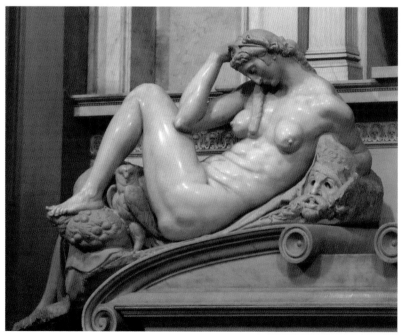

〈밤을 의인화한 여자조각상〉 1524-1527, 메디치 예배당. Photocredit ⓒ Rufus 46*

* https://commons.wikimedia.org/wiki/File:Grabmal_von_Giuliano_II._de_Medici_(Michelangelo)_
Cappelle_Medicee_Florenz-1.jpg

곳에 묻혔다. 그가 세상을 떠나고 60여 년이 지난 어느 날 한 후손이 그의 유작 시들을 발견했는데, 그 시들은 젊은 남성에게 보내는 연시들이었다 한다. 가문의 수치로 여긴 후손은 시 속의 남성대명사를 여성대명사로 바꿔서 출판했다. 미켈란젤로가 사랑했던 사람은 토마스 카발리에리라는 귀족청년으로 그는 시에서 카발리에리를 향한 절절한 연정을 고스란히 표현했다.

미켈란젤로는 병적이다 싶을 정도로 신체의 구조와 아름다움에 매료되어 있었다. 특히 피부 아래에 숨어 있는 근육들에 관심이 많아 당시엔 불법이었던 시체 해부를 비밀리에 하기도 했다. 이를 통해 알게 된 인체에 대한 지식은 그의 작품 속에 고스란히 나타난다. 그는 로마에서 활동하는 동안 고대 그리스·로마 조각품을 쉽게 접할 수 있었다. 이 조각품들이 보여주는 '완전한 아름다움'의 대명사인 젊고 건장한 남자들의 신체는 그를 끊임없이 매료시켰다. 이런 이유로 미켈란젤로 작품 속의 남자는 물론 여인들조차 남성처럼 보이는 것은 전혀 이상하지 않다. 그러니 레다가 남자처럼 보이는 것도 이해가 된다. 이 레다의 모티브는 메디치 가문의 예배당을 꾸민 대리석 조각품들 속에서 찾을 수 있다. 앞의 사진 '부엉이와 함께 있는 밤'으로 의인화된 조각품이 그것이다. 오른팔이 놓인 위치만 다를 뿐 모든 자세가 똑같다. 미켈란젤로도 본인의 작품에서 모티브를 차용한 것이다.

미켈란젤로만큼이나 동성애로 유명한 사람이 바로 레오나르도 다빈치이다. 비록 미술에 특별히 관심이 없는 사람일지라도 이런 이야기는 한 번쯤은 들어봤으리라 생각된다. 그도 화가였을 뿐만 아니라 건축가였고 조각가였으며 과학자였다. 그러나 무엇보다도 타고난 호기심으로 새로운 영역에 끊임없이 도전하는 도전가였다. 그가 다루었던 영역은 물리학, 기술공학, 수학, 지리학, 지질학, 해부학, 식물학, 천문학, 그리고 음악에까지 이른다. 실로 한 인간으로서는 도저히 상상할 수 없는 엄청난 영역에서 타고난 재능을 발휘했다. 특히 그는 많은 종류의 전쟁 무기를 제작하기도 했는데, 그런 이유로 후세대의 사람

들로부터 비판을 받기도 했다.

밀라노의 지도자 루도비코 스포르쟈를 위하여 전쟁 무기를 설계했을 때, 만약 이 무기가 제대로 작동을 하지 않을 경우에는 여러 종류의 다른 무기를 만들어준다는 약속을 할 정도로 자기가 만든 무기의 성능에 대해 강한 확신을 가졌다 한다. 또 그는 교회 건축물과 관련된 많은 양의 스케치를 남겼다. 건축물 평면도의 기본모양은 기하학을 이용한 것이었다. 이렇게 함으로써 완벽한 이상적인 건축물을 만들 수 있다는 것이다. 다빈치의 이와 같은 업적은 후에 건설될 바티칸 성당의 설계를 위한 기초가 되었다. 30명이 넘는 모든 연령층의 남녀를 해부했는데 그의 이 연구에 대한 과학적인 정확성은 이후 인간의 신경계와 태아 연구에 대한 기초가 되었다.

레오나르도 다빈치는 1452년 4월 15일 이탈리아의 토스카나 지방 중의 하나인 빈치라는 곳에서 멀지 않은 안키아노라는 작은 도시에서 태어났다. 그런 이유로 그는 '레오나르도 다빈치'라 불렸다. 즉, '빈치 출신의 레오나르도' 또는 '빈치에서 온 레오나르도'라는 뜻이다. 그는 아버지의 외도로 태어났는데 그의 어머니에 대해서는 카타리나라는 이름 외에는 알려진 것이 거의 없다. 아버지의 배려로 아주 유복하고 행복한 어린 시절을 보냈으며, 일찍부터 그의 천재성은 알려졌다. 1469년 안드레아 델 베로키오Andrea del Verrocchio (1435/36-1488)를 자신의 스승으로 선택하고 그의 밑에서 공부를 시작했을 때 베로키오는 피렌체의 미술계를 이끄는 지도자적 역할을 하고 있었다. 그는 화가이기도 했지만 무엇보다도 먼저, 뛰어난 조각가였다. 다빈치가 공방에서 일을 시작한 지 얼마 지나지 않아 베로키오는 제자의 재능을 곧 알게 되었고 갓 20살이 된 다빈치에게 〈그리스도의 세례Baptism of the Christ〉를 함께 그릴 것을 제안했다. 다빈치는 이 그림에서 왼쪽에 위치한 천사와 배경을 그렸으며 전경의 주요인물 예수와 세례자 요한 그리고 성부, 성신(비둘기)은 베로키오가 그렸다. 이 그림이 완성된 뒤 자신보다 뛰어난 제자의 재능에 놀란 베로키오는 결국 질투와 시기로 다시

는 그림을 그리지 않으리라 맹세했다고 바자리의 책 <르네상스 시대의 예술
가>에서 전한다. 이후 다빈치의 명성은 밀라노와 만투아 그리고 로마를 거쳐
프랑스에까지 알려졌다. 인생 말년에 프랑스로 건너간 다빈치는 프랑스의 왕
프란츠 1세로부터 국빈으로 대접을 받으며 조용히 여생을 보내다 1519년 프
란츠 1세의 품에 안겨 숨을 거뒀다.

베로키오와 다빈치^{Verrocchio & da Vinci (1452-1519)}, 〈예수의 세례^{The Baptism of Christ}〉, 1470-75, 나무 위에
템페라와 유화, 177 x 151cm, 우피치 갤러리, 피렌체

다빈치 이외에도 라파엘의 스승인 피에트로 페루지노^{Pietro Perugino}, 도메니코 기를란다이오^{Domenico Ghirlandaio}, 로렌초 디 크레디^{Lorenzo di Credi}, 프란체스코 보티치니^{Francesco Botticini}가 베로키오의 공방에서 도제로 일했다. 비록 베로키오가 엄청난 규모의 공방과 많은 제자를 두었었지만 그의 주된 작품 활동은 조각품 제작이었다. 그런 이유로 40여 년간의 작품 활동 중 그림은 5점에 불과한데, 그중 대표적인 작품이 바로 이 〈예수의 세례〉다. 조각품에 대한 명성에 비해 그림의 명성은 그렇게 높은 것이 아니었다. 그나마 이 그림이 세상 사람들의 입에 오르내리게 된 것은 어쩌면 다빈치의 명성 덕분이라고 해도 과언이 아닐 것이다. 과학적인 정밀검사로 이루어진 최근의 조사에 의하면 주요 인물인 예수는 두 가지의 테크닉으로 그려졌다고 한다. 제일 먼저 베로키오가 템페라화로 그린 것 위에 다빈치가 유화로 보충하여 그린 것이 밝혀졌다. 이와 같은 테크닉의 차이점은 다빈치가 그린 두 명의 천사와 베로키오가 그린 세례자 요한을 비교해 보면 쉽게 알 수 있다. 유감스럽게도 이 작은 도판으로는 원작의 미세한 부분까지 관찰할 수 없지만, 그래도 한번 시도해 볼만하다. 특히 얼굴의 미세한 명암처리와 주위의 배경으로 자연스럽게 넘어가는 인물의 윤곽선(스푸마토 기법)을 묘사한 다빈치와 그것보다는 좀 더 거칠고 강한 명암과 보티첼리의 그림을 연상시키는 선명한 윤곽선으로 묘사한 베로키오의 테크닉을 주의 깊게 살펴보기 바란다.

다빈치는 자신의 엄청난 양의 연구내용과 그 이외의 사건들을 내용으로 하는 많은 원고들, 심지어는 물건을 사고 난 뒤의 영수증까지 기록에 남겼지만 정작 자신에 대한 내용은 글로 남겨 놓질 않았다. 그가 남긴 글들의 어느 곳에도 그의 성격을 파악할 만한 기록을 찾을 수가 없는데, 이것이 의도적이었는지 확실히 알 수는 없다. 그러나 그와 관련된 이야기를 종합해 본다면 이는 어느 정도 설득력이 있는 가설이다. 그는 세상의 일상사에 아주 냉소적이었다 한다. 생각과 관심이 남달랐던 그에게는 어쩌면 일상사가 무가치했을지 모른

레오나르도 다빈치^{Leonardo da Vinci (1452-1519)}, 〈빨간 분필로 그린 자화상〉^{Portrait of a Man in Red Chalk}, 1512, 종이에 분필, 33.3 x 21.3cm, 토리노 왕립 도서관, 토리노

다. 일생동안 독신으로 지냈고 가끔은 제자와의 염문설도 있었던 그는 67세의 나이로 생을 마감했고 단 한 명의 가족도 남기질 않았으며 많은 다른 대가들과는 달리 몇 안 되는 제자만을 두었다. 그 중의 제자가 바로 〈레다와 백조〉를 복사한 세스토였다. 그는 레오나르도 다빈치뿐만 아니라 동시대의 많은 화가들로부터도 영향을 받았는데 그중에서도 라파엘의 영향은 다빈치의 영향만큼이나 크다. 그림의 구도나 인물의 배치, 사용된 색채 등 유사점이 아주 많다. 그와 다른 제자 3명의 동상이 밀라노의 스칼라 광장에 있는 다빈치의 거대한 기념비에 제작되어 있다.

레우키포스 딸들의 납치

밤하늘의 쌍둥이 별자리

쌍둥이 형제 카스토르^{Castor}와 폴룩스/폴리데우케스^{Pollux/Polydeuces}는 제우스와 레다의 아들이다. 백조로 변한 제우스에 의해 임신한 레다는 두 개의 알을 낳았다. 그중 한 개의 알에서 트로이 전쟁의 원인이 된 아름다운 헬레나가 태어났고, 다른 알에서 이

쌍둥이 별자리, 카스토르와 폴록스

쌍둥이 형제가 태어났다. 그리스의 도시 아르고스의 왕 레우키포스에게는 포이베와 힐라에이라라는 두 딸이 있었다. 이들에게 사랑에 빠진 쌍둥이 형제는 두 자매의 결혼식 축하연에서 이들을 유괴했다. 아내를 빼앗긴 남편들(다른 쌍둥이 형제 이다스와 린케우스)은 자신들의 여자를 돌려줄 것을 요구했으나 레다의 쌍둥이 형제는 이를 거부했다. 결국 이들 사이의 싸움은 피할 수 없게 되었다. 불멸의 생명을 갖지 못한 카스토르는 이 싸움에서 죽음을 맞았고 형제의 죽음을 너무 슬퍼한 폴룩스는 아버지 제우스에게 자신이 가지고 있는 불멸의 생명 중 반을 카스토르에게 줄 것을 요청한다. 사랑하는 아들의 눈물에 아버지 제우스는 이를 허락했고, 이후 이 쌍둥이 형제는 하루는 올림포스 산

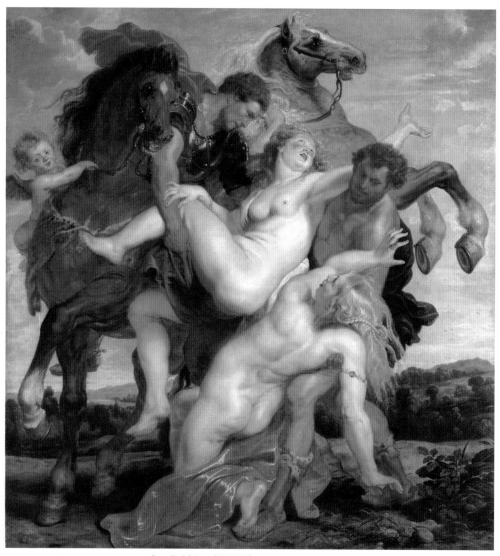

페테르 파울 루벤스^{Peter Paul Rubens (1577-1640)}, 〈레우키포스 딸들의 납치^{The Rape of the}
Daughters of Leucippus〉, 1618년경, 캔버스에 유화, 224 x 210.5cm, 알테 피나코텍, 뮌헨

에서, 다른 하루는 지하세계에서 행복하게 함께 살았다. 이들의 우정과 형제애에 감동받은 제우스는 얼마 후 그들을 별자리로 만들어 하늘로 올려보내 그곳에서 서로 떨어지지 않고 언제나 함께 할 수 있도록 하였다. 밤하늘의 쌍둥이 별자리가 바로 이들이다.

이 그림 속에 그려진 것은 나체의 두 여자와 두 명의 남자, 두 마리의 말 그리고 두 명의 에로스이다. 이들은 모두 그림의 전경에 서로 밀접하게 서 있다. 그림에 가상의 원을 그린다면, 모든 요소가 그 원 안에 다 배치되는 것이다. 이들 뒤로 그림의 1/3 정도의 높이에 왼쪽으로 기울어져 뻗어있는 산들이 보인다. 갈색 말의 다리 사이로는 보다 깊게 뻗어 있는 산이 멀리 펼쳐져 있고 화면의 나머지 2/3은 넓은 하늘이 차지하고 있다. 하늘의 왼쪽은 폭풍우가 올 듯이 검은 구름 떼로 덮여있는 반면 오른쪽의 하늘에는 따뜻한 빛이 산머리를 비추고 있다.

화면의 왼쪽에 한 명의 에로스가 관람자 쪽을 바라보며 오른손으로 말의 고삐를 잡고 있다. 호피를 두르고 있는 이 갈색 말 위에 붉은 망토를 걸치고 갑옷을 입은 남자가 앉아 있는데 그는 몸을 기울여 자신의 붉은 망토의 한 자락을 이용하여 나체의 여자를 떠받치고 있다. 그의 머리 뒤쪽으로 한 명의 또 다른 에로스의 얼굴이 보인다. 그는 앞에서 벌어지는 일에는 관심이 없는 듯 회색 말의 고삐를 잡는 데 여념이 없다. 나체의 여자는 두 팔과 다리를 크게 움직이며 하늘을 향하여 쳐다보고 있고 그녀의 왼팔 아래에 상체를 벗은 또 다른 남자가 자신의 왼손과 무릎을 이용하여 황금의 머리카락을 가진 여자를 받치고 서 있다. 관람자로부터 등을 돌리고 있는 이 여자도 역시 나체이며 단지 황금빛의 천을 다리 부분에 두르고 있을 뿐이다. 이 두 여인의 몸은 사선을 중심으로 대칭을 이루고 있다. 이들 뒤쪽으로 회색의 말이 지금 막 질주하듯 앞발을 들고 있다.

이 그림에는 한눈에 알아볼 수 있는 아트리부트가 보이지 않는다. 어떤 특정

한 신이나 인물을 알려주는 아무런 단서도 보이지 않는 것이다. 그러므로 내용 전체, 다시 말해 그려진 모든 것을 종합해서 내용을 유추해야만 한다. 이때 작은 힌트를 주는 것이 바로 에로스이다. 그림 속의 에로스를 통하여 유추의 범위를 사랑을 내용으로 한 신화로 축소시킬 수 있다. 그리고 이것을 토대로 종합해 보는 것이다. 말과 함께 등장하는 두 명의 남자는 고대 그리스 때부터 카스토르와 폴룩스를 나타내는 전형적인 표현(이코노그라피Iconography)이었다. 그러므로 이들과 관련된 신화 내용을 기초로 두 명의 여자는 이 쌍둥이 형제로부터 유괴당하고 있는 레우키포스의 딸들이라는 것을 알 수 있다.

정교하게 서로서로 얽힌 네 개의 몸체는 이들 사이에 그려진 말들과 경계선이 확실하지 않다. 그림의 중앙에 위치한 레우키포스의 딸들은 사선으로 서로 대칭을 이루고 있는데 한 명은 정면만, 다른 한 명은 뒷면만이 보인다. 우리는 지금 앞면과 뒷면을 동시에 보고 있는 것이다. 루벤스는 이를 통해서 2차원적 공간인 평면에 3차원적 공간인 입체를 제시하고 있다. 이와 동일한 방법을 우린 이미 틴토레토의 그림에서 거울에 비친 헤파이스토스의 모습에서도 경험했다. 위에 있는 여인의 자세, 특히 왼쪽 다리와 오른쪽 다리의 모습이 앞에서 봤던 루벤스의 〈레다와 백조Leda and the Swan〉와 흡사하다. 분명 레다의 모티브를 레우키포스의 딸에게도 적용한 것이다. 이렇듯 그는 한 가지의 모티브나 표본을 여러 작품에 이용했고 또 동일한 주제의 신화 내용도 구도와 구성을 조금씩 바꿔서 많은 작품으로 남겼다. 두 명의 남자 중 누가 카스토르고 누가 폴룩스인지는 정확하진 않다. 일부 학자들은 말 위에 갑옷을 입고 있는 자가

불멸의 생명을 얻지 못한 카스토르이고 쓰러지는 여인의 몸에 가려져 거의 나체로 보이는 자가 불멸의 생명 덕분에 갑옷이 필요치 않은 폴룩스라 해석한다. 하지만 루벤스는 갑옷을 입은 자에게 붉은색의 망토를 걸치게 하며 그를 강조했다. 전통적으로 중요인물에 사용되는 이 붉은색을 참작한다면 그가 제우스의 아들 폴룩스라 해석할 수 있다. 개인적으로도 이 가설에 더 무게를 둔다. 말 위에 앉아 있는 자세나 그의 복장, 짧은 머리카락은 마치 로마 시대의 개선장군처럼 보인다. 특히 옆으로 완전히 돌린 그의 얼굴은 로마 시대 때 카이저의 얼굴을 나타낼 때 이용된 모티브로, 이런 프로필은 고대 로마의 동전에서 잘 볼 수 있다. 이와 같은 이유로 이 자가 더 중요한 인물임엔 틀림없다. 그럼 둘 중 누가 더 중요인물일까. 바로 제우스의 아들이자 반신인 폴룩스가 아닐까.

여인들의 강한 몸부림에도 아랑곳 않고 지금 납치가 이루어지고 있다. 이 그림을 보고 있는 우리도 이걸 목격하고 있다. 화면 왼쪽 말고삐를 잡고 있는 에로스가 우쭐한 시선으로 그런 우리를 바라보고 있는데 그와 눈이 마주치는 순간 아무것도 할 수 없는 우리는 공범자 내지는 방관자가 된다. 왼쪽 하늘의 검은

말고삐를 쥔 에로스

구름들은 심상치 않은 분위기를 자아내며 점점 다가오고 있고 나머지 부분은 산들과 나무들로 채워져 있다. 이 원경의 풍경은 루벤스가 직접 그린 것이 아니라 그의 작업장에서 함께 일했던 얀 빌 덴스에 의해서 그려진 것이다. 이처럼 한 그림 속에 어느 특정한 부분에 한하여 다른 화가의 도움을 받아 그림을 완성하는 관행은 전혀 새로운 것이 아니었다. 이미 오래전부터 많은 대가들도 이와 같은 방법으로 그려 왔는데, 특히 루벤스처럼 이름난 대가들의 경우 엄청난 양의 주문을 다 감당할 수가 없어서 더욱 빈번했다.

신격화 - 아포테오제 Apotheose

루벤스는 이 신화의 내용 중에서 오직 유괴되는 순간만을 묘사했다. 왼편 하늘의 음산한 검은 구름을 제외하고는 이 그림 어느 곳에서도 레다의 쌍둥이 아들과 아내를 빼앗긴 남편들 사이의 치열한 싸움에 대한 암시나 카스토르의 죽음에 대한 불길한 암시가 나타나 있지 않다. 이 유괴당하는 자매의 얼굴 표정이 흥미롭다. 불그스레한 볼을 가진 이 자매는 이방인에게 납치당할 때의 두려움이라기보다는 오히려 뭔가 알 수 없는 기대감, 또는 감동 같은 것이 얼굴에 그려져 있다. 특히 하늘을 향한 그녀의 눈빛을 통해서 그러한 느낌이 더욱 강해진다. 또한 몸짓도 전혀 대항하는 것으로는 보이지 않는다. 우리에게 자신의 풍만한 육체를 더 잘 보여주려는 듯 왼팔을 뻗어 상체를 활짝 펼치고 있다. 유괴자들도 전혀 포악스럽지가 않고 오히려 아주 부드럽고 세심하게 여인들을 말 위로 태우고 있는 중이다.

루벤스는 이 그림에서 원래의 신화 내용과는 다르게 해석했다. 과장되다시피 희고 풍만한 여인의 나체와 그와는 반대로 구릿빛으로 빛나는 잘 다듬어진 남자의 몸을 관찰하는 것이 그의 주요 관심사인 듯 보인다. 인물들의 시선 접촉이 흥미롭다. 갑옷과 붉은색 망토로 높은 신분을 짐작할 수 있는 폴룩스는 말 위에 앉아있는데, 그의 시선과 등을 돌리고 있는 여자와 시선이 서로 만났다. 카스토르의 시선 또한 이 여인에게 쏠리고 있다. 이 세 시선은 보이지 않는 삼각형을 만들고 있다. 단지 그림의 중앙에 정면으로 보이는 여인만이 하늘을 향하여 시선을 보내고 있다.

이것은 아주 전형적인 루벤스식의 신화 해석인데 하늘을 향한 눈길을 통해서 화가는 이 신화의 마지막 내용을 암시하고 있는 것이다. 즉, 쌍둥이 형제들이 죽고 난 뒤 하늘로 올라가 신이 된다(아포테오제)는 것을 단지 이 눈의 묘사 하나만으로 설명하고 있는 것이다. 당연히 이것은 대가 루벤스의 자유로운 상상력의 표현이다.

'신격화'란 뜻의 독일어 아포테오제^{Apotheose}는 그리스어 아포테오시스^{Apothosis}에서 나온 말이며, 라틴어로는 콘세크라티오^{Consecratio}라 부른다. 말 그대로 한 인간을 신^{theos}으로 격상시키는 행위를 말한다.

이런 신격화는 이미 고대 이집트에서 행해졌었다. 파라오가 죽어 신이 된다는 명분으로 새로운 파라오는 죽은 파라오에 대한 아포테오제 의식을 거행했다. 이는 새로운 권력의 정당성과 권위의 상징성을 보여줄 수 있는 지극히 정치적인 행위였다. 고대 그리스·로마도 마찬가지였다. '평범한' 인물들이 자신이 가지고 있는 능력을 발휘해 영웅이 되고, 죽어서는 신이 되는 것도 이 영웅들이 만든 도시의 위엄을 높이기 위해서 이루어진 정치적인 행위라 볼 수 있다. 도시 헤라클레온이 헤라클레스와 무관하지 않으며, 신으로 숭배되었던 그리스의 알렉산더 대왕, 로마 시대의 가이우스 율리우스 카이사르, 아우구스투스도 이러하다. 이 신격화는 단지 정치적인 이유뿐만이 아니라 위대한 예술가에게도 이루어졌다. 〈일리아스〉, 〈오디세이〉의 저자로 알려진 호메로스가 이 경우에 속한다.

다음 그림은 '호메로스의 신격화'를 내용을 담은 프랑스 화가 앵그르의 작품이다. 1827년에 완성된 작품으로 그의 가장 유명한 작품 중의 하나라 볼 수 있다. 그림의 중앙 왕좌에 앉아 있는 그리스의 시인 호메로스가 많은 인물들에 둘러싸여 있다. 왕좌가 있는 계단을 따라 내려가다 보면 초록색과 주황색을 걸치고 있는 여인들과 각자 다양한 의상과 표정, 포즈를 취한 인물들이 자리하고 있다. 천사 또는 승리의 여신 니케가 공중에 떠서 그에게 월계관을 씌워

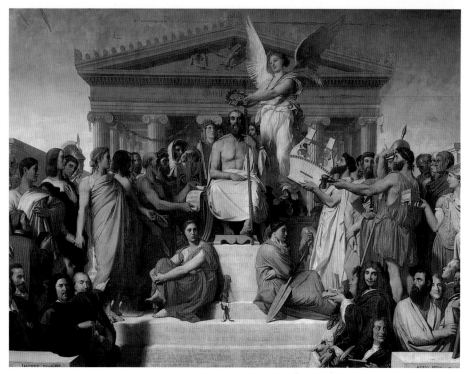

장 오귀스트 도미니크 앵그르 Jean-Auguste Dominique Ingres (1780-1867), 〈호메로스의 예찬
Apotheosis of Homer〉, 1827, 캔버스에 유화, 386 x 512cm, 루브르 박물관, 파리

주고 있고, 이들 뒤로 6개의 이오니아식 기둥으로 이루어진 그리스 신전이 자
리하고 있다. 올림포스 산 정상에 앉아있는 제우스 신이 연상된다. 이와 같은
그림의 구성과 그림 제목을 통해 '호메로스의 신격화'를 확실하게 이야기하고
있다. 인물들은 호메로스를 중심으로 양쪽으로 균등한 무게로 배치되어 있다.

　이 그려진 인물들이 누구인지 알아보자. 먼저 계단에 앉아 있는 두 여인은
실존 인물이 아니라 호메로스의 대표작인 〈일리아스〉, 〈오디세이〉를 의인화
한 것이다. 먼저 시계방향으로 리라를 들고 하얀색 옷을 입고 있는 자는 고대
그리스의 시인 핀다르이고 그 뒤 얼굴만 조금 보이는 자는 호메로스와 더불
어 그리스 신화를 노래했던 시인 헤지오드이다. 그의 옆 노란색의 옷을 입은
자는 플라톤, 그와 마주보고 있는 푸른빛의 옷을 입은 자는 소크라테스이다.
그 옆 투구를 쓰고 있는 자가 도시국가 아테네의 수장이었던 페리클레스, 붉

은 옷을 입고 손엔 망치를 들고 있는 자가 고대 조각가 피디아스이다. 화면 오른쪽 제일 뒤 손을 얼굴에 괴고 있는 자는 미켈란젤로, 그 옆이 아리스토텔레스, 그리고 노란색의 갑옷과 투구를 쓰고 있는 자가 알렉산더 대왕이다. 검은색 가운을 걸치고 작은 마스크를 손에 들고 있는 자는 프랑스의 배우이자 극작가였던 몰리에르다.

호메로스의 오른쪽, 푸른색의 히톤을 걸치고 있는 자는 알렉산더 대왕과 같은 시기의 화가 아펠레스고 그가 손잡고 있는 자는 전성기 르네상스의 화가 라파엘이다. 라파엘 앞의 흰색 외투를 걸치고 있는 자는 로마의 시인 베르길, 그 앞 붉은 옷과 모자를 쓰고 있는 자가 이탈리아의 시인 단테이다. 검은 외투를 걸치고 왼손으로 그림속을 가리키며 관람자를 쳐다보고 있는 자는 프랑스의 화가 니콜라 푸생이며 그의 뒤 얼굴 옆모습만 보이는 자가 오스트리아 작곡가 모짜르트이다. 계단 위 손에 작은 족자를 들고 있는 자가 그리스의 시인 소포클레스, 흰 천을 머리에 쓰고 있는 자는 '역사의 아버지'로 불리는 헤로도트이고, 초록색으로 머리를 두른 자가 무생물도 감동시킨다는 그리스 신화 속 음악가 오르페우스다.

앵그르는 이처럼 시대와 국가, 실존 인물과 신화 속 인물을 가리지 않고 호메로스의 신격화를 찬양하기 위해 모두 한 화면에 집합시켰다. 많은 등장인물과 그들의 다양한 포즈에도 불구하고 그림은 전체적으로 차분하고 맑고 상쾌한 느낌이다. 이는 앵그르가 선택한 그림의 구성이 대칭구도를 하고 있기 때문이다. 이 대칭의 선은 호메로스를 중심으로 그 아래 주황색과 초록색 다시 그 아래 검은색의 두 인물, 푸상과 몰리에르를 통해 만들어지는 삼각형 모양의 대칭 구도선에 의해 강조된다. 이 작품을 통해 앵그르는 르네상스 화가 라파엘과 경쟁하길 원했다. 처음 그림 의뢰를 받고 1시간 만에 그림의 전체적인 구도를 잡은 것에 대해 아주 자랑스러워 했다고 한다. 그래서인지 이 그림은 라파엘의 작품 〈페르나소스〉와 아주 유사하다.

라파엘^{Raphael} (1483-1520), 〈페르나소스^{The Parnassus}〉, 1508-1511/1512년경, 프레스코, 너비 7m, 바티칸 박물관, 로마

 페르나소스산 정상 월계수나무 아래에 아폴론이 앉아있고 9명의 뮤즈가 그
를 둘러싸고 있다. 특히 양옆에 앉은 두 명의 뮤즈와 그림 왼쪽 몸을 뒤틀어
앉아있는 여류시인 사포와 그 맞은편에 앉아 있는 노인 호라츠가 만들어내는
삼각구도에서 앵그르는 영감을 얻었다. 라파엘은 이곳에 뮤즈들 옆으로 고대
희랍에서부터 르네상스에 이르기까지의 많은 문인들을 재현시킴으로써 시학
^{Poesie}을 의인화했다. 이들을 한 명씩 살펴보면, 먼저 그림의 왼쪽으로부터 맹인
음유시인 호메로스, 옆모습을 한 단테, 호메로스와 뮤즈 사이에 서있는 베르
길, 의랍의 여류시인 사포, 월계수 나무 제일 뒤쪽의 페트라르카, 테베출신의
코린나, 나무에 기대고 있는 시인 핀다르가 있다. 그림 오른쪽 위로부터 미켈
란젤로의 얼굴을 한 계관시인(그 역시 많은 시를 지었다), 그 옆으로 보카치

오, 오비드가 있다. 이렇듯 라파엘은 시대를 초월한 많은 문인과 예술인들을 한자리에 모음으로 해서 인문학과 예술의 '영원한 승리와 영광'을 노래했다.

라파엘의 영향을 많이 받았고 이 대가와 경쟁하고 싶어 했던 야심가 앵그르. 영웅의 모티브와 구도를 인용해서 서양 문학과 예술의 기초가 된다고 해도 과언이 아닌 호메로스를 신격화하며 찬양한 것은 어쩜 당연한 것인지도 모르겠다.

가니메데스

남성간의 동성애

제우스의 연애사건은 아름다운 여자에게만 한정된 것이 아니었다. 세상에서 가장 아름다운 미소년과 관련된 신화도 있다. 미소년에 대한 제우스의 동성애는 한편으로는 고대 그리스의 사회상을 어느 정도 반영한 것이라 볼 수 있다. 고대 그리스에서는 동성애, 특히 나이 어린 미소년에 대한 나이든 남자의 사랑이 마치 유행처럼 자유롭게 행해졌다. 당시 여성과 남성에 대한 그들의 인식은, '여성은 결함을 타고났으며, 완벽한 몸의 기준은 남자이다'라는 극단적인 남존여비의식에 빠져 여성을 얕보는 문화가 지배적이었다. 남성 간의 동성애에 대한 정당성을 부여하기 위해 제우스와 가니메데스Ganymedes의 신화가 유행했고, 고대 그리스뿐만 아니라 로마 시대 때에도 많은 인기를 얻었다. '원래 인간은 한 몸이었는데, 신에게 불경죄를 지어 그 벌로 제우스가 그들을 반으로 갈라버렸다'고 희극작가 아리스토파네스는 말했다. 갈라지기 전 인간의 유형에는 세 종류가 있었다. 완전한 남자, 완전한 여자, 그리고 남자와 여자가 한 몸인 형태로 말이다. 둘로 갈라지고 난 뒤 서로 이전의 짝을 찾기 위해 인간은 끊임없이 사랑을 갈구하게 되었다. 전하는 바에 의하면 소크라테스도 어린 미소년 앞에서는 얼굴이 붉어지기도 했다고 한다. 트로이 출신의 왕자 가니메데스도 제우스에겐 너무나 아름다운 미소년이었다.

젊고 아름다운 양치기 가니메데스는 트로이 왕 트로스의 아들이었다. 어느 날 이 아름다운 소년을 보게 된 제우스는 사랑에 빠지게 되었고 자신의 곁에 두고자 독수리(또는 회오리바람)로 변해 올림포스 산으로 납치했다. 그리고는 헤라의 눈을 피하기 위해서 신들의 음료인 넥타르를 따르는 시종으로 삼아 항상 곁에 가까이 두었다. 그렇게 함으로써 헤라의 따가운 질투를 피하려는 것이었다. 그때까지 넥타르를 따르는 일은 헤라와 제우스의 딸이자 '영원한 젊음의 여신' 헤베의 일이었다. 하지만 죽어 신이 된 헤라클레스와 결혼을 하게 되면서 헤베는 그 일을 못하게 되었고 그 일을 할 인물을 찾으러 인간세계로 내려왔던 제우스의 눈에 가니메데스가 들어 온 것이다. 가니메데스의 납치에 관해서 여러 버전이 있는데, '아침의 여신' 에오스Eos가 먼저 납치를 하고 또 그녀에게서 제우스가 빼앗아갔다는 설도 있다. 제우스의 연인들과 그 후손들 대부분이 헤라의 질투로 많은 고통과 불행한 결말을 맞은 반면 가니메데스는 그런 헤라의 질투로부터 보호받으며 평안하게 잘 살다가 죽어 하늘의 물병자리가 되었다. '갈릴레이 위성'이라 불리는 목성(주피터)의 4대 위성 이름이 가니메데스, 칼리스토, 이오, 에우로페라 불리는 것이 흥미롭다. 비록 가니메데스는 헤라의 질투에서 벗어났지만 그의 후손들, 트로이인들은 트로이 전쟁 때 헤라가 그리스인의 편을 들어줌으로서 고통을 겪어야 했다.

가니메데스에 관한 전설은 오래전 수메르의 '에타나 신화'에서 출발한다. 수메르왕의 계보에 의하면 에타나는 대홍수 이후 지상 최초의 왕이며 '첫 번째 키스' 왕조를 건설했다 한다. 그는 '양치기', '하늘로 올라간 자'라는 별명도 가졌다. 현재까지 전해지는 문헌에 따르면 이 신화의 최초의 틀은 최소한 기원전 24세기까지 거슬러 올라간다.

다음은 그리스의 섬 키프로스에서 발견된 것으로 '디오니소스의 집'이라 명명된 곳의 바닥을 장식한 모자이크 작품이다. 도상학에서는 가니메데스와 독수리를 '요한복음서' 또는 그 복음서를 쓴 요한의 '초기적 표현'으로 해석하기

디오니소스의 집Haus des dionysos, 〈가니메데스의 납치〉Zeus abducting Ganymede, 기원후 약 200년, 모자이크, 41.8 x 30.5cm, 파포스 고고학 공원, 키프로스. Photocredit ⓒ Wolfgang Sauber*

도 한다. 전통적으로 4대 복음서를 나타내는 상징적인 표현들이 있는데, 마태복음은 사람의 형상으로, 마가복음은 사자의 모습, 누가복음은 황소 그리고 요한복음은 독수리로 표현되어 왔다. 이 요한복음의 기본 모티브이며 고대의 예술에서 현존하는 가장 오래된 가니메데스와 독수리 형상은 대략 기원전 5세기경에 만들어진 도자기나 생활용품에서도 볼 수 있다. 가니메데스의 신화에 대해서는 호메로스뿐만 아니라 베르길과 오비드도 다루었다. 이 신화를 다룬 많은 조형미술은 지배 권력과 동성애의 혼합체로 해석될 여지가 많다. 시대를 거치면서 신화에 나타난 이와 같은 동성애적인 요소는 많은 예술가들에게 영감을 주기에 충분했다. 미켈란젤로뿐만 아니라 코레조, 루벤스, 렘브란트 등 그 시대양식을 대표하는 대가들도 이 주제를 피해가지는 못했다.

* https://nl.m.wikipedia.org/wiki/Bestand:Paphos_Haus_des_Dionysos_-_Ganymed_2.jpg

안토니오 다 코레조^{Antonio da Correggio (1489-1534)}, 〈가니메데스의 유괴^{The Abduction of Ganymede}〉,

1531-32년경, 캔버스에 유화, 163.5 x 70.5cm, 미술사 박물관, 빈

그림의 전경 위쪽에 독수리 한 마리가 거의 나체 상태의 사내아이를 붙잡아 날고 있다. 그들 밑으로는 기괴하게 생긴 바위산과 한 그루의 나무가 자라고 있고 그 바위산 앞에는 흰 개 한 마리가 하늘을 쳐다보고 있다. 이 개가 지금 짖고 있는지는 확실히 알 수 없다. 원경에는 첩첩 산들이 구름에 쌓인 듯 아득히 펼쳐져 있다. 독수리는 제우스를 상징하는 동물이다. 유괴되는 가니메데스의 얼굴 표정에는 거대한 독수리에 의해 유괴되어 하늘 높이 올라가는 것에 대한 두려움은커녕 오히려 어린아이의 호기심이 가득 차 있는 얼굴이다. 더욱이 그림 안에서 그림 밖의 관찰자(그림을 보고 있는 우리)를 살펴보는 여유조차 있다. 위로 치켜뜬 두 눈과 엷게 웃음을 머금은 듯한 입가가 인상적이다.

그림의 형태는 앞에서 살펴봤던 〈주피터와 이오〉처럼 세로로 긴 직사각형의 모양을 가지고 있다. 하늘로 상승하는 듯한 느낌이 이 그림 형태를 통해서 잘 반영되고 있다. 당연히 이처럼 긴 직사각형의 형태를 선택한 것은 이러한 효과를 노린 화가의 계획된 의도인 것이다. 흰색의 개와 그 앞의 뾰족한 돌무더기, 그리고 그 위의 가니메데스가 한 선을 이루고, 펄럭이고 있는 가니메데스의 옷자락을 통해 아래에서 위로 상승하는 느낌을 강조하고 있다. 또한 길이에 비해 상당히 좁은 너비임에도 불구하고 답답함이 느껴지지 않는 이유는 원경에 그려진 산의 경치 덕분이다. 이 산들은 공기 원근법이라는 기술로 그려졌다. 공기 원근법이란 앞에

서부터 뒤로 갈수록 또는 한 시점에서 멀어질수록 그 색채가 흐려지며, 형태 또한 불분명해지는 기술을 의미한다. 이 원근법 덕분에 그림은 가상으로 그려진 '실제의 공간'을 갖게 되는 것이다. 코레조는 안개에 싸인 듯한 분위기를 내며 그림에 끝없이 깊

어만 가는 공간을 만들어 냈다. 이 기술은 서양미술에 있어서 중요한 그림의 표현 방법 중 하나이다. 그림의 원경에 위치한 개와 바위산이 있는 부분은 뒤쪽에 있는 산보다 강한 색을 띠고 있다. 거의 검은색에 가까운 짙은 초록색을 띤 덤불과 이보다는 좀 더 밝은 초록과 노란색이 섞인 바위산, 그리고 그 뒤로 펼쳐지는 산들은 푸른색을 띤 초록과 다시 회색빛을 띠는 파랑, 그리고 연한 회색으로 우리들의 시각에서 점점 멀어지고 있다. 이 한정된 좁은 공간에 마치 아득한 지평선을 보듯 '무한한 자연'이 우리들 눈앞에 펼쳐지고 있는 것이다.

이 그림은 〈주피터와 이오〉, 〈레다와 백조〉, 〈다나에〉와 함께 만투아의 공작 페데리코 곤자가의 거실을 꾸미기 위해 제작된 것이란 걸 우린 이미 알고 있다. 제우스가 올림포스 산의 지배자로서 자신이 원하는 것은 무엇이든 갖는 것처럼 본인도 그런 절대적인 힘과 권력이 있음을 나타내려 했을 것이다. 하지만 코레조의 그림에선 강제로 납치되고 있다는 느낌이 전혀 들지 않는다. 오히려 축복을 받고 하늘로 승천하는 것처럼 보인다.

르네상스와 바로크 미술의 특징

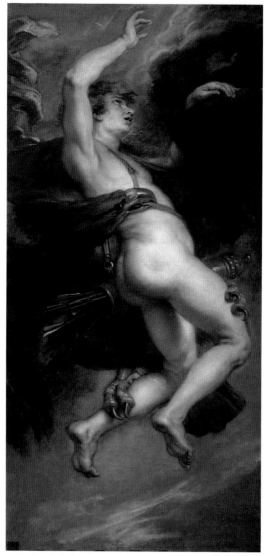

페테르 파울 루벤스 Peter Paul Rubens (1577-1640), 〈가니메데스의 유괴 The Rape of Ganymede〉, 1636년
경, 캔버스에 유화, 181 x 87cm, 프라도 박물관, 마드리드

앞에서도 살펴보았듯이, 많은 화가들은 동일한 신화 내용을 시대를 달리하며 다르게 해석하고 묘사했다. 앞의 두 작품은 가니메데스의 유괴를 공통의 주제로 하여 르네상스 화가 코레조와 바로크 미술의 대가 루벤스가 그린 것으로 앞으로 다루어질 시대적 양식의 변화를 비교할 수 있는 좋은 예라 하겠다.

1636년경 바로크 미술의 거장 루벤스 또한 똑같은 내용을 그렸는데, 그의 작품을 함께 비교하여 보는 것도 재미있을 것이다. 그가 한 세기 전의 그림 '코레조의 가니메데스'로 부터 영향을 받았음은 긴 사각형의 그림 형태를 통하여 어렵지 않게 짐작할 수 있다. 그러나 루벤스는 이 주제를 다룸에 있어서 코레조와는 다르게 배경을 이루는 경치를 생략하고 한 가지에만 관심을 집중시켰다. 그려진 것은 단지 창공을 날고 있는 거대한 독수리와 그 독수리에게 감겨있는 젊은 미소년 가니메데스뿐이다. 이 그림에서 루벤스는 이탈리아에서의 유학 시절(1600-1608)에 배운 대가들의 많은 기술을 잘 접목시켰다. 그는 가니메데스를 코레조처럼 수직이 아니라 사선으로 그려 넣었다. 이 사선의 구도는 가니메데스의 팔다리의 큰 동작과 함께 연결되어 그림에 큰 움직임을 보여주고, 보다 강한 운동감과 방향감을 준다. 또한 색채도 강하며 변화가 크다. 모든 색상이 한데 어우러져 그림 전체의 분위기를 지배하고 있다. 검푸른 하늘의 색과 어두운 색의 독수리에 의해서 가니메데스의 형체는 더욱 두드러져 보인다. 하늘의 불안정하며 불길한 먹구름이 당시의 분위기를 잘 암시한다.

이 그림에 비해 코레조의 그림은 조용하며, 유괴 당시의 절박함이란 전혀 없는 듯 보인다. 색채도 부드럽고 안정적이며 붓의 터치도 루벤스의 그것에 비해 조용하다. 두 소년의 얼굴 표정 또한 다르게 해석되었다. 스스로 독수리에게 조용히 매달려 있는 코레조의 가니메데스와 거부하는 듯 두 팔을 '극적으로' 펼쳐서 발버둥치고 있는 루벤스의 가니메데스. 이 모든 요소들에 의해서 두 화가, 더 정확히 다른 두 양식, 즉 르네상스와 바로크 사이에서 이 신화의 내용이 얼마나 다르게 표현 되었는지를 잘 보여주고 있다. 코레조의 그림과 루벤스의

그림과는 100년의 세월의 차이가 있다. 이 기간은 '양식의 변화'라는 관점에서 아주 중요한 시기인데, '이상의 미'를 최고로 하는 르네상스, 후기 르네상스와 매너리즘이 맞물린 시점에서 보다 열정적이며, 연극적인 표현의 바로크 미술로의 전환을 보여준다. 이 중간의 어느 지점에 코레조의 그림이 위치한다. 그는 르네상스에서 바로크로 넘어가기 위한 중간다리 역할을 한다고 볼 수 있다.

루벤스의 그림들 속에는 많은 의미들이 숨어 있는 경우가 많다. 앞에서도 살펴봤듯이 '하늘을 향한 눈길'은 죽은 자의 신격화(아포테오제)를 의미하는 경우로 자주 이용되었다. 트로이 왕자 가니메데스는 비록 죽지는 않았지만 올림포스 산에 올라가서 신들과 함께 생활하고 나중에 하늘의 물병자리가 된다는 것을 암시하고 있는 것이다. 어떻게 보면 아주 사소하다고 여겨질 정도의 이런 작은 묘사를 통해 그림을 해석하는 데 결정적인 역할을 할 수 있도록 상징적으로 표현하고 있다.

다음 두 그림도 역시 같은 주제를 다루고 있다. 사내아이를 물고 하늘을 날고 있는 독수리만을 그린 모티브는 앞의 루벤스의 그림과 동일하다. 하지만 이 두 화가 역시 다르게 해석했다. 이탈리아의 파두아 출신인 다미아노 마자 Damiano Mazza (1573-1590)는 티치아노의 공방에서 그림 공부를 했다. 그런 이유로 그의 화풍은 티치아노를 많이 닮았는데, 17세기 후반 이 그림은 티치아노의 작품으로 잘못 평가되기도 했다. 원래 마자의 고향인 파두아의 저명한 변호사 집 천정을 위해 제작되었지만 지금은 런던의 내셔널 갤러리에 있다. 두 날개를 넓게 펼쳐 가니메데스를 정면으로 잡아 날고 있는 독수리의 모습은 이미 30여 년 전에 그려졌던 코레조의 그림과 유사하다. 다만 독수리에게 매달려있는 가니메데스는 더 이상 그림 안에서 우리를 보고 있는 것이 아니라 우리로부터 등을 돌려 하늘을 쳐다보고 있다. 코레조의 그림에서는 가니메데스가 독수리보다 상대적으로 크게 묘사되어 매달려 끌려 올라가는 느낌이라면 마자의 가니메데스는 독수리의 날개에 올라탔다는 느낌이 강하다.

다미아노 마자^{Damiano Mazza (1573-1590)}, 〈가니메데스의 납치^{The Rape of Ganymede}〉, 1575, 캔버스에 유화, 177.2 x 188.7cm, 내셔널 갤러리, 런던 (위)

렘브란트^{Rembrandt (1606-1669)}, 〈가니메데스의 납치^{Rape of Ganymede}〉, 1635, 캔버스에 유화, 177 x 130cm, 게멜데 갤러리 알테 마이스터, 드레스덴 (아래)

반면 루벤스의 가니메데스와 거의 같은 시기에 그려진 렘브란트의 가니메데스는 지금까지 봐왔던 동일한 주제의 그림들과는 확연히 다르다. 가니메데스는 더 이상 독수리를 스스로 잡고 있지 않고 독수리가 부리로 그의 오른팔을 물고 날고 있다. 납치되는 가니메데스는 더 이상 미소년이 아니라 얼굴을 찡그리며 울고 있는 사내아이의 모습이다.

오줌을 지리는 가니메데스

더욱이 두려움에 떨며 오줌을 지리고 있다. 이 '아름답지 않은' 사내아이는 그림 정면으로부터 빛을 받아 어두운 배경에서 더 강조되고 있다. 렘브란트는 네덜란드의 칼빈주의자인 후견인에게서 이 그림을 주문받아 제작했다. 이 작품에선 어느 곳에도 동성애적인 코드가 보이지 않는다. 몸을 가리지 못하는 천을 두르고 있는 나체의 미소년 모습이나 동성애적 상태를 암시하기 위한 황홀경에 빠진 표정도 보이지 않는다. 그도 그럴 것이 렘브란트는 동성애에 대한 강한 거부감을 가지고 있었다고 한다. 물론 칼빈주의자인 후원자의 요구도 있었을 것이다.

JUPITER.

ZEUS

-Ⅲ-
신화 속
영웅들

1

오르페우스의 죽음

|

불멸의 사랑

오르페우스Orpheus는 아폴론을 따르는 서사시의 뮤즈인 칼리오페의 아들로, 뛰어난 리라 연주자였다. 그의 아버지에 대해서는 지혜와 음악의 신 아폴론이라는 설과 지금의 발칸 반도 동부 지방인 트라키아의 신이라는 두 가지 설이 전해진다. 오르페우스는 아폴론에게서 헤르메스가 만들었던 리라를 선물 받고 이를 연주하는 기술도 배웠다. 그의 연주 솜씨는 모든 동·식물은 물론이고 심지어 무생물까지도 감동시킬 정도로 훌륭해서 그가 연주할 때면 연주를 듣기 위해 세상이 다 조용했다 한다. 황금의 양털을 구하기 위해 떠났던 아르고 원정대와의 여행을 마치고 돌아온 후 그는 아름다운 에우리디케Eurydice를 알게 되었다. 자연과 더불어 아름답고 사랑스런 아내 에우리디케에게 음악을 들려주며 평화롭고 조용한 나날들을 보내고 있었다.

오르페우스가 살고 있는 곳에서 멀지 않은 곳에 아리스타이오스라는 자가 살고 있었다. 그는 아폴론과 키레네라는 요정의 아들로 양봉, 올리브나무 재배와 치즈 만드는 법을 개발하여 이 기술들을 농부들에게 가르쳤고 이들로부터 존경과 사랑을 받으며 지내고 있었다. 그러던 어느 날 숲을 지나가던 아리스타이오스는 아름다운 나무의 요정을 보게 되었고 그녀의 미모에 끌려 뒤쫓았다. 낯선 이의 갑작스런 출현에 놀란 이 요정은 그를 피해 도망치던 중 그만

독사에게 물려 죽고 만다. 이 요정이 바로 오르페우스의 사랑스런 아내, 에우리디케였다. 그녀가 죽은 이유를 알게 된 에우리디케의 자매들이 그에게 복수하기 위해서 아리스타이오스가 키우고 있던 모든 벌을 병들게 해 죽여 버렸다. 갑자기 벌들이 죽어 버린 이유를 알 수 없었던 그는 이 원인을 알기 위해서 그의 어머니에게로 가 도움을 청했고 예언자이자 바다의 하급신인 프로테우스에게서 그 원인을 알아내게 된다. 자신의 죄를 뉘우친 그는 오르페우스와 나무의 요정들에게 황소를 제물로 바쳤고 아홉 날이 지나자 벌떼들이 황소 주위를 돌며 다시 모여들게 되었다.

한편 사랑하는 아내가 뱀에 물려 죽은 후 오르페우스는 한동안 깊은 슬픔에 빠졌다. 그의 리라 소리는 너무나 서글퍼 동식물들도 슬퍼했고 대지의 여신 데메테르까지 감동하게 됐다. 이전에 납치된 딸 페르세포네를 찾아다녔던 여신은 지하세계를 잘 알았고 오르페우스를 도와주었다. 에우리디케를 지하세계에서 다시 지상으로 데려올 것을 결심한 그는 지하세계로 내려갔다. 이승과 저승 사이에 흐르는 스튁스 강가와 지하세계의 입구에서 리라를 연주한 그는 무사히 죽은 자의 세계로 들어갈 수 있었다. 무생물조차도 감동시키는 리라 소리에 스튁스 강의 사공 카론과 출입문을 지키는 지옥의 개 케르베로스가 지하세계로 들어갈 수 있도록 허락했기 때문이다. 그의 연주 솜씨는 또한 지하세계의 모든 그림자들과 벌을 받고 있는 죄인들, 그리고 지하세계의 제왕 하데스와 그의 아내 페르세포네의 마음까지도 감동시키기에 충분했다.

오르페우스의 탁월한 연주 솜씨 덕에 하데스는 에우리디케를 지상 세계로 데려가는 것을 허락했다. 다만 '죽은 자와 산 자는 서로 눈길을 마주할 수 없으니, 지상에 완전히 도착하기 전까지는 에우리디케를 돌아봐서는 안 된다는 것'이 조건이었다. 그러나 지상의 입구에 거의 다다른 오르페우스는 조급한 마음에 아내가 잘 따라오는지 뒤를 돌아봤고 그 순간 에우리디케는 그의 눈앞에서 안개가 되어 지하세계로 영원히 사라져버렸다. 그는 자신의 실수 때문에 아내

를 데리러 다시는 지하세계로 내려갈 수 없게 되었다.

　사랑하는 아내를 영원히 잃은 슬픔으로 오르페우스는 그 어떤 여자들에게
도 관심을 두지 않고 오로지 자신의 음악만으로 슬픔을 달래며 지냈다. 이렇
듯 변함없는 에우리디케에 대한 사랑은 그를 갈망하는 많은 여자들에게 질투
심을 유발시켰다. 결국 디오니소스 축제에서 황홀경에 취해 미쳐버린 메나드
에게 머리를 잘려 리라에 못 박혔고 몸은 갈가리 찢겨 죽임을 당했다. 다른 설
로는 어린 사내아이들을 너무나 사랑했기에 질투심에 불탄 세상 여자들로부
터 죽임을 당했다고도 한다. 그가 죽고 난 후에도 그의 머리만은 아무 손상 없

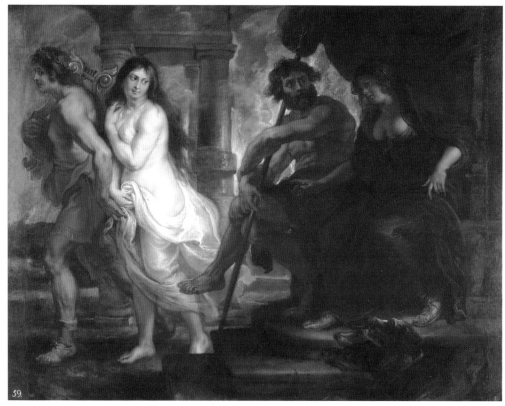

페테르 파울 루벤스 Peter Paul Rubens (1577-1640), 〈오르페우스와 에우리디케 Orpheus and
Eurydice〉, 1636-38, 캔버스에 유화, 194 x 245cm, 프라도 미술관, 마드리드

이 남게 되었고, 이 머리는 헤브로스 강에서 바다로 떠돌며 잃어버린 아내가 그리워 울부짖고 있었다. 그의 머리가 레스보스 섬에 도착하자 노래는 멈췄고 이를 불쌍히 여긴 제우스가 그 리라를 하늘에 올려 거문고자리로 만들었다. 흥미로운 것은 오르페우스가 죽임을 당한 장소에서 한 여자가 사내아이를 낳았는데, 그 아이가 바로 호메로스라 한다. 신화 속 최고의 악사가 죽은 자리에서 역사에 기록된 인류 최고의 악사가 태어난 것이다.

옆의 그림은 루벤스의 작품으로 1636-38년경에 제작된 것이다. 그림의 원경 중앙에 서 있는 기둥을 중심으로 화면의 왼쪽과 오른쪽으로 인물들이 균등하게 배치되어있다. 밝은 색의 왼쪽에는 앞장서서 가는 남자와 그에게 바짝 붙어 따르고 있는 여자가 보인다. 붉은색의 옷을 걸치고 있는 남자는 오른쪽 어깨에 리라를 메고 있으며 머리엔 월계관을 쓰고 있다. 남자의 뒤를 따르는 나체에 가까운 여자는 하얀 천으로 가까스로 몸을 가리고 있다. 어둠이 깔려있는 오른쪽에는 역시나 상반신을 드러낸 남자와 검은 드레스와 검은 머릿수건을 두르고 있는 여자가 바위로 만든 의자에 앉아있다. 그녀의 발아래엔 머리가 3개 달린 개가 얌전히 앉아있다.

월계관 리라 케르베로스

머리 3개 달린 개를 통해 이곳이 지하세계라는 것을 알 수 있다. 마치 자신이 이 지하세계의 왕이라는 걸 알리기라도 하듯이 하데스는 머리 장식이 있는 장대를 어깨에 걸치고 옆에 앉아 있는 페르세포네를 바라보고 있다. 여기서

흥미로운 것은 관람자들의 시선을 이끌고 있는 이들의 시선이 모두 연결되어 있다는 것이다. 붉은 색으로 우리의 관심을 먼저 끌고 있는 오르페우스는 뒤로 흘끗 시선을 돌리고 있다. 이 시선을 따라가다 보니 에우리디케의 시선을 만난다. 하지만 그녀 또한 시선을 옆으로 두고 있다. 이 시선은 다시 하데스에게로 이끌고 하데스의 시선은 다시 페르세포네의 얼굴로 가 있다. 그녀의 표정은 무언가 말을 하고 있는 듯하다. 내리깐 눈을 따라가다 보니 그녀의 손끝에 머문다. 페르세포네는 무얼 말하려는 걸까.

　루벤스는 이 신화를 다루면서 오르페우스가 에우리디케를 데리고 지금 막 지상 세계로 출발하는 모습을 선택했다. 한시라도 빨리 이 지하세계를 빠져나가려는 오르페우스의 발걸음이 급하다. 뒤에서 주춤거리는 아내의 손을 잡으려고 그녀의 손을 열심히 찾고 있다. 에우리디케의 걸음을 멈추게 한 것은 페르세포네의 말이었다. 그녀는 지금 이들에게 주의를 주고 있는 것이다. 지상세계까지 완전히 나가기 전까진 뒤돌아보아서는 안 된다고. 이 부분에서 루벤스는 신화와 다르게 해석을 했다. 신화에선 하데스가 이런 조건을 걸며 허락했다고 전한다. 이 주의사항을 에우리디케는 들었으나 오르페우스는 듣지 않은 것 같다. 그 결과 어떤 결말이 났는지 루벤스는 슬며시 보여주고 있다. 그림의 완성도를 보자면, 아마도 그림을 그리기 전에 그린 유화 스케치일 것이다. 이미 우린 앞에서도 루벤스의 이와 같은 많은 스케치 그림을 살펴봤다. 화가는 스케치에서조차도 세세한 부분의 묘사를 잊지 않았다. 그림의 중앙 밑 어두운 계단 때문에 더욱 두드러져 보이는 그녀의 하얀 발목에 뱀에게 물린 붉은 자국이 어렴풋이 보인다. 죽어서 창백한 피부는 그림의 정면으로부터 받는 빛으로 생기마저 돈다. 에우리디케의 자세가 어딘지 낯익다. 그녀의 몸을 살짝 오른쪽으로 돌려

뱀에게 물린 발목의 자국

그려보자. 기울어진 고개, 팔을 가로질러 가려진 가슴, 천을 움켜쥐고 음부를 가리고 있는 팔 그리고 유각과 직각을 이용해 서 있는 자세. 그렇다. 모든 것이 보티첼리의 비너스와 많이 닮았다. 물론 모티브를 그대로 따라한 것이 아니라 거울에 비친 것처럼 반대의 모습으로 묘사했다. 돌로 만든 의자에 앉아 있는 하데스의 모습은 어딘지 미켈란젤로의 인물이 연상된다. 특히 시스티나 예배당의 천장화에 그려진 나체의 남자인물상들과 흡사하다. 1600년 이탈리아 만투아에 머물며 곤자가 공작의 의뢰로 로마에 있는 고대 작품과 대가들의 작품을 공부하면서 많은 스케치를 했었다. 시스티나 예배당을 찾았음은 물론이다.

다음 두 작품은 오르페우스의 죽음을 다룬 것으로 모두 독일의 함부르크 예술관에 있다. 하나는 독일 르네상스의 대가 뒤러의 작품이고 다른 하나는 이름이 알려지지 않은 화가의 작품이다. 두 작품 사이엔 20여 년의 차이가 있다. 그림의 배경을 제외하고는 모든 요소들이 동일하게 묘사되었다. 이 두 그림 사이엔 무슨 관계가 있을까.

펜으로 그린 이 그림은 뒤러가 신화의 내용을 다룬 몇 안 되는 작품 중의 하나로 고대미술과 이탈리아 르네상스를 연구했다는 것을 증명할 수 있는 아주 중요한 자료이다. 그림의 중앙에 위치한 나무 앞에 벌거벗은 남자가 무릎을 꿇고 두려움에 찬 얼굴로 자신을 향하고 있는 몽둥이를 피하듯 저항하고 있다. 그의 양옆으로는 긴 몽둥이를 들고서 이 남자를 내려치려는 듯 팔을 휘두르고 있는 두 명의 여자가 서 있다. 이 남자의 무릎 앞엔 고대풍의 현악기가 있으며, 어린아이가 이들로부터 달아나고 있다. 그림 왼쪽의 원경에는 멀리 나무와 산의 풍경이 보인다. 작자 미상의 작품 역시 동일하게 작품이 구성되어있다. 다만 나무와 식물들이 무성한 자연 대신에 차갑고 딱딱한 바위 위에 인물들을 배치했다. 보이는 식물이라곤 화면 왼쪽에 외로이 서 있는 나무 한 그루와 편편한 바위틈 사이로 삐져나온 잡초만이 보일 뿐이다. 무성하고 다양한 나무들이 자라고 있는 자리엔 바위 언덕에 당당히 서 있는 첨탑이 있는 성이 대신하고

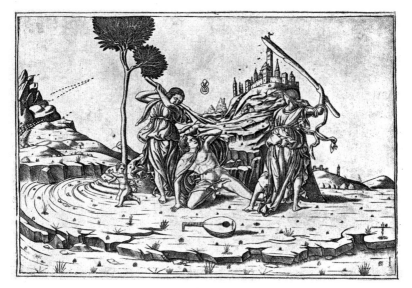

작자 미상, 〈오르페우스의 죽음The death of Orpheus〉, 1470-90, 동판화, 146 x 215cm, 함부르크 쿤스트할레, 함부르크

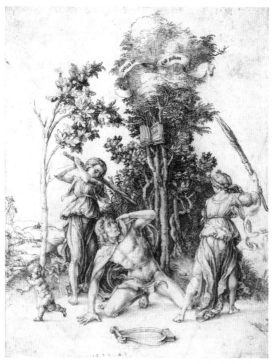

알브레히트 뒤러Albrecht Dürer (1471-1528), 〈오르페우스의 죽음The death of Orpheus〉, 1494, 펜화, 28.9 x 22.5cm, 함부르크 쿤스트할레, 함부르크

있다. 리라가 놓여있는 자리엔 만돌린과 유사
한 악기가 놓여있다.

고대 그리스의 의상 중 히톤
(왼)과 페플로스(오)

　뒤러의 그림은 좌우대칭의 구도로 이루어
져 있다. 중심에서 약간 벗어난 악보가 걸려
있는 나무를 중심으로 두 명의 여자를 각각
양옆으로 배치하였으며 또한 그들의 앞뒤의
모습을 동시에 보여준다. 그러면서도 이들의
움직임에 변화를 주는 것을 잊지 않았다. 두
메나드는 고대 그리스의 의상인 히톤과 페플
로스를 혼합한 듯한 옷을 입고 있다. 히톤은 얇은 옷감으로 된 전체가 원통형
인 긴 치마로, 양 어깨 부분에 각각 몇 개의 핀으로 고정되며 이로 인하여 짧은
소매가 생긴다. 허리 부분은 그대로 두거나 한두 번 끈으로 묶는데 이때 주름
(콜포스)이 잡혀서 불룩하게 된다. 이에 비해 페플로스는 한 장의 두꺼운 천
으로 된 것으로 양 어깨부분에 각각 한 개의 핀으로만 고정하기 때문에 소매
가 없이 어깨로부터 팔 전체가 그대로 드러난다. 이렇듯 아주 사실적인 묘사
력은 이 무명 화가, 또는 뒤러가 이미 고대 그리스 문화와 어떤 방법을 통했던
접촉이 있었음을 알 수 있다.

　뒤러는 이 신화를 해석함에 있어서 '사내아이에 대한 오르페우스의 사랑'을
그가 죽게 된 원인으로 선택했다. 이것을 확실히 하기 위해 그는 나무에 묶여
있는 글자띠에 베네치아 사투리로 'Orfeuss der Erst Puseran'(소아성애자)
라고 박아 두었다. 그리고 그림 왼쪽 두려움에 떨며 달아나고 있는 어린 사내
아이를 그려넣어서 한 번 더 강조했다. 바카날 축제가 벌어지는 동안에 황홀
경에 취해 제정신이 아닌 두 명의 트리키아 여인들에 의해서 그가 지금 막 죽
음을 맞이하고 있는 순간이다.

　현재까지도 학자들 사이에서 벌어지는 담론으론 이 작품이 언제 제작되었

느냐 하는 것이다. 뒤러가 '이탈리아 여행을 하기 전이냐, 아님 그 이후냐'하는 열띤 공방이 있지만, 대체적으로 베네치아를 여행하던 시기에 제작된 것으로 의견이 모인다. 그 이유로 이 작품에서 만테냐 작품의 영향이 많이 보이기 때문이다. 오랫동안 이 무명 화가의 동판화작품이 뒤러 작품의 모델이었을 것이라 평가되었다. 하지만 일부 학자는 오히려 뒤러의 작품을 원본으로 보기도 한다. 뒤러의 작품에 나타난 배경환경이 오비드가 노래한 배경과 더 일치하기 때문이다. 오르페우스는 풀이 무성하게 자란 언덕에서 죽임을 당했다고 오비드는 노래했다. 또 다른 학자들은 두 작품 모두 지금은 남아있지 않은 만테냐의 그림을 보고 제각한 것이라 주장한다. 뒤러 그림에 대한 해석의 차이도 분분하다. 일부 학자는 고대 시대의 '오르페우스 숭배사상'을 점잖게 비꼰 것이라 보는 반면, 또 다른 학자들은 '윤리적 가치에 대한 비유'로 해석하기도 한다. 너도밤나무, 참나무 그리고 버드나무 옆에 홀로 서 있는 무화과나무와 그 앞에 달려가고 있는 꼬마를 인간의 원죄와 악의 상징으로 해석하는 학자들도 있다. 동판 그림의 전경, 오르페우스 앞에 놓여있는 칠현금(리라)과 나무에 걸려있는 그의 노래를 적어 놓은 책을 통해 오르페우스의 불멸(거문고 별자리가 됨)을 암시하고 있다.

독일의 전성기 르네상스의 대표적인 화가 알브레히트 뒤러Albrecht Dürer (1471-1528)는 독일 뉘른베르크로 이주한 헝가리 출신의 금속세공사인 아버지로부터 세공 기술을 배웠다. 1486년 마르틴 숀가우어와 네덜란드 미술의 전통을 따르는 화가 미하엘 볼게무트에게서 그림 공부를 본격적으로 시작했다. 그의 그림 스타일에 결정적인 영향을 준 것은 1494년과 1505년의 두 번에 걸친 이탈리아 여행에서 쌓은 경험과 1520년의 네덜란드 여행이었다. 그는 공간과 인물의 입체적 표현을 집중적으로 연구했고 특히 안드레아 만테냐와 벨리니를 공부했다. 그의 이런 노력은 당시의 남부 유럽 미술과 북부 유럽 미술간의 보다 활발한 상호교류, 그리고 이탈리아의 전성기 르네상스를 독일에 전파시키

는 전환점이 되었다. 정확하고 세밀한 관찰로 이루어진 자연의 재현과 그림 속의 풍경들은 실제로 그 지역을 확인할 수 있을 만큼 정확한 묘사력이었다. 이와 같은 정확한 자연의 관찰은 그의 후세대 화가들에게 많은 영향을 미쳤다. 뉘른베르크의 인본주의자들과의 접촉을 가진 뒤러는 미술이론에 관한 연구논문을 발표하기도 했다.

뒤러의 관심분야는 이미 레오나르도 다빈치가 그렸던 것처럼 광범위한 것이었다. 두 번에 걸친 이탈리아 여행은 새로운 것에 관한 그의 열정을 더욱 촉진시키는 계기가 되었는데 특히 1505-1507년 밀라노에서 다빈치와의 만남

알브레히트 뒤러^{Albrecht Dürer (1471-1528)}, 〈유럽파랑새의 날개^{Wing of a European Roller}〉 1512, 양피지에 수채화, 19.6 x 20cm, 알베르티나, 빈

은 뒤러에게 큰 여운을 남겼다. 이때 그의 나이 34살이었고 다빈치는 53살이었다. 당시 다빈치는 〈모나리자〉, 〈성 안나와 성 모자〉의 제작을 막 끝낼 무렵이었다. 다빈치는 앞의 그림처럼 대작만을 그린 것이 아니라 자연의 현상에도 깊은 관심을 가졌었다. 패기만만한 젊은 화가에게 끼친 다빈치의 영향은 실로 엄청난 것으로 뒤러의 자연관찰에 관한 관심에서도 잘 나타난다.

자연을 관찰하고 그것을 그림으로 옮겨 표현하는 과정은 이미 뒤러 이전의 많은 화가들도 해 왔었다. 그러나 이들의 대부분이 다른 작품의 배경을 위한 습작에 불과했던 것에 비해 앞의 그림처럼 자연 그 자체만이 그림의 주된 주제가 된 것은 거의 없었다. 더욱이 어떤 엄청난 대자연이 아니라 무심코 스쳐 버리기 쉬운 하잘것없는 '잡초' 등을 다루었던 화가는 뒤러가 처음이었다. 그는 그만의 독특하고 정밀한 관찰력으로 마치 사진을 인쇄한 듯 모든 세세한 부분까지도 붓으로 표현했다. 풀잎 하나하나, 뿌리와 모든 줄기가 실제로 살아있는 듯 묘사했다. 실로 엄청난 묘사력이다. 자연을 그대로 옮긴 듯한 묘사력은 동물 그림에서도 볼 수 있는데, 새의 날개를 표현한 그림에서 깃털의 부드러움과 탄력이 그대로 느껴지는 듯하다.

또한 그는 다빈치처럼 인체의 비례에 대해서도 많은 연구를 했는데 인체의 비례를 측정함에 있어서 부분과 전체의 관계비를 철저하게 산출하여 스케치로 남겼다. 신체 전체와 팔다리와의 관계 등으로 큰 비례만을 산출했던 다빈치에 비해 지나치다 싶을 정도로 세분화했다. 몸의 전체와 부분과의 비례관계뿐만 아니라 더 세분화시켜 얼굴에 대한 눈, 코, 입, 이마, 턱과의 비례까지도 꼼꼼히 다루었다.

알브레히트 뒤러^{Albrecht Dürer (1471-1528)}, 〈인간의 비례와 해부도^{Anatomical and geometrical} ^{proportions}〉 중 인체의 비례, 1528

2

테세우스

|

이티카의 국민 영웅

테세우스^{Theseus}는 그리스 신화에 있어서 가장 유명하고 중요한 영웅이라 해도 과언이 아닐 것이다. 그의 탄생에 대해서는 아이트라를 어머니로 아테네의 왕 아이게우스^{Aegeus}를 아버지로 뒀다는 설과 바다의 신 포세이돈이라는 설이 병존한다. 아직 아테네의 왕이 아니던 시절, 자식이 없던 아이게우스는 자신의 미래가 너무나 궁금했다. 그래서 그 미래를 알아보고자 신탁을 받으러 델포이로 갔다. 어렵게 '아테네로 돌아가기 전까지는 절대로 포도주 자루를 풀지 말라'는 신탁을 받기는 했으나 이해할 수 없었던 그는 현명한 친구 피테우스를 찾는다. 이 신탁을 이해한 트로이젠의 왕 피테우스는 그에게 자신의 집에서 머물기를 권했고 그날 밤 자신의 딸을 아이게우스에게 보냈다. 다음날 아침, 어젯밤 자신이 품었던 여인이 피테우스의 딸인 것을 안 아이게우스는 순간 당황했지만, 자신의 아들이 아테네의 왕이 된다는 예언의 뜻을 알게 된다. 혹 임신했을지도 모를 아이트라 곁을 떠나는 아이게우스는 한 자루의 검과 한 켤레의 신발을 바위 밑에 숨겨두고, 만약 아들이 장성하여 혼자만의 힘으로 이 바위를 들어 올려 아버지가 남겨둔 물건들을 꺼낼 수 있을 때 자신이 있는 아테네로 보낼 것을 부탁했다.

세월이 지나 테세우스는 할아버지 피테우스의 밑에서 의젓한 남자로 성장

했고 황금 양털을 찾으러 떠나는 아르고 원정대들과 함께 여행하기도 했다. 18 세가 되자 테세우스는 아이게우스가 남겨둔 물건들을 챙겨서 아버지를 만나러 아테네로 길을 떠났다. 아테네로 가는 여행길은 바닷길과 육로로 가는 두 가지 방법이 있는데, 할아버지 피테우스의 조언에도 불구하고 그는 힘든 육로를 택했다. 이 여행길에 헤라클레스의 모험담과 같은 많은 것들을 체험한 후 무사히 아버지의 나라에 도착했지만, 그의 출현을 달가워하지 않은 계모 메데이아 Medea/Medeia 가 기다리고 있었다. 자식을 죽이고 사라졌던 여자 마법사 메데이아는 코린트에서 탈출하여 아테네로 도망 와서 아이게우스의 아내가 되어 있었다. 테세우스가 아이게우스의 아들인 것을 눈치 챈 그녀는 그를 독살하고자 했으나, 테세우스가 가지고 있는 검이 자신이 이전에 남겼던 것인 것을 알아본 아이게우스에 의해 위기를 모면하기도 했다. 메데이아는 자신의 간계가 들통나자 마법을 부려 검은 구름 사이로 사라져 아시아 지방으로 도망쳤다.

아버지 곁에서 지낸 지 얼마 되지 않아 테세우스는 미노타우로스를 물리치러 크레타 섬으로 출발했다. 그리고 앞에서 이미 알아본 바와 같이 아리아드네와의 이야기로 이어진다. 아리아드네와의 이별에 관해서도 몇 가지의 설이 있는데, 실수로 그랬다는 것과 꿈속에 아테나 여신이 나타나 아리아드네가 불행을 가져올 것이므로 버려두고 가라 명했다는 것이다. 아리아드네를 낙소스 섬에 남겨둔 채 아테네로 향한 테세우스와 그의 일행들은 아이게우스와의 약속을 잊어버리고 그만 검은 돛을 단 상태로 고향에 도착했다. 테세우스는 크레타 섬으로 출발하기 전에 아버지와 약속을 하나 했는데, 만약 그가 성공하여 무사히 돌아오면 흰 돛을, 그렇지 않으면 검은 돛을 달고 돌아오겠다는 내용이었다. 아들과 그의 일행들을 애타게 기다리던 아버지는 멀리서 검은 돛을 알아보고는 슬픔에 못 이겨 바다로 몸을 던져버렸다. 이후 그가 몸을 던진 바다는 그의 이름을 따서 에게이스(에게해)라고 부르게 되었다.

아버지가 죽은 후 아테네의 왕이 된 테세우스는 스파르타와 경쟁하며 아테

네를 더욱 융성하게 만들었다. 테세우스는 기존의 다른 영웅들과는 다르게 신화 속 인물이면서도 역사적 사실과의 접촉이 있다고 학자들은 보고 있다. 테세우스는 아주 정치적인 인물로 신화 속 여느 인물들과는 다르게 연애에는 크게 관심을 보이지 않았다. 아테네의 왕이 된 후 아프로디테, 아폴론, 포세이돈, 아테나 여신과의 좋은 관계를 유지하며 그들의 도움을 받기도 했다. 또 자신의 아버지를 죽이고 어머니를 간통했던 장님이 된 오이디푸스를 아테네에 초대해 그를 극진히 보살폈다. 오이디푸스가 숨을 거둔 나라는 앞으로 크게 발전한다는 신탁이 있었기 때문이다. 비록 아테네의 왕이긴 했지만 그는 왕정을 해체하고 시민대표자를 선출하는 의회 제도를 최초로 실시하기도 했다. 이렇게 정치가로 지내던 그는 친구인 페이리토스의 부추김으로 다시 모험을 떠났다. 어린 헬레나를 납치하기도 하고 페르세포네를 탐내던 페이리토스 때문에 하데스와 담판하기 위해 지하세계로 내려가기도 했다. 여러 우여곡절 끝에 다시 아테네로 돌아온 테세우스는 책임감 없는 왕을 더 이상 원치 않았던 아테네 시민들에 의해 축출되고 스키로스 섬에서 죽음을 맞는다. 사후 천년 뒤 테세우스의 망령이 페르시아와의 전쟁 때 아테네를 도왔다고 믿은 시민들은 그의 유해를 아테네로 가져와 테세이온이란 신전을 짓고 그를 추모했다.

2006년 7월 그리스의 고고학자들이 테세우스의 것이라 추정되는 무덤을 발견했다고 전 세계가 보도했다. 펠로포네스의 동쪽에 위치하는 갈라타스라는 지역의 트로이젠 지방에서 발견된 이 무덤은 총 3개의 돔 형태로, 미케네 문명의 영향을 받은 것으로 보고있다. 이 고고학자들은 고대 시대의 지질학자이며 여행자였던 파우자니아스가 남긴 문헌을 따라 무덤으로 추정되는 지역을 집중적으로 발굴을 했다 한다. 그들의 주장은 발굴된 인체의 뼈가 테세우스가 살았을 것이라 예상되는 기원 전 15-13세기의 인물로 추정되며, 이는 곧 테세우스가 신화 속의 인물이 아니라 역사적인 인물이라는 것이다.

고대 도자미술과 폼페이

고대부터 테세우스는 방망이를 들고 있거나 날씬하고 부드러우면서도 날쌘 모습으로 그려졌다. 특히 헤라클레스의 경우처럼 다양한 모험 덕분에 그리스 도자기 그림 속에 자주 등장한다. 가끔은 들고 다니는 방망이 때문에 헤라클레스와 혼동되기도 하는데, 헤라클레스는 근육질에 주로 사자의 가죽을 뒤집어쓰고 있으며 들고 있는 방망이는 테세우스의 것보다 좀 더 뭉툭하고 투박하다.

엑세키아스 화가의 공방 작품, 〈테세우스와 미노타우르스〉, 아티카 지방의 검은 인물상, 목이 있는 암포라 도자기. 대략 기원전 550년, 35.4 x 28.1cm, 폴 게티 미술관, LA

이 도자기는 테세우스가 미노타우로스를 무찌르는 모습을 그림으로 담은 그리스 도자기이다. 그리스 도자기는 생긴 형태에 따라 이름이 붙는데, 이 도자기는 양쪽에 손잡이가 달린 목이 있는 암포라다. 암포라란 술이나 물을 저장하는 도자기를 말한다. 도자기들은 주로 신화의 내용을 그림으로 해서 장식을 했다. 이 그림처럼 그려진 인물상이 검은색으로 나타나면 '검은 인물상', 붉은색으로 나타나면 '붉은 인물상'이라 불린다. 현대의 그림과는 다르게 그린 화가에 대한 정확한 정보가 없기 때문에, 현대의 연구가들이나 학계에서 그림들의 특징을 가지고 화가들의 그룹을 지어 부르기도 하고 가끔은 도자기 표면에 적혀있는 글자를 따서 명명하기도 한다. 이 도자기는 기원 전 550년경에 만들어진 것으로 학계에서는 엑세키아스 화가의 작품으로 보고 있다. 엑세키아스는 아테네에서 활동하던 도공이자 화가로 기원 전 550-530년경을 주요 활동 시기로 본다. 이 도자기는 초기에 그려진 것이다. 엑세키아스는 '검은 인물상' 양식의 도자 그림에서 가장 중요하고 혁신적인 예술가였다고 해도 과언이 아니다. 당시엔 도자기를 만드는 자와 그림을 그리는 자가 분리 되어있는 경우가 대부분이었다. 엑세키아스도 처음엔 도자기를 만들다 자신의 작품에 그림까지 그리게 되었다. 도공으로서의 엑세키아스 이름이 사인된 도자기가 현재까지 15점이 발굴되었다. 그는 다양한 도자기들을 만들었는데, 목이 있고 몸통이 길쭉한 암포라, 배 부분이 불룩하게 나온 암포라, 높은 굽이 있는 접시, 잔처럼 입구가 넓은 크라테아(술과 물을 섞기 위한 큰 도자기)등은 이후의 도공들에게도 많은 영향을 주었다.

도공으로서도 뛰어났지만 도자 그림 화가로서 더 유명했다. 그는 화가로서도 그림에 사인을 남겼다. 그 외 많은 작품들이 비록 화가의 사인은 없지만 그림의 양식이나 기술 등 여러 면을 통해 엑세키아스의 그림으로 평가된다. 특히 양 손잡이 밑에 그려진 정교한 나선형의 무늬는 그의 작품 특징 중 하나이다. 또한 다른 여느 화가들은 신화에 나오는 이야기의 결과를 표현한 것에 반

해, 그는 그 과정 등을 그림으로 표현하기도 하고 어떠한 문헌에도 나오지 않은 내용을 자신의 상상력을 더해 그림으로 나타내기도 했다. 그런 이유로 일부 학자들은 그를 '서양문화권의 최초의 예술가'라고 평가하기도 한다. 그의 그림 양식은 아주 정교하고 깨끗한 마무리가 큰 특징이다. 또한 인체를 표현함에 있어서 당시의 조각가들에게서도 많은 영향을 받았음을 알 수 있다. 이 결과물은 이후의 많은 도자 화가들에게 큰 영향을 주었다. 검은 인물상 도자 그림 이후에 발생한 '붉은 인물상' 도자기 그림의 선구자로 인정받고 있는 '안도키데스 화가'는 엑세키아스의 제자였을 가능성이 매우 크다고 보고 있다.

엑세키아스는 신화 내용을 그림으로 옮기면서 테세우스가 미노타우로스를 칼로 찌르는 그 순간을 모티브로 잡았다. 미노타우로스의 머리를 왼팔로 강하게 감싸쥐고 오른팔에 힘을 모아 있는 힘껏 목을 찔렀다. 이와 동시에 시뻘건 피가 뿜어져 나오고 있다. 영웅 테세우스에게 제압당한 괴물 미노타우로스는 무릎 꿇고 있으며 두 팔을 허우적거린다. 화가는 힘의 우월함을 가시적으로 보여주기 위해 테세우스의 허벅지를 미노타우로스의 것보다 더 크게 묘사했는데, 고대 사람들은 튼튼한 허벅지에서 힘이 나온다고 믿었기 때문이다. 이 두 인물을 감싸고 서 있는 두 명의 여자와 두 명의 남자는 크레타 섬으로 끌려왔던 아테네의 젊은 남녀라고 해석된다. 그들은 자신들의 영웅이 괴물을 무찌르는 광경을 지켜보고 있는 것이다.

다음 그림은 테세우스가 미노타우로스를 물리치고 난 뒤의 내용을 다룬 폼페이 벽화이다. 높은 성벽 앞 중앙에 나체의 테세우스가 서 있다. 왼쪽 어깨에 기다란 몽둥이를 메고 그 팔에 붉은색의 천을 걸치고 있다. 그는 무표정한 얼굴로 정면을 응시하고 있다. 그의 오른쪽엔 한 사내아이가 두 손으로 그의 손을 감싸 얼굴에 가까이 대고 있다. 그 사내아이 옆 화면 왼쪽 구석엔 죽임을 당한 미노타우로스가 등을 바닥에 대고 쓰러져 있다. 테세우스의 왼발 아래엔 꼬마아이가 바닥에 엎드려 웅크린 자세로 그의 발을 붙잡고 있고 그 뒤로

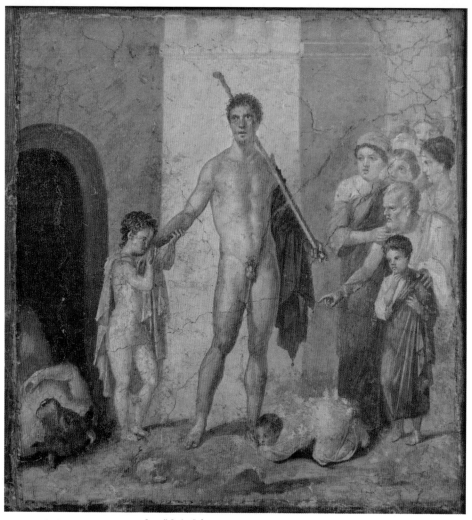

가비우스 루푸스의 집^{Casa di Gavius Rufus}, 〈괴물 미노타우로스를 물리치고 아테네인의 칭송을 받는 테세우스^{Theseus honoured by the Athenians after he killed the Minotaur}〉, 폼페이 벽화, 기원전 3세기 그리스벽화를 기원후 1세기경 복사, 나폴리 국립고고학박물관, 나폴리

5명의 여자들과 1명의 수염 난 남자, 또 다른 사내아이가 이들을 지켜보고 있다. 테세우스는 다른 사람들 보다 훨씬 크게 묘사되어 있는데, 이는 괴물로부터 아테네 사람들을 구해준 영웅의 모습으로 해석된다. 날씬하고 날렵한 몸, 유각과 직각으로 서 있는 다리의 자세, 왼팔을 뻗은 자세는 고대 고전 시대의 조각 작품을 연상시킨다.

기원전 4세기 중반에 활동했던 그
리스의 조각가 리시포스가 제작한 이
작품은 현재에는 남아 있지 않고 로
마 시대에 대리석으로 복제한 작품
만이 바티칸 박물관에 소장되어있다.
또 이 바티칸의 복제품을 석고로 다
시 복제해서 여러 박물관에서 볼 수
있는 것이다. '아폭시오메노스'란 경
기 후 몸에 남아 있는 먼지와 땀을 기
구를 이용해 긁어내고 있는 운동선수
조각상을 말한다. 고대 그리스의 운
동경기는 모두 나체로 행해졌다. 이
때 몸을 보호하기 위해 경기 전에 기
름을 바르는데, 경기장의 먼지와 땀,
그리고 기름이 뒤범벅이 된다. 몸을
씻기 전 먼저 조각상이 하는 것처럼,
부드러운 칼날을 가진 기구로 긁어
내는 것이다. 테세우스의 자세가 이
아폭시오메노스 상과 꼭 닮았다. 그
림 중앙에서 일어나는 일에 관심 깊

리시포스^{Lisippos}, 〈아폭시오메노스 상
Apoximenos〉, 기원전 320 그리스 원작을 로마 시대 1세기 중반에
복제, 바티칸 박물관, 로마

게 쳐다보고 있는 인물들의 표정이 다양하다. 일부 학자들은 이 인물상의 표
정이 실제의 초상을 그렸을 것이라 해석하기도 하지만, 그들이 누구인지는 확
인할 방법이 없다.

이 폼페이 벽화에 관해 전해지는 고대 문헌은 없다. 다만 이것이 고대 그리
스의 작품을 복사했거나 거기에서 모티브를 빌려왔을 것이라 추정할 수 있다.

이 벽화가 발굴된 후 벽화 전체를 완전히 떼어내어 지금은 나폴리 박물관에 소장되어 있다. 서기 79년 나폴리에서 9km 떨어진 베주프 산에서 화산이 폭발했다. '불타고 있는'이란 뜻의 베주프 화산은 현재까지 유럽대륙 내의 살아 있는 유일한 활화산이다. 1944년을 마지막으로 잠시 쉬고는 있지만 언제든지 다시 폭발할 수 있는 위험한 곳이다. 이 위험은 현재뿐만이 아니라 고대 로마 시대에도 마찬가지였는데, 그럼에도 불구하고 많은 사람들, 특히 부유한 사람들이 그곳에 터를 잡은 이유는 날씨가 와인을 만들 포도재배에 유리한데다 공기가 맑고 경치가 좋았기 때문이다. 그런 이유로 경제적인 여유가 있는 많은 사람들이 이곳에 정착해 빌라나 별장 등을 지으며 새로운 이주지역이 형성됐다. 하지만 화산이 폭발하면서 만들어낸 화산먼지로 인해 인근의 여러 도시들이 화산재에 묻혀 사람들의 기억 속에서 사라져 버렸다.

16세기 후반 이 도시들이 우연히 발견되었지만 당시엔 이것이 무엇인지 알지 못했고 18세기 초기 이 지역의 발굴이 시작됐다. 하지만 이 역시 체계적으로 발굴 작업이 이루어진 것은 아니었고 1735년이 되어서야 '헤르쿨라네움'을 시작으로 본격적인 발굴 작업이 이루어졌다. 그리고 10년이 지난 후 '폼페이' 지역의 발굴도 이루어졌다. 나폴레옹의 동생 요셉과 여동생 카롤린이 나폴리 왕의 자리에 앉게 되면서 발굴 작업에 더 박차를 가했다. 19세기 기우제페 피로렐리가 발굴단장을 맡으면서 보다 체계적이고 과학적으로 발굴 작업이 이루어졌는데, 이때 비로소 각 지역별, 가구별 고유번호를 매기며 관리를 했다. 그 결과 이 지역의 빌라들과 별장들이 얼마나 화려하게 꾸며졌었는지 세상에 드러나게 되었다. 경제적으로 여유가 있었던 이들은 빌라를 화려하게 꾸미고 특히 집안 벽에 다양한 그림들을 그려서 장식했다.

1882년 이때까지 이루어졌던 발굴 작업과 연구의 결과로 폼페이 지역의 그림 양식을 보다 세분화해서 나눌 수 있었다. 총 4가지의 그림 양식으로 나뉘는데, 첫 번째 양식은 기원전 200-80년 사이에 유행했던 것으로 마치 담장의 표

면처럼 벽을 울퉁불퉁하게 보이게끔 꾸민 것이다. 기원전 100-15년 사이의 두 번째 양식은 벽면에 입체적으로 그린 건축물이 주된 모티브였다. 세 번째 양식은 크고 작은 장식들을 그려 넣은 것으로 기원전 15-기원후 50년 까지 유행하는 스타일이었다. 그리고 마지막으로 네 번째 양식은 상상력이 가미된 환상적인 그림들이 주된 모티브로 50년부터 베주프 화산이 폭발하는 79년까지 이루어졌다. 비록 이렇게 편의상 양식을 나누기는 했지만 모든 것이 서로서로 맞물리며 유연하게 발전했다. 앞의 테세우스와 미노타우로스의 그림은 네 번째 양식에 속하는데, 이를 통해 지금은 남아있지 않는 로마 제국 시대의 벽화에 대한 전체적인 느낌을 어느 정도 유추할 수 있을 것이다.

대부분의 벽화는 석회가 채 마르기 전에 색을 입히는 프레스코와 계란과 아교, 기름 등 고착제에 색채를 섞어서 그리는 템페라 기술이 혼용되었거나 밀랍에 색을 혼합하여 뜨거운 다리미로 다리는 엔카우스틱 기술이 사용됐었다. 대부분의 벽면은 먼저 깨끗하게 회벽을 바르고 그 위에 그림을 그린 후, 다시 그 그림 위를 광이 나게 덧발랐다.

3

다이달로스와 이카루스

경솔과 교만의 추락

테세우스가 미노타우로스를 물리치고 무사히 미궁을 빠져나오게 되자 크레타 섬의 왕 미노스는 이것이 다이달로스^{Daidalos}와 아리아드네의 도움으로 이루어진 것임을 알게 되었다. 이에 분노한 왕은 그 벌로써 다이달로스와 그의 아들 이카루스^{Icarus}를 미궁에 가두어 버렸다. 다이달로스는 헤파이스토스의 후손으로 솜씨가 아주 뛰어난 기술자였지만 질투심이 많은 자이기도 했다. 자신의 조카이자 제자였던 페어딕스가 바닷가의 물고기 가시를 보고 톱을 만들어 아테네 시민들이 그를 추앙하자 질투심에 불타 견딜 수가 없었다. 결국 그를 아크로폴리스로 불러내어 절벽 아래로 밀어 떨어뜨려 죽였다. 페어딕스의 죽음에 대해 책임을 물어 아테네에서 추방되었고 아들 이카루스와 함께 크레타 섬으로 피신을 오게 되었다. 그는 곧 타고난 솜씨로 미노스 왕의 신임을 얻게 되었고 미노타우로스가 태어나자 미노스 왕의 명령으로 입구는 있으나 출구가 없는 미궁을 만들었다. 하지만 끝내 아리아드네와 테세우스를 도운 죄로 결국은 자신이 만든 미궁에 갇히게 된 것이다.

실이 없어서 이 미궁을 빠져나올 수 없던 다이달로스는 궁리 끝에 미궁 안에 떨어져있는 새의 깃털들을 모아서 밀랍으로 자신과 아들을 위해서 날개를 만들었다. 이 날개를 이용해서 그들은 미궁을 빠져나올 생각이었다. 그리곤 아들

에게 너무 높이도, 너무 낮게도 날지 말라고 일렀다. 너무 높이 날면 태양이 뜨거워 밀랍이 녹을 것이요, 너무 낮게 날면 바다의 습기 때문에 날개가 무거워져 떨어질 거라 조심시켰다. 처음엔 모든 것이 순조로웠다. 하지만 사모스 섬과 델로스 섬에 다다랐을 때, 혈기 왕성하고 경솔한 이카루스는 아버지의 경고에도 불구하고 나는 기쁨에 젖어서 높이, 보다 높이 하늘 위로 거의 태양 가까이 올라갔다. 태양에 가까울수록 기온은 높아졌고 결국은 날개를 만들 때 사용했던 밀랍이 녹아서 이카루스는 하늘을 날던 중 깊은 바다로 떨어져 죽고 말았다. 이후 그가 묻힌 곳은 그의 이름을 따서 '이카리아'라고 불렸다.

다이달로스는 아들의 죽음에 상심했지만 다행히 시칠리아 섬에 도착해 그곳의 왕 코칼로스의 보살핌으로 여생을 편하게 잘 살았다. 한편 다이달로스가 시칠리아 섬에 있다는 것을 알게 된 미노스 왕은 자신의 함대로 시칠리아를 압박하며 다이달로스를 넘겨주기를 요구했다. 왕 코칼로스는 그의 요구를 들어주는 것처럼 꾸며 안심시킨 뒤 자신의 딸을 이용해 그를 죽였다. 또 다른 설로는 다이달로스가 직접 미노스에게 죽을 때까지 뜨거운 물을 부었다고도 한다. 에우로페와 제우스의 아들이며 크레타 섬의 왕이었던 미노스는 이렇게 최후를 맞았다.

오늘날 다이달로스는 기술자와 조각가의 시조로 존경을 받는 반면, 이카루스는 젊은이들의 경솔함과 교만함을 나타내는 상징이 되었다. 이카루스 신화에 나타난 '추락과 죽음'은 그의 교만함에 대한 신의 벌이라 여겨졌다. 그런 이유로 그의 캐릭터는 유럽의 문화 속에서 언제나 다루어졌던 소재였다.

이제 살펴볼 작품들은 이카루스의 추락을 다룬 것이다. 모두 동일한 모티브와 비슷한 구도를 사용했다. 산과 바다와 강이 어우러진 풍경 위로 추락하는 이카루스와 이를 바라볼 수밖에 없는 다이달로스를 묘사한 작품들이다. 이 주제를 다룬 작품들은 추락을 강조하기 위해 두 인물을 화면의 상단에 주로 배치했지만, 단순한 풍경화처럼 보이는 작품도 있다.

페테르 파울 루벤스 Peter Paul Rubens (1577-1640), 〈이카루스의 추락 The Fall of Icarus〉, 1636, 나무에 유화, 26.8 x 27.4cm, 브뤼셀 왕립 미술관, 브뤼셀 (위)

제이콥 피터 고위 Jacob Peter Gowy (1615-1661), 〈이카루스의 추락 The Fall of Icarus〉, 1636-1637, 캔버스에 유화, 195 x 180cm, 프라도 박물관, 마드리드 (아래)

옆의 그림 중 첫 번째 것은 루벤스가 그린 유화 스케치이고 다른 하나는 그 스케치를 보고 함께 작업을 했던 제이콥 피터 고위[1615-1661]가 그린 완성작품이다. 이 스케치 작품은 루벤스가 스페인 왕 필립 4세의 의뢰로 그가 사냥할 때 쓰던 성(Torre de la Parada)을 꾸미기 위해 그렸던 연작 중의 하나이다. 루벤스는 이 스케치에서 두 인물이 격정적으로 움직이는 몸의 표현에 중점을 뒀다. 어둡게 그려진 다이달로스의 상체와 빛을 받아 빛나는 그의 날개, 특히 이카루스의 상체로 떨어지는 빛으로 그들의 움직임은 더 강조되고 있다. 이와는 대조적으로 그들 아래 펼쳐진 풍경은 아주 조용하다. 바다도 잔잔하고 햇볕 또

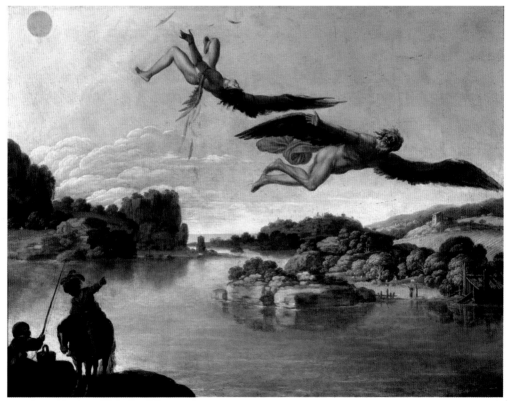

카를로 사라체니Carlo Saraceni(1585-1620), 〈이카루스의 추락The Fall of Icarus〉, 1606-1607, 동판에 유화, 41 x 52.5cm, 카포디몬테 미술관, 나폴리

피터·브뤼겔Pieter Breugel the Elder (1526/1530-1569), 〈이카루스의 추락이 있는 풍경Landscape with the Fall of Icarus〉, 1558, 나무캔버스에 유화, 73.5 x 112cm, 벨기에 브뤼셀 왕립미술관

한 그렇게 강하진 않다. 고위는 루벤스의 스케치를 충실하게 따랐다. 두 인체에 표현된 강한 빛과 어둠의 대비로 바로크 미술의 특징인 보다 연극적인 표현이 잘 전달된다. 그들 위에서 떨어지는 햇볕은 강한 듯하면서도 부드럽다. 다만, 아래에 펼쳐진 바다 물결의 움직임이 루벤스의 스케치보다 클 뿐이다.

사라체니와 브뤼겔, 두 화가는 단순히 '이카루스가 추락하는 순간'에만 관심을 둔 것이 아니라 주변 풍경을 자세하게 묘사하여 배경 이야기까지 담고 있다. 지상에 배경 인물을 등장시켜 사건 이후의 이야기를 꾸미고 있는 것이다. 유사한 풍경을 그려넣으면서도 사라체니는 루벤스처럼 지금 막 추락을 시작한 이카루스를 묘사했다. 방금 중심을 잃고 몸이 뒤집혀졌다. 두려움으로 두 팔다리를 허우적거린다. 반면 브뤼겔의 그림 속 하늘에는 떨어지고 있는 이카루스가 보이지 않는다. 그림의 주인공이 누구인지 바로 알아볼 수 있게 그림의 중심에 배치한 다른 작품들과는 다르게 브뤼겔 그림의 중심에는 이카루스

가 아닌 쟁기를 끌고 있는 농부의 모습만이 보일 뿐이다. 만약 그림의 제목을 보지 못했다면, 이 그림이 〈이카루스의 추락〉을 다룬 작품이라고는 상상도 못 했을 것이다. 그럼 화가는 어디쯤에 이카루스의 단서를 숨겨뒀을까? 그리고 왜 이렇게 묘사를 했을까?

그림 왼쪽 아래에 사선으로 땅과 바다가 나뉘고 바다 너머 수평선으로 바다와 하늘이 나뉘었다. 수평선에 걸쳐있는 햇빛을 받아 은은하고 따뜻한 온기가 느껴진다. 연한 파스텔톤의 푸르스름한 색이 그림 전체의 분위기를 차분하게 만들고 있다. 돛에 바람을 잔뜩 품은 범선조차 조용히 앞으로 나아가고 있다. 차분함 속에서 강렬한 붉은색 옷을 입은 농부가 우리의 시선을 사로잡는다. 그는 우리에게 등을 보이며 말이 이끄는 대로 조용히 밭을 갈고 있다. 노동의 고단함이 느껴지지 않을 정도로 정적으로 움직이고 있다. 그의 어깨너머로 한가로이 풀을 뜯고 있는 양 떼들과 맞은편 하늘에 떠 있는 새를 바라보고 있는 양치기, 그 옆에 조용히 앉아있는 충성스런 강아지의 모습, 그 어디에도 이 조용함을 깨는 움직임이 보이지 않는다. 양 떼들을 따라 시선을 옮기다 보면

그림 오른쪽 아래, 낚시를 하고 있는 사내가 보인다. 그는 자신의 오른팔을 뻗어 낚싯대를 멀리 바다로 던지고 있다. 그 낚싯대 끝자락을 따라가다보면 물속에 거꾸로 빠져 허우적대고 있는 두 다리가 보인다. 그렇다! 이 자가 바로 하늘에서 떨어진 이카루스이다. 하

물에 빠진 다리와 흩날리는 깃털

지만 이자가 정말 이카루스인지 가시적으로 보이는 것은 아무것도 없다. 다만 주변에 날리고 있는 깃털을 가지고 유추해 볼 수밖에 없다. 이런 의외성 때문일까? 이 그림은 '이카루스의 추락'을 다룬 작품들 중 대중들에게 가장 유명한 것 중의 하나일 것이다. 특히 BTS의 〈피, 땀, 눈물〉 뮤직비디오 중 뷔가 창에

서 뛰어내리는 장면이 있는데, 이때 뒤에 걸린 그림이기도 하다. 앞에서 살펴봤던, 죠반디 다 볼노냐의 <머큐리>의 상에서 잠시 언급했듯이 이들은 자신들의 음악 세계를 표현하면서 종종 미술품을 활용했다. 자칫 경솔하고 교만해질 수 있는 상황에서 '이카루스'가 주는 메시지는 보다 강렬하다.(이 뮤직비디오 속에서 그 외 여러 미술품들을 찾아보는 재미도 쏠쏠할 것이다.)

사라체니의 인물들은 이카루스의 추락을 목격하고 여기에 반응하는 것에 반해, 브뤼겔의 인물들은 전혀 반응을 보이지 않고 있다. 아니 오히려 추락 사건이 있는지 인지조차 못하고 있다. 심지어 낚시꾼은 자신의 바로 앞에서 벌어지는 일에도 전혀 관심이 없다. 그림 속의 어떤 인물들도 관심을 가지지 않고 각자 자신의 일에만 열중이다. 마치 옆에서 누가 죽든 말든 나완 아무 상관이 없다는 듯이 너무나 무심하다. 농민출신의 화가인 브뤼겔은 주로 가난한 농민들의 모습을 통해서 현실을 풍자하는 작품들을 남겼다. 특히 네델란드의 속담을 그림으로 묘사한 것으로도 유명하다. 이 작품 속에 '사람이 죽어도 쟁기질은 쉴 수 없다'는 속담을 풀어낸 것이라 보는 견해도 있다. 즉, 세상에 무슨 일이 벌어졌든지 간에 일상생활을 꾸려가는 평범한 사람들의 삶은 계속된다는 뜻으로 해석할 수 있겠다.

사라체니의 이 작품은 같은 내용을 다룬 뒤러의 1493년작 목판화에서 영감을 받은 듯 보인다. 이탈리아 베네치아 출신인 카를로 사라체니는 1600년 로마로 건너가 활동을 했는데, 이때 독일 출신 아담 엘스하이머의 제자였다. 뒤러는 1494-95과 1505-1507년에 걸쳐 베네치아를 중심으로 두 번의 이탈리아여행을 했고 그곳의 예술가들과의 활발한 접촉이 있었다. 이때 받은 베네치아 미술의 영향은 이후 뒤러의 작품에서 보이는 양식의 변화에 결정적인 역할을 했다.

또한 뒤러는 당시의 다른 나라 화가들과는 다르게 대중에게 큰 인기를 얻었는데, 그 이유는 그의 판화작업 때문이다. 판화작업은 다른 그림의 매체와는

다르게 여러 번의 복사가 가능하다. 이와 같은 판화작업에 있어 그는 타의 추종을 불허할 정도로 뛰어난 솜씨를 자랑했고 그가 주로 사용했던 예술적 표현 수단이었다. 오늘날에는 어떤 특정 그림이나 화가를 보고자 한다면 아무런 어려움 없이 아주 쉽게 접할 수 있다. 그만큼 많은 매체가 있기 때문이다. 직접 또는 간접적인 방법으로 언제든지 그 그림들을 볼 수 있다. 그러나 대중매체라는 개념조차 없었던 이전의 사람들에게는 이러한 기회가 극히 제한되어 있었다. 그림이 있는 곳으로 직접 가서 볼 수밖에 없었으며, 또한 이러한 기회가 모든 일반인들에게 주어진 것이 아니라 극히 제한된 일부 상류계층에만 한하여 가능했던 것이다.

'미술의 대중화'와 화가로서의 자긍심

그러하던 것이 구텐베르크의 활판인쇄의 발명과 이를 잘 이용한 뒤러에 의해서 좁은 의미에서의 '미술의 대중화'가 이루어진 것이다. 판화작품은 얼마든지 복사가 가능하며 이 복사된 그림들은 이제 일부 계층에 제한되지 않고 이 작품을 살 정도의 능력이 있는 일반인들에게도 미술 작품을 소장하고 즐길 수 있는 보다 많은 기회를 주었다. 물론 이때의 미술의 대중화 개념을 오늘날의 그것과는 비교할 수는 없다. 그러나 엄연히 이 개념이 이때부터 생기기 시작했으며 이후 이와 같은 미술의 대중화는 17세기 부를 축적했던 네덜란드의 시민계급에 의해서 보다 활발히 전개된다.

르네상스 시대의 화가들이 중세의 화가들에 비해서 자신들의 직업에 대해서 보다 많은 자긍심을 갖고 있었던 것은 사실이다. 그러나 당시 예술가들이 가졌던 자긍심이 오늘날의 예술가들이 가졌던 것과 같다고는 볼 수 없다. 당시의 화가나 조각가라는 직업은 여전히 수공업자라는 의미가 더 컸다. 물론 이탈리아 르네상스의 레오나르도 다빈치나 미켈란젤로, 라파엘 같은 대가들은 이미 그 당시에도 마에스트로라 불리며 사회적으로 인정을 받았었고 그에 따른 높은 대접과 영광을 누렸으며 스스로도 자유로운 예술가라 여겼을 것이다. 그 반면 알프스 산 북쪽 화가들의 예술가로서의 권위는 동시대의 이탈리아 예술가들의 그것보다 그렇게 크지는 않았다. 그러던 중 뒤러의 자화상이 세상에 알려졌는데 그 반향은 엄청난 것이었다.

그는 자신의 자화상을 많이 그린 것으로도 유명한데 1500년에 완성된 이 그림은 그동안의 다른 자화상에 비해서 너무나도 파격적인 것이었다. 이전의 그림들은 모두 옆모습을 하고 있는 것이 관례처럼 되었다. 그러나 이 자화상은 정면을 향하고 있다. 이것은 아주 대담한 시도였다. 그때까지만 해도 정

알브레히트 뒤러^{Albrecht Dürer (1471-1528)}, 〈자화상^{Self Portrait}〉, 1500, 나무 위에 유화, 67.1 x 48.7cm, 알테 피나코 텍, 뮌헨

면을 향한 인물상은 예수 그리스도의 얼굴(아이콘)을 그리는 데만 사용되었 던 형태였기 때문이다. 그러던 것을 일개 한 예술가가 자신의 얼굴을 그리는 데 사용했고, 더욱이 이 자화상은 예수 그리스도의 얼굴이 연상되도록 의도적 으로 그렸던 것이다. 그의 얼굴은 갸름하고 두 눈은 정면을 향하여 우리를 쳐 다보고 있다. 머리의 중앙에서 갈라진 그의 긴 곱슬머리는 양어깨 위에 조용

히 내려앉아 있고 수염은 잘 손질되어 있다. 그는 자신의 오른손을 가슴에 살짝 올려놓았다.

지금 열거한 이 모든 것은 바로 예수를 나타내는 특징들이었다. 뒤러는 이 그림에 자신을 예수 그리스도로 표현한 것이다. 이 얼마나 대담한 시도인가! 일개 '환쟁이'가 자신을 주 예수와 동일시 한 것이다. 뒤러는 여기서 이렇게 말하고 있는지도 모르겠다.

> "붓과 색채로 새로운 것을 만들어 내는 화가는
> 새로운 세상을 만든 그리스도의 그것과 다르지 않다."

그의 이와 같은 주장이 모든 사람들의 마음에 든 것은 아닌가 보다. 그의 오른쪽 눈을 자세히 들여다보면 눈동자의 조리개 부분에 빛으로 만들어진 십자가가 보인다. 좀 더 자세히 들여다보면 왼쪽 눈동자 부분에서 아래로 가늘게 검은 선이 그어져 있는 것을 볼 수 있을 것이다. 이것은 뒤러의 이러한 불경함에 분노한 열성팬이 칼로 상처를 낸 흔적이다.

크노소스는 크레타 섬에 있는 제일 큰 왕궁이 있던 고대 도시였다. 이 왕궁은 대략 기원전 1900년경에 지어진 것으로 그리스 신화에 따르면 미노스 왕의 궁이었다 한다. 크레타의 왕궁은 아주 복잡하게 얽혀 있는 구조로 되어 있는데, 아마도 이 복잡한 구조 때문에 '미궁의 전설'이 생겼는지도 모를 일이다. 크레타 섬의 이 복잡한 도시에 관해 호메로스는 <일리아스 2. 64>에서 "… 나머지는 일백 개의 도시가 있는 크레타 섬 여기저기에 사는 자들이었다."고 말했다.

1900년 아서 에반스 경Sir Arthur Evans에 의해서 크레타 섬의 발굴이 시작되었

고, 작업을 시작한 지 불과 14일 만에 고대 그리스문자가 새겨진 도기로 된 판이 발견되었다. 그러나 이 문자가 해독되기까지는 무려 50여 년의 세월이 흘렀고, 현재에도 이 중 일부분만이 해독되었으며 나머지는 아직도 해독이 되지 않은 상태로 남아있다. 크노소스의 발굴작업은 1967년 영국의 발굴팀이 다시 작업을 개시하여 아직까지도 계속 이루어지고 있다. 수천 년 동안 잠자고 있던 유적지를 발굴하여 세상에 빛을 볼 수 있게 한 아서 에반스 경의 노력엔 찬사를 보내면서도 후대의 학자들은 적잖은 비판을 하고 있다. 에반스 경이 어떠한 이유에서인지 궁전의 복원작업을 너무나 서두른 나머지 고증되지 않은 완전히 다른 건물을 만들어낸 것이다. 심지어 그 복원과정에서도 고대에 사용되었던 건축자재를 쓰지 않고 콘크리트를 썼다. 그래서 이때의 잘못 복원된 것을 이젠 다시 제자리로 돌릴 수도 없게 되어버렸다. 이런 '불행한 발굴역사'에도 성과가 없었던 것은 아니다. 크노소스 궁전에는 수백 개의 방들이 발굴되었는데, 어느 것 하나 똑같은 것이 없고 모두 각각의 특징이 있는 방들이었다. 좁은 통로와 화려하게 꾸며진 복도, 그림들이 그려진 큰 홀 등, 개인적인 성향이 뚜렷한 그런 특징을 보여주고 있다. 경사진 지형을 잘 이용해서 지어진 궁의 내부는 2층, 3층으로 나뉘어 있고, 채광을 위한 창이나, 연못, 수세식 화장실, 하수도, 따뜻한 물을 이용한 난방시설 등 수준이 높은 생활양식을 가졌던 것으로 보인다.

4

오이디푸스와 스핑크스

|

가장 불행한 자

그리스 신화 속 인물 중 가장 불행하고 비극적인 자가 오이디푸스Oedipus일 것이다. 그는 자신도 모르게 죄를 지었고 그 죗값을 처절하게 치렀다. 하지만 이모든 죄의 근원은 그가 아니었다. 테베의 왕이 죽고 왕위를 이을 왕자는 이제겨우 1살이 된 라이오스였다. 그래서 그의 외조부가 나라를 다스렸고 그가 자라 왕위에 오를 나이가 되었을 땐, 제우스의 아들 암피온이 그 자리를 차지했다. 결국 그는 테베를 떠나야만 했고 이웃한 피사로 은신했다. 다행히 피사 왕의 신임을 얻었고 그의 아들 크뤼시포스에게 창, 검술과 활쏘기, 방패 다루기등을 가르쳐주며 생활하게 된다. 그러던 중 라이오스는 이 매력적인 왕자에게 사랑을 요구했고 왕자는 거절했다. 이 사실이 밝혀질까 두려웠던 라이오스는 크뤼시포스를 숲속으로 불러내어 목 졸라 죽였다. 아무도 모를 거라 생각했던 라이오스의 바람과는 다르게 남녀의 건전한 이성 관계와 신성한 결혼의수호신인 헤라가 이 사실을 알게 되었고, 여신은 언젠간 그 대가를 꼭 치르게할 것이라 결심했다.

세월이 흘러 암피온이 죽고 난 뒤 라이오스는 테베로 돌아와 왕이 되었고 아름다운 이오카스테를 아내로 맞았다. 하지만 이들에겐 자식이 생기지 않았다. 그 원인을 알고자 아폴론의 신탁을 받으러 델포이로 갔는데, 정작 신탁을 통

그림의 정중앙, 바위 협곡 사이에 붉은 천을 오른쪽 어깨에 두르고 완벽한 신체 비율을 자랑하고 있는 벌거벗은 한 남자가 있다. 그는 두 개의 창을 어깨에 걸치고선 왼발을 큰 돌덩이 위에 올려놓았다. 마치 대화라도 하듯이 왼쪽 무릎 위에 올려놓은 왼팔은 상대편을 가리키고 오른손은 자신을 가리킨다. 위로 치켜뜬 그의 눈에서 두려움이란 보이지 않는다. 오히려 도발적이기까지 하다. 그의 맞은편엔 동굴의 그림자에 반쯤 가려진 여자의 상체를 한 날개 달린 괴물이 뭔가를 이야기하듯 왼쪽 앞발을 들어 남자 쪽으로 뻗었다. 그림의 오른쪽 원경에는 두 개의 큰 바위틈으로 야트막하게 저 멀리 도시의 모습이 보인다. 그 바위틈 사이에 또 한 명의 벌거벗은 남자가 마치 도망이라도 가듯 두 팔을 휘두르며 이들 쪽을 바라보고 있다. 그의 펄럭이는 외투자락이 당시의 다급함을 보여준다.

위의 괴물은 신화에서 전하듯 바로 그 스핑크스다. 지금 이 괴물에게서 수수께끼를 받고 그 문제를 풀고 있는 오이디푸스가 우리 앞에 서 있다. 앵그르는 오이디푸스를 잘 발달된 근육과 매끄러운 피부를 가진 운동선수처럼 묘사했다. 쭉 뻗은 콧날과 굳게 다문 입술, 날씬한 얼굴의 윤곽, 이 모든 것은 당시 이상화된 신체의 아름다움을 그대로 반영하고 있다.

오이디푸스의 손동작이 눈길을 끈다. 왼손은 스핑크스를 가리키고 있고 오른손은 자신을 향하고 있다. 엄지와 검지만이 펴져 있고 나머지 세 손가락은 굽혀져 있다. 오이디푸스가 이미 스핑크스로부터 질문을 받았으며 지금 그 답을 하고 있는 중임을 알 수 있다. 왼쪽 위로부터 들어오는 빛을 받아 강조된 오이디푸스의 몸은 주위의 어둠으로부터 강조되어 두드러져 보인다. 이 이야기의 배경인 도시 테베의 입구는 죽음을 상징하듯 어둡게 묘사된 반면, 동굴 너머 테베는 이 사건 이후의 미래를 알려주기라도 하듯 밝게 빛나고 있다. 전경에는 이미 스핑크스에 의해서 죽임을 당한 지 오래된 자들의 해골과 죽은 지 얼마 되지 않아 보이는 자의 시신 일부분이 역시 빛을 받아 어둠 속에서 강조

되고 있다. 이 해골 위에 있는 바위 표면에는 앵그르의 이름과 제작연도가 새겨져 있다. 이 작품은 앞에서 살펴본 고대 그리스의 도자기에 새겨진 그림을 많이 연상시킨다.

앵그르의 이름과 제작연도

프랑스 신고전주의의 화가 앵그르(1780-1867)는 1791년부터 1796년까지 툴루스의 아카데미에서 공부했으며 이후 파리로 가서 다비드의 제자가 되었다. 1806년부터 1824년까지 피렌체와 로마에서 활동을 했고 1835년부터 1841년까지 로마의 아카데미에서 학생들을 가르치기도 했다. 다비드의 영향을 강하게 받은 그의 초기 작품 성향은 이후 이탈리아와의 접촉으로 르네상스 경향으로 바꾸었다. 이 르네상스 미술, 특히 라파엘, 홀바인 그리고 티치아노의 그림들은 그의 후기 작품 활동의 표본이 되었다. 조화롭고 대담한 구성 그리고 그림 표면의 세심한 처리, 특히 독특한 인체 피부색의 묘사*가 그의 특징이다. 신고전주의의 대표자인 그는 '아카데미 전통에 구속되어 있는 미술'을 강하게 거부하는 동시대의 화가 들라크루아와는 극적인 대립을 이루며 19세기 초 프랑스미술의 양대 산맥을 이루었다.

앵그르는 이 작품을 1827년 살롱전에 출품했는데, 그가 로마 유학 시절 과제로 제출했던 주제를 보완하여 다시 완성한 작품이다. '오이디푸스와 스핑크스'는 기존의 역사화에서는 거의 다루지 않았던 주제였다.

그동안 다른 화가들이 이 주제를 묘사할 때 이상적인 미를 강조한 오이디푸스나 아름다운 여인의 얼굴을 한 스핑크스를 그렸다. 하지만 프랑수아 자비에 파브르(1766-1837)의 이 스핑크스는 아름다운 얼굴과는 거리가 멀다. 화가 난 마녀의 얼굴 같기도 하고 어쩌면 남자의 얼굴에 더 가까워 보이기도 한다. 그는 동일한 주제를 다룬 인물의 배치에 있어서 고대부터 내려오는 전통을 따랐

* 앞에서 살펴보았듯 루벤스는 다양한 색을 사용해 마치 살아있는 듯 검푸른 실핏줄까지 다 드러나게 묘사한 반면, 앵그르는 마치 매끈한 도자기의 표면을 보듯 흠집 하나 없는 피부로 표현했다.

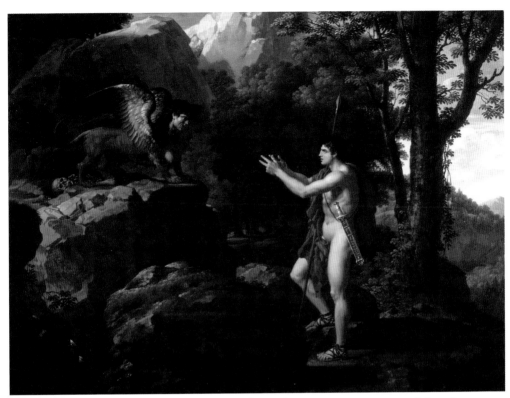

프랑수아 자비에 파브르François-Xavier Fabre (1766–1837), 〈오이디푸스와 스핑크스Oedipus and the Sphinx〉, 1806-1808, 캔버스에 유화, 50.2 x 66cm, 다헤시 미술관, 뉴욕

다. 화면의 왼쪽, 높은 바위 위에 네 다리를 딛고 서 있는 스핑크스와 그 맞은 편 클라뮈스(고대 그리스에서 남자들이 쓰던 망토)를 어깨에 걸친 나체의 오이디푸스를 묘사했다. 그는 역시 긴 창을 어깨에 비스듬히 세우고 두 팔을 이용해 적극적으로 대답하고 있다. 그리스 도자기 암포라나

스핑크스의 얼굴

앵그르의 오이디푸스와는 다르게 파브르는 오이디푸스에게 샌들을 신겼다. 두 주요 인물뿐만 아니라 주변의 풍경도 관심의 대상이 되었다. 오이디푸스를 화면 전체에 묘사했던 앵그르나 주변의 배경이 전혀 없이 묘사되었던 도자기 그림과는 다르게 파브르의 그림은 오히려 주변의 경치가 주된 주제이고 그 속

에 속해있는 인물들은 전체 풍경을 완성하는 한 조각처럼 보인다. 만약 이 두 인물이 없더라도 전혀 이상할 것이 없는 풍경화 그림이다. 그림 왼쪽 위에서 부터 떨어지는 빛을 받아 스핑크스가 서 있는 바위와 오이디푸스가 밝게 빛난 다. 오이디푸스의 펼쳐진 세 손가락으로 보아 그는 지금 막 수수께끼의 정답을 말하고 있는 것이리라. 스핑크스의 놀라서 벌어진 입과 뒤로 약간 주춤한 자세를 보아 그 답이 맞았음을 짐작할 수 있다.

다음 그림은 프랑스의 화가 귀스타브 모로^{Gustave Moreau (1826-1898)}의 작품이다. 1864년 살롱전에 소개되었던 이 작품은 그에게 큰 명성을 안겨줬다. 앵그르의 작품과는 다르게 그림 중앙에 스핑크스가 자리하고 있다. 마치 당시 프랑스 여인들처럼 꾸민 헤어스타일과 괴물이라고 보기엔 힘든 아주 매력적인 얼굴을 한 여자의 상체를 가졌다. 위로 펼친 화려한 날개와 오이디푸스의 가슴을 움켜쥐고 있는 사자의 발톱으로 그에게 매달려서 그와 눈을 마주치고 있다. 그림 중앙에서 오른쪽 끝으로 밀려난 오이디푸스는 긴 창과 뒤의 바위에 몸을 기대며 의지하고 있다. 직각과 유각으로 서 있는 그의 자세는 마치 춤을 추기 위해 한 발을 내딛듯 유연하게 보인다. 그 또한 스핑크스의 눈을 깊이 들여다보고 있다. 생과 사가 갈리는 절체절명의 순간이라기보다는 뭔지 모를 두 주인공만의 은밀한 대화를 엿들을 수 있을 것만 같다. 하지만 그림의 전경에 보이는 죽은 자의 손과 발이 그런 상상을 깨부순다. 부드러운 그녀의 얼굴표정과는 다르게 사자의 날카로운 발톱을 드러내며 오이디푸스의 심장을 누르고 있다. 모로의 다른 작품들에 나타난 여자들의 모습이 보통 이중적인 면을 보여주는 것처럼, 그의 스핑크스도 아마 크게 다르진 않을 것이다. 그림의 오른쪽 가장자리에 이 장소와는 어울리지 않게 비싸 보이는 그릇이 놓인 작은 기둥이 보

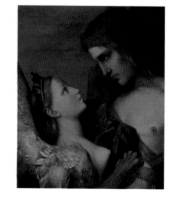

귀스타브 모로^{Gustave Moreau (1826~1898)}, 〈오이디푸스와 스핑크스^{Oedipus and the Sphinx}〉, 1864, 캔버스에 유화, 206.4 x 104.8cm, 메트로폴리탄 예술박물관, 뉴욕

인다. 뱀 한 마리가 이 기둥을 타고 기어오르고 있다. 이 기둥 맞은편으로 균형을 맞추듯이 작은 나무 한 그루가 자리하고 있다. 그 나무 뒤로 저 멀리 테베를 향하는 협곡의 좁은 통로가 보인다.

이 그림에 사용된 많은 모티브들은 앞에서 살펴본 앵그르의 작품에서 많이 차용한 것이다. 인물과 사물의 배치나 구도가 앵그르의 그것과 많이 겹친다. 특히 그림 전경에 배치한 바위와 시체의 발. 도시 테베로 향하는 좁은 협곡은 방향만 바뀌었을 뿐 아주 흡사하다. 고대 그리스 시절부터 모티브로 사용되었

던 창끝의 방향도 앵그르와 마찬가지로 바닥을 향하게 했다. 또한 바위 위에 자신의 이름도 사인으로 남겼다. 다만 그림의 중심에 오이디푸스를 꽉 채워 배치했던 앵그르와는 다르게 그 중심을 스핑크스에게 내주었다.

모로는 주로 성경과 신화적인 내용에 판타지적인 요소를 가미해 표현했다. 동시대의 많은 화가들이 사실주의나 인상주의 등 눈에 보이는 현실의 세계를 객관적으로 묘사한 반면, 그는 눈으로는 볼 수 없는 세계에 집중했다. 그런 이유로 그의 작품들은 후세대 화가들의 큰 특징인 내면의 주관적인 묘사를 중시하는 표현주의와 무의식을 탐닉했던 초현실주의에 많은 영향을 주었다. 그는 기존의 '전통적인 방식의 그림'에 정통했고 고대 그리스 아르카익 미술과 오리엔트적인 요소를 선호했다. 환상적인 색채와 대상의 화려한 표면을 묘사하는데 뛰어났으며 그 결과 사색적이고 몽환적이며 내적인 느낌이 강한 작품들을 남겼다. 두 번에 걸친 이탈리아 여행(1841, 1857-59)에서 앵그르와 마찬가지로 르네상스 미술을 접하게 되었고 안드레아 만테냐, 보티첼리, 레오나르도 다빈치 등 많은 대가들의 원작을 공부하며 연구했다. 앙리 마티스의 스승이기도 했던 그는 파리의 아카데미 학생들에게 '색'에 대해 자주, 그리고 깊게 사색할 것을 주문했다. 이 과정을 통해 각자만의 개성 있는 표현법을 찾으라고 강조했다. 그의 교수방식은 기존의 딱딱하고 틀에 잡힌 아카데미의 수업이 아니라 자신만이 가지고 있는 내면의 감정을 충실히 따르기를 원하는 것이었다. 이와 동시에 학생들이 기존 대가들의 명작을 충실히 공부하고 연구하는 것을 중요시 여겼다. 누드화 수업을 할 땐, 큰 공간을 빌려 학생들이 직접 인체의 비례를 연구할 수 있도록 했다 한다.

페르세우스와 메두사의 머리

|

신의 저주

 페르세우스^{Perseus}는 제우스와 다나에의 아들로 고대도시 미케네를 세운 영웅 *이었다. 아들 페르세우스와 함께 쫓겨난 다나에는 어느 섬에서 피난처를 발견하고 그곳에 정착했다. 곧 그녀의 미모는 입소문을 통해 전 섬에 퍼졌고 그녀의 미모에 반한 왕은 다나에를 아내로 맞기를 원했다. 그러나 그녀는 그 제안을 거절했다. 다나에의 거절에도 왕은 포기하지 않고 어떻게든 그녀를 품을 계략을 세웠다. 자신이 곧 이웃나라 왕의 딸과 결혼을 하게 되는데 이 결혼식에 필요한 말을 가져올 용감한 영웅을 찾는다고 백성들에게 알렸다. 이 소식을 전해 들은 혈기 넘치는 젊은 페르세우스는 자신이 말이 아니라 직접 고르고 메두사의 머리를 가져와 왕에게 바치겠다고 성급히 약속해 버렸다. 그렇지 않아도 페르세우스가 눈엣가시였던 왕은 그의 제안을 흔쾌히 받아들였다. 지금까지 어느 누구도 메두사의 머리를 가져오는 것은 고사하고 살아서 돌아온 자가 없었기 때문이다. 페르세우스가 없어진다면 다나에를 보다 쉽게 취할 수 있을 거라 여겼다.

 고르고 메두사는 머리 세 개를 가진 여자 괴물로서 머리카락은 뱀으로 되어 있고 청동의 팔과 황금의 날개를 가졌다. 이 괴물의 눈빛은 너무나 끔찍해서

* 다나에 : 전통과 계승(154p) 편 참조

마주친 자는 그 자리에서 바로 돌로 변해 버리고 만다. 세 개의 머리 중 두 개는 불멸의 생명을 가지고 있고 나머지 세 번째 머리인 메두사만이 그렇지 못했다. 메두사의 머리를 가지러 길을 떠난 페르세우스는 기대하지도 않았던 도움을 아테나 여신으로부터 받게 되었다. 아테나 여신이 그를 도운 데는 이유가 있다. 황금 머리칼을 가졌던 메두사가 아직 젊고 아름다울 때, 그녀는 아테나의 신전에서 포세이돈과 사랑을 나눠 팔라스 여신의 신성한 신전을 더럽혔던 것이다. 이에 분노한 여신은 메두사를 괴물로 만들어 버렸다. 그래도 분노가 가시지 않은 여신은 페르세우스를 도와 메두사를 제거하기로 결심했다. 그에게 거울처럼 번쩍이는 청동의 방패를 주었고 메두사를 제거할 수 있는 방법을 알려주었다. 그녀의 충고 덕분에 요정들로부터 메두사를 죽일 수 있는 중요한 세 가지 물건을 받았다. 메두사가 사는 곳으로 그를 안내해 줄 날개 달린 신발 한 켤레, 잘려진 메두사의 머리를 담을 수 있는 자루, 쓰면 보이지 않게 만드는 요술 두건을 받았다. 또 헤르메스로부터는 철로 된 검을 받았다.

그녀가 사는 곳의 주변에는 이미 돌로 변해버린 많은 사람들의 시체가 널브러져 있었다. 그러나 요술 두건을 쓴 페르세우스는 메두사의 뒤쪽으로 접근해 헤르메스의 검으로 단칼에 그녀의 머리를 잘라버렸다. 그리고는 눈이 마주치지 않게 얼른 자루 속에 넣었다. 비록 머리는 몸에서 잘려 나갔지만 메두사의 눈빛은 여전히 끔찍한 마력을 가지고 있기 때문이다. 메두사의 머리가 목에서 잘려나갈 때 그녀의 몸통에서 포세이돈에 의해서 생성된 날개를 가진 말, 페가수스가 튀어나왔다. 그는 이 페가수스를 타고 아테나 여신에게로 가서는 고마움의 표현으로 메두사의 머리를 바쳤다. 팔라스 아테나는 잘려진 메두사의 머리를 제우스 신으로부터 받은 갑옷 에기스에 달았다. 그 후로 아테나 여신은 이 메두사의 머리가 장식된 에기스를 입고서 모든 전투에서 상대방을 두려움에 떨게 만들었다.

예술적 기교의 완벽성

카라바조^{Michelangelo da Caravaggio (1573-1610)}, 〈메두사의 머리^{The Head of Medusa}〉, 1596-98, 가죽을 씌운 나무 위에 유화, 60 x 55cm, 우피치 미술관, 피렌체

이 둥근 형태의 그림(톤도)은 꿈틀거리는 뱀들을 머리카락으로 가진 인간의 머리를 그린 것이다. 남자인지 여자인지 쉽게 구별이 가지 않는다. 방금 잘린 듯 붉은 피가 뿜어져 나오는 이 머리가 누구의 것인지는 알 것이다. 서로뒤엉킨 뱀들은 빠져나오려고 꿈틀거리며 독을 뿜어낼 것만 같다. 그동안 다

른 미술 작품에서 흔히 보이듯 내용과 상관없이 아름답게만 그리던 그런 가식이 전혀 없다. 오히려 지나치게 사실적이고 직접적인 묘사로 보는 이로 하여금 두려움을 갖게 한다.

카라바조는 메디치가의 로마 대리인이었던 프란체스코 델 몬테 추기경을 위해 이 그림을 그렸다. 가죽으로 덮인 볼록한 둥근 나무 방패에 오직 메두사의 잘린 머리만이 묘사되어있다. 모든 것을 돌로 만들어 버리는 메두사의 찌르는 듯한 강한 두 눈빛, 잘릴 때의 괴로움으로 부르짖는 마지막 외침 때문에 크게 벌어진 입, 목 아래에서 아직도 뿜어져 나오는 피는 끔찍할 정도로 사실적이다. 비록 머리는 잘려졌지만 메두사는 아직도 의식이 있다. 그의 눈에는 여전히 보는 즉시 돌로 만들어버리는 마력이 남아있다. 그래서 카라바조는 그녀의 눈빛을 관람자들로부터 비켜 묘사했다. 사소한 것도 놓치지 않는 카라바조의 묘사력이 극적 효과를 더해주는 것이다. 이와 같은 극단적 상황의 장면들은 그가 자주 표현했던 주제들이었다. 특히 성경의 내용을 묘사한 그림들에서 이 특징을 자주 볼 수 있다. 또한 이처럼 잔인한 사실적인 묘사력은 그의 '예술적 기교의 완벽성'을 잘 보여주는 예이기도 하다. 마치 페르세우스가 들고 갔던 거울처럼 톤도 형태로 그림을 선택한 것이 흥미롭다. 메두사는 거울에 비친 자신의 얼굴을 직접 보았을까? 아직은 못 본 것 같다. 내리깐 그녀의 눈빛이 정면을 피해있고 또 만약 그녀가 스스로의 모습을 봤다면 이미 돌로 변했을 것이다.

20여 년 전, 조금 작은 크기의 또 다른 작품 하나가 대중 앞에 모습을 드러냈다. 이탈리아 출신의 개인 소장가가 오랫동안 영국의 금고에 보관하고 있던 것을 공개한 것이다. 이 작품은 〈메두사 무르톨라〉라는 이름으로 불리는데, 한때는 '우피치 미술관 메두사'의 모작이라 여겨졌었다. 하지만 최근 이뤄진 복원작업을 통해 오히려 〈메두사 무르톨라 Medusa Murtola〉가 1–2년 빠른 시기에 그려졌다는 연구 결과가 나왔다. 그림의 가장자리에 'Michel AF'라 는 서명도 있

는데, 이는 'Michel Angelo Fecit'의 약자로 '미헬 안젤로가 만들었다'는 의미이다. 연구진들은 정밀한 방사선 검사를 통해 완성작품 아래 여러 개의 다양하게 변화된 메두사의 밑그림들이 발견되었다고 보고했다. 카라바조는 '메두사 최후의 모습'을 더 생생하게 그리기 위해 일부러 사형장을 찾아다니며 사형수들의 처참한 최후를 관찰했다고 한다. 보다 생생한 뱀을 묘사하기 위해 실제로 물뱀을 사 와서 그 움직임들을 관찰하기도 했다.

그가 이 작품에 이렇게 정성을 쏟은 이유는 아마도 위대한 화가 레오나르도 다빈치와 스스로 경쟁을 해서가 아닐까 싶다. 이탈리아 미술사가 바자리에 의하면, 다빈치도 이미 이전에 둥근 방패에 메두사의 머리를 그렸었다고 한다. 하지만 1587년쯤 사라져 버렸고 그 사라진 작품을 대신해서 젊고 패기 넘치던 카라바조가 새로이 제작하게 된 것이다. 당시 이미 신적인 존재였던 대화가의 작품을 대체해서 그리게 된다니 어느 누가 열성적으로 하지 않겠는가. 당연한 일이다. 카라바조는 생전에 화가로서의 명성보다는 사회에 적응을 못한 난봉꾼으로 더 유명했다. 평생 작품 주문자들과의 불화와 싸움이 끊이지 않았고 급기야 사람을 죽여 이웃도시를 떠돌며 도망자 생활도 했다. 이런 일련의 사건들은 그의 작품에 많은 영향을 끼쳤다. 그가 서양미술사에 남긴 흔적은 실로 엄청난 것으로 그가 없는 바로크 미술은 상상할 수가 없을 정도다.

대부분의 화가들이 그러하듯 그도 역시 어린 나이에 그림 공부를 시작했다. 밀라노에서 시작하여 1592년 로마로 건너간 후 본격적인 작품 활동을 시작했다. 로마에 정착한 지 얼마 되지 않아 당시로써는 완전 새로운 주제, 풍속화를 통해 세인의 이목을 끌며 자신의 이름을 알리기 시작했다. 이때만 해도 로마의 미술계는 매너리즘이 절정기에 달하고 있을 때였다. 당시의 미술계를 지배하고 있던 매너리즘을 극복하기 위한 그의 노력은 철저한 객관적인 묘사와 극단적인 사실주의를 기초로 한 그림에서 잘 알 수 있다. 사실적인 묘사 이외에 물체에 비친 빛을 통한 강한 '음과 양의 대비Chiaroscuro'로 그의 그림을 특징 지을

수 있다. 이 두 가지의 특징은 동시대 화가들뿐만 아니라 전 유럽을 걸쳐 후대
의 많은 화가들에게 영향을 미쳤다. 로마에서 화가로서의 최고의 전성기를 맞
던 그는 비록 살인죄로 경찰에 쫓기는 몸이 되어 도망자의 생활과 떠돌이 생활
을 했지만 그러던 중에도 많은 그림들을 남겼다. 끝내 고향과 로마를 다시 보
지 못한 채 37살의 젊은 나이로 열병을 얻어 타향에서 쓸쓸히 죽음을 맞았다.

페테르 파울 루벤스 Peter Paul Rubens (1577-1640), 〈메두사의 머리〉The Head of Medusa, 1617/18, 캔버스에
유화, 68.5x 118cm, 미술역사 박물관, 빈

카라바조가 레오나르도 다빈치와 경쟁을 했다면, 루벤스는 그런 카라바조
와 경쟁을 했다고 봐도 무방할 것이다. 빈에 있는 위의 〈메두사의 머리〉는 루
벤스가 1617년 경 완성한 작품이다. 메두사의 머리만을 그렸던 카라바조와는
다르게 그는 바위 위에 놓여있는 메두사의 머리를 그렸다. 그 주변엔 보기만

해도 끔찍한 광경이 펼쳐진다. 잘려 나간 목 아래로 흐르는 피가 작은 뱀이 되어 꿈틀거리며 기어 나오고 있다. 그녀의 머리를 장식했던 뱀들은 서로가 서로를 물고 물리며 도망가려고 발악을 한다. 일부 뱀들은 이미 빠져나와 바위 아래로 도망 중이다. 눈에 핏발이 낭자한 메두사의 얼굴은 창백하고 입술과 삐져나온 혓바닥은 이미 검은색을 띠고 있다. 루벤스가 선택한 색채와 '극단적으로 사실적인 묘사력' 덕분에 관람자들은 눈앞에 펼쳐진 끔찍한 현장에서 눈을 돌리게 된다. 특이한 점은 주변의 동물들이 뱀뿐만이 아니라 살라만다, 거미, 전갈 등 모두 치명적인 독이 있다는 것이다. 메두사의 죽음과 관련해 이 동물들이 출현하는 문헌은 없다. 오로지 루벤스의 독자적인 해석과 그림 배치이다.

이 파충류들은 루벤스가 직접 그린 것이 아니라 그의 동료였던 프란스 스나이더스^{Frans Snyders}가 그렸다. 물론 루벤스의 철저한 지시 아래 이루어진 것이다. 앞에서도 얘기했듯이 루벤스는 라틴어와 여러 외국어에 능숙하고 많은 책을 읽은 지식인이었다. 일부 학자들은, '그의 집 서재에 분명 고대 로마 시대의 학자 플리니우스의 책 〈자연사^{Historia Naturalis}〉가 있었을 것'이라고 주장하기도 한다. 왜냐하면 이 책에 위의 그림에서 보이는 양 끝에 머리가 각각 달린 파충류에 대해서, 또 그림 오른쪽에 묘사되어 있는 뱀의 암컷이 짝짓기가 끝난 뒤 수컷을 잡아먹는 에피소드가 함께 서술되어 있기 때문이라 한다. 이 그림은 루벤스가 8년간의 이탈리아 여행에서 돌아와 얼마 지나지 않은 시기에 그렸다는 것을 알 수 있다. 깨끗하고 매끄러운 붓터치나, 그림 배경에 표현된 색채 등

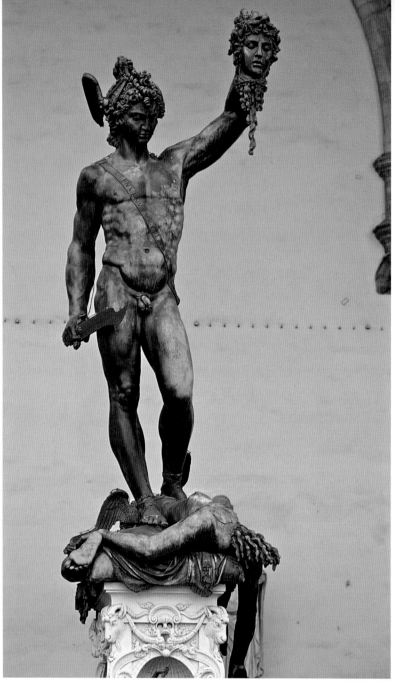

벤베누토 첼리니^{Benvenuto Cellini (1500-1571)}, 〈페르세우스^{Perseus}〉, 1545-54, 청동, 높이320cm(기둥 포함), 로지아 데이 란치, 피렌체. Photocredit © Jebulon*

베네치아 화파의 영향이 여전히 강하게 남아있다.

　동일한 내용을 다룬 이 조각품은 첼리니가 제작한 청동조각상이다. 첼리니는 코지모 1세로부터 주문을 받았는데, 도나텔로의 〈유디트〉 상, 미켈란젤로의 〈다비드〉 상과 함께 지금의 피렌체의 시청건물 앞을 장식하고 있다. 기둥을 포함하여 총 3미터가 넘는 조각품이다.

　첼리니가 묘사한 메두사의 얼굴표정은 카라바조나 루벤스의 그것과 너무나 대조적이다. 첼리니표 메두사의 표정에는 카라바조의 메두사에서 볼 수 있는 머리가 잘려 나가는 그 순간의 괴로움은 전혀 묘사되어 있지 않다. 이미 몸통에서 잘려져 나간 죽어 있는 머리인 것이다. 첼리니의 페르세우스는 잘라낸 메두사의 머리를 들어 보이고 있다. 그의 잘 다듬어진 근육, 이로 인하여 뿜어져 나오는 강한 힘 그리고 숙인 얼굴에서 읽을 수 있는 악의를 두려워하지 않는 담담한 표정, 그러면서도 뭔가 연민의 정이 곁들어진 복잡한 표정을 갖고 있다. 이를 통해 그의 영웅적인 모습과 평범한 인간의 모습을 동시에 보여주고 있는 것이다. 페르세우스의 발밑에는 머리가 잘려나간 고르고의 몸통이 마치 활과 같이 둥글게 휜 상태로 놓여있고, 승리자임을 암시하듯 페르세우스는 자신의 왼발을 고르고의 몸통 위에 얹어 놓았다.

　동일한 주제를 다루면서도 두 예술가는 너무나 다르게 해석했다. 물론 회화와 조각이라는 표현의 수단이 달라서 서로 비교하기에는 그렇게 적절하지 않을 수도 있으나, 이들이 표현하고자 선택한 주제는 이렇듯 16세기 중반의 매너리즘과 16세기 후반의 파토스(열정)를 중심으로 한 바로크 미술의 차이를 잘 보여주고 있다. 이 바로크 미술은 17세기 초를 거치면서 더욱더 그로테스크하고 잔인해졌다. 루벤스는 메두사의 머리에서 극사실적인 뱀의 묘사를 통해 메두사의 죽음을 보다 더 극적으로 표현하려 한 것이다.

　메두사를 죽이는 데 성공한 페르세우스는 날개 달린 신발을 신고 세리포스로 돌아오던 중 에티오피아 근처의 바닷가 바위에 묶여있는 여인을 보게 되

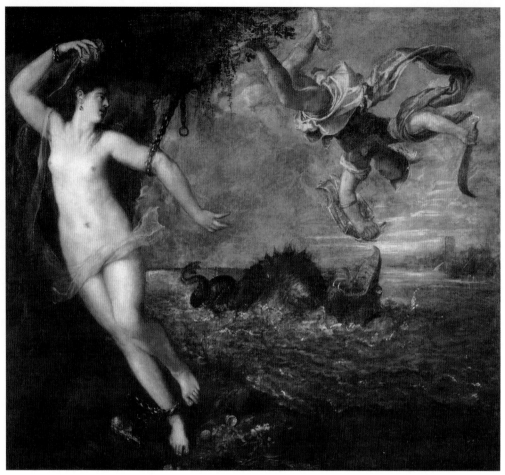

티치아노 Vecellio Tiziano (1488-1576), 〈페르세우스와 안드로메다 Perseus and Andromeda〉, 1554-56, 캔버스에 유화, 183 x 199cm, 월레스 컬렉션, 런던

었다. 만약 그녀의 머리카락이 바람에 움직이지 않았다면 대리석으로 만든 조각상이라 착각할 정도로 눈부신 아름다운 여인이었다. 그녀의 이름은 안드로메다였다. 그녀의 사연은 이렇다. 딸의 아름다움이 너무나 자랑스러워했던 그녀의 어머니 카시오페이아가 자신의 딸을 바다의 요정들과 비교하며 교만했기에 바다의 신 포세이돈이 화가 나서 바다괴물을 보내 해안가 마을 사람들을 죽였다. 그 바다괴물을 달래기 위해 안드로메다가 제물이 되어야만 했던 것이다. 안드로메다의 아름다움에 이미 빠져 그녀를 사랑하게 된 페르세우스

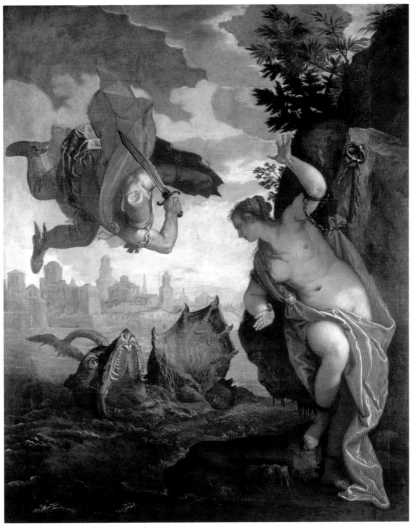

파올로 베로네제^{Paolo Veronese (1528-1588)}, 〈페르세우스와 안드로메다^{Perseus and Andromeda}〉,
1570-80, 캔버스에 유화, 260 x 211cm, 렌 미술관, 렌

는 그 괴물을 물리치면 아름다운 그녀를 아내로 맞겠다는 조건을 걸고 괴물
을 물리쳐준다.

　안드로메다와의 이 에피소드를 다룬 그림이 바로 이 두 작품이다. 베네치아
화파의 두 거장 티치아노와 베로네제는 이 주제를 다루면서 같은 듯하면서도
다르게 해석했다. 티치아노의 그림 화면 왼쪽 전경에 안드로메다가 자리하고

있다. 눈부시게 밝고 하얀 피부는 그녀 뒤의 어두운 절벽으로 인해 화면 속에서 더욱더 도드라져 보인다. 그녀는 '콘트라포스트'의 자세로 직각과 유각으로 몸의 균형을 유지하고 있다. 그녀의 두 팔과 오른쪽 다리는 쇠사슬로 바위에 묶여있다. 그녀가 서 있는 바위 위엔 조개와 산호초가 보인다. 조만간 물이 이곳까지 차오를 것이다. 고개를 옆으로 돌려 귀걸이가 보이고 어깨 위로 살포시 내려오는 머리카락과 머리 위로 추켜올린 오른팔이 우리의 시선을 한쪽 방향으로 이끈다. 건너편 하늘에서 바다괴물에게로 내달리는 페르세우스가 보인다. 오른손에 낫 모양의 칼을 들고 왼손에는 메두사의 머리가 든 자루를 쥐고 있다. 그 아래에 큰 입을 벌리며 바다괴물이 나타났다.

반면 베로네제는 안드로메다를 화면의 오른쪽에 배치했다. 그녀가 서 있는 곳도 바닷물에 잠기는 바위섬 위가 아니라 바닷가 절벽에 묶여있는 것처럼 보인다. 얇아 속이 비치는 작은 천 조각으로 간신히 음부를 가렸던 티치아노의 안드로메다에 비해 베로네제의 그녀는 빛을 받아 광택이 도는 무거운 천을 몸에 걸치고 있다. 그녀 역시 직각과 유각으로 몸의 균형을 이루며 상체를 심하게 틀어서 뒤쪽에서 벌어지고 있는 일을 보고 있다. 그녀의 눈높이 즈음에 바다괴물을 향해 돌진하는 페르세우스가 있다. 그가 쥐고 있는 칼은 낫 모양의 칼이 아니라 손잡이가 있는 중검이다. 그리고 왼팔에는 방패가 둘러져 있다. 잘린 메두사의 머리를 담아 둔 자루는 보이지 않는다. 검을 왼쪽 어깨에까지 끌어 올린 자세로 보아 그는 지금 막 있는 힘껏 검을 휘두르기 일보직전이다. 곧 격렬한 싸움이 벌어질 것이다. 하지만 이에 비해 티치아노의 페르세우스는 싸우기 위한 자세라기보단 어쩐지 곤두박질칠 것만 같다. 이 모티브는 이미 틴토레토의 그림에서 살펴보았다. 1548년 틴토레토가 <노예를 해방시킨 성 마가의 기적>에서 단축법을 이용해 만들어낸 모티브는 이후 티치아노의 그림에서도 종종 볼 수 있다. 페르세우스가 입고 있는 옷들도 고대 그리스 시대의 의상이 아니라, 당시 이탈리아의 복식이다.

두 작품 모두 중간쯤에 수평선이 있고 그 너머 도시가 흐릿하게 보인다. 티치아노의 그림 오른쪽에는 아주 작게 사람의 모습도 보인다. 아마도 딸을 걱정하는 안드로메다의 부모일 것이다. 파도의 일렁임이나 하늘에 떠 있는 구름의 모습, 인물들의 움직임 등 티치아노의 그림은 좀 더 조용한 느낌이다. 반면, 베로네제의 그림은 안드로메다와 페르세우스를 잇는 사선의 구도로 긴장감을 더하고 있다.

바다괴물을 물리친 후 페르세우스와 안드로메다는 혼인했다. 그런데 이 혼인식에 안드로메다의 약혼자 페네우스가 나타나 자신의 권리를 주장했고 급기야 양측의 싸움이 벌어졌다. 페르세우스는 가지고 있던 메두사의 머리로 페네우스 일당을 돌로 만든 뒤 아내와 함께 세리포스 섬으로 와서 어머니 다나에를 괴롭히던 구혼자까지 모두 물리치고 고향 아르고스로 향했다. 여행 도중 원반던지기 시합에 우연히 참가하게 되었는데, 이때 페르세우스가 던진 원반이 군중 속의 한 노인에게 떨어져 죽게 만드는 사건이 일어났다. 그 노인이 바로 자신의 생명을 구하고자 딸을 첨탑에 가뒀고, 나중에 태어난 손자와 딸을 함에 태워 바다로 던져버린 비정한 아크리시오스였다. 인간이 아무리 발버둥쳐도 신이 이미 만들어 놓은 운명은 벗어날 수 없는가 보다. 결국 그는 신탁의 예언대로 손자의 손에 죽임을 당했다.

6

헤라클레스와 네소스
|
아둔한 사랑

헤라클레스Heracles/Hercules는 페르세우스의 손자인 암피트리온의 아내, 알크메네와 제우스의 아들이다. 아름다운 알크메네와 사랑을 나누기 위해 제우스는 남편 암피트리온의 모습으로 그녀에게 접근해 임신을 시켰다. 알크메네에 대한 헤라의 질투심이 곧 헤라클레스에 대한 미움으로 변한 것은 아주 유명하다.

신들과 거인족들과의 싸움Gigantomachie에서 헤라클레스는 독이 묻은 자신의 화살을 사용해 신들을 도왔고 많은 모험을 겪으며 보여준 영웅적인 행동덕분에 죽고 난 뒤 올림포스 산의 신으로서 영접을 받았다. 더욱이 헤라와 제우스의 딸인 '영원한 젊음의 여신' 헤베를 아내로 맞기도 한다.

헤라클레스는 그리스인들에게서 가장 많은 사랑을 받은 영웅이었다. 그는 고대의 많은 작가들로부터 올림픽운동의 창설자라 불리며 칭송받았고, 일반 대중들 사이에서는 엄청난 힘을 가진 먹고 마시는 것을 즐기는 대식가로서의 단순하면서도 정의로운 자로 묘사되었다. 헤라클레스의 아트리부트는 몽둥이와 사자의 가죽이다. 가끔은 활과 화살과 함께 묘사되기도 했다.

헤라클레스는 헤라의 음모로 미쳐버린 상태에서 자신의 아내와 자식들을 살해했다. 얼마 후 정신을 차린 그는 자신이 저지른 일에 경악했고 이 죄를 씻기 위해 벌 받기를 자청했다. 그는 12가지의 모험을 통해 자신의 죄를 정화시

켜야만 했다.

 12가지의 모험을 끝내고 얼마 되지 않아 영원한 앙숙인 헤라가 그에게 또다시 광기를 보냈다. 헤라클레스는 다시 사람을 죽이게 되었는데 이번에는 자신을 초대한 주인이었다. 그 죄로 큰 병에 걸리게 되었고 예언에 따르면 일정한 기간 동안 노비로 지내야하며 자신을 판 돈을 그 죽은 자의 가족들에게 돌려주어야만 병을 고칠 수 있다는 것이었다. 그래서 그는 소아시아에 있는 작은 도시의 여왕 옴팔레의 노비가 되었다. 이 둘은 얼마 후 깊이 사랑하게 되었고 이 사랑은 헤라클레스의 마음을 아주 허약하게 만들어 심지어 자신의 상징인 방망이와 사자의 가죽을 그녀에게 넘겨줄 정도였다. 또한 여자의 옷을 입

루카스 크라나흐Lucas Cranach the Elder (1472-1553), 〈헤라클레스와 옴팔레Hercules and Omphale〉,
1537, 목판에 유화, 82 x 118.9cm, 안톤 울리히 미술관, 브라운슈바이크

고 물레를 돌리기까지 했다. 영웅의 상징인 헤라클레스가 여자 옷을 입고 물레를 돌린다는 것을 상상만 해도 재밌다. 아마 루카스 크라나흐에게도 마찬가지였나 보다.

메추리

실타래

위의 그림은 독일 르네상스의 대표자 중의 한 명인 루카스 크라나흐Lucas Cranach the Elder (1472-1553)의 작품이다. 그림의 중앙에 흰 두건을 머리에 쓰고 손에는 실 꾸러미를 쥐고 앉아있는 남성을 중심으로 4명의 여자가 그 주변을 에워싸고 있다. 빨강, 초록빛의 값비싸 보이는 화려한 드레스를 입은 왼쪽의 두 여자는 적극적으로 남자에게 두건을 씌워주고 있고, 주황색의 옷을 입은 여인은 왼손으로 실타래의 장대를 잡고 오른손 엄지와 검지를 이용해 면화에서 실을 꼬아 풀고 있다. 그 반면 그림 오른쪽 검은 옷을 입고 둥근 털방울이 달린 모자를 쓴 여자는 마치 이들과 관계가 없다는 듯 거리를 두고 서 있지만, 자세히 들여다보면 오른손으로 면화가 달려있는 긴 장대를 잡고 있다. 또 그녀의 왼손엔 이미 실이 완성된 실타래가 쥐어져 있다. 눈을 살짝 내리뜨며 멍한 듯 또는 생각에 잠긴 듯 허공을 응시하고 있다. 그런 그녀를 따뜻한 눈으로 바라보고 있는 남자는 주변의 여인들이 원하는 것을 할 수 있도록 내버려 두고 있다. 그림의 왼쪽 뒤 벽면에는 두 마리의 '메추리'가 매달려 있고 그 옆, 파란색의 옷을 입고 정면을 향해 쳐다보고 있는 여인의 머리 뒷부분에 내용을 설명하는 글귀가 쓰여 있다.

크라나흐는 천하의 영웅 헤라클레스가 모든 것을 뒷전으로 두고 아름다운 옴팔레에게 빠져 여자들의 일까지 할 정도로 '나약해진' 이유를 그림 속에 숨겨두었다. 바로 그림 배경 벽에 걸려있는 메추리이다. 이 새는 전통적으로 육체적, 관능적인 욕망을 상징하는 동물로 많이 그려졌다. 화가는 이렇게 헤라클레스가 '일탈'한 이유를 가시적으로 정확하게 보여주고 있다. 여자의 최대 무기인 '아름다움을 장착한 매력'이 관능적인 쾌락을 깨우게 되면 남성성의 상징인 천하의 헤라클레스라고 해도 어쩔 도리가 없다는 의미이다. 여자만이 가질 수 있는 힘의 위력을 여지없이 보여주고 있다 하겠다.

검은색 옷과 흰색의 목 부분 그리고 두건을 쓰고 있는 헤라클레스의 얼굴이 낯익다. 마틴 루터의 얼굴을 닮은 듯하면서도 크라나흐 본인의 얼굴도 있다. 이런 특징은 크라나흐의 그림에서 흔히 볼 수 있는데, 이는 그가 그림의 모티브를 사용하는 방법 때문이다. 1500년 오스트리아에서 화가로 처음 이름을 알린 크라나흐는 이후 이탈리아 르네상스 미술을 알게 된다. 특히 보티첼리의 영향은 엄청난 것이었다. '최초의 누드화'에서 받은 영감은 크라나흐의 작품에서 강력한 위력을 보인다. 신화적인 내용뿐 아니라 종교 그림 속에서도 나체의 여성을 주제에 상관없이 과감하게 그려냈다. 보티첼리의 나체와 다른 점이 있다면, 크라나흐의 여인들은 모두 깔끔하게 정리된 헤어스타일과 화려한 장신구를 하고 있다는 것이다. 앞의 그림에서도 볼 수 있는 스타일인데, 여기에서는 옴팔레에게 모자와 장신구는 그대로 두고 옷만을 입혀두지 않았다.

이렇듯 강렬한 영감은 그림공부를 하러 이탈리아 여행을 한 뒤 더욱 커졌다. 이때 그가 익힌 것은 그림의 테크닉이나 주제와 관한 것만이 아니라 당시 이름난 이탈리아 마이스터들의 공방운영 방식이었다. 그의 공방은 모든 것이 시스템화되어 있는, 미술사를 통틀어 가장 '잘 운영된 공방'이라고 해도 부족하지 않을 규모였다. 다량의 주문으로 인해 그림을 그릴 목판의 크기도 미리 정해져 있었고, 동일한 주제의 그림을 거의 복사하는 수준으로 제작했다. 하나

의 표본을 만들어 놓고, 그 표본 뒤에 검은색의 가루를 입혀서 그림 위에 그대로 베껴 그리면 새 화면에 동일한 모티브가 그려지는 것이다. 마치 먹지를 이용해 그 위에 그림을 따라 그리는 방식과도 비슷하다. 그런 이유로 많은 초상화 작품이 비슷한 얼굴을 가지게 된 것이다. 루터의 그 많은 초상화들도 이런 방식으로 제작되었음은 물론이다. 일부 작품은 기본 표본에 약간의 수정을 가해서 다른 인물을 그리기도 했다. 그런 이유로 이 그림 속 헤라클레스의 얼굴이 굉장히 친숙해 보이는 것이다. 이러한 이유로 엄청난 양의 크라나흐의 작품 속 남자들 대부분은 유사한 얼굴표정이나 수염 모양을 가지고 있다.

이때 그림의 대부분은 마이스터가 세세한 부분까지 직접 지시하고 제자나 동료들이 그대로 작업했다. 어떻게 보면 현대의 애니메이션 작업시스템과도 유사하다 할 수 있을 것이다. 그런 이유로 현재까지 전해지는

공방의 상표

5000여 점의 '크라나흐 작품'에서 마이스터가 직접 그린 것을 가려내기란 쉽지 않다. 그의 공방에서 제작된 그림에는 제작연도와 함께 '입에 반지를 물고 있는 날개달린 뱀'이 항상 표시되어 있다. 일종의 '크라나흐 공방의 상표'라고 여겨도 무방할 것이다. 이 그림의 라틴어 문장 마지막 부분에서도 찾아볼 수 있다. 당연히 이 작품도 등장인물의 수나 몸의 자세에 약간의 변화를 준 많은 유사작품들이 있다. 그중 브라운슈바이크에 소장되어 있는 이 작품이 완성도 면에서 가장 뛰어나다고 할 수 있다. 아마도 마이스터의 손길이 가장 많이 간 작품일 것이다.

헤라클레스의 죽음은 네소스와의 악연에서부터 시작되었다. 헤라클레스는 칼리돈 왕의 딸 데이아네이라와 결혼했다. 결혼식을 끝낸 둘은 다른 나라에서 새 삶을 살기 위해서 길을 떠났다. 얼마 지나지 않아 강가에 이르게 되었는

데, 그곳에는 네소스라는 반인반마가 사람들을 등에 태워 강 건너편으로 데려다주는 곳이었다. 헤라클레스는 혼자서 강을 건넜고 아내 데이아네이라는 네소스의 도움을 받게 되었다. 강을 반쯤 건너던 중 음흉한 네소스는 그녀를 겁탈하려 했고 이에 놀란 데이아네이라는 남편에게 도움을 요청하기 위해 소리를 질렀다. 먼저 강을 건너와 이들을 기다리고 있던 헤라클레스는 아내의 비명 소리를 듣고 달려가며 독이 묻은 화살을 쏘아 그를 죽였다. 화살에 맞은 네소스는 죽기 전에 복수를 꿈꾸며 데이아네이라에게 다음과 같은 말을 남긴다. 자신의 피는 사랑의 마력을 지니고 있어서 만약 이 피를 사랑하는 자의 옷에 바르면 그의 사랑을 영원히 가질 수 있으니, 자신의 피를 받아 보관해 두라고 말이다. 아름답기는 하나 총명하지 못한 이 어리석은 아내는 그의 말을 믿고 네소스의 피를 몰래 보관하게 된다. 하지만 그 피는 이미 헤라클레스의 화살에 묻었던 독으로 인해 오염된 피였다. 결국 이 재앙의 피는 헤라클레스를 죽음에 이르게 할 것이다.

다음 그림은 지금까지 보아온 그림들과는 다르게 구성되어 있다. 흔히 볼 수 있는 핵심 인물들을 그림의 중심이나 사선으로 배치한 것이 아니라 중앙에서 벗어나 그림의 양끝에 배치하는 대담한 구도를 보여준다. 그러나 이러한 그림 구도는 베로네제의 그림에서는 전혀 새로운 것이 아니다. 이미 그의 작품 〈유럽의 납치〉에서 이와 유사한 구도와 구성을 봤다. 이 그림에서 보다 대담하게 묘사된 요소는 신화의 중심내용과 인물들이 원경으로 빠지면서 작게 묘사된 것이다. 즉, 데이아네이라와 그녀를 납치 중인 네소스는 관람자들로부터 멀리 떨어져 그들의 뒷모습만을 보여주고 있다. 그에 비해 활을 쥐고 강 반대쪽에 서 있는 헤라클레스는 바로 우리 앞에 있다.

아내의 갑작스런 비명을 들은 헤라클레스는 순간적으로 그쪽을 쳐다보고 있다. 왼쪽을 향한 그의 두 발과 반대 방향으로 심하게 돌려진 그의 상체를 통해 이를 짐작할 수 있다. 여기에서도 매너리즘의 특징인 신체의 묘사가 재현되

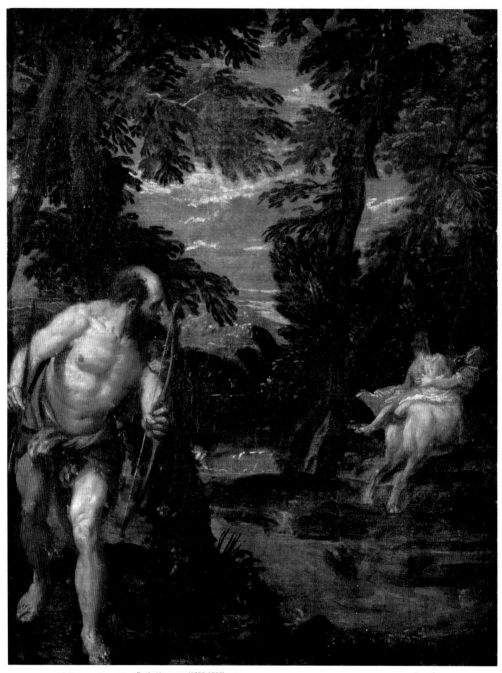

파올로 베로네제^{Paolo Veronese (1528-1588)}, 〈헤라클레스, 데이아네이라와 네소스^{Hercules,}
Deianira and the Centaur Nessus〉, 1580-1586, 캔버스에 유화, 68 x 52cm, 미술역사박물관, 빈

었다. 이 그림에는 공간의 깊이가 느껴진다. 이 공간을 따라 한 번 같이 가보자.

우선 헤라클레스가 서 있는 그림의 전경에는 나뭇잎이 울창하게 자란 나무들과 땅의 일부분이 있으며, 그 뒤로 강물이 S형의 강줄기를 따라서 흐르고 있고, 중경에는 달아나는 네소스가, 그 뒤로 나무와 물결이 밝게 빛나는 강의 작은 폭포, 그리고 원경에는 산의 깊은 계곡이 보인다. 이 그림은 가로 68cm, 세로 52cm의 작은 크기의 그림이지만 그림 속의 깊은 공간으로 인해 아주 큰 그림인 것 같은 착각을 일으킨다. 헤라클레스를 묘사하는 데 있어서도 베로네제는 지금까지 전통적으로 이용된 이코노그라피와는 다른 방법을 택했다. 더 이상 아름답고 건강한 젊은이의 모습으로 이상화된 것이 아니라 대머리에 얼굴을 거의 덮을 정도로 자란 수염을 가진 노인의 모습으로 변하였다. 또한 지금까지 전해오는 이 장면에서 흔히 묘사된 헤라클레스의 아내를 구하려는 적극적인 행동이 아닌 넋놓고 빤히 그것을 지켜볼 수밖에 없는 무능력함을 보여주고 있다.

고대 그리스 로마 시대의 영웅 헤라클레스는 중세 유럽문화에서도 중요한 위치를 차지했다. 도덕적이며 용맹한 전사로서의 표본으로 인식되었고 그렇게 묘사되어 왔다. 그러던 헤라클레스를 세월이 지나 늙고 힘없는 지극히 평범한 한 인간으로 표현했다. 더욱이 그림 속 인물들은 모두 관람자들에게 얼굴을 보여주지 않는다. 저 멀리 달아나는 네소스나 데이아네이라는 뒷모습만 보이고 전경의 헤라클레스조차 고개를 돌려 그나마 얼굴 한쪽도 수염으로 뒤덮여 있다.

올림피아 제우스 신전

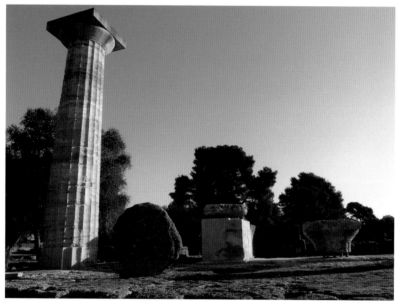

올림피아의 제우스 신전 유적지 · 기원전 470-450년, 1875년부터 독일의 고고학자들에 의해 발굴

Photocredit ⓒ Ryunpos*

 헤라클레스의 12가지 모험이 장식되었던 신전이 있는 올림피아는 그리스의
남서쪽에 위치한 제우스신의 성지였다. 기원전 8세기경에는 전 그리스를 통
합하는 스포츠 경기와 음악 콩쿠르의 중심지이기도 했다. 이 지역은 1875년
부터 독일의 고고학자들에 의해서 4차례(1875-1881, 1921-29, 1936-41, 1962-66)에 걸쳐 체
계적으로 발굴되었다. 제우스 신전이 발굴될 당시 이 신전은 완전히 폐허가 되
어 있었다. 올림피아에서는 영웅, 신과 인간 사이에서 태어난 반신반인 그리고
올림피아 신들에 대한 숭배 사상이 다양하게 혼합된 문화를 보여준다. 더욱이
이 올림피아에서 치러진 경기에서 우승한 운동선수들은 신과 다를 바 없는 대

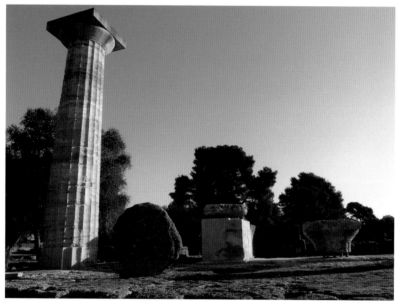

접과 숭배를 받았다. 오늘날 올림픽에서 우승한 선수들이나 프로 스포츠에서 활동하는 이름난 선수들에 대한 팬들의 반응을 비교해 본다면 당시의 예우나 영웅화가 어느 정도였을지 충분히 짐작할 수 있을 것이다.

여느 신들의 신전과 마찬가지로 고대 그리스인들은 제우스 신전에 보물과 조각상들을 제물로 바침으로서 신들을 기쁘게 한다고 생각했다. 이들은 또한 자신들이 바친 제물이 신들의 '장난감'이라 여겼다. 개인적으로 기쁜 일이나, 소원이 있을 때에는 어김없이 신전에 제물을 바쳐 감사와 기원을 빌었다.

기원전 470-450년에 지어진 제우스 신전은 파우자니아스^{Pausanias}에 의해서 상세히 기록으로 전해진다. 도리아식의 기둥으로 지어진 이 신전은 당시 기원전 5세기 고전기의 원칙을 그대로 따른 것으로 정면의 6개의 기둥과 측면의 13개의 기둥으로 지어졌다. 신전의 긴 변은 짧은 변에 있는 기둥의 2배에 다시 하나의 기둥을 더한 수, 즉 6 x 2 + 1 = 13이 되어야 하는 원칙이다. 신전의 동쪽 박공(지붕의 두 면이 만나서 만들어지는 삼각형의 벽면)에는 펠롭스와 오이노마오스 왕 사이의 전차경주를 위한 준비 모습이 조각품으로 묘사되어 있으며, 서쪽의 박공에는 라피텐과 켄타우렌 사이의 싸움이 묘사되었다. 그리고 신전 내부의 메토펜(천장 아래에 있는 네모난 띠)에는 헤라클레스의 12가지 모험담이 부조로 장식되었다. 신전의 내부에는 피디아스가 황금과 상아로 제작했던 제우스신의 상이 자리했다고 전해지는데 왕좌에 앉아있는 제우스의 높이는 천장까지 닿았다고 한다. 앞으로 뻗은 오른손에는 승리의 여신 니케가 자리했었고, 왼손으로는 제왕의 지팡이를 짚고 있었다고 고대 문헌은 전한다. 제우스 신전이 지진으로 폐허가 되기 전에 콘스탄티노플로 이 조각상을 옮겼는데 서기 500년경에 화재로 인해 손실되었다. 최근 이 부근의 발굴 장소에서 상아의 조각들이 출토되었고 고고학계에서는 이를 피디아스 조각상의 파편으로 여긴다. 이 제우스 상은 이미 헤로도트 시대부터 세계 7대 불가사의 중 하나였다.

아르고 원정대와 메데이아의 복수

|

여자의 한

그리스의 많은 영웅들이 전설의 '황금양의 모피'를 찾아 여행을 떠났다. 이들을 아르고 원정대라 부르는데, 이들 중에는 헤라클레스와 오르페우스도 함께했다. 이들은 오랜 여행 끝에 드디어 이 모피가 있는 흑해 동쪽의 콜키스라는 곳에 도착했다. 그리곤 이곳의 왕에게 황금의 모피를 줄 것을 요청했다. 모피를 줄 의사가 전혀 없는 왕은 계략을 내어 자신이 주관하는 시험에 통과하는 자에게 그것을 주겠다고 약속한다. 이 자리에는 왕의 딸 메데이아도 함께 있었다. 이 아르고 원정대의 탐험대장 이아손과 메데이아의 첫 만남을 오비드는 이렇게 전한다.

아름다운 이아손을 처음 보는 순간부터 사랑에 빠진 메데이아는 아무도 몰래 그를 찾아와 자신의 사랑을 고백했다. 이 고백을 들은 이아손은 그녀의 마음을 이용하여, 만약 내일 있을 시험에서 자신을 도와준다면 그녀를 그리스로 데려가겠다고 약속했다. 그녀는 그의 말을 사랑으로 믿고 합격할 수 있도록 도왔다. 자신의 딸이 낯선 자를 도왔다는 사실을 알게 된 왕이 황금 모피를 주지 않자 이아손은 다시 한번 그녀의 도움을 요청했다. 물론 그녀를 그리스로 데리고 가겠다고 또 한 번 굳게 약속을 하면서. 결국 메데이아의 도움으로 모피를 차지하게 된 이들은 그날 밤 도망쳤고, 메데이아의 아버지는 아들 압시르토스

Apsyrtos에게 이들을 붙잡아 올 것을 명령했다. 이들이 출발한 지 얼마 지나지 않아서 그리스인들은 포위되었고 추적자는 최소한 조국과 아버지를 배신한 여동생만이라도 자신에게 넘길 것을 요구했다. 오빠에게 넘겨진 메데이아는 자신은 그리스인들에게 납치되었던 것이고 오빠가 그리스인들을 없애는 것을 돕겠다고 제안해 안심시킨 뒤 신전으로 유인해 그를 죽였다. 그리고 도망가기 위한 시간을 벌기 위해서 오빠의 시체를 토막 내어 바다에 뿌렸고 시신을 수습하는 추적자들을 따돌리고 무사히 고향으로 돌아왔다.

고향으로 돌아온 이아손은 자신의 왕권을 되찾을 수가 없게 되자 메데이아와 함께 코린트로 건너가 그곳에서 새 삶을 시작하게 된다. 그 사이 두 명의 아들도 낳았고 10여 년간의 평화롭고 행복한 시간이 흘렀다. 그러나 어느새 메데이아에 대한 사랑이 식어버린 이아손은 그곳 왕의 딸과 결혼을 한다. 복수심에 불탄 마술사 메데이아는 새 신부에게 결혼 축하선물로 옷을 보냈다. 메데이아의 의도를 몰랐던 신부는 이 옷을 입었고 그 순간 불길에 휩싸인다. 메데이아의 마술에 걸린 것이다. 놀란 이아손이 새 신부를 도우려고 옷에 손을 대는 순간 그도 불길에 휩싸이고 만다. 신의가 없는 남편에게 완전한 복수를 하기 위해서 그녀는 그들의 두 아들들도 죽이고 용이 이끄는 마차를 타고서 사라졌다.

그림의 중앙으로부터 오른쪽으로 약간 치우쳐진 부분에 한 명의 여자가 두 아이를 팔에 움켜 안고 서 있다. 그녀의 왼손에는 단검이 쥐어져 있고 상체는 알몸이다. 머리에는 왕관을 쓰고 있으며 귀와 팔에는 금으로 된 듯한 장신구를 하고 있다. 이 장신구들을 통해 그녀가 왕가 출신임을 짐작케 한다. 이 그림은 메데이아의 복수를 다룬 것이다. 겁먹은 두 아이와 그녀가 쥐고 있는 단검을 단서로 무슨 내용을 주제로 다뤘는지 유추할 수 있다.

외젠 들라크루아 Eugène Delacroix (1798-1863)는 이 등장인물들을 그림의 중앙에서 약간 벗어난 상태로 구도를 잡았는데, 그녀의 시선이 향한 쪽에 보다 넓은 공간을 주면서 추적자들로부터 도망중임을 강조하고 있다. 자신을 쫓는 추적자들

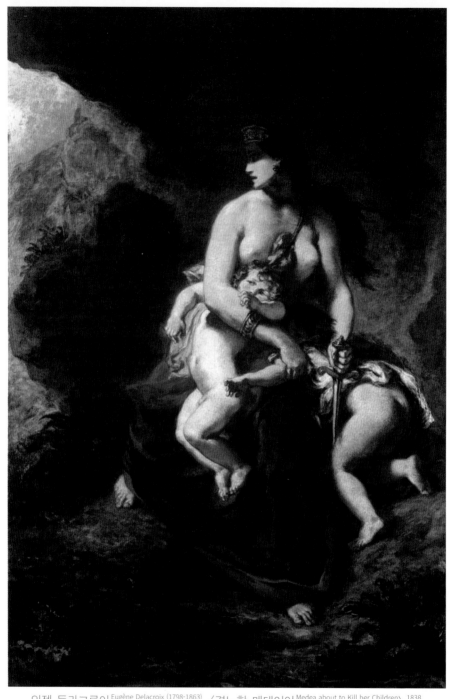

외젠 들라크루아 ^{Eugène Delacroix (1798-1863)}, 〈격노한 메데이아 ^{Medea about to Kill her Children}〉, 1838,
캔버스에 유화, 260 x 165cm, 루브르 박물관, 파리

로부터의 거리를 확인하기 위해서 그녀는 잠시 멈춰 뒤를 돌아보고 있는 중이다. 이 절박한 상황은 눈을 크게 떠 뚫어지게 쳐다보는 그녀의 시선으로 충분히 짐작이 가능하다. 그녀의 이마와 두 눈에는 그림자가 드리워져 있는데 이것은 그녀가 더는 이성적으로 생각할 수 없음을 상징하는 것으로 이해될 수 있다. 그녀의 길고 검은 머리카락은 허리까지 내려와 있으며, 바람에 의해서 나부끼고 있고 상체는 허리부분까지 벗겨져 있으며, 그 벗겨진 옷은 검은 치마 위에 펼쳐져 있다. 이 벗겨진 상의와 풀어헤친 머리카락은 여자 마술사나 제사장을 묘사하기 위해 전통적으로 그려져 온 특징이었으며, 디오니소스를 따르는 여인들 즉, 메나드의 이코노그라피에 속한다. 이 두 특징은 문명과 규범을 따르지 않는 메데이아의 의지를 암시한다.

　그녀는 땅에까지 닿는 검푸르며* 붉은색을 띤 무거운 옷감으로 된 넓은 치마를 입고 있다. 어두운 색의 치마 덕분에 더욱 강조되는 붉은색의 속감과 상의는 그녀가 안고 있는 두 아이의 주위를 감싸고 있다. 이 붉은색은 곧 발생될 잔인한 살인을 예언하고 있는 듯하다. 거의 단일 색에 가까운 그림 전체의 분위기에 의해서 더욱 더 붉게 강조되고 있다. 양팔에 두 아이를 감싸 안고 있는데, 오른손으로 발버둥치는 검은 머리카락을 가진 큰아들의 왼팔을 거칠게 움켜쥐고 있고, 왼손으로는 단검을 꼭 쥐고 있다. 겁에 질린 이 아이들의 눈은 도움을 청하듯 그림 밖으로 우리를 쳐다보고 있다. 메데이아의 아래로 곧게 뻗은 왼팔과 땅을 향하고 있는 단검 그리고 그녀의 왼쪽 다리는 거의 수직을 이루며 정체한 듯 보이고, 이는 움직임이 큰 그녀의 오른

* 원작은 그림의 갈색이 아니라 검푸른색에 가깝다.

쪽, 즉 오른쪽을 향한 얼굴, 굽혀진 팔, 그리고 굽혀진 다리와 큰 대조를 이루고 있다. 마치 아이에 대한 어머니의 사랑과 남편에 대한 복수의 열망과의 갈등을 보여주는 듯하다.

메데이아의 복수는 기원전 431년에 그리스의 극작가 에우리피데스가 썼고 초연되었다. 17세기부터 특히 프랑스의 많은 예술가들 사이에서 이 메데이아 신화에 대한 관심이 더욱 커졌는데, 들라크루아 역시 1820년대에 이미 그의 일기에 어린아이를 죽인 잔인한 어머니에 대한 주제를 분석하여 글을 쓰기도 했다. 그러나 이 주제를 그림으로 완성하기까지는 거의 20년의 세월이 걸렸다.

들라크루아는 이 그림의 주제를 선택하면서 그때까지 흔하게 다루지 않았던 도주하는 장면에 관심을 두었다. 이후에 발생될 처참한 피의 비극이 전혀 묘사되어 있지 않은 반면, 메데이아를 이 그림의 많은 부분을 차지하는 크기로 묘사해 극한 상황에 처한 한 인간으로서의 그녀에게 집중적으로 관심이 쏠리게 했다. 이처럼 인물의 극한 상황이나 심리의 재현은 그의 주된 관심사였고 많은 작품을 통해서 확인할 수 있다. 절망적이며 분노에 휩싸인 그녀, 그리고 걷잡을 수 없는 복수의 잔혹함. 이 모든 소재는 이 열정적인 화가에게 큰 자극을 주었음에 틀림없다. 들라크루아에게 있어서 그녀는 여장부였다.

들라크루아가 이 그림을 1838년 살롱전에 전시했을 때 거의 모든 비평가들과 관람자들로부터 많은 호응을 얻었다. 그리고 이후 10년간 그는 수집가들을 위해서 작은 크기로 같은 내용의 그림을 그리기도 했다. 왜 이 그림이 그토록 큰 성과를 거둘 수 있었을까?

그는 이 그림에 르네상스 시대의 마리아 그림의 전통, 특히 레오나르도와 라파엘의 전통을 잇는 피라미드 구도를 선택했다. 또한 마리아를 표현할 때 전통적으로 쓰인 색채인 붉은색과 파란색(여기서는 검푸른색)을 모든 어머니들 중 가장 잔인한 이 여자를 그리면서 다시 재현했던 것이다. 흥미로운 해석이

마르칸토니오 라이몬디^{Marcantonio Raimonde (1475-1534)}, 〈베들레헴의 어린이 학살^{The Massacre of the Innocents}〉, 동판화, 라파엘의 스케치를 동판화로 제작

다. 구원의 어머니 '마리아'의 모습을 자식을 죽인 어머니 메데이아에 적용한 것이다. 이처럼 그는 과거의 그림 전통을 따르면서도 자신만의 새로운 해석을 가미했고, 그의 이런 의도는 당시의 전통적인 그림을 선호했던 많은 애호가로부터 크게 호응을 받았다.

이 그림의 모티브로는 또한 라파엘의 도안 〈베들레헴의 어린이 학살〉을 이용했다. 이 그림의 왼쪽에 어린아이를 안고서 뒤를 돌아보는 여인이 있다. 그녀의 발동작, 달리며 뒤를 돌아보는 자세는 메데이아의 그것과 너무나 닮았다. 그리고 그녀의 품에 안겨서 두려움을 떨며 그림 안에서 우리를 바라보고 있는 어린아이의 얼굴표정 또한 메데이아의 품에 붙들려 있는 아이의 표정과도 닮았다. 어린이 학살현장에서 사랑하는 아기를 구하려고 필사적인 라파엘의 어머니는 자식을 죽이기 위해 거칠게 끌어안고 있는 잔인한 어머니 메데이아로 변화되었다.

다음의 도자기 그림은 이보다 더 잔인한 메데이아를 묘사했다. 달아나는

어린 아들의 머리채를 잡고 아무런 표
정의 변화 없이 그대로 아들의 등에 검
을 꽂았다. 상처에선 피가 뿜어져 나오
고 있고 아이는 고통에 몸부림친다. 자
식을 살해하는 모습을 간접적으로 묘사
한 19세기 화가와는 달리 기원전 4세기
의 화가는 직접적이고도 냉정하게 그
'팩트'를 고스란히 표현했다.

깔끔하게 묶어 올린 헤어스타일과 그
머리를 장식하고 있는 하얀 진주 장신
구, 귀걸이, 목걸이까지 완벽하게 차려
입은 그녀의 외모가 그 잔혹성을 더 강
조하는 것 같다. 어느 한구석, 망설이거
나 연민의 정을 느끼는 것 같지 않다. 군

ixon 화가, 〈아이를 죽이는 메데이아〉,
붉은 인물상 그리스 도자기, 기원전 4세기,
루브르 박물관, 파리

더더기 없는 동작으로 살인을 저지르는 냉정한 살수의 모습이다. 치마의 풍성
한 주름과 양팔에 장식된 옷의 무늬는 마치 갑옷과도 같다. 아무리 질투와 분
노에 싸인 마녀일지라도 아이의 엄마로서 쉽지만은 않은 일일 것이다. 이 모
든 것을 통해 메데이아의 흔들리지 않은 의도를 가시화했다.

이 메데이아와 유사한 모습을 한 19세기 후반 작품이 있다. 독일의 화가 안
젤름 포이어바흐 Anselm Feuerbach (1829 - 1880)의 〈메데이아 Medea〉이다. 옆으로 긴 사각
형의 화면 왼쪽에 거대한 크기의 인물그룹이 있다. 바위에 앉아있는 여인이
두 아이를 한 명은 무릎 위에 두고 또 다른 한명은 오른팔로 감싸 자신 쪽으로
당기고 있다. 그녀를 따라 사선의 구도로 중경지점에 어두운 외투를 머리부터
뒤집어쓴 여인이 두 손으로 얼굴을 가리고 바위 위에 앉아있고, 다시 그 사선
을 따라 한 무리의 남성들이 배를 띄우기 위해 있는 힘껏 힘을 쓰고 있다. 그

안젤름 포이어바흐^{Anselm Feuerbach (1829-1880)}, 〈메데이아^{Medea}〉, 1870, 캔버스에 유화, 198 x 396cm, 노이에 피나코텍, 뮌헨

너머로 멀리 푸른 수평선이 보이고 하늘의 잿빛 구름은 마치 곧 폭풍우라도 몰아칠 듯 심상치 않다. 이 그림은 이아손과 코린트의 공주 글라우케의 결혼식이 거행되기 전 코린트에서 추방당하는 메데이아의 모습을 다룬 것이다. 그녀는 두 아이와 함께 곧 배에 몸을 실어야만 한다. 뱃사람들이 이미 배를 바다 위로 띄우고 있다. 부산히 움직이는 뱃사람들과는 다르게 두 아이를 안고 있는 메데이아의 모습은 차분하다. 무언가를 생각하고 있는 듯 고개를 숙여 아이를 보고 있다. 신화의 다음 이야기를 모른다면, 아마도 자상한 엄마와 사랑스런 아이를 묘사한 '모자상'이라 여길 정도로 사랑스러운 장면이다. 하지만 우린 이미 알고 있다. 이 다음에 무슨 일이 일어날지!

포이어바흐의 메데이아 역시 그리스 도자기의 메데이아처럼 아주 차분하다. 들라크루아의 메데이아가 보여주는 그런 감정은 전혀 드러내지 않고 있다. 그녀의 헤어스타일이나 머리 장신구, 귀걸이, 그리고 목주변의 가는 선까지 고대 그리스의 메데이아와 아주 흡사하다. 보다 화려하고 풍성하게 만들어진 옷주름이 그녀를 더욱더 웅장하게 만든다. 포이어바흐는 이 메데이아의 모티브를 당시 무대에 올랐던 동명의 연극 여주인공이 하고 있던 모습에서 그

대로 차용했다고 한다. 세계적으로 명성을 날리던 여배우 아델라이데 리스토리가 무대 위에서 보여준 모습이 고대그리스인들이 했던 스타일과 유사하다는 것이 흥미롭다. 고대 비극 작품을 하면서 그 시대의 의상과 모습을 참고하는 것은 당연한 일이다.

비록 메데이아는 차분하게 묘사되어 있지만 그림의 곳곳에는 앞으로 닥쳐올 비극을 알려주는 상징들이 숨어있다. 그림의 전경 중앙 메데이아의 발 끝자락에 죽은 동물의 해골이 놓여있다. 그 뒤로는 어두운 천으로 온몸을 감싼 나이 들어 보이는 여인이 두 손으로 얼굴을 감싼 이유 또한 있을 것이다. 저 멀리 심상치 않은 파도가 서서히 밀려오고 있다. 메데이아는 추방되기 전 하루의 말미를 얻었다. 그 하루는 자상한 엄마와 잔혹한 엄마의 갈림길이 될 것이다. 그녀는 지금 잠시 생각 중인 것이다. 이미 생각을 마쳤는지도 모를 일이다. 오른쪽 원경 아래에서부터 왼쪽 전경 위로 이어지는 인물의 사선 배치는 무언가 점점 확장되어 다가오는 불길함을 느끼게 한다. 자신에게로 닥칠 운명을 흔들림 없이 맞을 준비가 되어 있는 메데이아는 바위처럼 단단하다.

한편 폼페이 벽화 그림에 나타난 메데이아는 이미 결정을 내렸다. 등 뒤로 아이들을 돌아보고, 오른손으로는 왼손에 쥐고 있던 칼을 뽑기 일보 직전이다. 엄마가 무엇을 하려는지 전혀 모르는 아이들은 장난감을 가지고 천진하게 놀고 있다. 문 앞에 서 있는 남자는 이아손일까? 로마 시대의 화가도 메데이아의 격정적인 감정은 표현하지 않았다. 하지만 아이들로부터 거리를 두고 서 있는 모습이 실행하기 전 머뭇거리는 것처럼 보인다. 이렇듯 메데이아는 시대를 거치면서 다양하게 해석되었다. 화가가 신화 속 어떤 순간을 어떻게 해석을 했든 그녀가 자신의 친자식을 죽인 살인자라는 것은 변함이 없다.

들라크루아는 19세기, 다작을 그린 화가들 중의 한 명이었다. 그의 초기 작품들은 많은 대가들, 특히 고야와 루벤스 그리고 베로네제의 영향을 받았고 1825년 런던 방문으로 알게 된 존 컨스터블의 밝고 신선한 색채의 영향도 받

앉다. 1832년 북아프리카와 남부 스페인을 여행했는데 이때 체험한 경험들은 그의 후기 작품에 결정적인 역할을 했다. 1857년부터 아카데미의 회원이었고 그의 작품들은 프랑스 낭만주의 미술의 기반이 되었다. 동시대의 라이벌이었던 앵그르의 신고전주의와 프랑스의 미술계를 둘로 양분했다는 평가를 받고 있다.

〈자식을 죽이기 전의 메데이아〉 프레스코, 기원 후 1세기, 폼페이 벽화, 고고학박물관, 나폴리

-Ⅳ-
트로이의
전쟁과 멸망

트로이의 전쟁은 무엇보다도 그리스의 고대 시인인 호메로스와 함께 연상된다. 그의 서사시 〈일리아스〉는 그리스와 트로이간의 10년에 걸친 긴 전쟁 중 단 51일간의 짧은 기간만을 다루고 있다. 〈일리아스〉의 내용은 아킬레우스의 분노로부터 시작된다. 아가멤논에게 모욕을 당한 아킬레우스는 트로이인과의 전쟁을 거부하며 전쟁터에서 손을 떼고 있다가 자신의 사랑하는 벗 파트로클로스의 죽음으로 인해 다시 전쟁에 개입하게 된다. 아킬레우스의 죽음, 트로이의 멸망의 내용은 〈일리아스〉에서는 다루어지지 않았다. 또한 마찬가지로 이 전쟁의 원인에 대해서도 단지 짧은 언급만 있을 뿐 세부적인 묘사는 다루어지지 않았다.

이 전쟁 이전과 이후와 관련된 대부분의 이야기들은 다른 고대 문헌들, 예를 들면 소포클레스, 에우리피데스, 베르길리우스Vergilius의 〈아이네이스Aeneis〉를 통해서 전해진다. 이 전쟁을 승리로 이끌었던 장수 오디세우스의 귀향에 관한 이야기를 호메로스는 자신의 두 번째 영웅서사시인 〈오디세이〉에서 다루고 있다. 트로이 전쟁과 관련된 이야기들은 서양미술에 있어서 가장 많은 사랑 받아온 주제 중 하나였다.

호메로스의 〈일리아스〉는 르네상스 시대에 와서야 재발견되었고 예술가들로부터 사랑을 받았다. 1453년 터키인이 비잔틴 제국을 침입해 오자 많은 학자들과 지식인들은 이들을 피해 이탈리아로 오게 되었다. 이 피난 온 학자들에 의해서 그 당시까지만 해도 서부유럽인들이 접촉하기 힘들었던 고대 그리스의 문학과 철학 등이 전파되었으며 이후 르네상스 시대의 인간을 중심으로 하는 인본주의의 기초를 이뤘다.

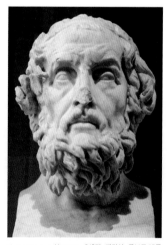

〈호메로스Homer〉, 2세기, 대리석, 루브르 박물관, 파리

1

파리스의 판결

|

불행의 씨앗

파리스Paris의 어머니 헤카베가 그를 임신하고 있을 때 악몽을 꿨다. 예언자에게 이 꿈에 대해 묻자, 이 아이로 인해 나라에 악운이 닥칠 것이라는 대답이 돌아왔다. 그래서 그녀는 아기가 태어나자마자 '이다'라는 산에 내다 버릴 것을 명했다. 그러나 갓난아기에게 동정심을 느낀 목동은 파리스를 평범한 목동으로 키웠다. 이후 성장한 파리스는 우연한 기회에 그의 진짜 출생을 알게 되었고 트로이의 왕자로서 인정을 받았다. 이후에도 이 이다 산을 잊지 못한 파리스는 자주 이곳에 와서 목동으로 지내곤 했다.

아킬레우스의 아버지 펠레우스와 어머니 테티스의 결혼식에 불화의 여신 에리스를 제외한 모든 신들이 초대되었다. 자신만이 초대받지 못했다는 것을 알게 된 불화의 여신은 '가장 아름다운 여신에게'라고 쓴 황금사과를 이 결혼식의 축하선물로 보냈다. 이때 세 명의 여신 헤라, 아테나, 아프로디테 사이에 이 사과를 놓고 싸움이 벌어졌고 판결을 내리지 못한 이들은 제우스에게 판결해 줄 것을 요청했다. 그러나 제우스는 이 여신들의 싸움에 말려들 생각이 전혀 없었다. 그래서 이다 산에 지내고 있는 '세상에서 가장 아름다운 남자' 파리스에게 판결을 받으라고 충고했다. 이 여신들은 곧바로 파리스에게로 가서 판결을 요구했다.

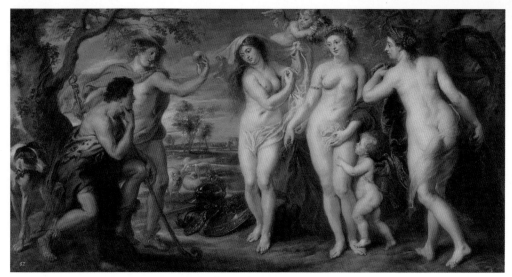

페테르 파울 루벤스Peter Paul Rubens (1577-1640), 〈파리스의 심판The Judgment of Paris〉, 1639, 캔버스에 유화, 199 x 379cm, 프라도 미술관, 마드리드

헤라는 그가 만약 자신을 선택하면 세상을 다스리는 권력을, 아테나는 모든 전쟁에서의 승리와 영광을, 그리고 아프로디테는 세상에서 가장 아름다운 여인의 사랑을 얻게 해주겠다고 제안을 했다. 파리스는 아프로디테의 제안을 선택했다. 이로서 트로이의 운명에 불행의 씨가 뿌려진 것이다.

전경의 왼쪽에는 두 명의 남자와 한 마리의 개가 있고 오른쪽에는 세 명의 여자와 날개를 가진 두 명의 아기가 자리하고 있다. 이들 뒤에는 각각 수령이 오래되어 보이는 나무들이 자리 잡고 있고, 중경에는 양 떼들이 한가로이 풀을 뜯고 있다. 그 뒤로 나무들, 그리고 원경에는 아득하게 산과 드넓은 하늘이 펼쳐져 있다. 지평선은 이 그림의 1/2 높이에 위치하고 있다.

일반적으로 그림들은 왼쪽에서 오른쪽으로 읽는다. 이를 '그림 읽는 방향'이라 부르는데, 이는 보편적인 책을 읽는 방향, 즉 왼쪽에서 오른쪽으로 읽은 것이 우리 눈에 익숙하기 때문에 화가들도 자연스럽게 이 방향을 따라서 그림의 구도를 잡고 구성했다. 이처럼 왼쪽에서 오른쪽으로 읽게끔 그려진 좋은 예시가 바로 이 그림이다.

케리케이온

황금사과

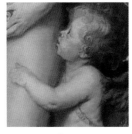
전투모자와 방패, 창

에로스 공작

검은 머리의 남자가 나무에 걸터앉아 있다. 그는 그의 맞은편에 있는 여인들을 향하여 얼굴을 들고 있고 생각에 잠긴 듯이 자신의 오른손을 턱에 괴고 있다. 그 뒤로 다른 남자가 서 있는데, 그의 왼손에는 작은 둥근 물체가 쥐어져 있고, 오른손에는 뱀이 감긴 지팡이를 쥐고 있다. 또한 그는 날개가 달린 모자를 쓰고 있으며 날개 달린 신발을 신고 있다.

이렇게 눈으로 하나하나 읽어 가다보면 아트리부트를 찾을 수 있다. 이 아트리부트가 그림의 내용을 파악하는데 매주 중요한 열쇠라는 것을 이미 여러 번 다루었었다. 붉은 외투를 걸치고 있는 자가 들고 있는 뱀이 감긴 짧은 지팡이는 헤르메스의 상징인 케리케이온Kerykeion이다. 그리고 날개 달린 모자와 신발 또한 그의 아트리부트이다. 그는 바로 세 여신을 안내해서 이다 산으로 온 헤르메스이고 그의 왼손에 쥐어진 것이 바로 문제의 황금사과이다.

이 두 가지로 모든 것은 도미노 게임처럼 아주 쉽게 해결된다. 맞은편의 세 여인들은 바로 '누가 올림포스 산에서 가장 아름다운지'를 알기 위해서 이다

산으로 파리스를 찾아온 세 여신들이며, 생각에 잠긴 남자가 바로 이 난처한 질문을 받게 된 파리스이다. 이 여신들 옆에는 각각을 상징하는 물건들이 놓여있다. 아테네 옆에는 전투 모자와 방패 그리고 창이 놓여있고, 비너스 옆에는 그녀의 아들 에로스가, 헤라 옆 나무 위에는 그녀의 상징인 아르고스의 100개의 눈 장식을 가지고 있는 공작이 앉아있다. 루벤스는 아프로디테가 승리자가 될 것이라고 관람자들에게 미리 언질을 줬다. 그녀는 여신들 중앙에 자리를 했고 붉은 천을 펼쳐 들어 자신이 중요 인물이란 것을 강조했다. 더 결정적인 힌트는 그녀 머리위로 아기 에로스가 화관을 씌워주려 하고 있다는 것이

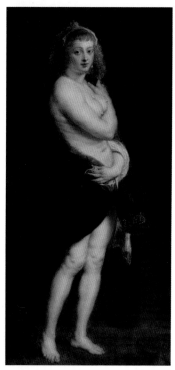

다. 파리스가 이다 산에서 목동으로 지내는 것을 보여 주기 위해서 루벤스는 목동들의 전형적인 모습을 그에게 주었다. 목동의 지팡이, 멀리 보이는 양떼들과 이들을 지키는 개, 이 모든 것들이 전원적인 모습을 잘 보여준다.

필립 4세의 주문으로 루벤스는 1636-1640년 사이에 신화를 주제로 하는 연작 그림을 그렸는데, 이 그림이 그중 하나이다. 루벤스는 이다 산에 나타난 비너스에게 자신의 두 번째 아내의 얼굴을 그려 넣었다. 1630년 53살의 나이로 16세 꽃다운 소녀를 아내로 맞았던 그는 이 어린 아내를 그 무엇보다도 사랑했다고 한다. 신들 중에 가장 아름다운 미의 여신에게 아내의 얼굴을 그려 넣어서 자신의 사랑을 표현한 것이다.

페테르 파울 루벤스 Peter Paul Rubens (1577-1640), 〈헬레나 포르멘트 Helena Fourment〉, 1636/38, 목판에 유화, 176 x 83cm, 미술 역사 박물관, 빈

루벤스의 후기작품의 특징은, 특히 여자 나체의 묘사에 있어서, 밝게 빛나는 색채와 부드러운 붓터치로 집약할 수 있다. 그가 죽기 1년 전에 그린 이 그림에 그러한 특징이 잘 나타나있다. 이 그림의 전체 구성은 이미 우리가 살펴봤던 동일한 제목을 가진 라파엘의 원작을 동판으로 찍은 작품에서 인용한 것이다. 이미 앞에서도 살펴봤듯이 19세기 마네 역시 이 동판화의 오른쪽 모티브를 선택해 〈풀밭 위의 점심〉을 그렸다. 루벤스는 모티브를 인용하면서 그림 속의 왼쪽 인물들에게 조금의 변화를 준 것 외엔 거의 유사하게 재현했다.

　라파엘이 취했던 '이중구조' 즉, 파리스와 헤르메스를 그림의 왼쪽, 세 여신을 그림의 오른쪽에 두는 구도를 루벤스 또한 따랐다. 그림의 왼쪽 끝에 위치한 개와 나무에 걸터 앉아있는 파리스의 자세, 그리고 그 뒤에 서 있는 헤르메스는 거의 동일하게 그려져 있다. 세 여신의 자세도 약간의 변화를 주었을 뿐 그림의 오른쪽 끝에서 사선을 그리며 그림의 중앙 쪽으로 나란히 서 있다. 다만 라파엘의 그림에선 헤라, 아프로디테, 아테나 여신의 순으로 묘사된 것을

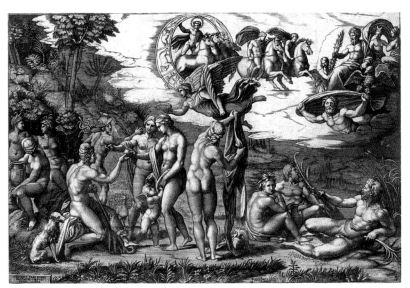

마르칸토니오 라이몬디Marcantonio Raimonde (1475-1534), 〈파리스의 심판The Judgment of Paris〉, 동판화, 라파엘의 원작을 동판화로 제작한 것, 29.1 x 43cm, 영국 박물관, 런던

루벤스는 아테나, 아프로디테, 헤라 순으로 위치를 바꿨을 뿐이다. 두 그림에서 모두 아프로디테가 여신의 중앙에 위치하고 있지만, 이야기의 중심 초점은 다르다. 라파엘은 이미 파리스가 판결을 내려 아프로디테에게 황금의 사과를 건네는 순간을 잡았고, 루벤스는 그가 아직 고민하며 결정을 내리기 전의 순간을 선택했다.

파리스의 심판은 이미 고대 그리스 도자기 그림에 가장 많이 그려졌다고 해도 과언이 아닐 정도로 인기가 많았다. 이 인기는 도자기 그림뿐만 아니라 로

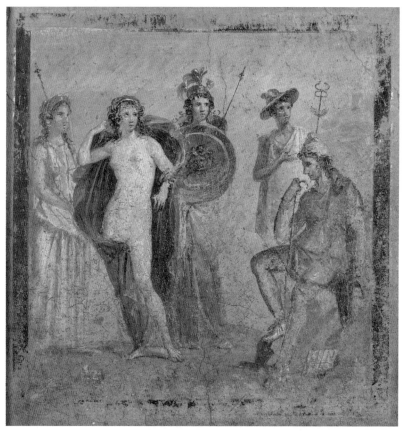

〈파리스의 심판〉 _{서기 62~79년, 제4기 폼페이 벽화 그림 양식, 60.5 x 58.5cm, 국립 고고학 미술관, 나폴리.}
왼쪽부터 헤라, 아프로디테, 아테나, 헤르메스, 파리스

마 시대나, 더 거슬러 올라가 에트루스크(지금의 토스카나, 움브리아, 라티움 지방)의 벽화에서도 볼 수 있다. 이 그림은 그 시대를 잠시 엿볼 수 있는 좋은 예이다. 폼페이에서 발견된 이 벽화는 서기 62-79년에 그려진 것으로 추정된다. 그림의 왼쪽에 세 여신이 자리하고 있고 오른쪽엔 헤르메스와 파리스가 자리하고 있다. 여왕임을 알리는 왕홀(王笏)와 왕관을 쓴 헤라, 미의 여신임을 강조한 나체의 아프로디테, 완전 무장을 한 아테나 순으로 묘사되었다. 두 여신은 파리스 쪽으로 향해 서 있는 반면, 아프로디테는 직각과 유각을 이용해 서 있는 자세에서 고개만 파리스 쪽으로 향했다. 여기서도 '콘트라포스트'의 자세를 볼 수 있다. 목동의 지팡이를 짚고 생각에 잠긴 듯 바위 위에 앉아 있는 파리스는 트로이의 복식을 하고 있다. 특히 그가 쓰고 있는 모자는 '프뤼기엔(Phrygien, 프리기아 모자)'이라 불리는 모자로 고대부터 오리엔트(근동) 지방의 '야만인'들이 쓰는 모자로 인식되었었다. 파리스 뒤에 서 있는 헤르메스는 우리가 지금까지 봐왔던 날개달린 모자를 쓰지 않고 챙이 넓은 여행자를 위한 모자를 쓰고 있다. 손에는 헤르메스의 지팡이를 쥐고 있는데 이 모습 또한 좀 다르게 생겼다. 헤르메스는 이 지팡이를 아폴론에게서 선물로 받았다. 태어난 바로 그 날 그는 아폴론의 소를 훔치고 그 내장과 거북이 등껍질로 리라를 만들었다. 이 리라로 분노한 아폴론을 진정시켰고 이 음악에 감동한 아폴론이 이 지팡이를 헤르메스에게 선물 한 것이다.

고대 시대엔 이 지팡이가 왕의 전령사를 상징하는 것이었으나, 점차 헤르메스의 지팡이로 바뀌면서 경제와 상업을 대표하는 상징이 되었다. 종종 의학과 관련된 곳의 상징으로 쓰이기도 하는데, 이는 '에스쿨랍(aesculap)', 즉 의학의 상징인 지팡이와 혼동된 것이다. 처음엔 채찍처럼 가늘고 긴 막대기 끝에 원과 그 위 반원(반달이라고도 함)이 붙어있는 모습이었으나. 점차 채찍 끝에 날개가 달리고 두 마리의 뱀이 엉켜있는 형태로 바뀠다. 이 폼페이 벽화엔 초기의 형태에 날개가 추가적으로 그려진 모습을 하고 있다.

폴 세잔 Paul Cézanne (1839-1906), 〈파리스의 심판〉, 1862-64, 캔버스에 유화, 15 x 21cm, 개인소장, 프랑스

　지금은 사라지고 없는 그리스 회화의 영향을 받은 폼페이 벽화를 통해 당시의 그림 양식을 어느 정도 유추할 수 있을 것이다. 현재까지 그리스 회화 연구에 아주 중요한 부분을 차지하는 그리스 도자기 그림은 극히 제한된 면적에 표현된 것이었다. 하지만 폼페이에서 발굴된 벽화를 통해 보다 회화적이고 스토리텔링의 자연스러움을 감상할 수 있다. 위의 세잔의 그림과 비교해도 전혀 괴리감이 느껴지지 않을 정도로 현대적이다.

　벽화의 파리스는 아직 결정을 하지 못 했다. 생각은 깊어만 간다. 그런 그를 눈이 빠지게 쳐다보고 있는 여신들의 모습이 애처롭기까지 하다. 아프로디테는 심지어 나체의 모습으로 미를 뽐내며 파리스가 자신을 선택하기를 간절히 원하고 있다. 생각이 깊은 폼페이의 파리스완 다르게 세잔의 파리스는 이미 결정을 내렸다. 그림의 오른쪽 나무 그루터기에 앉아있는 파리스와 그에게 몸을 살짝 기댄 아프로디테가 바위 위에 앉아 있고 이들로부터 등을 돌린 두 여

신이 자리를 떠나고 있다. 우리에게서 등을 돌린 여신과 정면으로 서 있는 여신은 마치 작별을 고하듯 이들을 향해 팔을 들어 올렸다. 자신들이 선택되지 못한 것에 자존심이 상한 것일까? 등을 돌리고 가려는 여신들을 파리스가 사과를 올려 보이며 부르고 있다. 자존심 상한 여신들의 후환이 두려웠을까? 파리스는 그녀들을 달래려고 하는 듯이 보인다. 그런 그를 막으려고 아프로디테가 팔을 들어올렸다.

폴 세잔Paul Cézanne (1839-1906)의 이 그림은 그의 초기 작품이다. 세잔은 1859년 법학을 전공했지만 그림을 그리기 위해 1861년 파리로 옮겼다. 그리고 일 년 후이 그림을 그리기 시작한 것이다. 그림의 제목을 보지 않았다면 파리스의 심판이라고 생각하긴 그리 쉽지 않았을 것이다. 격정적인 붓놀림으로 붉게 노을이 물든 하늘과 역시 과감한 터치로 거칠게 묘사된 풍경 속에 벌거벗은 세 명의 여자가 개울물에 발을 담갔다. 왼쪽의 두 여인은 정면과 뒷면을 보이고 있어서 마치 한 사람의 앞, 뒷모습을 동시에 보고 있는 듯하다. 등을 보이고 있는 여인은 속이 훤히 들여다보이는 천으로 다리를 살짝 가렸다. 파리스가 앉아 있는 나무 그루터기에 사용된 붓터치는 더욱 거칠다. 색들의 과감하고 자유로운 배치 등 당시 프랑스에서 유행하던 낭만주의의 영향이 보인다. 그의 초기 작품들은 〈파리스의 심판〉처럼 문학에서 테마를 많이 선택했다. 이후 주로 초상화와 정물화를 많이 그렸고 인상주의적인 화풍을 유지했다. 몇몇 살롱전의 출품에도 불구하고 항상 거절당하면서 결국은 인상주의와는 작별하고, 점차 자신만의 스타일을 발전시켰다.

'자연'은 그의 작품에 있어서 아주 중요한 테마였다. 그는 '자신이 알고 있는 자연'을 그리는 것이 아니라 '자신이 직접 보고 있는 자연'을 그린다고 고백했다. 그 자연은 노랑, 빨강, 파랑, 초록색의 톤으로 이루어진다. 이런 특징은 이미 그의 초기 작품에서도 잘 나타난다. 이 세 명의 여신과 파리스를 감싸고 있는 자연에서 이 모든 색의 톤이 혼합되어 그림 전체의 분위기를 만들어냈다.

2

헬레나의 유괴

|

불행의 시작

 파리스와의 약속을 지키기 위해 아프로디테는 세상에서 가장 아름다운 여자 헬레나의 납치를 돕는다. 그녀는 당시 스파르타의 왕, 메넬라오스의 아내였다. 남의 아내를 납치하기 위해서 파리스는 드디어 스파르타에 왔다. 이 사실을 알 리 없는 메넬라오스는 그를 따뜻이 환영한다. 이때 아프로디테는 아들에로스를 보내 헬레나가 이 낯선 남자와 사랑에 빠지도록 만들었고 사랑에 빠진 헬레나는 남편이 부재중인 것을 틈타 어린 딸까지도 내버려 둔 채 파리스와 함께 트로이로 도망쳤다. 이 사실을 알게 된 메넬라오스는 그의 형 아가멤논에게 달려가 아내가 유괴된 것을 알렸고 아가멤논은 전 그리스 도시국가의 지도자들에게 헬레나를 되찾기 위해 트로이로 함께 출정할 것을 요청했다. 아가멤논이 이들에게 도움을 요청한 데에는 그럴만한 이유가 있었다.

 이전 아름다운 헬레나를 놓고서 그리스의 많은 장수들은 서로 구애를 했었다. 선택의 기로에 섰던 헬레나는 이 많은 구혼자들 중에서 메넬라오스를 선택했고, 이때 이 '탈락자'들은 이후 이들 부부에게 어려운 일이 생긴다면 이유를 불문하고 형제의 예를 다해 서로 도울 것을 맹세했었다. 아가멤논은 이때의 맹세를 기억했고 이를 요구한 것이다. 트로이 전쟁이 시작되었다.

 그림의 전경에 붉은 망토를 걸친 남자를 중심으로 네 명의 여자와 세 명의

구이도 레니^{Guido Reni (1575-1642)}, 〈헬레나의 납치〉^{The Rape of Helena}, 1631, 캔버스에 유화, 루브르 박물관, 파리

남자가 일렬로 나란히 묘사되어있다. 그 앞으로 흑인 사내아이가 원숭이의 목
에 묶여있는 줄을 잡고서 이들을 쳐다보고 있다. 이 원숭이 옆에는 검고 흰 개
한 마리가 앞다리를 들고서 원숭이와 마주하고 있다. 오른쪽 전경에는 에로스
가 화살을 갖고 그림 속에서부터 관람자들을 향해 그림 밖을 쳐다보고 있다.
그들 뒤로 어두운 색의 윤곽만으로 표현된 건물과 멀리 언덕 아래로 여러 척
의 배들이 떠 있는 바다가 보인다. 그 위로 얇은 구름이 덮인 하늘 사이로 멀
리 수평선 넘어 태양빛이 비추고 있다. 하늘에는 손에 횃불을 쥐고 있는 어린
아이가 날고 있다.

　왼쪽에 있는 건물에서 등장인물들이 걸어 나오고 있다. 화려하게 차려입은

여자들은 한 걸음 물러난 상태로, 그들 앞에서 지금 막 계단을 내려가고 있는 노란 옷을 입은 여인을 뒤따르고 있다. 그림의 가장 왼쪽에 있는 붉은 망토를 걸친 여인은 그림 속에서 무언가 말하려는 듯한 눈으로 관람자 쪽을 바라보고 있으며 양손에 함 같은 것을 들고 있다. 그 앞의 노란 옷을 입은 여인의 손을 이끌어 안내하고 있는 로마 시대의 갑옷을 입은 남자가 있다. 붉은색의 외투와 허리 부분에 얹고 있는 왼팔의 자세를 통해 이 남자가 중요인물이라는 것을 짐작할 수 있는데, 이는 전통적으로 사용된 중요 인물을 부각시켜주는 표현법이다. 그러므로 이 두 인물이 이 이야기의 중심인물이란 것을 짐작할 수 있다.

이 그림 어디에도 등장인물들을 한눈에 알아볼 수 있게 하는 아트리부트가 없다. 이 그림도 역시 그림 전체를 통해서 내용을 유추해야만 한다. 그림을 자세히 들여다보면 이 많은 인물들이 전혀 눈빛을 주고받지 않는다는 것을 알 수 있다. 오직 붉은 모자에 깃털을 꽂은 남자만을 제외하고는 이 이야기와는 상관이 없는 듯 각자의 생각과 일에 빠져있을 뿐, 전혀 중심인물들을 쳐다보지 않고 있다. 이 깃털을 꽂은 남자의 손길을 따라 우리의 시선도 그 남자의 검지 손끝에 위치한 두 남자에게로 향한다. 작게 그려진 이 두 남자는 등을 돌린 채 다시 팔을 뻗어 바다 위에 떠 있는 배를 가리키고 있는데, 이를 통해서 이들이 곧 배를 타기 위해 그곳으로 향하고 있다는 것을 알게 된다. 즉, 이 그림의 내용은 한 남자가 아름다운 여인을 안내해 배에 태워서 그곳을 떠나려는 것이다. 이때 그림의 오른쪽에 있는 에로스가 우리의 이해를 돕는 역할을 담당한다. 호메로스는 그의 〈오디세이〉에 이 부분을 다음과 같이 묘사했다.

"파리스가 헬레나를 유괴할 수 있도록
아프로디테는 그녀의 아들 에로스를 헬레나에게 보내
그녀가 이 이방인을 처음 보는 순간
사랑에 빠지게끔 했다. "

헬레나는 에로스의 화살을 맞은 것이다. 자신의 행동이 자랑스러운 듯 입가에 미소를 머금은 채 우리를 향하여 쳐다보고 있는 에로스는 자신의 손가락으로 이들을 가리키며 자신이 만들어 낸 일을 자랑하고 있는 듯하다. 헬레나의 납치를 다룬 이 작품에선 '납치 장면'이 없다. 오히려 헬레나는 부드러운 미소를 지으며 파리스에게 손을 내밀었다. 파리스의 표정 또한 연인을 이끌고 밀월여행이라도 떠나듯이 감미롭다.

그동안 신화를 내용으로 한 다른 그림들과 비교하여 이 그림에서 특이한 점은 여인들이 입고 있는 옷들인데, 지금까지 보아왔던 것처럼 일반적으로 그려졌던 고대 그리스·로마풍의 옷이 아니라, 16, 17세기의 이탈리아에서 흔히 볼 수 있었던 의상을 고대 그리스인인 주인공들에게 입힌 것이다. 이로써 레니는 사건의 시간적 배경을 당시의 이탈리아로 설정하여 이야기의 현실감을 더했다. 화가는 헬레나에게 노란색 계열의 옷을 입혔는데, 노란색은 전통적으로 부정적인 의미를 주로 담는다. 질투나 시기, 욕망과 탐욕 등 다양한 의미를 갖고 있는데, 특히 여성과 관련해서는 그 의미가 더 부정적이다. 기독교 미술에서 유다가 노란색의 옷을 입었고, 막달라 마리아가 노란색의 옷을 주로 입었다. 그런 전통을 이어서일까, 레니는 이 '부도덕한' 헬레나에게 노란색을 입혔다. 하지만 그녀의 이런 부도덕함은 전혀 문제가 되지 않았다. 트로이 전쟁이 난 이후, 바람난 아내를 되찾은 메넬라오스는 그녀를 되찾으면 단칼에 없애버리겠다고 맹세했던 마음과는 달리 그녀를 다시 보는 순간 미움은 눈처럼 사라지고 그녀에게 다시 사랑을 맹세했다고 하니, 그녀의 아름다움은 어떤 잘못도 용서하게 해주었나 보다.

구이도 레니 Guido Reni (1575-1642)는 이탈리아 바로크 미술의 대표주자 중의 한 명이다. 초기 로도비코 카라치의 영향을 받은 그는 1600년경 로마로 이주한 뒤 라파엘의 이상적인 화풍과 아니발레 카라치, 카라바조의 영향을 많이 받았다. 주로 초상화를 통해 격정적인 인간의 내면을 표현했던 그는 종교화와 함께 신

화를 내용으로 하는 그림도 다량 제작했다. 그의 작품은 부드러우면서도 조용하고 강인한 인상을 준다.

헬레나의 납치를 다룬 이 그림과 관련하여 레니와 주문자간의 흥미로운 일화가 있다. 당시 스페인 왕의 명령을 받은 외교관이 주문을 했었는데 웬일인지 레니는 그림의 완성을 계속 늦추었고, 더 이상 기다릴 수가 없었던 주문자는 결국 당시 볼로냐의 추기경이었던 바르베리니에게 레니가 빠른 시일 안에 그림을 완성하도록 압력을 넣어달라고 요청했다 한다. 다행히 위족으로부터의 입김이 닿기 전 그림은 완성되어 전달되었다. 이는 어떤 면에서는 화가와 주문자간의 단순한 에피소드라고도 볼 수도 있겠지만, 다른 한편으로는 당시 화가의 위상이 어떠했는가를 엿볼 수 있는 한 예이다. 화가는 이제 더 이상 단순한 '환쟁이'(수공업자)가 아니라 얼마든지 자신의 목소리를 내면서 그림 제

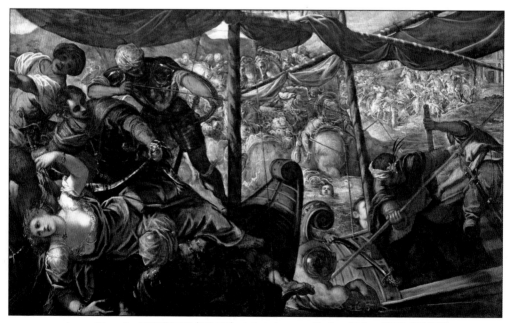

자코포 틴토레토^{Jacopo Tintoretto (1518~1594)}, 〈헬레나의 납치〉^{The Rape of Helen}, 1578-79, 캔버스에 유화, 186 x 307cm, 프라도 박물관, 마드리드

작을 조정할 수 있게 되었고, 이런 이유로 분쟁이 발생하기도 했으며 이것을 중재하기 위해서 교황청의 도움까지 필요하게 되었다는 것이다.

레니의 〈헬레나의 납치〉에서는 납치 장면이지만 번잡하지 않고 평온한 느낌의 구성을 보여준다. 이와는 반대로 이보다 50여 년 전에 그려진 또 다른 유괴의 현장은 너무나 다르다. 1578년경에 그려진 틴토레토의 유괴 장면은 말 그대로 아비규환이 따로 없다.

화면 왼쪽 아래에 비스듬히 누워있는 헬레나가 보인다. 그녀는 두 사내에게 거칠게 이끌려 쓰러졌고 그 와중에 그녀의 옷은 벗겨져 왼쪽 가슴이 반쯤 드러났다. 푸른 갑옷과 붉은 외투를 걸친 사내는 그녀를 감싸려는 듯 양손에 넓은 천을 펼쳐들고 흔들리는 좁은 배에 올라탔다. 그 뒤로 하얀 터번을 쓴 사내가 화살을 겨눠 맞은편의 적들에게 쏘려는 중이다. 오리엔탈풍의 옷을 입고 터번을 쓴 남자들은 파리스가 데리고 온 트로이의 남자들일 것이다. 그림의 오른쪽 배 위의 남자들은 배에 올라타려는 사람들을 긴 막대를 이용해 결사적으로 막고 있다. 이 남자 중 한 명은 파리스와 같은 색의 옷을 입고 있는데 이 색을 통해 자칫 깨질 수도 있었던 그림의 무게중심이 유지되고 있다. 틴토레토는 색의 명암을 이용해 그림의 전체적 구도를 잡았다. 크고 작은 사선의 구도로 격렬한 전투의 장면을 생생하게 보여주고 있다. 이와 같은 색의 명확한 대비와 다이나믹한 전투장면을 이유로 이 그림은 틴토레토의 공방의 작품이 아니라 마이스터가 직접 완성한 작품으로 평가되기도 한다. 구름같이 몰려든 스파르타군은 바다로 뛰어들어 눈앞에서 납치되고 있는 왕의 아내를 구하려고 필사적이다.

이 그림의 직접적인 소재가 된 것은 1571년 그리스 서부해역에서 치러진 유럽기독교연합단인 '신성동맹'과 오스만 제국 간의 레판토 해전이다. 역사가들은 이 전투를 기원전 31년 옥타비안의 로마군과 마르쿠스 안토니우스-클레오파트라의 이집트군 사이의 악티움 해전 이후 가장 결정적인 해전으로 평가하기도 한다. 이 전투 이후 신성동맹은 지중해의 패권을 장악했고 유럽으로 향

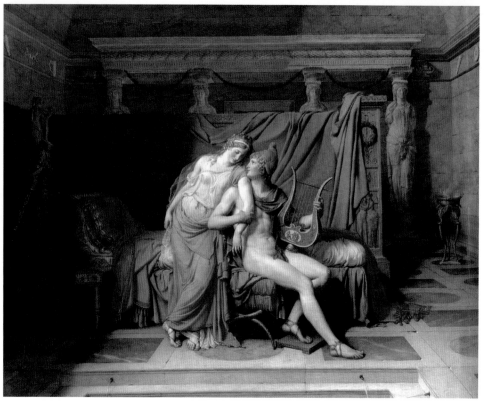

자크 루이스 다비드 Jacques-Louis David (1748-1825), 〈파리스와 헬레나의 사랑 The Loves of Helen and Paris〉, 1788, 캔버스에 유화, 144 x 180cm, 루브르 박물관, 파리

한 오스만의 팽창을 저지했다. 베네치아의 화가들은 이 전투와 그리스 신화를 융합해 그림의 소재로 다뤄 승리의 영광을 자축했다.

밀월여행처럼 떠났건, 격렬한 전투를 통해서이건 헬레나는 파리스와 함께 트로이로 도망을 갔다. 그곳에서의 모습을 다룬 것이 다비드의 그림이다. 햇살이 따뜻하게 비치는 침실 한가운데에 두 남녀가 있다. 프뤼기엔 모자를 쓴 나체의 파리스가 의자에 앉아 있다. 그는 한 손엔 리라를 들고 다른 한 손으론 자신에게 몸을 기대고 있는 헬레나의 팔을 어루만지며 그녀를 향해 상체를 돌렸다. 두 다리를 꼬고 서서 파리스에게 몸을 기댄 헬레나의 두 눈은 감겨있다. 이들 뒤로 붉은 천이 덮여있는 침대가 보이고 그 침대 뒤쪽으론 푸른 천으로 장벽이 쳐진 돌로 된 낮은 벽이 있다. 이 벽에는 나체의 인물상이 부조로 조각

되어있다. 방의 가장 뒤쪽에는 신전의 입구를 연상시키는 네 개의 여자 조각 상으로 된 기둥이 서까래를 머리에 이고 장식되어있다. 대리석으로 잘 꾸며진 바닥 저 끝에는 발이 세 개인 향로가 놓여있다. 이 향로는 원래 아폴론의 신전 이 있는 델포이에서 여신관이 신탁을 받을 때 등장하는 '세 발 향로'이다. 신탁 은 이미 예언했었다. 파리스로 인해 트로이가 멸망할 것이라고. 방에 있는 향 로에서 향이 피어나고 있다. 신탁의 예언이 진행 중인 것이다.

만약 다른 화가였다면 아마도 이런 상황에서 헬레나를 나체로 그렸을 것이 다. 하지만 다비드는 헬레나가 아닌 파리스를 나체로 그렸다. 그것도 그림 정 면에서 비스듬히 비치는 빛을 이용해 헬레나의 하얀 피부와 함께 더욱 빛나 게 그렸다. 그림자가 드리운 화면의 왼쪽과 대비를 이뤄 더욱 빛난다. 무릎 위 에 올려져 있는 리라의 연주는 지금 막 끝난 모양이다. 그 음악에 취한 것인지 아니면 방 뒤쪽에서 타고 있는 향 때문인지 헬레나는 몸을 파리스에게 기대며 만족한 표정을 지었다. 전체적으로 조용하고 잔잔한 움직임만이 연출된 화면 과는 다르게 어질러진 침대와 뒤의 커튼으로 이곳이 연인들의 은밀한 장소임 을 짐작할 수 있다.

1789년 살롱전에 출품된 이 작품은 루이 16세의 동생 다르투아 백작을 위 해 그린 것이라 한다. 그는 방탕한 생활로도 유명했는데, 아이까지 있는 유부 녀와 짜릿하고도 위험한 사랑을 나누는 것이 어쩜 그의 정서에 맞았는지도 모 를 일이다. 방탕한 그에겐 전혀 새로울 것도 없는 이야기였을까? 파리스와 관 련된 신화 그림들은 대부분 〈파리스의 심판〉이나 〈헬레나의 납치〉 등을 중심 주제로 다뤘었다. 이렇듯 두 연인의 달콤한 불륜의 장면을 묘사한 경우는 드물 다. 40여 년간 프랑스의 신고전주의를 주도해 왔던 다비드는 그동안 그의 작 품 속에 위대한 영웅들의 모습을 담았다. 하지만 이 파리스에게선 전혀 영웅적 인 면모가 보이지 않는다. 이다 산에서 목동으로 지내며 갈고 닦았던 날렵하고 용맹스런 모습 대신 오로지 '사랑의 힘'만을 가진 천하의 바람둥이일 뿐이다.

아킬레우스와 아가멤논의 사신

|

공모전 출품작

테티스는 방금 태어난 아들 아킬레우스에게 불멸의 생명을 주기 위해서 그를 지하세계에 있는 스튁스강에 담근다. 그녀의 의도를 모르는 펠레우스는 이 광경을 보고 놀라 그녀를 저지시켰다. 이때 아킬레우스의 몸은 이미 강물에 담겨져 있는 상태였지만, 그녀가 잡고 있던 아이의 발꿈치만은 이 강물에 닿지 않았다. 하지만 이것이 죽음을 불러올 줄은 그 누구도 알지 못했다.

아가멤논의 요청으로 그리스의 전 도시국가가 트로이와의 전쟁을 준비하고 있었다. 그러나 아킬레우스가 트로이 전쟁에서 죽음을 맞을 운명이란 것을 알고 있는 어머니 테티스는 그를 여자로 꾸며서 스퀴로스 섬의 왕 리코메데스 Lycomedes에게 보내 그의 딸들과 함께 지내게 했다.

아킬레우스의 도움 없이는 트로이 전쟁에서 이길 수 없다는 것을 신탁을 통해 알게 된 그리스인들은 아킬레우스를 데려오기 위해서 꾀가 많은 오디세우스를 이 섬으로 보냈다. 오디세우스는 계략을 꾸몄다. 왕의 딸들에게 줄 많은 선물을 가지고 오면서 그 사이에 창과 방패도 끼워넣은 것이다. 오디세우스가 이 선물들을 이들 앞에 내보이는 순간 적의 공격을 알리는 나팔소리가 울렸다. 이것은 물론 오디세우스의 계략이었다. 나팔소리가 나자마자 아킬레우스는 장수라면 누구라도 그렇게 하듯 무의식적으로 즉시 창과 방패를 손에 쥐었

다. 결국 오디세우스의 재치로 아킬레우스의 정체는 드러나고 트로이 전쟁에 참가하기 위해서 스퀴로스 섬을 떠날 수밖에 없었다.

트로이의 튼튼한 성벽 때문에 그리스인들이 트로이를 점령하기는 그리 쉽지가 않았다. 그들이 트로이에 도착한 지도 이미 9년의 세월이 지났다. 그동안 그리스인들은 그 주위의 지방들을 약탈하고 전리품들을 끌어모았다. 아킬레우스는 이때 브리세이스라는 아름다운 처녀를 전리품으로 얻었고 아가멤논 역시 크리세이스라는 처녀를 차지하게 됐는데, 그녀는 아폴론 신전 제사장의 딸이었다. 사랑하는 딸을 찾기 위해 아가멤논을 찾아온 아버지는 딸을 풀어줄 것을 요청했지만 냉정히 거절당했다. 이에 분노한 그는 아폴론 신에게 도움을 청했고, 자신의 신전을 모시는 제사장의 도움 요청을 모른 척할 수 없었던 아폴론은 그의 화살을 쏴 그리스인들에게 흑사병을 보냈다. 이 흑사병이 신의 벌이라는 것을 알게 된 아가멤논은 어쩔 수 없이 크리세이스를 그녀의 아버지에게 돌려보냈고 아폴론 신에게 제물을 바치며 노여움을 거둘 것을 빌며 제사지냈다. 이렇게 하여 그리스인들에게 닥쳤던 흑사병은 사라졌다.

그러나 전리품을 되돌려준 것을 자신의 불명예로 여긴 아가멤논은 그리스인들의 최고 지도자라는 자신의 권한으로 아킬레우스의 전리품인 브리세이스를 빼앗는다. 장부의 명예에 손상을 입어 자존심이 상할 대로 상한 아킬레우스는 분노에 차 트로이 전쟁에서 손을 떼고는 어머니인 바다의 요정 테티스에게로 돌아갔다. 상심한 아들을 달래기 위해서 그녀는 그의 명예를 회복시켜 주겠다는 약속을 한다. 테티스는 아가멤논을 벌주기 위해서 제우스에게 아킬레우스가 전쟁에 다시 참가하기 전까지는 트로이군이 전쟁에서 우위를 차지하게 해 달라고 부탁한다. 아킬레우스가 없는 그리스군은 신들의 간섭에 의해서 열세에 놓였다.

신들의 도움을 등에 업은 트로이군의 지도자 헥토르는 그리스군을 몰아 이들의 진영까지 돌입을 하여 많은 배에 불을 질렀고 그리스군들을 무자비하게

죽였다. 자기의 동료들이 처참하게 죽고 있는 것을 더 이상 보고만 있을 수 없던 파트로클로스는 아킬레우스의 장비를 갖추고 싸움터로 갔다. 그때까지 승승장구하던 트로이인들은 그를 진짜 아킬레우스로 생각하고는 그의 출정에 겁을 먹고 튼튼한 성벽 안으로 후퇴했고, 도망가는 이들을 그들의 진영까지 쫓던 파트로클로스는 헥토르의 손에 죽음을 맞는다. 아킬레우스는 그리스군의 진영으로 옮겨진 파트로클로스의 시신 앞에서 울부짖으며 그를 대신하여 복수할 것을 맹세했다. 그리고는 어머니가 헤파이스토스에게 부탁하여 만들어 준 장비를 갖추고 다시 전쟁터로 나갔다.

　그리스의 붉은 인물상 도자기에 그려진 이 그림은 전투에서 상처를 입은 파

에트루스크의 Kylix(sosias-Schale), 〈아킬레우스와 파트로클로스〉, 붉은 인물상 그림, 높이 10cm, 지름32cm, 그림의 지름18cm, 기원전 500년경, 베를린 국립박물관, 독일. Photocredit © Sailko*

트로클로스를 직접 치료해주는 아킬레우스의 모습을 담은 것이다. 둥근 원형의 그림(톤도) 속에 두 명의 남자가 앉아 있다. 고개를 왼쪽으로 돌리고 부상당한 팔을 내밀고 있는 남자는 파트로클로스이다. 고통으로 벌어진 입술 사이로 하얀 이가 보인다. 참기 힘든 고통을 견디기 위해 어금니를 깨물었다. 전투에서 썼던 투구는 보이지 않고 그 아래에 머리를 보호하기 위해 썼던 속모자만이 보인다. 갑옷을 둘렀던 끈은 풀어져 왼쪽 어깨로 넘겨졌다. 오른쪽 무릎 옆으로 화살이 하나 보인다. 아마 그에게 부상을 입힌 화살일 것이다. 그는 허벅지까지 내려오는 히톤(남성용 옷)위에 갑옷을 입었지만, 하체는 입지 않았다. 파트로클로스 앞에 무릎을 구부리고 앉아 상처에 하얀 붕대를 감고 있는 아킬레우스는 완전무장을 한 상태다. 친구의 상처를 돌보기 위해 투구도 벗지 않고 급하게 쪼그리고 앉았다. 뺨을 감싸는 부분만을 열어 머리 위로 제쳐두었다. 엉덩이의 실루엣이 비치는 것으로 보아 이들이 입고 있는 히톤은 아주 얇은 천으로 만들어졌다는 것을 알 수 있다.

이 도자기는 '퀼릭스'라 불리는 굽이 있는 깊은 접시로, 양옆에 손잡이가 달려있다. 주로 심포지움에서 술이나 기타 음료를 마시는 용으로 사용됐다. 지금까지 발굴된 그리스 도자기 중 가장 아름다운 작품 중의 하나이기도 한 이 도자기는 도공이 누구인지 알 수 있는 몇 안 되는 귀중한 유물이기도 하다. 접시의 굽 앞부분에 'SOSIAS EPOIESEN', 즉 소시아스가 만들었다고 써져있다. 또한 그림의 인물들 옆에 'PATROKLOS', 'AXLLEUS'라고 이름이 적혀있다. 그림을 그린 화공의 이름은 적혀있지 않지만, 대부분의 학자들은 이 그림을 그린 자 역시 '소시아스'라고 보고 있다.

소시아스 화가는 그림을 구성하면서 접시의 형태를 잘 활용한 구도를 만들어냈다. 둥근 윤곽을 따라 인물의 자세도 구상했다. 파트로클로스의 구부린 오른쪽 다리나, 반대편 둥근 선에 맞닿게 뻗은 왼발은 그림 밖으로 나오지 않으면서도 원 안을 꽉 채웠다. 투구모양과 꼬리 장식 그리고 등을 구부린 아킬레

우스의 자세도 톤도의 윤곽을 따라 그대로 묘사되었다. 그림의 정 중앙에 흰색의 붕대를 그려넣으면서 이야기의 핵심내용을 강조했다. 이 둘은 둥근 방패 위에 앉아있는데, 그 방패에는 아폴론의 신탁을 의미하는 '세 발의 향로'가 그려져 있다. 앞으로 이들에게 닥칠 운명을 암시하고 있는 것이다. 지금의 부상은 치명적이지 않지만, 곧 닥칠 운명은 이들을 죽음으로 이끌 것이다. 소시아스 화가의 이 그림에서 더욱 특이한 것은 이들의 눈동자이다. 기존의 다른 도자기 그림에서의 인물들은 정면을 바라보았는데, 두 영웅의 눈동자는 측면을 보고 있고 상대적으로 크다. 이 결과 다른 그림들과 비교해서 많이 자연스럽다.

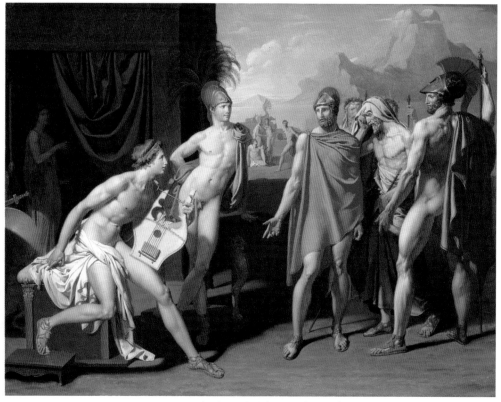

장 오귀스트 도미니크 앵그르 Jean-Auguste Dominique Ingres (1780-1867), 〈아가멤논의 사절들 Achilles Receiving the Envoys of Agamemnon〉, 1801, 캔버스에 유화, 110 x 155cm, 에콜 데 보자르, 파리

이 큰 접시의 바깥면에는 올림포스 신들이 묘사되어있다. 접시 안의 그림과 바깥의 그림에 어떤 상관관계가 있는지는 아직 정확하게 연구 되진 않았다. 일부학자는 모두 '죽음'을 테마로 했으며 이 도자기는 무덤에 받치기 위한 것이라는 주장을 하고, 또 다른 학자들은 파트로클로스의 드러난 하체를 근거로 이 퀼릭스는 동성애를 즐기는 심포지움에서 사용된 술잔으로 보기도 한다. 신화 속 두 친구들도 동성애적인 우정을 나누기도 했다. 충분히 타당한 주장이라 본다.

옆의 그림에 묘사된 두 친구의 친밀감 또한 소시아스 화가의 그림 못지않게 잘 드러난다. 길쭉하고 날씬한 몸매가 참으로 많이 닮았다. 일단 그림을 함께 살펴보자. 일반적으로 책을 읽을 때는 왼쪽에서 오른쪽으로 읽는다. 앞에서도 여러 번 언급했듯이, 이 '읽는 방향'은 그림을 읽을 때도 마찬가지로 적용된다. 물론 모든 그림들을 이렇게 읽어야 한다는 것은 아니다. 화가에 따라서 새로운 방향을 제시하기도 하지만, 전통적으로 이 읽는 방향으로 그림들이 구성되어 왔다.

특히 루벤스의 〈파리스의 심판〉과 더불어 이 그림은 읽는 방향이 아주 모범적으로 보이는 대표적인 예라 하겠다. 그림 왼쪽 아래의 모퉁이에 위치한 남자의 오른쪽 발끝을 시작 모티브로 그림은 출발한다. 남자는 나체이며 왼손에 리라를 쥐고서 그림 오른쪽에 위치한 사내들을 쳐다보고 있다. 이 남자 바로 뒤에 역시 나체 상태로 투구를 쓴 남자가 역시 그림 오른쪽을 향하여 바라보고 있다. 그는 오른팔로 뒷짐을 지고 두 다리를 교차시켜 뒤에 있는 탁자에 손을 짚어 기대고 있다. 이 남자의 머리 높이와 같은 위치로 붉은 외투를 걸친 남자가 자신의 오른팔을 뻗어 한 걸음 앞으로 내디뎠다. 그 뒤를 따라 세 명의 남자가 서 있으며 그림의 오른쪽 가장자리에 반쯤 등을 돌린 남자가 마무리 모티브로서 오른손으로 지팡이를 짚고서 당당한 자세로 서 있다. 그림의 왼쪽 건물 앞에는 유일한 여자 등장인물이 있고 원경에는 나체의 남자들이 작

게 묘사되어 있다. 이들 뒤로 삐쭉삐쭉한 바위산이 하늘과 경계가 없는 상태로 펼쳐져있다.

이들의 의상을 보자. 세 명의 인물들이 투구를 쓰고 있는데, 이것은 이들이 전쟁을 치르는 장수라는 것을 알려준다. 이들이 쓰고 있는 투구는 고대 그리스의 코린트식 투구이다. 왼쪽의 인물들과 오른쪽의 인물들 사이에 약간의 공간을 둠으로 해서 두 그룹의 성격을 구분해 주는데, 나체 위에 망토를 걸친 오른쪽 인물들을 통해 그들이 이곳에 막 도착했다는 것을 암시해 준다. 그리고 이들 손에 쥐어진 지팡이들은 전쟁에서 쓰는 무기로서의 지팡이가 아니라 이들의 신분, 즉 제후임을 확인시켜주는 역할을 한다. 고대 그리스인들은 벌거벗은 몸에 주로 이와 같은 외투를 걸쳤다. 곧 이는 그리스를 배경으로 한 그림인 것이다. 오비드의 〈메타모르포제, 13. 162〉에서 노래한 것을 재현한 것으로 아가멤논의 명령으로 아킬레우스를 찾아온 오디세우스 일행들을 묘사한 것이다.

그림 읽는 방향

붉은 옷을 걸친 자가 오디세우스일 게다. 그리고 이들의 출현에 놀라움을 나타낸 왼쪽에 앉아 있는 인물이 아킬레우스, 그 뒤의 인물이 파트로클로스 그리고 이들로부터 좀 떨어져 있는 곳에 서 있는 여인이 아킬레우스의 연인인 데이다미아^{Deidamia}일 게다.

위에서도 언급했듯이 이 그림은 전통적인 그림 읽는 방향을 그대로 보여주는데, 이 시작모티브를 통해 관람자의 눈을 오른쪽으로 이동시킨다. 이 눈의 방향에 의해서 보이지 않는 운동의 곡선이 생긴다. 아킬레우스의 오른쪽 발꿈치를 거쳐 그의 다리와 상체를 잇는 선이 이 움직임을 더 강조해 준다. 이 운

동의 방향은 아킬레우스의 상체를 따라 머리 그리고 옆에 서 있는 파트로클로스로 계속 이어진다. 그곳에서 다시 그의 눈빛의 방향을 따라 오디세우스, 그리고 뒤의 인물들의 머리 높이로 이 선은 연결된다. 이 방향은 다시 뒤돌아선 인물의 붉은 색의 투구에서 한 번 더 강조된 뒤 투구 깃의 끝이 어깨 위의 노란 외투를 따라 흐르며 수직으로 강하게 마지막 마무리를 한다. 이 양 끝점 시작 모티브와 마무리 모티브가 이 그림 읽기의 시작과 끝을 알려주는 것이다.

이 그림은 앵그르가 Prix de Rom, 살롱의 최고상인 로마상을 위한 공모전에 출품을 한 작품으로 그림의 구성을 보면 그가 얼마나 당시의 고전적인 그림구성에 충실했는지 잘 알 수 있다. 그는 특히 이 그림의 구성을 선택함에 있어서 1793년 출간된 〈일리아스〉에 그려진 삽화에서 영감을 얻었다 한다. 그러면서도 기존의 구도에 변화를 주었고 결국 그 노력 덕분에 앵그르는 파리의 아카데미에서 장학금을 탈 수 있었다.

앵그르는 이미 1년 전에 이 장학금을 위해서 도전했으나 아쉽게도 2등에 만족해야 했다. 1년 후 다시 도전하면서 그는 같은 실수를 하지 않기 위해 철저하게 당대의 미술 취향을 따랐고 그의 노력으로는 전통적인 그림 읽는 방향과 두 인물상들의 배치에 있어서의 철저한 균형 분배, 그리고 색을 통한 중심 인물의 강조 등을 꼽을 수 있다. 즉, 이 작품은 그림의 전통을 따른 교과서와도 같은 것이었다. 이렇게 그려진 영웅화된, 그리고 이상화된 아름다운 나체의 인물들은 심사위원들의 입맛에 딱 맞는 것이었다. 그 결과로 당연히 그에게 1등의 자리가 주어졌고 이 장학금 덕분에 로마로의 유학이 가능했고, 그곳에서 이탈리아 르네상스와 고대 고전주의 양식을 연구했다. 이때 습득한 테크닉과 그림의 소재 등은 이후 작품세계에 그대로 남아있다.

페테르 파울 루벤스^{Peter Paul Rubens (1577-1640)}, 〈아킬레우스의 죽음^{The Death of Achilles}〉, 1630, 나무에 유화, 108.5 x 109.5 cm, 코톨드 갤러리, 런던 (위)

위 그림의 유화 스케치, 보이만스 반 뵈닝겐 미술관, 로테르담 (아래)

옆의 두 그림은 동일한 작품이다. 하나는 완성작이고 다른 하나는 이 완성작을 위한 유화 스케치 그림이다. 파트로클로스의 복수를 위해 아킬레우스는 트로이 최고의 장수 헥토르와 일대일 결전을 벌였는데, 치열한 접전 끝에 아킬레우스의 칼에 쓰러진 헥토르는 자신의 시신을 명예롭게 장사지낼 수 있도록 트로이에 돌려줄 것을 부탁한다. 하지만 아킬레우스는 이를 거절했고 마지막 숨이 넘어가기 전 헥토르는 아킬레우스가 파리스의 화살을 맞고 죽을 것이라 저주했다. 아킬레우스는 헥토르의 시신을 마차에 매달아 트로이의 성벽을 돌며 그의 명예를 훼손했다. 하지만 어머니 테티스의 간곡한 설득으로 결국은 헥토르의 시체를 그의 아버지 프리아모스에게 돌려주게 된다.

그리스 최고의 영웅 아킬레우스가 트로이 최악의 겁쟁이 파리스가 쏜 화살에 맞고 쓰러졌다. 파리스는 아폴론 신에게 이끌려 비겁하게도 뒤에서 화살을 쐈다. 신탁의 예언은 어느 누구도 피해갈 수 없었다. 비록 그가 아킬레우스라고 해도. 그의 어머니 테티스는 이 운명을 피하고자 아들을 스튁스강에 담가 불사의 몸으로 만들었지만, 그녀가 잡고 있던 발뒤꿈치는 강물에 적셔지지 않았다. 그 뒤꿈치에 지금 파리스가 쏜 화살이 박힌 것이다. 화살에 묻은 독은 금세 아킬레우스의 몸에 퍼져나갔고, 창백한 아킬레우스의 피부엔 핏기가 사라져 이미 푸르스름하게 변했다.

루벤스는 여자 인물상 기둥이 있는 공간 중앙에, 깊은 슬픔에 빠진 아버지와 죽은 자의 명예를 돌려주기 위해 찾아온 아킬레우스의 만남을 그렸다. 겁쟁이 파리스와 그리스군이 망하기를 원했던 아폴론은 그림의 왼쪽 원경에 배치를 하면서 그들이 쏜 화살이 앞으로 향하게 구성했다. 죽어가는 아킬레우스를 중심으로 남자들이 모여 있는 유사한 구도는 이미 1610년의 작품 <십자가에서 내려짐>에서도 볼 수 있다. 특히 왼쪽 무릎이 꺾이고 늘어뜨린 왼팔과, 왼쪽으로 고개를 떨어뜨리며 쓰러지는 아킬레우스의 자세는 십자가에서 내려지는 예수의 모습과 많이 닮았다.

페테르 파울 루벤스Peter Paul Rubens (1577-1640), 〈십자가에서 내려짐The Descent from the Cross〉,
1610, 목판에 유화, 420 x 610cm, 안트베르펜 성당, 안트베르펜

이 십자가에서 내려지는 그리스도의 그림은 우리가 어릴 때 봤던 만화 <플란다스의 개>에서 주인공 네로가 죽어가며 마지막으로 본 바로 그 그림이다. 화가가 되기를 꿈꾸었던 가난한 사내아이가 생전에 그렇게 보고 싶어 했던 두 그림 <십자가를 세움>, <십자가에서 내려짐>. 1608년 이탈리아 유학 시절, 어머니가 위독하다는 소식을 듣고 루벤스는 고향으로 돌아온다. 그리고 얼마 지나지 않아 이 두 작품을 그렸다. 철저하게 이탈리아의 '위대한 양식^{Maniera Grande}'으로 그려진 이 작품들을 계기로 그는 소위 '떠오르는 별'이 되었고 이후 그가 누릴 명성의 기초가 된 작품들이다. 여기에 사용되었던 모티브들을 가볍게 변형시켜 다른 작품들에 적용한 것은 어쩌면 당연할지 모른다.

4

트로이의 목마와 라오코온
|
명작과 한판 대결

조반니 바티스타 티에폴로Giovanni Battista Tiepolo (1696-1770), 〈트로이아로 들어가는 목마의
행렬Trojan horse〉, 1760, 캔버스에 유화, 내셔널 갤러리, 런던

트로이 전쟁은 거의 10년간 계속되었다. 그 사이 아폴론에게 이끌린 파리스
가 쏜 화살은 아킬레우스의 발꿈치에 명중하였고 이 상처로 아킬레우스는 죽

음을 맞이했다. 아킬레우스가 죽자 이 전쟁에 대한 신들의 불같은 관심도 사라졌고 지루한 전쟁만이 계속되고 있었다. 그러다 오디세우스의 책략으로 이 전쟁에 종지부를 찍게 되는데, 이 내용을 오비드는 아이네이아스의 입을 통해 카르타고의 여왕 디도에게 전하고 있다.

　오디세우스의 제안으로 그리스인들은 나무로 된 거대한 말을 만들었고 이 말의 배 부분에 그리스의 장수 중 가장 용기 있는 몇몇이 숨었다. 그리고는 나무로 된 거대한 말을 남겨 놓은 채 나머지 그리스군들은 진영을 철수하여 이웃 섬에 숨어서 때를 기다렸다. 그리스군들이 철수하는 것을 본 트로이인들은 이것을 확인하기 위해서 그들의 성 밖으로 나왔고 모래사장에 있는 이상하고 거대한 목마를 보게 되었다. 이때 시논이라는 이름을 가진 그리스군 한 명이 붙잡혔다. 물론 그는 오디세우스에 의해서 남겨진 첩자였다. 이 첩자는 트로이의 왕 프리아모스에게 '이 말은 그리스인들이 자신들의 무사한 귀향을 기원하며 여신 아테네에게 바친 제물이며, 또한 이 말을 트로이가 가질 수 없게 하기 위해서 이렇게 크게 만들었다'고 거짓으로 전했다. 그리고 덧붙여 '만약 트로이인이 이 제물을 가지게 되면 전쟁에서 절대 지지 않게 된다는 예언이 있었다'라고 속였다. 이 말을 그대로 믿은 프리아모스는 기술자들에게 이 거대한 목마를 성안으로 옮기라 명령했다. 이때 아폴론 신전의 제사장인 라오코온/라오콘 Laocoon/Laokoon은 이것은 그리스인들의 계략이고 만약 이 목마를 성안으로 가지고 오면 큰 재앙이 닥칠 것이라며 이를 만류한다. 이때 갑자기 깊은 바다로부터 두 마리의 거대한 뱀들이 나타나 라오코온과 그의 두 아들을 물어서 죽인다. 이 뱀들은 트로이를 미워하는 포세이돈이 보낸 것이었다. 다른 설로는 아폴론이 보낸 것이라고도 한다. 티에폴로가 해석한 목마는 나무로 만들어졌다기보다는 대리석으로 만든 거대한 말처럼 보인다. 수레에 올려 사람들이 끌고 있는 모습은 마치 거대한 석상을 광장앞에 옮기기 위해 함께 힘을 모으는 로마시민들처럼 보인다. 저 멀리 원경에 그려져 있는 종탑이 있는 건물

은 로마의 '천사의 성^{Engelsburg}'과 유사하다.

목마를 성안으로 옮긴 트로이인들은 승리의 기쁨에 젖어 큰 축제를 열어 먹고 마시며 자축했다. 깊은 밤이 되어 이들이 술에 취해서 곯아떨어지자 목마 안에서 이때를 기다리고 있던 그리스군이 성문을 열어 밖에서 대기하고 있던 나머지 군사들이 성안으로 들어 올 수 있게 했고, 이들은 잠들어 있는 트로이인들을 도륙했다. 짧은 시간 안에 성안은 아수라장으로 변했고 거의 모든 트로이인들이 죽임을 당했다. 겨우 죽음을 모면한 몇몇은 이 성을 빠져나왔는데 그중에는 아이네이아스도 있었다.

엘 그레코^{ElGreco (1541-1614)}, 〈라오코온^{Laocoön}〉, 1610-1614, 캔버스에 유화, 142 x 193cm, 내셔널 갤러리, 워싱턴

그림의 왼쪽 전경에 나체의 남자가 두 손으로 뱀을 잡고 얼굴을 하늘로 향한 상태로 서 있다. 그 옆에는 허연 수염을 가진 또 다른 남자가 역시 두 손으로 뱀을 잡고서 바위인 것으로 보이는 바닥에 누워있다. 왼발로는 바닥을 짚고 오른쪽 다리는 허공을 젓고 있다. 그의 뒤로 머리를 앞쪽으로 하고 두 무릎을 세운 채 누워있는 또 다른 나체의 남자가 있고, 이 젊은 남자의 옆으로 등을 돌린 상태의 나체의 인물과 정면으로 서 있는 또 다른 나체의 인물, 그 뒤로 또 다른 머리가 하나 보인다. 이 인물들은 모두 거친 바위산에 자리를 잡고 있고 이 바위산을 건너서 중경에는 황색의 말 한 마리가 원경에 있는 도시로 뻗

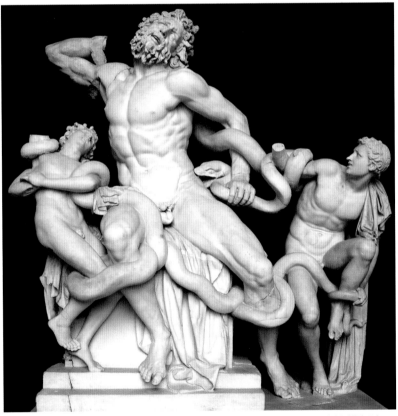

〈라오코온 군상 Laocoön and his sons a.k.a. Laocoön Group〉, 기원전 2세기, 대리석, 높이 242 cm, 바티칸 박물관, 로마

은 길을 따라 걷고 있다. 이 동산 건너편으로 크고 작은 집들과 교회 건축물들이 자리를 잡고 있으며 뒤로는 높고 낮은 산들이 마치 병충처럼 이 도시를 감싸고 있다. 그 위로 희고 검은 구름들이 덮여 있는 푸른 하늘이 펼쳐져 있다.

이 그림을 제대로 이해하기 위해선 중요한 2가지 요소를 알아야 한다. 하나는 지금 도시로 향하고 있는 노란 말이고 다른 하나는 그림의 전경에서 인물을 물고 있는 두 마리의 뱀이다. 헬레니즘 시대의 〈라오코온 군상〉을 모르는 이들에게는 이 그림의 내용이 쉽게 다가오진 않을 것이며 더욱이 이 신화 내용을 모르는 상태에서는 더욱 힘든 일이다.

엘 그레코는 한 작품에 두 모티브를 함께 다루었다. '트로이의 목마'와 이후에 발생되는 '라오코온 부자의 죽음'을 동시에 다룬 것이다. 그는 눈빛을 위로 향하게 하고 고통에 찬 표정을 표현해 고대 작품을 표본으로 충실하게 다루는 한편, 하나의 군상이 아니라 분리된 각각의 인체로 등장 시켜 변화를 주었다. 그림의 전체는 원경의 회색을 띤 짙은 갈색과 중경의 초록색 그리고 하늘의 푸른색으로 표현되었다. 특히 짙은 바탕 위에 회색빛이 도는 흰색으로 인체를 묘사해서 이들을 강하게 부각시켰다. 그의 그림의 특징인 비뚤어진 인체와 이글거리는 듯한 붓의 터치를 잘 볼 수 있다.

이 그림은 엘 그레코의 신화를 주제로 한 그림 중 유일하게 남아 전해지는 작품이다. 스페인에 전해 내려오는 전설에 의하면, 당시 엘 그레코가 활동하고 있던 도시 톨레도는 두 명의 트로이 후손에 의해서 건설되었다고 한다. 그래서 이 그림의 원경을 이루고 있는 도시의 배경은 고대 트로이의 모습이 아니라 톨레도의 모습을 하고 있다. 즉, 톨레도가 곧 트로이인 것이다. 도시로 향하는 트로이의 목마를 그림의 중경에서 볼 수 있다. 톨레도는 당시 말로 유명한 도시였다 한다.

엘 그레코는 이탈리아에서 활동하는 동안 〈라오코온 군상〉을 보았음이 틀림없다. 라오코온과 두 명의 아들은 두 마리의 뱀에 의해서 서로 얽혀 연결되

어 있다. 이 형태를 엘 그레코는 각각 기본 동작의 형태는 살리면서도 서로 떨어진 모습으로 다르게 해석했다. 라오코온의 허리를 물려는 뱀의 모습은 엘 그레코의 그림에서는 두 명의 아들 중 한 명에게로 옮겨졌다. 그림의 오른쪽에 있는 세 명의 인물들은 이들 부자가 죽어가는 모습을 냉정히 지켜보고 있는 신들로 해석된다. 이 세 명의 인물에 대한 해석은 미술사학자 사이에 많은 이견을 보이는데, 어떤 이는 아폴론과 아르테미스로, 또 어떤 이는 트로이의 멸망을 예언했던 포세이돈과 카산드라, 또는 트로이 멸망의 원인 제공자들인 파리스와 헬레나, 더욱이 아담과 이브로 보는 학자도 있다.

〈라오코온 군상〉의 뱀　　　〈라오코온〉의 뱀

이제 우리는 이 질문을 던질 수 있을 것이다. 왜 엘 그레코는 이와 같이 다른 자세를 취한 그림을 그렸을까. 여기에 해당하는 답을 찾기는 그렇게 쉽지가 않다. 이 내용과 관련되는 문헌이나 당시 그의 그림에 관한 설명이 전혀 전해지지 않기 때문이다. 그래서 많은 미술사가들에 의해서 단지 추측될 뿐이다. 시대를 막론하고 모든 예술가들은 동시대의 예술가뿐만 아니라 전 시대의 예술가들과 스스로 경쟁을 하곤 했다. 엘 그레코 역시 다르지 않았을 것이다. 이와 같은 복잡하고 다양한 몸의 자세를 만약 조각상으로 표현한다고 생각해 보자. 이것들을 3차원의 세계인 조각으로 표현하기는 그리 쉽지 않다. 당연히 표현의 제한이 있을 수 있다. 그러나 화가는 2차원의 세계인 그림에서 어떠한 표현이든 어려움 없이 마음껏 자유로이 표현할 수 있다. 완전히 바닥에 누운 모습,

반쯤 앉은 모습과 누운 모습, 그리고 서 있는 모습. 불가능이란 없어 보인다. 또한 명암을 통한 입체감으로 인해서 2차원의 평면이 3차원의 입체로 변했다. 화가로서의 자신감과 화가의 위대성에 대한 엘 그레코의 강한 주장인 것이다.

〈라오코온 군상〉은 1506년 1월 14일 로마의 한 농가에서 우연히 발견되었다. 이 군상은 이후 엘 그레코뿐만 아니라 많은 예술가들에게 영향을 주었다. 고대 그리스 헬레니즘 미술의 특징이라고 할 수 있는 고통에 찬 얼굴표정, 격렬한 몸의 움직임 등 인간이 가지고 있는 극한 감정의 표현력들은 당시 예술가들이 새로운 것을 시도해 볼 수 있도록 하는 촉매제와도 같았다.

엘 그레코^{El Greco (1541 - 1614)}는 그의 이름에서도 알 수 있듯이 그리스인이었다. 그의 원래 이름은 도메니코스 테오토코폴로스인데, 당시 스페인 사람들이 발음하기엔 힘들었고 기억하기에도 어려웠다. 그래서 그들은 그의 이름을 간단하게 엘 그레코, 즉 그리스 사람이라 불렀다. 그는 1541년 그리스의 크레타 섬에서 태어났다. 처음엔 비잔틴 전통을 따르는 아이콘을 그리는 화가로 활동

엘 그레코^{El Greco (1541-1614)}, 〈자화상^{Portrait of a Man(추정)}〉, 1595-1600, 캔버스에 유채, 메트로폴리탄 미술관, 뉴욕

하다, 25살의 나이로 고향을 떠나 이탈리아의 수상도시 베네치아로 갔다. 다음의 작품에서 볼 수 있듯이 그곳에서 티치아노와 틴토레토의 미술을 접하게 되면서 베네치아 화파의 풍부한 색채로부터 많은 영향을 받았고 이후 로마로 옮겼다. 로마에서 그는 여러 동료들을 사귀며 활동을 하다, 30살에 당시 지식과 정신세계의 중심도시인 이베리아 반도 톨레도로 완전히 이주를 하게 된다. 무슨 이유로, 또 어떤 경로를 통해 스페인으로 이주했는지는 전해진 바가 없다. 옆의 그림은 그동안 그의 자화상으로 추정되어 왔으나, 실제 그의 모습인지는 어디에서도 확인되지 않았고 최근엔 그가 아닐 가능성이 더 크다고 평가되고 있다.

엘 그레코는 조각가, 건축가로서도 활발히 활동을 했고 스페인의 매너리즘 미술의 거두로 살아 있는 동안 엄청난 명성을 얻었다. 반면 그의 그림 속 인물들의 비틀어진 인체와 빛이 번쩍이는 색채 때문에 이후의 세대들에게는 거부되어 거의 잊혀져오다가 20세기에 들어와 매너리즘을 연구하는 이들에 의해서 재발견되었다. 1872년 독일의 젊은 교수 칼리우스가 발견한 이래 독일이 중심이 되어 연구를 진행했고 이후 세잔, 피카소, 코코쉬카 등 많은 이들에게 영향을 주면서 현대미술의 선구자로 평가되고 있다. 그는 주로 유명 인사들의 초상화나 종교적인 내용과 주제로 한 그림을 그렸고 종종 풍경화나 정물화를 그리기도 했다. 고통에 찬 인물들과 그 인물들을 통한 종교성이 강한 표현들을 특징으로 하는 그의 그림들은 당시 전 유럽을 지배하던 반종교개혁의 분위기를 그대로 반영한 것이었다. 카톨릭 미술에서 새로운 주제를 다루었을 뿐만 아니라 기존에 있던 유명한 작품들에 대한 자신만의 해석을 가미한 작품들을 남겼다. 그의 후기 작품에서 독창적인 자신만의 스타일을 더 발전시켰는데, 영적인 현상들, 특히 그려진 인물들의 표정과 간절한 눈의 표현이 두드러진다. 이전 아이콘 화가로서의 감성을 강하게 표현했던 것이다. 비잔틴 미술의 전통과 베네치아 화파의 색채, 그리고 직접 만들어낸 스페인 매너리즘이 함께 어

우러진 그의 작품은 지금까지도 많은 이들에게 감동을 준다. 개인적으로도 좋아하는 화가 중 한 명이다.

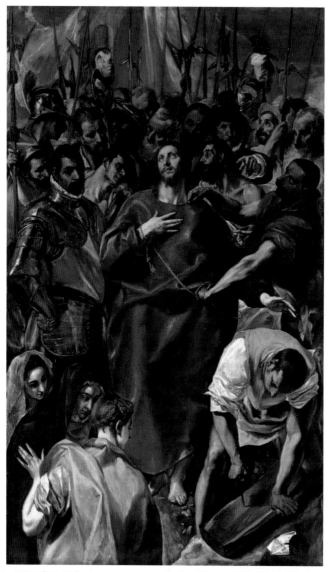

엘 그레코El Greco (1541-1614), 〈예수의 탈의The Disrobing of Christ〉, 1577-79, 캔버스에 유화, 285 x 173cm, 톨레도 대성당, 톨레도

아이네이아스

미래를 향하여

어느 날 이다 산에서 양을 치고 있는 다르다니아의 아름다운 왕자 안키세스 Anchises를 우연히 보게 된 아프로디테는 사랑에 빠졌다. 그녀는 평범한 소녀의 모습으로 변장해서 접근했고 아들 에로스를 시켜 안키세스도 사랑에 빠지게 만들었다. 얼마 후 아프로디테가 자신의 정체를 밝히자, 지금까지 신과 관계한 자들에게 항상 불행이 닥쳤다는 것을 잘 알고 있던 안키세스는 이 사실을 알고 놀라며 두려워했다. 두려워하는 그를 아프로디테는 만약 그가 자신과의 사랑을 영원히 숨긴다면 어떠한 불행도 닥치지 않을 것이라며 달랬다. 이들의 사랑에서 태어난 아이가 바로 아이네이아스이다. 아이네이아스가 5살이 되자 아프로디테는 그를 아버지 안키세스에게로 보냈다. 어느 날 술이 몹시 취한 안키세스는 자랑삼아 자기 아들의 출생에 대해서 떠벌렸다. 신과의 서약을 어긴 것에 대한 벌로 제우스는 그에게 번갯불을 던졌고 이 번개를 맞은 후 안키세스는 절름발이가 되었다.

트로이가 멸망하게 되자 아이네이아스는 불구인 아버지 안키세스, 아들 아스카니오스 Ascanius (또는 이올로스 Iulus)와 아내 크레우사 Creusa 만을 데리고 불에 휩싸인 도시로부터 간신히 탈출할 수 있었다. 이때 그는 불구인 아버지를 등에 업고 아들의 손을 잡고 도망쳤고 그의 아내는 그들의 뒤를 따라오고 있었

다. 전쟁통의 아수라장 속에서 그녀는 그만 가족과 헤어지게 되었고 곧 죽음
을 맞았다.

라파엘^{Raphael} (1483-1520), 〈보르고의 화재^{The Fire in the Borgo}〉, 1514-17, 프레스코, 6.70 m, 보르고 화재의 방, 바티
칸 궁, 로마

신화를 주제로 한 라파엘의 그림은 손안에 꼽을 정도로 몇 점 되지 않는다.
그는 주로 종교화를 그렸는데 위의 그림은 이 두 주제가 혼합된 것으로 그가
죽기 몇 해 전에 그린 것이다. 그림의 전경 왼쪽에는 건물이 불에 타고 있다. 이
불길을 피해서 젊은 남자가 노인을 들쳐 업고 사내아이와 여자를 데리고 건물
을 빠져나오고 있고, 그 뒤의 벽에 벌거벗은 한 사내가 매달려 있다. 이 벽 위에
서 한 여자가 아기를 아래에 있는 남자에게 건네주고 있다. 그림의 오른쪽에는

불길을 끄기 위해서 아낙네들이 물동이를 나르고 있고, 이들 앞에는 절망으로 울부짖는 사람들이 도움을 구하며 건물 뒤쪽으로 달려가고 있다.

이 그림은 교황의 개인 방을 위하여 그려진 벽화로서 불타는 트로이를 빠져나오는 아이네이아스의 내용과 보르고 지방의 화재를 동시에 다룬 것이다. 라파엘은 이 그림에서 새로운 것을 시도했다. 즉, 주된 내용인 '보르고 지방의 화재'를 그림의 뒤쪽으로 옮겨 아주 작게 그려 넣은 것이다. 전해오는 이야기로, 보르고 지방에 화재가 나자 사람들은 교황에게로 달려가 도움을 요청했고 교황이 오른손으로 십자가 모양을 그리자 불이 꺼졌다 한다. 라파엘은 '교회사'에서 중요한 이 내용을 원경으로 빼고, 이교도들의 이야기를 전경에 놓았다. 불타오르는 트로이를 구하기 위해 백방으로 노력하는 사람들로 인해 전경은 어수선하다. 자신과 가족의 목숨을 구하기 위해 필사적이다. 그에 반해 보르고의 불을 끄기 위한 교황의 모습은 담담하며 침착하다. 많

발코니에서 손을 들고 있는 교황

은 사람들은 교황으로부터 구원을 받는다. 심지어 트로이인까지 그림 뒤의 보르고로 달려가고 있다. 이교도들조차도 교황의 은총을 바라며 달려가고 있는 것이다. 라파엘은 여기서 무엇을 말하려고 했을까? 철저하게 교회와 교황에게 헌신했던 라파엘의 의도는 무엇이었을까? 참으로 흥미롭다. 이 그림은 분명 교황의 마음에 쏙 들었을 것이다.

그림의 뒤쪽에 이 주된 내용을 아주 작게 그림으로써 전경의 인물들과의 크기에 큰 차이를 두어 두 사건이 일어나는 장소에 깊은 공간을 만들었다. 이 공간의 깊이는 곧 두 사건이 발생한 시간의 깊이기도 하다. 앞에서 뒤로 갈수록 크기가 점점 작아지는 인물들을 통하여 우리의 시선을 그림의 안쪽으로 유도

한다. 그림 전체의 색채는 그의 이전 그림에 비해 더욱 번쩍이며 인체의 묘사, 특히 벌거벗은 남자들의 근육이 과장되어 그려졌다. 마치 연극의 한 장면 같은 인물들의 부산하고 과장된 행동과 그림 양편에 자리 잡은 고대 그리스 양식의 기둥과 건물은 '연극무대의 세트'를 보는 듯하다. 이와 같은 특징은 이후 매너리즘 화가들에게 큰 영향을 주었던 요소였다.

다음 두 그림은 150여년의 차이를 두고 그려진 '아이네이아스의 트로이 탈출기'를 주제로 한 작품들이다. 첫 번째 그림을 그린 바로치는 화가, 도안가, 부식 도판 제작가로서 활동했다. 조각가로 활동했던 그의 아버지와 화가 바티스타 프란코로부터 그림을 배웠다. 1550년대와 1560-63년까지 로마에서 활동하기도 했으며 1567년에는 고향으로 돌아와 활발하게 활동했다. 바로치

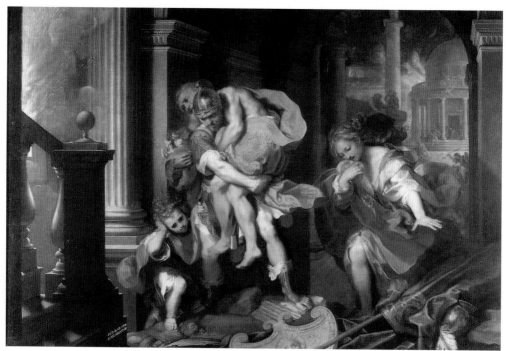

페데리코 바로치^{Federico Barocci (1535~1612)}, 〈불타는 트로이를 탈출하는 아이네이아스 Aeneas' Flight from Troy〉, 1598, 캔버스에 유화, 179 x 253cm, 보르게제 갤러리, 로마

는 무엇보다도 종교적인 내용을 다룬 그림과 초상화를 주로 그렸다. 그의 그림성향은 매너리즘과 바로크의 중간 위치에 있으며, 특히 라파엘과 카라바조의 영향을 많이 받았다.

바로치는 이 탈출자들을 그림의 한 가운데에 그려넣었다. 그림의 전경에는 어지럽게 널브러져 있는 사물들과 함께 아이네이아스와 그의 가족들이 자리를 잡고 있으며, 중경에는 원근법으로 그려진 기둥이 있는 건물벽이, 원경에는 불길에 휩싸인 둥근 신전양식을 한 건물이 자리를 잡고 있다. 이 그려진 사

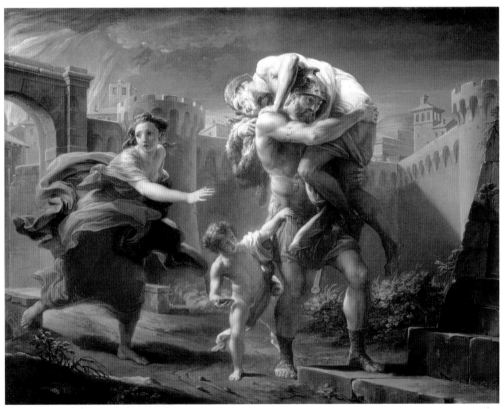

폼페오 바토니Pompeo Batoni (1708-1787), 〈아이네이아스의 트로이 탈출Aeneas fleeing from Troy〉
1750, 캔버스에 유화, 76.7 x 97cm, 사바우다 미술관, 토리노.

람들이 누구인지 알 수 있을 것이다. 수많은 화가들이 동일한 주제를 다루면서 서로 다르게 해석하는 것은 자연스러운 것이다. 라파엘의 그림 <보르고의 화재>와 비교해서 보면, 라파엘은 이 장면에서 아이네이아스가 그의 아버지를 등에 업고 있는 모습으로 묘사했는데 이는 아래의 고대 그리스 도자기 그림에 나타난 모티브를 연상시킨다. 이에 반해 바로치는 들쳐 메고 가는 모습으로 그렸다. 그의 강조된 팔과 다리의 근육을 통해서 안키세스를 들쳐 메고 있는 것이 전혀 무겁게 느껴지지 않는다. 안키세스는 손에 황금의 조각품을 쥐고 있는데, 바로 이들 가정을 지켜주는 수호신 페나텐이다. 이 수호신은 아이네이아스의 가문이 끊이지 않고 계속 번창해갈 것을 암시하고 있다.

아이네이아스의 아내 크레우사의 손동작과 흐트러진 머리, 그리고 어깨가 반쯤 벗겨진 그녀의 옷차림을 통해서 순간의 급박함과 혼란스러움을 알 수 있으며, 특히 아스카니오스가 귀를 막고 있는 모습에서 방금 그의 옆에서 무언가 폭발하며 발생한 소음을 들을 수 있을 것이다. 그의 오른쪽에 위치한 계단 옆 창문 앞에서 폭발 당시 발생한 빛이 보인다. 또한 원경에 아주 작게 그려진 서로 죽고 죽이는 자들의 모습들이 전쟁의 참혹함을 짐작케 한다. 이 원경에 그려진 건물은 톨로스라는 둥근 건축양식으로서 '템피에토'를 재현한 것이다. 고대 그리스 시대 이후로 거의 잊혀진 건축물을 라파엘의 후원자이자 건축가인 브라만테가 1502년에 로마에 지었다. 이것을 통해서 이 사건이 발생한 곳은 트로이에서 로마로 바꿨다. 이와 같은 장소의 변경은 신화를 주제로 한 그림들에서 자주 볼 수 있다. 이미 앞에서 살펴봤듯이 엘 그레코도 '트로이 목마'의 공간적 배경을 톨레도로 설정했었다.

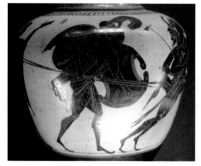

〈안키세스를 업고 가는 아이네이아스〉, Aeneas carrying Anchises〉, 검은 인물상 그리스 도자기, 기원전 520-510, 루브르 박물관, 파리

아이네이아스와 안키세스가 있는 배경은 어둡다. 이 어둠 속에 있는 인물들은 두 곳에서 비치는 불빛을 받아 두드러지게 강조된다. 옷은 양쪽의 빛을 받아 표면이 강하게 빛나는데, 특히 크레우사의 붉은 외투는 거의 흰색을 띠고 있다. 이와 같이 빛에 의해서 갑자기 변하여 강하게 빛나는 색은 매너리즘 미술의 큰 특징이다. 그녀는 또한 무리들과 약간의 간격을 두고 있는데, 이는 곧 그녀가 이들과 떨어져 죽음을 맞는 것을 암시하고 있다.

약 150년 후에 그려진 그림에서도 '바로치의 아이네이아스'와 같은 모티브를 볼 수 있다. 두 번째 그림은 1750년에 폼페오 바토니^{Pompeo Batoni (1708-1787)}가 그린 동일한 주제의 작품이다. 바로치의 아이네이아스는 아직 트로이 성 안에 있지만, 바토니의 아이네이아스는 드디어 성벽을 탈출했다. 도시를 휘감은 불길이 더욱 거세졌다. 그림 오른쪽 위에서 받은 빛으로 노구의 안키세스와 건장한 아이네이아스의 상체가 상반되어 두드러져 보인다. 뒤따르는 아내의 안심하는 듯한 표정을 통해 일촉즉발의 순간이었음을 짐작할 수 있다. 연극무대 장치같이 그려진 원경의 성벽과 큰 운동감을 보여주는 그들의 팔과 다리의 움직임, 그리고 이들의 얼굴표정, 앞의 바로치의 그림에 비해 몸동작과 움직임이 크다. 바토니는 로마의 후기 바로크 미술의 대표적인 인물로, 이탈리아 전성기 르네상스를 표본으로 하는 화풍을 보인다. 그는 금속세공술을 아버지로부터 배웠으며, 1728년 로마로 이주했고 이곳에서 고대의 조각품들과 라파엘의 그림들을 연구했다. 바토니는 그의 연극처럼 과장되게 꾸며진 열정과 긴장감이 넘치는 감정들의 표현이 강조된 신화그림과 종교그림으로 명성을 얻었다.

호메로스는 〈일리아스〉에서 트로이의 동맹으로 아이네이아스에 대해 언급하고 있다. 그러나 무엇보다도 아이네이아스에 대한 많은 이야기들은 고대 로마의 시인이며 아우구스투스 황제와 동시대 인물인 베르길리우스의 〈아이네이스〉에 전해진다. 이 작품은 중세로부터 바로크에 이르기까지 가장 많이 읽히고 사랑을 받아왔다. 베르길리우스는 이 작품에서 어떻게 아이네이아스가

멸망한 트로이로부터 탈출하여 이탈리아에 도착하게 되었는지에 대한 이야기에 이어 그를 로마를 건설한 쌍둥이 형제 로물루스와 레무스의 시조로 기술했으며, 아이네이아스의 아들 아스카니오스를 율리우스 가문의 시조로 묘사했다. 이 정통성과 관련된 내용은 앞에서 살펴본 교황 율리우스 2세와 관련하여 알 수 있다.*

* 아레스와 헤파이스토스 : 바람난 미의 여신(62p) 편 참조

트로이 유적지

고대 그리스의 신화를 논하면서 트로이 전쟁을 제외한다는 것은 상상할 수도 없는 일이다. 이 트로이 전쟁을 상세히 다룬 〈일리아스〉는 시대와 상관없이 아직까지도 꾸준히 읽혀지고 있다. 만약 호메로스가 없었더라면 고대 영웅들이 용기를 뽐낼 수 있는 실험터였던 트로이도, 영웅 중의 영웅 아킬레우스도 없었을 것이며, 오늘날 우리가 신들의 생활을 엿보는 일도 불가능했을 것이다.

〈일리아스〉는 르네상스 시대를 거쳐, 특히 17-18세기의 계몽주의 시대에 많은 이들에게 읽혔고 사랑을 받았다. 호메로스의 이야기는 한편으로는 이들에게 있어서 살아있는 역사였고 영원한 동경의 대상이었으며, 다른 한편으로는 특히 19, 20세기 초의 대부분의 고전 어문학자들에 의해서 단순한 허구로 여겨지기도 했다. 이들 문학자들은 〈일리아스〉의 내용을 철저히 비판적인 시각으로 연구하기 시작했으며 더욱이 호메로스의 존재여부를 부정하는 학자들도 있었다. 그러나 학자들의 이러한 비판적인 시각에도 불구하고 일반 독자들에게 남아 있는 '트로이는 실제로 존재했을 것이다'라는 믿음은 변함이 없었다. 이들 중에는 고대 트로이 지방으로 여겨지던 곳 부나르바스키를 '일리움 베투스(Ilium vetus, 고대 또는 예전의 일리움)'라 여겼으며 이곳으로 여행을 시도하는 이들도 있었다. 이미 이전 그리스와 로마 시대때부터 트로이 즉, 일리온이라 여겨졌고 새로운 일리온이란 뜻의 Ilium novum 또는 Ilium recens라 명명되었었다.

이 여행객들 중의 한 명이 바로 독일인 하인리히 슐리만 Heinrich Schliemann (1822-1890)이었다. 그는 1870년 이곳에서 호메로스의 흔적을 찾기 위한 첫 삽을 들었다.* 슐리만은 1870년부터 1890년까지 20여 년간의 발굴 작업을 직접 지휘하고 모든 경비를 개인적으로 부담했다. 그가 사망한 이후 그와 함께 발굴 작업

* 이미 1863년경 영국인 프랭크 칼버트Frank Calvert가 시도한 바 있으니 별다른 성과는 없었다.

을 했던 독일 출신 동료 고고학자 빌헬름 도르프펠트가 거대한 성곽을 발견했는데, 이 성곽은 실제로 미케네 시대에 속한 것이며 최근까지 발견한 9개 층의 정착지 중 6층이다. 이 트로이 6은 호메로스의 설명과 일치하는 것으로 고고학자들에 의해서 증명되었다. 그리고 이들에 의해서 프리아모스의 성곽이 재현되기도 했다.

첫 번째 층인 트로이 1은 약 기원전 2920-2450 청동기 시대의 정착지로, 농경과 가축사육 그리고 고기잡이의 흔적과 손으로 빚져 만든 도기도 발굴되었다. 에게해의 북쪽 해안지방과 지중해 그리고 유럽까지의 문화와 상품교류가 있었다.

두 번째 층인 트로이 2는 약 기원전 2600-2250까지로 트로이 1과 거의 동일한 시기였다. 이 트로이 2는 처음에는 슐리만에 의해 호메로스의 트로이로 여겨지기도 했는데, 이 시대에는 강력한 힘을 가진 지도자 또는 왕이 존재했었고 돌과 벽돌로 만들어진 성과 그리고 소위 말하는 프리아모스의 보물이 발굴되었다. 이때에는 이미 물레로 만들어진 도기가 사용되었고 주변의 모든 지역과의 무역이 흥했으며 청동으로 만들어진 무기도 사용했음이 증명되었다. 트로이 2는 원인이 밝혀지지 않은 대화재로 멸망했다.

세 번째, 네 번째와 다섯 번째의 층은 기원전 2250-1700년 사이의 정착지로 작은 집들과 좁은 골목길들이 발굴되었고 수렵 생활을 했음을 알 수 있다. 도기는 트로이 2에 비해 크게 변한 것은 없으며 표면은 사람의 얼굴로 장식되었다. 이 시대도 두 번째의 정착지와 마찬가지로 큰 화재로 멸망했다.

여섯 번째의 층인 트로이 6은 기원전 1700-1250년의 시대로 현재까지 발굴작업과 연구에 의해 호메로스의 트로이로 여겨진다. 새로운 기술인 잘 다듬어진 육각면의 돌로 지어진 552m 길이의 성벽과 넓이 4-5m 높이 6m의 거대한 망루가 발굴되었는데 이 성벽에는 여러 개의 성문이 있었고 이 성문을 통해 성안으로 큰 도로가 있었다. 이 도로를 따라 크고 작은 집들의 무리와 거대

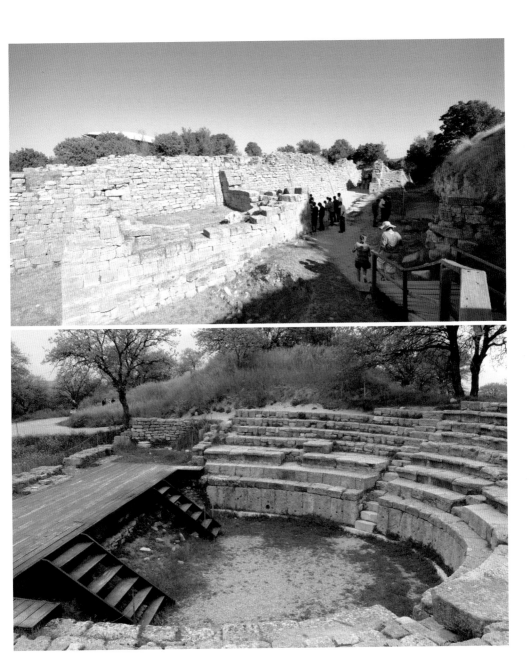

트로이 유적지[*]

[*] https://commons.wikimedia.org/wiki/File:Legendary_walls_of_Troy_(8708672267).jpg

https://commons.wikimedia.org/wiki/File:Hadrianic_Odeon_in_Troy_IX_(Ilion),_Turkey.jpg

한 왕궁터도 발굴되었다. 성안에 살았던 인구는 대략 7000명 정도로 추정되며 특히 소아시아와 근동과의 활발한 무역이 있었고 화장을 통한 장례의식이 있었다. 성벽으로부터 남쪽으로 대략 550m 지역에 화장터와 무덤이 발굴되었고 그곳에서 많은 도기들이 출토되었다. 이 도기들은 뛰어난 솜씨와 화려한 장식들로 만들어진 것으로 고대 그리스 지방까지 수출되었음이 밝혀졌다. 특히 주목할 만한 것은 많은 양의 말뼈가 출토된 것이다. 이 여섯 번째의 정착지는 대화재가 아니라 큰 지진으로 멸망했다.

일곱 번째의 정착지는 기원전 1250-1040년에 이루어진 것으로 여섯 번째 정착지의 성벽을 더 보완하여 지었으며 이 두 정착지 사이의 문화적인 큰 변화는 없었던 것으로 여겨진다. 미국 고고학자들은 이 정착지를 호메로스의 트로이로 여기지만 학계에서는 이 주장은 충분한 여론의 소지가 있다고 본다. 이곳에서는 미케네의 도기가 계속적으로 사용되었고 1,000여 년 전에 이미 물레를 사용하여 도기를 만들어 사용했지만 손으로 빚어 만든 도기가 다시 출토되었다.

여덟 번째의 층은 기원전 700-85년에 그리스인들이 정착한 곳으로, 이미 이때부터 일리온^{Ilion}이라 불렸다. 학자들은 조심스럽게 이 시기에 호메로스가 살았던 것으로 추측하고 있다. 어쩌면 호메로스는 〈일리아스〉의 주된 공간적인 배경이 된 트로이를 실제로 보았을 수도 있다. 남서쪽으로 아테나 여신의 신전과 제단이 있었다.

마지막 층인 트로이 9는 기원전 85-서기 500년까지의 시대로 로마인이 정착한 곳이다. 특히 선조의 뿌리를 찾아 자신이 로마의 정통적인 후계자임을 만천하에 알리고자 했던 아우구스투스 황제가 아테나 여신의 신전을 다시 세웠고 그 외의 많은 원형극장과 시민들의 집합장소들이 건축되었다.

학자들 중엔 트로이 전쟁을 그리스와 트로이 사이에 있었던 경제적 이해관계에서 발생한 것으로 해석하기도 한다. 지중해 무역에서의 주도권을 놓고

경쟁하던 두 나라 간의 이해관계가 결국엔 정치적인 이해관계로 벌어져 치러진 전쟁이라는 것이다. 또한 트로이 전쟁 시기를 대략 기원전 13세기로 보고 있다.

6

디도와 작별하는 아이네이아스

|

로마 전성기 바로크 미술의 최정점

트로이를 떠난 아이네이아스는 그의 일행들과 함께 오랫동안 그들의 목적지를 찾지 못하고 바다위에서 떠돌았다. 그러다 어머니 아프로디테의 도움으로 지금의 북아프리카 지역에 있는 카르타고에 도착했다. 그 당시 카르타고는 트뤼루스(오늘날의 리바논) 왕의 딸 디도가 오빠의 폭정으로부터 도망 와 이곳에서 새로운 나라를 세운 후 통치하고 있었다. 디도는 이 탈출자들을 환대했으며 식사에 초대했다. 이때 아프로디테는 에로스를 보내 그녀가 아이네이아스에게 사랑에 빠지게끔 만들었다. 아이네이아스가 그동안 그들에게 일어났던 일들을 디도에게 얘기할 때, 에로스가 그녀에게 화살을 쏜 것이다. 이 사건이 있은 뒤 얼마 후, 두 사람은 함께 사냥을 하러 갔다. 심한 폭풍우 때문에 둘은 일행들과 떨어졌고 비를 피해 가까운 동굴로 피신했다. 그곳에서 두 사람은 사랑을 확인했고 그녀와의 사랑에 푹 빠진 아이네이아스는 자신의 의무를 잊은 채로 평안한 날들을 보냈다.

어느덧 7년의 세월이 흘렀다. 결국은 제우스가 나섰다. 그는 헤르메스를 아이네이아스에게 보내 '이탈리아로 가서 큰 제국을 만들어야 한다'는 그의 의무를 일깨웠다. 사랑과 의무 사이에서 아이네이아스는 심한 갈등을 하기도 했지만 결국은 디도와 이별을 고했다. 아이네이아스가 이탈리아를 향해 출발하자

이별의 슬픔으로 가슴이 찢기는 고통을 받던 디도는 장작더미를 만들어 그 위에서 스스로 죽음을 맞이했다. 그리고 불타는 장작더미 위에서 죽어가며 마지막으로 저주의 말을 남겼다. 이것이 원인이 되어 오랜 세월동안 로마와 카르타고는 원수지간이 되었다고 한다. 이 두 나라 사이의 생사를 건 전쟁은 한니발 장군이 코끼리를 타고 알프스산을 넘어 이탈리아와 치른 포에니 전쟁으로 잘 알 수 있을 것이다. 이 전쟁이 바로 디도의 후예 카르타고인과 아이네이아스의 후예 로마인 사이의 전쟁이었다. 2차례에 걸친 포에니 전쟁으로 카르타고는 결국 로마인들에 의해서 멸망했다.

클로드 로랭Claude Lorrain (1600-1682) . 〈디도와 작별하는 아이네이아스Aeneas's Farewell to Dido in Carthago〉, 1675/76, 캔버스에 유화, 115.5 x 164.5cm, 쿤스트할레, 함부르크

이 작품은 클로드 로랭에게 그림을 많이 주문했던 로렌조 오노프리오 콜론나를 위해 그려진 것이다. 그림의 원경 왼쪽에 서 있는 큰 나무와 오른쪽에 있는 건축물을 경계로 남녀가 신전 양식의 건물 앞에 일렬로 서 있다. 그들 앞으로는 드넓은 바다가 펼쳐져 있고 가까운 바다 위에는 몇 척의 큰 배가 떠 있다. 이 바다의 왼쪽 편 해안에는 거대한 신전이 있으며 이 신전 뒤로 반대편 해안에 이웃한 도시가 보인다. 그 뒤로 보다 먼 바다가 있고 수평선에 걸쳐진 푸른 하늘이 따뜻한 붉은 빛을 띠고 펼쳐져 있다. 이 넓은 하늘은 그림 화면의 반 이상을 차지하고 있다.

폐허가 된 고대 신전 앞에 한 무리의 사람들이 서 있고, 그 뒤로 넓은 바다가 펼쳐져 있다. 그림의 전경 중앙에 붉은 옷과 외투를 입은 한 명의 여자가 등을 돌린 상태로 왼손을 들어 한 곳을 가리키고 있다. 그녀와 마주 서 있는, 역시 붉은 옷과 외투를 걸치고 한 손에는 창을 쥔 남자가 얼굴을 그녀 쪽으로 하고 있다. 이 두 사람으로부터 약간 물러난 자리에 한 명의 아이가 가슴에 한

마리의 동물을 안고서 서 있고 이들 뒤로 두 명의 여자와 두 마리의 사냥개, 조금 더 떨어진 뒤쪽에서는 역시 양손에 창을 들고 있는 남자들이 건물에서 나오고 있다. 이 무리들의 앞쪽 세 명의 남자가 있는 곳의 건축물의 일부분인 듯한 곳에 CARTHAGO, 카르타고라는 명문이 새겨져 있다.

카르타고

로랑은 디도의 왼팔에 빛을 주어 강조했다. 그리고는 그녀의 손짓을 통해서 관람자들에게 디도가 트로이인들의 출항을 이미 알고 있다는 사실을 보여주고 있다. 이 팔은 바다 위에 떠 있는 배들의 돛과 마찬가지로 나란히 사선을 이루고 있다. 비록 그녀의 왼팔은 전체 그림의 면적에 비해서 극히 미미한 부분

을 차지하고 있으나 이것은 이 그림 전체를 이해하는 데 아주 중요한 역할을 한다. 그림을 눈으로부터 조금 떼어서 보자. 제일 먼저 점과 같이 작은 하얀 면적이 눈에 띌 것이다. 그 끝을 따라 눈이 자연스럽게 바다를 향한다. 붉은 외투를 걸친 아이네이아스는 디도와 그의 아들 사이에서 무기력하게 서 있고, 이들 일행을 따라서 창을 든 사냥꾼과 두 명의 시녀, 두 마리의 개, 마지막으로 네 명의 사냥꾼들이 차례로 그림으로 등장하고 있다. 그림의 오른쪽에 위치한 건물들은 이미 오래전에 무너진 것처럼 보인다. 건물 기둥에는 이끼가 껴있으며, 건물 주위의 계단에는 잡초들이 자라있다. 이 모든 요소들이 당시의 폐허 상태의 로마를 연상시킨다.

이 장면의 시간적 공간 또한 알 수 있다. 앞에서부터 세 번째의 기둥이 다른 기둥과는 다르게 흰색을 띠고 있다. 이 기둥과 전경에 있는 바닥에 지금 막 지고 있는 태양이 길게 빛을 드리우고 있다. 이들이 서 있는 바로 위의 하늘은 밝은 빛과 다르게 사냥터에서 만날 폭풍우와 앞으로 닥칠 불행, 즉 디도의 자살을 암시하듯 먹구름이 껴있다. 그림의 왼쪽에 있는 풍성한 짙은 나뭇잎은 오른쪽의 건물과 함께 그림 전체의 무게중심을 잘 이루고 있다. 해안가에는 석양의 빛을 받은 부부를 수호하는 여신인 헤라의 신전이 자리하고 있다. 트로이인 아이네이아스를 미워했던 헤라 여신은 그의 일행을 계속 방해했었다. 트로이인이 미래에 세우게 될 로마가 언젠가는 그녀가 아끼는 도시 카르타고를 멸망시킬 것을 알고 있었기 때문에 가능한 그의 발을 묶어둘 생각이었다. 카르타고의 미래를 걱정하는 헤라 여신의 신전을 이곳에 그려넣은 것은 어쩜 당연해 보인다. 로랑은 어떤 의도로 이 신전을 그려 넣었는지 궁금하다. 이 인물들이 서 있는 장소에 대해서 미술사가들 사이에 이견이 있는데, 이곳을 카르타고로 보는 학자들, 바다 건너 보이는 항구를 카르타고로 보는 학자들도 있다.

바다 위에 떠 있는 배들 중 하나에는 깃발이 달려 있는데, 그곳에는 이 그림의 주문자인 콜론나 가문의 문장인 둥근 기둥이 그려져 있다. 오른쪽 하얀

기둥만을 밝게 색칠해 다른 것보다 두드
러져 보이게 한 것도 우연은 아닐 것이
다. 유감스럽게도 이 작은 화보로는 알아
보기가 거의 불가능하다. 다행히 나는 이
그림을 직접 볼 기회가 있었다. 이 문장
을 그려 넣기를 요구했던 콜론나는 이렇
게 함으로써 자신이 아이네이아스의 후
예라는 것을 전하려 했다. 로랑의 대부분

콜론나 가문의 문장이 그려진 깃발

의 그림들이 그렇듯이 이 그림 또한 분위기를 압도적으로 강조한 그림이다. 건
물과 나무를 통한 원근법으로 그림에 깊은 공간을 주고, 그림의 거의 반 이상
을 할애한 드넓은 하늘, 그리고 잔잔하고 부드러운 석양빛이 이 그림 전체를
지배한다. 이 화보로는 원작품의 그 맛을 느낄 수 없음이 아쉽다.

　클로드 로랭Claude Lorrain (1600-1682)은 1613년경 로마로 이주하여 건축미술가 아
고스티노 타시Agostino Tassi의 제자가 되어 건축미술과 미술의 기본을 공부한 후
1619년에 나폴리로 건너간다. 1624년까지의 체류기간동안 베두텐* 그림으로
유명한 고트프리트 발스Gottfreid Wals 밑에서 그림을 보다 깊게 공부했다. 그 사이
2년 동안 프랑스 여행을 가기도 했다. 1634년부터는 로마 아카데미의 회원이
되었고 곧 풍경화 부분의 선두주자로 인정을 받았다. 그의 그림 성향은 먼저
아니발레 카라치Annibale Carracci (1560-1609)의 이상화시킨 풍경화를 모범으로 삼았고
로마에서 활동하는 많은 네덜란드 출신의 화가들의 영향을 받기도 했다. 그는
또한 니콜라 푸생의 그림들을 접하여 영향을 받았지만 푸생이 인물들을 영웅
적으로 표현한 데 반해 그는 전원적이며 낭만적인 양식으로 자신의 작품세계
를 발전시켰다. 이 두 화가, 니콜라 푸생과 클로드 로랭의 화풍은 로마의 전성
기 바로크 미술의 최정점을 이루었다.

* Veduten, 도시와 그 주위의 풍경을 아주 사실적으로 묘사한 그림

윌리엄 터너^{William Turner (1775-1851)}, 〈카르타고를 건설하는 디도^{Dido Building Carthage}〉, 1815, 캔버스에 유화, 232 x 156cm, 내셔널 갤러리, 런던

이 두 사람의 전통을 이어간 화가들 중 한 명이 영국 출신의 윌리엄 터너 William Turner (1775-1851)다. 그는 건물과 풍경의 스케치를 시작으로 1796년부터 본격적으로 자연풍경과 바다를 묘사한 그림을 그리기 시작했는데, 푸생과 로랭의 그림을 아주 정확하게 복사하는 방법으로 이들의 그림을 연구했다. 몇 차례에 걸친 이탈리아에서의 생활은 그의 화풍에 큰 영향을 끼쳤다. 무엇보다도 수상도시 베네치아에서 받은 감흥은 엄청난 것이었다. 시간에 따른 빛의 변화와 그 빛과 대기, 바닷물이 함께 어우러져 만들어지는 분위기는 이후 그의 작품 속에 고스란히 나타난다. 후기로 가면 갈수록, 사물의 윤곽선은 사라지고 색의 변화와 분위기만이 우리의 기억에 남는다. 그 속에서 얼마든지 상상의 날개를 펼칠 수 있다.

앞의 그림은 터너의 초기 작품으로 푸생과 로랭의 영향을 잘 볼 수 있는 작품이다. 그는 이 작품에 특별히 애착이 강했다고 한다. 자신이 죽으면 이 그림에 싸서 묻어달라고 했다 하니, 이 작품에 대한 그의 특별한 감정이 어느 정도였는지 짐작이 될 것이다. 비단 이 작품뿐만이 아니라, 터너는 많은 작품들을 팔지 않고 모두 함께 전시할 것을 조건으로 런던의 국립미술관에 기증했다. 터너의 초기작품에는 고전주의 주제들이 자주 등장하는데, 위의 그림 역시 베르길리우스가 전하는 이야기를 기초로 하여 카르타고를 건설하고 있는 디도를 묘사했다. 기본적인 그림의 구도는 앞에서 살펴본 로랭의 그림과 거의 흡사하다. 양쪽으로 크고 작은 사선의 구도 사이로 수평선의 바다가 보이고 그 위로 드넓은 하늘이 펼쳐져 있다. 인물들이 서 있는 위치는 좌우로 바뀌었고 관람자가 서 있는 위치 또한 바뀌었다. 로랭의 그림 속엔 관람자가 육지에서 바다를 향해 보고 있었지만 터너의 그림 속에선 그 반대다. 우리 앞에 펼쳐진 물이 바닷물인지는 정확하게 묘사되어 있지 않지만, 넓은 물길에서 건설되고 있는 도시를 바라보고 있다. 그림 왼쪽 큰 바위 위에 올라서서 무언가를 지시하는 자가 디도일 것이다. 검은색의 옷으로 강조되었다. 아이네이아스를 만나기 이전 한 나라를 건설하는 여왕으로서의 당당한 모습이 검은색을 통해서 강한 임팩트를 준다. 하지만 그림의 제목과는 다르게 새로 건설된다기보다는 오히려 폐허가 된 카르타고를 보는 듯하다. 주변의 인물들도 활기에 찬 모습과는 거리가 멀다. 하늘에 떠 있는 태양도 지금 떠오르고 있다기보다는 오히려 저녁 무렵 지는 해처럼 보인다. 붉은 노을이 퍼진 카르타고를 보고 있으니 모든 것이 다 무상해 보인다.

윌리엄 터너가 이 그림을 그리면서 이 무상함을 표현하려고 했는지는 모른다. 하지만 디도의 최후의 모습이 연상되어 더 쓸쓸하다. 카르타고에 정착한 후 많은 사람들의 청혼에도 그녀는 죽은 남편을 그리며 수절해 왔다. 그러던 그녀 앞에 무용담을 풀어놓는 용맹한 아이네이아스가 나타난 것이다. 거기다

에로스가 쏜 사랑의 화살을 맞고 난 뒤엔, 그와의 미래를 설계하며 작은 도시 국가 카르타고를 함께 다스릴 생각을 했던 그녀였다. 시간이 지나 신의 명령을 받은 아프로디테의 아들은 함께 살았던 여인을 버리고 새로운 미래를 찾아 떠나려 했고 그런 그에게 자신과 백성을 적으로부터 보호해 달라며 애걸했다. 하지만 아이네이아스는 끝내 거절하며 떠나버렸다. 이에 디도는 충격과 슬픔으로 복수를 맹세하며 아이네이아스가 남기고 간 칼에 스스로 몸을 던져 자결을 했다. 그녀의 시신은 장작더미에 올려져 불태워졌다.

〈디도의 죽음〉, 아이네이아스 Book IV, Vergilius Vaticanus, 바티칸 도서관, cod. Vat. Lat. 3225

이 디도의 죽음을 다룬 그림을 '코덱스 베르길리우스 바티카누스' 속 삽화에서 볼 수 있다. 코덱스 베르길리우스는 〈아이네이아스〉의 필사본으로 서기 400년경에 제작되었다. 이 책은 총 76장으로 되어 있으며 그중 50개의 그림이 그려져 있다. 이 그림들은 고대 후기Spätantike의 삽화 그림Buchmalerei 중 최고작품 중의 하나로 평가된다. 삽화에서 볼 수 있는 그림 양식은 이미 폼페이 벽화 그림 등을 통해 알 수 있듯이 고전적인 그림 전통을 따르고 있다.

대리석 벽으로 장식된 집안에 푸른 치마를 두른 디도가 침대에 기대 누워있다. 침대 주변으로 한 무리의 여인들이 빙 둘러서 있다. 아마도 하녀들일 것이다. 디도가 어떻게 자결했는지 시녀들이 목격했다고 베르길리우스는 노래했다. 디도가 누워있는 침대의 밑엔 장작들이 빼곡히 쌓여있고 그녀는 스스로 장작에 불을 붙이고 있다. 그런 디도의 머리맡에 있는 여인은 하늘을 향해 팔을 뻗어 애원하고 있다. 이렇게 디도는 최후를 맞았다. 친오빠에게 남편을 잃고 그 오빠가 두려워 도망쳐 먼 나라에서 다시 정착해 자신의 백성을 잘 보살피려던 한 여인이 사랑하는 사람에게 버림을 받고 끝내 스스로 목숨을 끊은 것이다. 하지만 더 슬픈 건, 그 남자는 여자가 스스로 자살했다는 것도 모른다.

이렇게 슬프고 자극적인 소재인 '아이네이아스와 디도의 이야기'는 고대뿐만이 아니라 시대를 거치면서 많은 예술가들에게도 충분히 자극적이었다. 이는 조형미술에만 국한된 것이 아니라, 음악에서도 마찬가지였다. 17세기 영국의 바로크 작곡가인 헨리 퍼셀Henry Purcell (1659~1695)은 〈디도와 아이네이아스Dido and Aeneas〉라는 짧은 오페라를 작곡했다. 프롤로그와 총 3악장으로 된 이 오페라는 원래 궁정 가면극으로 구상되었다고 한다.

베르길리우스(기원전 70~ 기원전 19)은 로마 시대의 가장 중요한 시인 중의 한 사람이라는 평가를 받고 있다. 그의 본명은 푸블리우스 베르길리우스 마로Publius Vergilius Maro로 그의 대표작은 바로 〈아이네이스Aeneis〉이다. 북부 이탈리아 만투아 지방의 근교에서 도공이었던 아버지를 둔 그는 17살이 되던 해에 공부하러

로마로 왔다. 먼저 수사학, 의학, 천문학, 철학을 공부한 뒤 시를 쓰기 시작했다. 카이저 아우구스투스의 조력자였던 메세나스^{Maecenas}가 아우구스투스를 위해 글쓰기에 재주 있는 사람들을 모았는데, 베르길리우스도 그때 발탁되었다. Mäzen(예술가들의 후원자)이라는 단어도 그의 이름에서 유래했다. 궁정 작가가 된 베르길리우스는 아우구스투스의 명으로 그의 영광을 찬양하는 글을 쓰게 된다. 그것이 바로 로마의 국민영웅시 <아이네이스>다.

카르타고는 멸망되어야만 한다!

　카르타고는 북아프리카의 해안에 있었던 고대 도시의 이름으로 현재의 튀니지, Carthage 지방에 해당한다. 카르타고라는 이름은 푸니치아어로 '새로운 도시'라는 뜻에서 유래한 것이다. 현재의 리바논 지역이었던 Tyros에서 이주한 푸니치아인들에 의해 기원전 814년 즈음 정착이 이루어진 곳으로 경제적으로 가장 중요한 정착지 중의 하나였다. 특히 이곳은 서쪽과 동쪽의 무역에 있어서 중요한 교역 장소였고 이곳을 통하여 금, 은, 주석이 유통되었으며, 많은 사치품들이 서방으로 전해졌다.

　이처럼 활발한 무역으로 카르타고의 경쟁력은 점점 커졌고 기원전 7세기경에는 그리스의 강력한 경쟁 국가였다. 급성장한 카르타고는 당시 그리스인들의 정착지였던 이웃 섬 시칠리아까지 그 힘이 미쳤고 결국에는 시칠리아의 통치권을 놓고 기원전 392년 시라쿠스Syrakus와의 전쟁을 일으켰다. 이 전쟁에서 패한 카르타고는 비록 시칠리아에서 일시적으로 물러나기도 했지만 이후에도 이웃해 있는 도시들과 끊임없는 분쟁이 계속되었다. 카르타고 역사의 마지막 부분은 로마와의 전쟁으로 기술된다.

　이전까지 카르타고와 로마는 기원전 508/507, 348, 306 그리고 278년에 이루어진 친선조약으로 평화로운 관계를 유지하고 있었다. 그러다 카르타고가 로마의 정치에 개입하게 되었고 그렇지 않아도 계속해서 팽창하는 카르타고의 성장에 위협을 느끼고 있던 로마는 이것을 계기로 카르타고의 공격을 결정했다. 제1차 포에니 전쟁(264-241)이 발생한 것이다. 이 전쟁을 위해 로마는 거대 함대를 결성했고 시라쿠스의 지원도 얻었다. 241년 에가트 섬의 전투에서 전체 함대를 잃고 크게 패한 카르타고는 로마에 평화조약을 제안하고 시칠리아에서 완전히 물러났다.

221년 하스드루발Hasdrubal이 살해당하자 통치권을 물려받은 한니발Hannibal은 팽창주의 정책을 이어갔고 219년에는 로마의 경고에도 불구하고 자군툼$^{Sagun-tum}$(지금의 발렌시아Valencia지방)을 공격했다. 이것을 계기로 로마는 제2차 포에니 전쟁$^{(218-201)}$을 선포했다. 그러나 로마의 모든 공격은 한니발의 뛰어난 전술로 참패를 당했다. 218년 한니발은 37마리의 인도코끼리로 구성된 부대를 이끌고 스페인과 남부 프랑스를 거쳐 알프스 산맥을 건너 로마로 향했다. 한니발이 공격을 선포했을 때 이를 진심으로 받아들이지 않고 방심했던 로마는 매번 전투에서 참패했다. 15년간의 긴 여정동안 한니발은 트레비아$^{Trebia(218)}$, 칸나에$^{Cannae(216)}$의 전투를 성공적으로 이끌었다. 이 칸나에Cannae 전투에서 로마군의 총사령관 코르넬리우스 스키피오$^{(235-183)}$는 처음으로 한니발과 맞부딪혔고 202년 차마Zama 전투에서 한니발을 완전히 물리쳤다. 이 전투의 승리로 스키피오는 자신의 별명 '아프리카누스Africanus'를 얻게 되었다. 비록 '차마 전투'에서 패하기는 했지만 이후 카르타고는 다시 재정비하여 경제적으로 서서히 부활했다. 카르타고를 증오했던 카토Cato는 이 움직임을 계기로 제 3차 포에니 전쟁$^{(149-146)}$을 선포했다. 이 전쟁에서 카르타고는 3년에 걸쳐 항쟁했지만 결국 기원전 146년 도시는 완전히 폐허가 되었고 역사 속으로 사라졌다.

카토가 카르타고를 철저하게 적대시한 것에는 이유가 있었다. 먼저 그는 2차 포에니 전쟁에 참가했었는데 제나 갈리카$^{Sena Gallica(207)}$ 전투에서 하스드루발에게 참패를 당해 개인적인 원한이 있었다. 그는 특히 정치가의 권력 남용과 부당한 이익, 사치에 대해 철저한 비판을 가한 정치가였다. 이로 인해 무려 44번에 걸친 재판이 있기도 했지만 뛰어난 변론으로 모두 이겼다. 또한 높은 학식의 소유자로 〈기원Origines〉, 〈농업론$^{De agri cultura}$〉를 저술하기도 했다.

이처럼 대쪽같은 성격의 카토는 카르타고의 '원시적이고 야만적인 문화'를 인정할 수 없었다. 그 당시 카르타고는 무역을 통한 활발한 교역이 있었던 반면 그들의 문화와 종교는 외부세계에 많이 알려지지 않은 상태로 굳게 문을 닫

고 있었다. 그런 이유로 고대 사회에서는 이 카르타고의 문화에 대한 몰이해로 점철되어있었는데, 그들의 종교는 광신적인 것으로만 평가되었다. 로마의 역사가 폴리비우스의 진술에 의하면 인간을 제물로 바치는 관습이 여전히 존재하고 있었고 특히 어린아이들을 제물로 바쳤다고 한다. 카르타고를 정찰하기 위해 건너온 그는 이곳에서 많은 어린아이들의 무덤을 보았고 그들의 '원시적이고 야만적인 행위'를 보고했다. 이 사실에 카토는 치를 떨었고 불타오르는 증오로 급기야 카르타고를 영원히 파괴시킬 것을 부르짖었다.

Carthago delenda est!

카르타고 델렌다 에스트!

카르타고는 파괴되어야만 한다!

도판 색인

III. 신화 속 영웅들

Book · Character · Goods · Advertisement · Graphic · Marketing · Brand consulting

D · J · I
BOOKS
DESIGN
STUDIO

facebook.com/djidesign

D·J·I BOOKS DESIGN STUDIO

내일의 디자인
더 나은 디자인

DESIGN STUDIO

- 디제이아이 북스 디자인 스튜디오 -

BOOK · CHARACTER · GOODS · ADVERTISEMENT
GRAPHIC · MARKETING · BRAND CONSULTING

FACEBOOK.COM/DJIDESIGN

저자협의
인지생략

명화들이 말해주는

그림 속 그리스 신화

1판 1쇄 인쇄 2019년 8월 25일
1판 1쇄 발행 2019년 8월 30일

지 은 이 이진숙
발 행 인 이미옥
발 행 처 J&jj
정 가 22,000원
등 록 일 2014년 5월 2일
등록번호 220-90-18139
주 소 (03979) 서울 마포구 성미산로 23길 72 (연남동)
전화번호 (02) 447-3157~8
팩스번호 (02) 447-3159

ISBN 979-11-86972-54-0 (03600)
J-19-05
Copyright ⓒ 2019 J&jj Publishing Co., Ltd

J & jj
제이 앤 제이제이